KB020156

난생 처음 한번 공부하는
미술 이야기
1

난생 처음 한번 공부하는 미술 이야기 1
— 원시, 이집트, 메소포타미아 문명과 미술

2016년 5월 9일 초판 1쇄 펴냄
2025년 1월 6일 초판 48쇄 펴냄

지은이 양정무

단행본사업본부장 강상훈
책임편집 신성식 김희연 이민해 박보름
편집위원 최연희
편집 엄귀영 윤다혜 이희원 조자양
경영지원본부 나연희 주광근 오민정 정민희 김수아 김승현
마케팅본부 윤영채 정하연 안은지 진채은 박찬수
지도·일러스트레이션 조고은 함지은
사진에이전시 북앤포토

펴낸이 윤철호
펴낸곳 ㈜사회평론

등록번호 10-876호(1993년 10월 6일)
전화 02-326-1182
주소 서울시 마포구 월드컵북로6길 56 사평빌딩
이메일 naneditor@sapyoung.com

©양정무, 2016

ISBN 978-89-6435-829-0 03600

책값은 뒤표지에 있습니다.

난생 처음 한번 공부하는

미술 이야기

1 **원시, 이집트, 메소포타미아 문명과 미술**

미술하는 인간이 살아남는다

양정무 지음

사회평론

미술을 만나면
세상은 이야기가 된다

미술은 원초적이고 친숙합니다. 누구나 배우지 않아도 그림을 그리고, 지식이 없어도 미술 작품을 보고 느낄 수 있는 것처럼 미술은 우리에게 본능처럼 존재합니다. 하지만 미술의 역사는 그 자체가 인류의 역사라고 할 만큼 길고도 복잡한 길을 걸어왔기에 어렵게 느껴지기도 합니다. 단순해 보이는 미술에도 역사의 무게가 담겨 있고, 새롭다는 미술에도 역사적 맥락이 존재합니다. 그래서 미술을 본다는 것은 그것을 낳은 시대와 정면으로 마주한다는 말이며, 그 시대의 영광뿐 아니라 고민과 도전까지도 목격한다는 뜻입니다. 미술비평가 존 러스킨은 "위대한 국가는 자서전을 세 권으로 나눠 쓴다. 한 권은 행동, 한 권은 글, 나머지 한 권은 미술이다. 어느 한 권도 나머지 두 권을 먼저 읽지 않고서는 이해할 수 없지만, 그래도 그중 미술이 가장 믿을 만하다"고 했습니다. 지나간 사건은 재현될 수 없고, 그것을 기록한 글은 왜곡될 수 있습니다. 그러나 미술은

과거가 남긴 움직일 수 없는 증거입니다. 선진국들이 박물관과 미술관에 적극적으로 투자하는 이유가 여기에 있습니다. 그들은 박물관과 미술관을 통해 세계와 인류에 대한 자신의 이해의 깊이와 폭을 보여주며, 인류의 업적에 대한 존중까지도 담아냅니다. 그들에게 미술은 세계를 이끌어가는 리더십의 원천인 셈입니다.

하루 살기에도 바쁜 것이 우리네 삶이지만 미술 속에 담긴 인류의 지혜를 끄집어낼 수 있다면 내일의 삶은 다소나마 풍요로워질 것입니다. 이 책은 그러한 믿음으로 쓰였습니다. 미술에 담긴 원초적 힘을 살려내는 것, 미술에서 감동뿐 아니라 교훈을 읽어내고 세계를 보는 우리의 눈높이를 높이는 것, 그것이 이 책의 소명입니다.

초등학교 5학년이 되던 해 초봄, 서울로 막 전학을 와서 친구도 없던 때 다락방에 올라가 책을 뒤적거리다가 우연히 학생백과사전을 펼쳐보게 됐습니다. 난생처음 보는 동굴벽화와 고대 신전 등이 호기심 많은 초등학생에게는 요지경으로 다가왔습니다. 이때부터 미술은 나의 삶에 한 발 한 발 다가왔고 어느새 삶의 전부가 되었습니다. 그간 많은 미술품을 보아왔지만 나의 질문은 언제나 '인간에게 미술은 무엇일까'였습니다. 이 질문에 대해 제가 찾은 대답이 바로 이 책이라고 할 수 있습니다. 나의 미술 이야기가 여러분의 눈과 생각을 열어주는 작은 계기가 된다면 너무나 행복하겠습니다.

책을 만들면서 편집 방향, 원고 구성과 정리에 있어서 사회평론 편집팀의 많은 도움을 받았습니다. 고마운 마음을 기록해둡니다.

2016년 두물머리에서
양정무

1권에 부쳐―생존, 영생 그리고 권력의 이야기

우리에게 미술은 무엇일까요? 답은 생각보다 가까이에 있습니다. 과천국립현대미술관 컬렉션 중에는 늘어선 12대의 TV 모니터에 초승달에서 보름달까지 달이 차오르는 모습을 순서대로 담은 백남준 작가의 작품이 있습니다. 작품도 멋지지만 제목은 더 근사합니다. '달은 가장 오래된 TV'. 이 제목처럼 우리 조상들은 우리가 텔레비전을 보듯 그렇게 달을 열심히 올려다봤을까요? 그리고 우리처럼 달의 얼룩에서 토끼나 두꺼비 형상 같은 뭔가를 읽어냈을까요? 이 질문에 답할 수 있다면 미술이 언제 시작되었는지 알 수 있을 겁니다. 왜냐하면 원시인들이 달에서 뭔가를 읽어냈을 때 마침내 미술의 길이 열렸을 테니까요.

실제로 구석기인은 돌의 원래 생김새와 특징을 그대로 살려 조각을 만들고 그림을 그렸습니다. 이들이 동굴 벽에 그린 황소를 보면 벽의 튀어나온 부분을 절묘하게 이용해서 금방이라도 벽을 박차고 나올 듯이 생동감 넘치게 표현했습니다. 우리가 달의 얼룩을 보며 토끼를 떠올렸듯이 우리의 선조들은 돌이나 벽의 생김새를 보면서 그 속에서 뭔가를 읽어내고 그것을 표현해낸 것 같습니다.

의미 없어 보이는 얼룩에서도 의미를 끌어내고 새로운 개념을 연상하는 능력은 오직 인간만이 가진 높은 단계의 인지능력입니다. 현생인류는 바로 이 능력을 바탕으로 빙하기의 재앙적인 기후변화를 이겨내고 척박한 자연환경마저 극복하며 마침내 문명을 건설했습니다.

이번 강의는 인지능력의 비약적 발전과 함께 최초의 미술 작품이

등장한 원시시대부터 자연을 극복하고 문명을 이뤄낸 이집트, 메소포타미아의 문명과 미술에서 시작하려 합니다.

미술은 아름답습니다. 그러나 4만 년 전의 원시시대부터 이집트, 메소포타미아를 여행하며 당시를 살았던 이들이 남긴 미술을 보면 혹독한 자연과 그것보다 더 혹독한 인간들 간의 경쟁의 결과물이 바로 미술이라는 것을 알게 됩니다.

자, 이제 우리가 몰랐던 미술의 숨겨진 얼굴을 만나러 갑시다.

III 메소포타미아 미술 ─ 삶은 처절한 투쟁이다

일러두기

1. 본문에는 내용 이해를 돕기 위한 가상의 청자가 등장합니다. 청자의 대사는 강의자와 구분하기 위해 색 글씨로 표시했습니다.

2. 미술 작품의 캡션은 작가명, 작품명, 연대, 소장처 순으로 표기했으며, 유적의 경우 현재 소재지를 밝혀놓았습니다. 독서의 편의를 위해 본문에서는 별도의 부호로 표시하지 않았습니다.

3. 미술 작품 외에 본문에 등장하는 자료는 단행본은 『 』, 논문과 영화는 「 」로 표기했습니다. 기타 구체적인 정보는 부록에 실었습니다.

4. 외국의 인명, 지명은 국립국어원 어문 규정의 외래어 표기법을 따랐습니다. 다만 관용적으로 굳어진 일부 용어는 예외를 두었습니다.

5. 성경 구절은 쉬운 이해를 위해 『우리말 성경』(두란노)에서 발췌했습니다.

I

미술을 아는 인간이 살아남는다

원시미술

프랑스 내륙의 천연 돌다리 퐁다르크는 여름이면
사람들로 북적대는 이름난 휴양지다.
그러나 아직 빙하기가 끝나지 않았을 3만 년 전으로 돌아가면,
우리 조상은 이곳에서 추위와 짐승들에 맞서
사투를 벌여야 했을 것이다. 인류는 그 모든 위협을 극복하고
어떻게 살아남을 수 있었을까? 이곳으로부터 얼마 떨어지지 않은
깊은 동굴 속에 그 비결이 숨어 있다.
—퐁다르크, 프랑스

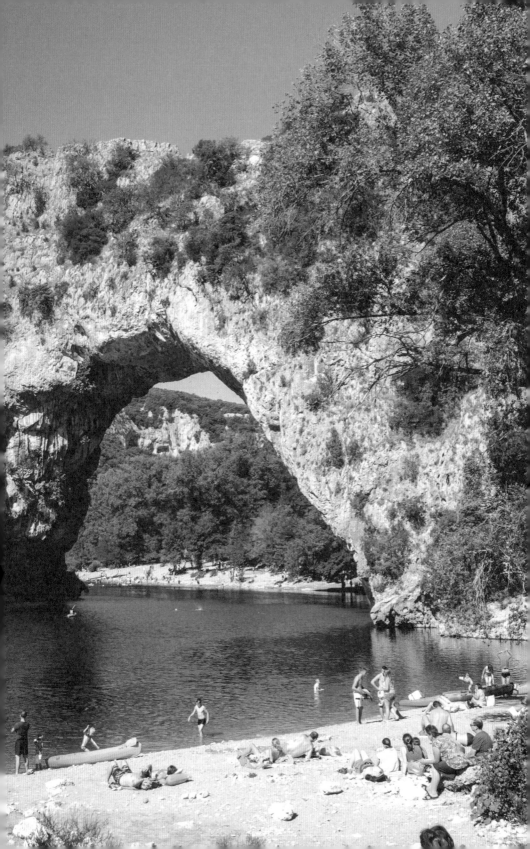

예술이 삶을 모방하는 게 아니라
삶이 예술을 모방한다.

―오스카 와일드

OI 섹시한 돌멩이의 시대

#빗살무늬토기 #주먹도끼

원시미술은 말 그대로 원시시대, 아주 오래전에 만들어진 미술입니다. 멀게는 지금으로부터 4만 년 전부터 5000년 전까지, 대략 3만 5000년 동안 만들어졌던 작품들을 살펴보게 될 거예요.

솔직히 인기 있는 르네상스 화가나 고흐 같은 인상파 화가도 아닌데 현대인과 아무런 상관도 없는 먼 옛날 원시인들의 미술 작품을 뭐하러 알아야 하는지 모르겠습니다.

그렇게 생각하실 수도 있습니다. 하지만 원시인이 우리와 전혀 다른 사람이었을까요? 저는 아니라고 생각합니다. 현대 문명이 무척 고도화되었다고는 하지만 우리는 여전히 우리가 어떤 존재이고, 우리가 꿈꾸는 것은 무엇이며, 어떻게 해야 살아남을 수 있을지를 궁금해하지요. 앞으로 원시미술을 살펴보면서 점점 느끼실 테지만 그

건 원시인들도 마찬가지였습니다. 그런 면에서 원시미술은 최초의
인류가 머나먼 후손, 바로 지금 우리에게 선물하는 가장 꾸밈없는
답변이라 할 수 있습니다. 이후의 고도화된 문명이 남긴 예술 작품
과 비교하면 원시미술은 더욱 순수하고 강력한 미술이라고도 할 수
있고요.

원시미술 작품에 대해서는 아는 게 거의 없다 보니 교수님의 말씀
이 아직까지 크게 와닿지 않네요.

한 가지 아쉬운 점은, 제게도 '이것이 원시미술의 진실이다'라고 이
야기해드릴 만한 정답이 없다는 사실입니다. 워낙 오래전, 문자가
발명되기도 전에 만들어진 작품들이라 당시 사람들이 그 작품을 두
고 뭐라 생각했는지 알아낼 방법이 없어요. 게다가 작품 대부분이
최근에 와서야 극적으로 재발견되었기에 연구 성과가 충분히 쌓이
지도 못했습니다. 그런 만큼 원시미술을 볼 때는 상상력을 동원해
야 합니다.
그래서 본격적인 강의를 시작하기 전, 여러분의 상상력에 시동을
걸 만한 장치를 하나 준비해봤습니다. 우리를 원시시대로 데려다줄
타임머신입니다. 오른쪽을 보십시오.

이건 빗살무늬토기 아닌가요?

맞습니다. 정확히는 국립중앙박물관에 있는 빗살무늬토기인데요.
꼭 이 토기가 아니더라도 우리나라 박물관에 가면 십중팔구 빗살무

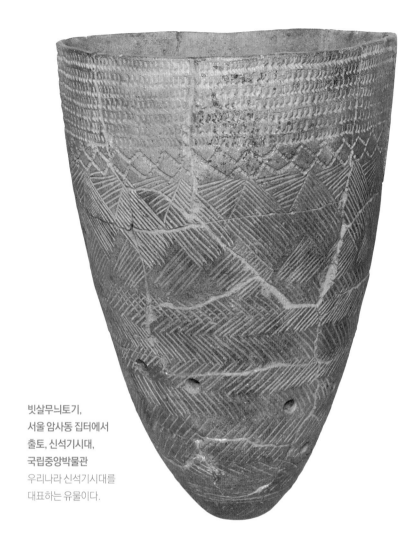

빗살무늬토기,
서울 암사동 집터에서
출토, 신석기시대,
국립중앙박물관
우리나라 신석기시대를
대표하는 유물이다.

늬토기가 하나씩은 있습니다.

흔하다면 흔한 물건이라 무심히 지나칠 수도 있겠습니다만 이 토기가 우리를 까마득한 과거로 데려다줄 타임머신이라고 소개드린데는 나름대로 이유가 있습니다. 이 토기에 '미술의 기원은 무엇인가?'라는 원시미술의 수수께끼를 풀어줄 단서가 담겨 있거든요.

| 6000년 전의 명품 그릇 |

제 눈에는 보이지 않는데요, 어딜 보면 그 단서를 찾을 수 있을까요?

일단은 큰 욕심 부리지 말고 편하게 감상해봅시다. 단 하나 염두에
둘 점은 이 토기가 지금으로부터 약 6000년 전에 만들어졌다는 사
실이에요. 6000년이라고 얘기하면 감이 잘 안 오실 텐데 사람의 한
세대를 보통 30년이라고 보니까 6000년 전 조상이라면 무려 200대
할아버지나 할머니쯤 될 겁니다.

그 시절 조상이 만든 작품이라고 생각하고 보면 정말 잘 만들었네요.

그렇지요? 게다가 오랜 세월이 무색할 만큼 세부 표현도 잘 남아 있
습니다. 자세히 뜯어보면 그 옛날에 사람들이 이 토기를 어떻게 여

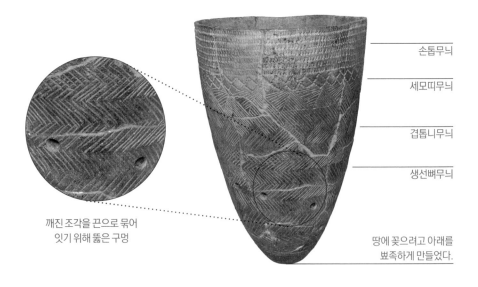

손톱무늬

세모띠무늬

겹톱니무늬

생선뼈무늬

깨진 조각을 끈으로 묶어
잇기 위해 뚫은 구멍

땅에 꽂으려고 아래를
뾰족하게 만들었다.

겼을지 생생하게 와닿아 묘한 감동을 줍니다.

예를 들면 토기 아랫부분에 뚫려 있는 구멍을 보세요. 어떤 분들은 물 빠지라고 뚫어놓은 구멍이 아니냐고 하시는데 그건 아니고요, 깨진 조각을 끈으로 잇기 위해 뚫은 흔적이라고 추정합니다. 그릇이 깨지더라도 그냥 버리는 게 아니라 고쳐서 계속 쓰려고 한 거죠. 이걸 보면 당시 사람들이 이 그릇을 얼마나 귀하게 여겼는지 알 수 있어요.

하지만 무엇보다도 인상적인 건 꼼꼼하고 침착하게 새겨진 다양한 무늬들입니다. 토기 표면을 보시면 이런저런 무늬가 한 땀 한 땀 기가 막힐 정도로 분명하게 남아 있는 걸 확인하실 수 있을 겁니다.

요즘 사람들도 살기가 팍팍한데, 원시인들은 정말 하루하루 목숨을 부지하기가 힘들지 않았을까요? 그렇게 빠듯한 삶을 살면서 그릇에 굳이 무늬까지 집어넣은 이유가 궁금하네요.

굉장히 중요한 질문을 해주셨는데요. 죄송한 말씀입니다만 지금 그 질문에는 한 가지 편견이 깔려 있습니다. 바로 장식은 본질이 아닌 부가적인 요소라는 생각이지요. 무늬는, 아니 좀 넓게 보자면 미술은 여유가 있을 때 할 수 있는 부차적인 활동이라는 생각입니다. 정말 그럴까요? 장식이 오히려 본질일 수는 없을까요? 빗살무늬토기를 자세히 살펴보면 적어도 이 토기를 만든 이들에게는 장식이 더 본질적인 요소였다는 생각을 하게 됩니다. '그릇을 빚는 것'보다 '무늬로 장식하는 것'에 더 많은 정성을 쏟았던 것 같거든요.

| 기능보다 장식이 본질이다 |

상상을 돕기 위해 빗살무늬토기를 만드는 과정부터 간단히 설명해 드리겠습니다.

일단은 점토를 준비해야겠죠. 알맞은 흙을 찾아서 불순물을 제거하고 물에 잘 갠 다음, 적당한 점도의 진흙이 되면 그릇을 빚기 시작합니다. 어린아이들이 미술 시간에 찰흙으로 연필꽂이를 만들듯 진흙 띠를 빙 둘러가며 그릇 모양을 만들었지요.

무늬를 새기는 건 이렇게 빚은 토기를 불에 구워내기 직전입니다. 그때쯤이면 점토가 꽤 말라 있어 무늬를 새기는 작업이 어려웠을 겁니다. 어느 정도 단단해진 점토가 부서지지 않도록 조심조심 손

빗살무늬토기 제작 과정

① 진흙을 반죽한다.

② 진흙 띠를 쌓아 토기 형태를 빚는다.

③ 표면을 평평하게 다진 후 각종 무늬를 새긴다.

④ 딱딱해질 때까지 그늘에 말린다.

⑤ 불에 구워 마무리한다.

의 힘을 조절하면서 일관되고 정교하게 작업을 해야 했을 거예요.

보통 일이 아니었겠어요. 정말로 이 그릇을 빚은 사람은 '그릇을 빚는 것'보다 '무늬로 장식하는 것'에 더 많은 정성을 들였던 것 같습니다. 쓸모보다는 장식이 더 본질에 가까웠을지도 모른다는 말이 언뜻 이해됩니다.

바로 그 말씀을 드리고 싶었습니다. 이 토기는 주거 생활을 하던 유적지에서 발견됐기 때문에 일반적으로 곡식을 담는 용도로 썼다고 여겨집니다. 하지만 들어간 공력을 보면 무언가를 담는 용도로만 사용했다기에는 이상합니다. 적어도 장식이 하는 중요한 역할이 있었을 거예요.

아까 현대인들의 편견 한 가지를 짚어드렸지요. 미술을 먹고사는 것과 아무런 관련이 없는 행위로 보는 관점 말입니다. 많은 분들이 이런 생각을 갖고 계실 겁니다. 미술을 있으면 좋지만 없어도 되는 사치스러운 무엇으로 여깁니다.

하지만 빗살무늬토기는 다른 이야기를 하는 듯합니다. 미술은 삶의 현장에서 떨어진 곳, 이를테면 미술관 안에만 있는 것이 아니라고 말입니다. 인류 역사가 시작된 그 오랜 옛날부터 미술은 항상 삶의 한가운데 자리 잡고 있었다고 웅변하는 것 같아요. 이런 관점에서 본 미술은 우리 삶과 밀접하게 닿아 있는 것으로 인간을 인간답게 하는 본질이라고 할 만하죠.

| 세계를 뒤집은 돌멩이 하나 |

빗살무늬토기가 새롭게 보이기는 하지만, 평소 미술을 많이 접해보지 못한 데다가 아직 빗살무늬토기 하나만 봐서 그런지 저 무늬가 인간을 인간답게 만들어주는 거라는 말씀에 선뜻 동의가 되진 않네요.

괜찮습니다. 앞으로 여러 작품을 함께 살펴보면, 굳이 제가 나서서 말하지 않아도 미술이 인간의 삶에서 얼마나 중요한 자리를 차지하고 있는지 아시게 될 테니까요.
작품을 보면서 이야기하도록 합시다. 이왕 빗살무늬토기로 시작했으니 그보다 더 엉뚱한 물건을 하나 보여드리고 싶은데요. 일반적으로 '미술'이라는 단어를 들으면 떠올리기 힘든 유물입니다. 바로 주먹도끼입니다. 오른쪽을 보세요.

얼핏 보기에는 그냥 돌멩이 같은데, 자세히 들여다보면 그냥 돌멩이라고 하기에는 대칭도 잘 맞고 예쁘게 다듬어놓은 것 같기도 하네요.

맞습니다. 사람이 만든 물건인 만큼, 돌이 떼어진 부분을 보면 형태가 그냥 굴러다니는 돌멩이에 비해 상당히 규칙적이지요. 많은 분들이 고작 돌멩이일 뿐인데 뭐 그리 특별한지 모르겠다고 말씀합니다. 하지만 연천 전곡리에서 발견된 주먹도끼는 대단히 중요한 유물입니다. 우리나라 구석기시대를 대표하는 물건이거든요.

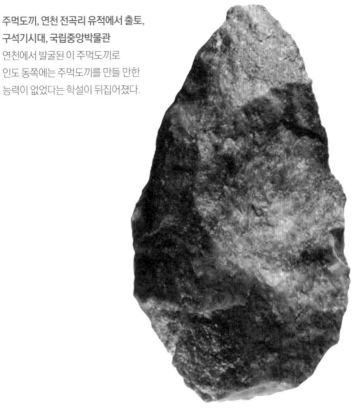

주먹도끼, 연천 전곡리 유적에서 출토, 구석기시대, 국립중앙박물관
연천에서 발굴된 이 주먹도끼로 인도 동쪽에는 주먹도끼를 만들 만한 능력이 없었다는 학설이 뒤집어졌다.

그런 것 같아요. 박물관에 가도 꼭 있고, 역사책을 보면 항상 이 주먹도끼를 맨 처음에 보여주더라고요. 하지만 중요하다니까 중요한 줄 알지, 왜인지는 잘 모르겠습니다. 역사학자들이 이 유물을 중요하게 생각하는 이유라도 있나요?

물론입니다. 일단은 고고학적으로 대단히 핵심적인 유물이에요. 이 주먹도끼 덕분에 한반도에도 구석기시대가 있었다는 사실이 증명됐고, 한반도 역사의 연대가 수십만 년은 당겨졌으니 말입니다. 그전에는 일본 사학자들을 중심으로 한반도에는 구석기시대가 없다

돌도끼 제작 과정

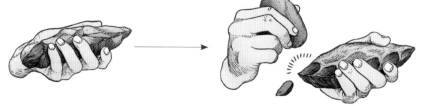

① 만들고자 하는 도끼보다
큰 돌을 준비한다.

② 단단한 돌로 쪼아
전체적인 형태를 만든다.

는 이야기가 정설처럼 퍼져 있었거든요.

우리나라뿐만이 아니라 전 세계의 역사에서도 연천 전곡리 주먹도 끼는 대단히 중요한 의미가 있는 유물입니다. 이 주먹도끼가 발견 돼서 전 세계 고고학계가 발칵 뒤집어졌어요. 연천 전곡리 주먹도 끼가 발견되기 전까지만 해도 주먹도끼는 인도를 기준으로 서쪽 지 역에서만 발견됐습니다. 그래서 인도 서쪽을 주먹도끼 문화, 동쪽 을 찍개 문화라고 불렀지요.

그런데 조금 묘합니다. 인도의 서쪽에는 유럽, 동쪽에는 아시아가 있는데 보통은 주먹도끼를 찍개보다 한 수 위인 도구로 보거든요. 그러니까 주먹도끼 문화, 찍개 문화 운운하면서 유럽 고고학자들은 은근히 우월감을 느꼈을 겁니다. 그런데 다름 아닌 우리나라의 연 천 전곡리에서 주먹도끼가 발견된 거죠.

기존 이론이 틀렸다는 게 증명된 셈이로군요. 방금 유럽 쪽에서도 주먹도끼가 발견됐다고 했는데 그쪽에서 만들어진 주먹도끼도 전 곡리 주먹도끼와 비슷하게 생겼나요?

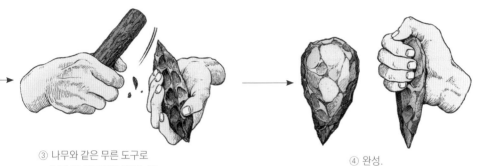

③ 나무와 같은 무른 도구로
 날을 더 정교하게 다듬는다.

④ 완성.

네, 비슷하게 생겼어요. 한 쪽은 손에 쥐고 쓰기 좋도록 뭉툭하고, 다른 쪽은 뾰족하고, 양옆은 대칭을 이루며 날이 서 있습니다. 적당한 크기의 단단한 도구를 찾아서 돌의 양쪽 모서리를 솜씨 있게 깨뜨린 다음, 나무 등의 다른 도구로 날 부분을 다듬어서 만들었을 것으로 추정합니다.

좋은 돌을 고르는 눈이 중요하겠네요. 만드는 것도 생각보다 공이 많이 들고요.

저래 봬도 구석기시대의 최첨단 도구니까요. 지금으로 치면 스위스 만능 칼과 비슷할 겁니다. 자르고, 벗기고, 찌르는 등 다양한 용도로 쓸 수 있었거든요.

인류는 이 도구를 180만 년 전부터 10만 년 전까지 무려 170만 년 동안 애용했는데요. 정말 어마어마하게 긴 기간입니다. 두 발로 설 수 있는 최초의 유인원이 나타난 때부터 지금까지를 대략 400만 년으로 잡았을 때, 그 400만 년 중 40퍼센트에 해당하는 170만 년을

주먹도끼와 함께 생활했다는 얘기니까요. 반면 문자를 사용한 기간은 5000년으로 겨우 0.1퍼센트에 지나지 않습니다.

오른쪽 페이지 아래에 실린 도끼가 세계 최초로 발견된 주먹도끼인데, 지금의 영국 서퍽 지방에서 발견된 40만 년 전의 유물입니다. 1797년 서퍽 근처에 살던 초기 고고학자 존 프레레가 발견했습니다. 프레레는 이 돌멩이가 아주 오래된 물건이라는 걸 직감하고, 책에 "쇠를 모르고 금속을 만들지 못하던 사람들이 돌로 무기를 만들어 썼을 것이다"라고 썼어요. 처음으로 주먹도끼의 존재를 세상에 알린 겁니다.

아쉽지만 그때만 해도 사람들은 구석기시대가 존재했다는 걸 몰랐고, 프레레의 주장을 허무맹랑한 이야기로 취급했지요. 프레레의 주장이 사실로 받아들여진 건 그로부터 한참이 지난 19세기 중엽에 이르러서입니다.

그런데 왜 갑자기 주먹도끼를 보여주시는 건가요?

조금 돌아왔지만 주먹도끼를 보여드린 데는 다 이유가 있습니다. 우리가 주목해야 하는 건 주먹도끼의 고고학적 가치가 아니라 모양입니다.

최초의 두 발로 걷는 유인원이 나타난 때로부터 지금까지
=400만 년

주먹도끼를 쓴 기간
=170만 년

문자를 쓴 기간
=5000년

주먹도끼의 모양이요?

네. 언뜻 이야기가 나왔지만, 주먹도끼를 보시면 뚜렷한 좌우대칭을 이루고 있다는 걸 알 수 있습니다. 의도한 게 아니라고는 생각하기 어려울 정도죠.

도구적 기능에만 충실했다면 굳이 주먹도끼를 좌우대칭으로 만들 필요가 있었을까요? 껍질을 벗기든, 찌르든, 자르든, 어쨌거나 날이 잘 들기만 하면 되는데 말입니다. 하지만 이 주먹도끼를 만든 누군가는 좌우대칭의 형태를 만드느라 굳이 '안 들여도 될' 공을 들였습니다. 처음에 봤던 빗살무늬토기의 무늬처럼 과한 장식을 한 거죠.

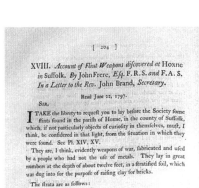

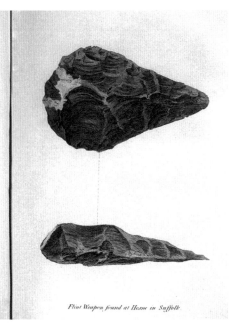

Flint Weapon found at Hoxne in Suffolk.

존 프레레, 「서퍽 지역 혹슨에서 발견된 부싯돌 무기에 대한 기술」, 1800년 1797년 골동품 수집가 존 프레레는 약 40만 년 전에 만들어진 주먹도끼를 발견하고 세상에 알렸지만 그 발견은 19세기 중엽에야 인정받았다.

| 주먹도끼를 잘 만들면 섹시하다? |

들고 보니 정말 그렇네요. 왜 그랬을까요?

여러 가지 이론이 있는데, 그중 재미있는 걸 하나 소개하겠습니다.
진화생물학자 머렉 콘의 이론입니다.
머렉 콘은 주먹도끼를 만든 사람이 자신의 능력을 과시하기 위해
주먹도끼를 필요 이상으로 정교하게 만들었다고 주장합니다. 쉽게
말해, 멋지게 만든 주먹도끼를 가져가면 이성에게 잘 보일 수 있었

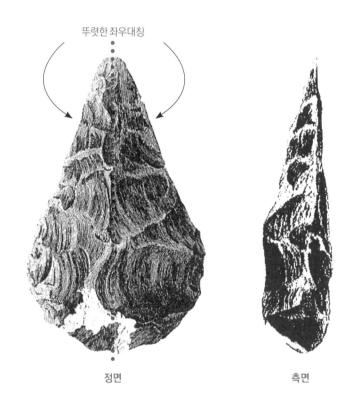

뚜렷한 좌우대칭

정면 측면

다는 거예요. 훌륭한 주먹도끼를 만들 수 있다는 건 그만큼 솜씨가 좋다는, 바꾸어 말하면 머리가 좋다는 증거가 될 수 있었으니까요. 이걸 섹시한 주먹도끼 이론Sexy Handaxe Theory이라고 합니다.

그 옛날부터 이성에게 잘 보이려고 애를 썼다는 말씀이네요. 예나 지금이나 변한 게 없군요….

물론 가설일 뿐이에요. 그런데 개인적으로 머렉 콘의 이야기가 참 재미있습니다. 섹시한 주먹도끼 이론이 사실이라면 주먹도끼의 도구적 기능보다는 좌우대칭의 정교한 모양새가 더 중요했다는 말이 되거든요. 불필요하고 과하다고 느껴졌던 장식이야말로 주먹도끼의 본질이 되는 거니까 반전이라고 할 수 있겠지요.

주먹도끼를 미술 작품으로 볼 수도 있다는 말씀이신가요?

글쎄요. 주먹도끼 자체가 미술 작품이라기보다는 미술 행위가 인간의 본질과 그 옛날부터 긴밀하게 엮여 있었다는 걸 보여주는 한 가지 단서라고 말하는 게 맞을 겁니다. 미술은 주먹도끼의 양날을 좌우대칭에 맞도록 깎아내는 것과 비교하기에는 훨씬 더 복잡하고 고차원적인 행위거든요.

| 인간의 조건: 미술과 언어 |

본격적인 미술 행위라고 할 만한 건 인류가 짐승처럼 소리를 내는 데서 한발 더 나아가 정교한 언어를 쓰게 된 다음에야 나타납니다. 정확히는, 정교한 언어를 쓸 수 있을 만큼 인류의 의식이 발전한 다음에야 미술 행위도 가능해졌다고 해야겠죠.

'배고파', '도망쳐', '아파' 같은 단순한 생각들이 아니라 정교한 언어를 써야만 표현할 수 있는 한 차원 더 높은 수준의 생각들이 있잖아요. 그런 생각이 가능한 정도로 인류의 의식이 발전한 다음, 그 생각을 서로 교환하는 과정에서 미술이 나왔으리라고 보는 겁니다. 실제로 언어와 미술은 매우 긴밀하게 연관되어 있어요. 미술이 세대와 지역을 넘어 전수되는 데도 언어의 역할이 컸을 테고요.

언어와 미술의 관계라… 흥미로운데요.

그래서인지 저 말고도 다른 여러 학자들이 언어와 미술의 발생을 연관해 설명했지요. 세계에서 가장 유명한 서양미술사 책인 곰브리치의 『서양미술사』만 해도, 원시미술 편을 "우리는 언어가 어떻게 시작되었는지 모르는 것과 마찬가지로 미술이 어떻게 시작되었는지에 대해서도 아는 바가 없다"는 말로 열고 있습니다.

그럼 언어와 미술, 둘 다 언제 생겨났는지 정확히 모른다는 거네요?

설이 아주 다양하지만 대략 추정은 가능합니다. 지금까지 발견된

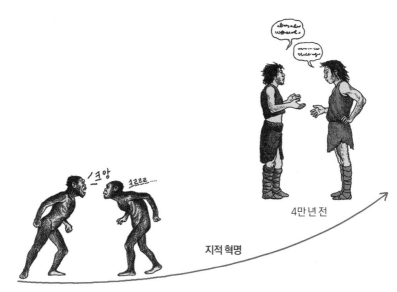

4만년전

지적 혁명

400만년전

원시인류의 두개골 화석을 분석해보면, 인류는 17만 년 전쯤에 비로소 언어를 쓸 수 있는 구강구조를 갖게 됐다고 합니다. 신체적 조건이 갖춰졌다고 바로 언어를 쓸 수 있었던 건 아니겠지만 한 가지 지표로 삼을 수는 있겠지요. 그런데 이보다 정확한 답변을 원시미술을 통해 얻을 수 있을 것 같습니다.

미술을 통해서요?

네, 때는 대략 4만 년 전입니다. 정확히 무슨 계기로 그랬는지는 알수 없지만, 인류에게 놀라운 변화가 일어났어요.
이때부터 미술품이라 해도 손색이 없을 벽화와 조각들이 제작되기 시작했습니다. 석기는 더욱 정교해졌고 인류는 전 세계로 마구 뻗어 나가기 시작했지요. 지적 혁명이 일어났던 게 분명합니다. 바로

이 시기부터 인류는 현대인과 비교해도 크게 뒤지지 않을 만큼 정교한 언어를 쓰고 멋진 미술 활동을 하기 시작한 것 같습니다. 이때부터는 좌우대칭의 주먹도끼 정도가 아니라 현대의 갤러리에 전시해도 이상하지 않을 만큼 놀랍고 신비로운 작품들이 등장합니다.

원시미술은 상상하고 관찰하는 만큼 놀라움을 선물한다.
교과서나 박물관에서 흔하게 볼 수 있는 고리타분한 원시시대 유물에 관심을 갖고
들여다보면, 생명력으로 가득한 미술의 맹아를 발견할 수 있다.

주먹도끼

사용 시기 180만 년 전부터 철기가 보급되기 전까지 광범위하게 사용.

⇒ 인류가 가장 오래 사용한 도구.

용도 자르기, 벗기기, 찌르기 등 다양한 용도로 쓰임.

모양 주로 좌우 양날이 대칭을 이루고 있으며, 손잡이 부분은
둥글고 뭉툭하다.

⇒ 굳이 대칭으로 만든 이유는 무엇일까?

참고 머렉 콘의 학설 "이성에게 더 섹시하게 보이기 위해서"

빗살무늬 토기

사용 시기 1만 년 전~3000년 전.

용도 땅에 파묻어 곡식을 보관하는 그릇.

무늬 손톱무늬, 세모띠무늬, 겹톱니무늬, 생선뼈무늬 등 복잡하게 구성돼 있다.

⇒ 그릇을 빚는 것보다 그릇을 장식하는 데 더 정성을 들였다고 할 수 있을 정도!

미술의 시작

4만 년 전의 지적 혁명

인류는 약 4만 년 전부터 정교한 언어 체계를 사용했고, 본격적인 미술을 시도한다.

⇒ 주먹도끼를 본격적인 미술이라고 보기는 힘들다. 미술은 복잡한 언어를 사용할
정도의 고차원적 사고가 있어야 할 수 있는 행위이기 때문이다.

광고는 20세기의 동굴벽화다.

—마셜 매클루언

O2 그들은 동굴에서 무엇을 했을까

라스코 동굴벽화 # 알타미라 동굴벽화 # 쇼베 동굴벽화

인류 최초의 '제대로 된' 미술을 보려면 프랑스로 가야 합니다. 처음으로 갈 곳은 프랑스 중부 내륙 지역 도르도뉴에 자리한 시골마을 몽티냑입니다.

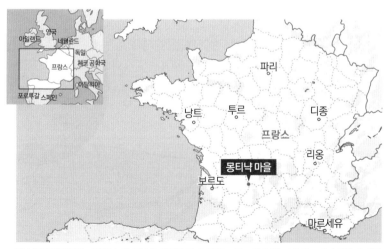

라스코 동굴이 있는 몽티냑 몽티냑은 와인으로 유명한 보르도에서 약 180킬로미터 들어간 내륙에 위치한다.

기차도 다니지 않는 이 조그만 마을 근교에서 유적이 하나 발견됐습니다. 인류 역사상 중요한 의미를 지닌 이 유적은 발견되는 순간 원시미술의 독보적 걸작으로 인정받았죠. 그 정체는 지금으로부터 1만7000년 전에 그려진 라스코 동굴벽화입니다.

| 1만7000년의 비밀이 봉인된 동굴 |

아래 라스코 동굴로 들어가는 입구가 보입니다. 보시다시피 지금은 들어가기 편하도록 계단을 만들어두었지만, 발견 당시에는 그렇지 않았습니다. 오랜 세월에 걸쳐 흙이 쌓이면서 동굴 입구를 거의 막아버렸거든요. 겉보기에는 그저 야산의 흙더미일 뿐이었습니다.

어떻게 동굴이 발견되었나요?

재미있는 사연이 있습니다. 전하는 이야기에 따르면, 몽티냐 마을에 살던 10대

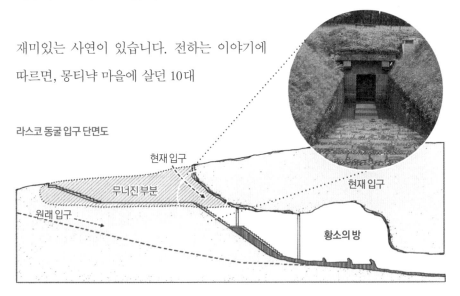

라스코 동굴 입구 단면도

현재 입구

무너진 부분

원래 입구

현재 입구

황소의 방

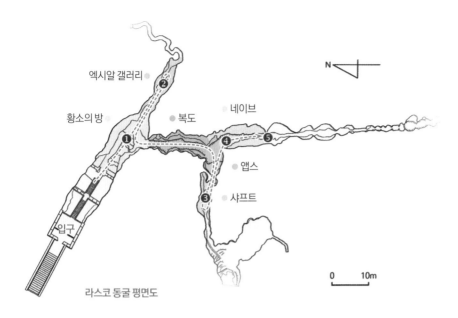

엑시알 갤러리 **❷**

황소의방 **네이브**

● 복도

❶ **❹** **❺**

입구 앱스

❸ 샤프트

N

0 10m

라스코 동굴 평면도

소년들이 잃어버린 강아지를 찾아다니던 중에 우연히 동굴을 발견하게 됐다고 합니다. 제2차 세계대전이 한창이던 1940년의 일입니다.

그럼 아직 발견된 지 100년이 채 지나지 않은 셈이군요.

그렇습니다. 원시미술에 대해 밝혀진 바가 별로 없는 이유 중 하나가 라스코 동굴과 같은 원시미술 작품들이 최근에야 발견되었기 때문입니다. 어찌 생각하면 1만 년 이상 봉인돼 있던 동굴이 소년들의 우연한 발견을 통해 인류의 역사에 재등장한 자체가 기적적인 일이라 하겠습니다.

지금부터 이 비밀스러운 동굴을 처음으로 발견한 그 소년들이 되어 탐험을 시작해봅시다. 들어가기 전에 위 평면도를 보면서 라스코 동굴의 전체 모습부터 확인해보지요.

라스코 동굴의 총 길이는 대략 250미터인데, 지도 아래편에 입구가 있습니다. 동굴에 들어가자마자 보이는 황소의 방이 라스코 동굴에서 가장 넓은 공간이고, 그곳을 제외하면 대부분이 좁고 험한 길로 이루어져 있어요. 먼저 황소의 방을 보고, 이어져 있는 엑시알 갤러리에 들른 후, 복도를 거쳐 앱스의 절벽 아래에 있는 비밀의 방인 샤프트까지 가볼 겁니다. 그리고 거기에서 다시 올라와 비교적 트인 공간인 네이브를 탐험한 후 여행을 마무리하도록 하겠습니다.

그럼 시작해보지요. 먼저 갈 곳은 입구로 들어서자마자 나오는 황소의 방입니다. 오른쪽 사진을 보십시오. 황소가 정말 압도적으로 아름답게 묘사돼 있습니다.

사진 중앙에 있는 사람 실루엣 위에는 붉은 사슴이 그려져 있는데, 그 사슴을 둘러싸고 거대한 황소 두 마리가 팽팽히 대치하는 장면이 묘사되어 있습니다. 황소 앞에는 말 떼가 지나가고요. 가장 왼쪽에 있는 동물도 황소입니다. 더듬이처럼 보이는 뿔이 쭉 튀어나와 있어 유니콘이라는 별명이 붙어 있지요.

1만7000년 전 그림이라고는 믿기 어려울 만큼 잘 그렸네요.

그렇지요? 실제로 보면 크기에 압도당하게 됩니다. 가장 큰 황소의 길이가 4미터에 가까우니까 실제 황소를 능가하는 웅장한 몸집이죠. 굳은 의지를 갖고 오랜 시간 집요하게 그리지 않으면 이런 결과물이 나올 수 없습니다.

왜 하필이면 황소를 그렸을까요? 주변에 황소가 많았나요?

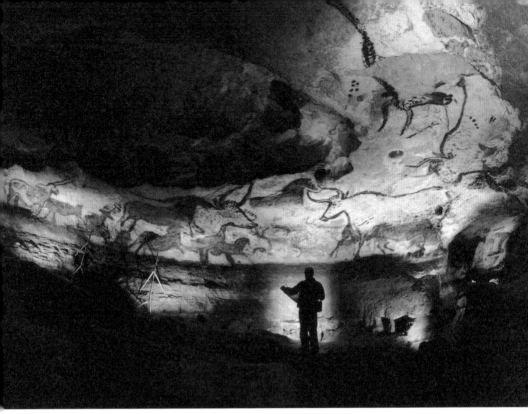

황소의 방, 프랑스 라스코 동굴, 1만7000년 전 라스코 동굴의 입구에 들어서면 황소의 방이라 불리는 넓은 홀을 만날 수 있다. 대상을 역동적으로 표현한 그림 솜씨도 훌륭하지만, 무엇보다도 그 어마어마한 크기에 놀라게 된다.

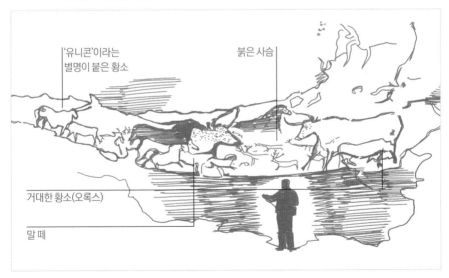

'유니콘'이라는
별명이 붙은 황소

붉은 사슴

거대한 황소(오록스)

말 떼

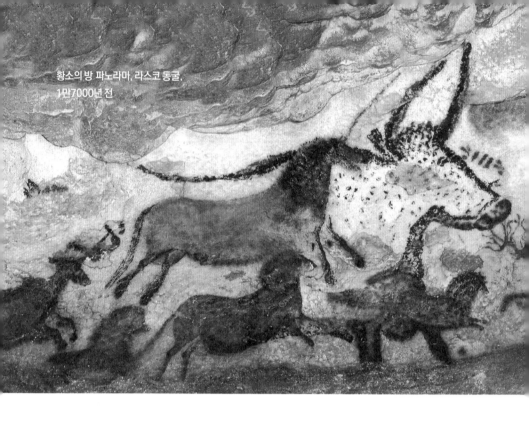

이곳에 그려진 동물은 정확히 말해 황소가 아니라 오록스라는 다른 종입니다. 스페인 투우에 등장하는 황소들의 조상으로, 지금은 멸종됐지요. 이 벽화를 통해 당시 라스코 동굴 근처에 오록스들이 살았다고 추정할 수 있는 거죠.

이번에는 같은 벽화를 다른 각도에서 감상해봅시다. 위는 황소의 방에 그려진 벽화를 파노라마로 찍은 사진입니다.

아까는 동굴 조명이 어두워서 잘 몰랐는데 그림이 그려진 바위가 흰색에 가깝군요. 그래서 전체적으로 그림이 밝아 보이네요.

잘 보셨습니다. 말씀하신 것처럼 라스코 동굴이 그려진 바위는 밝

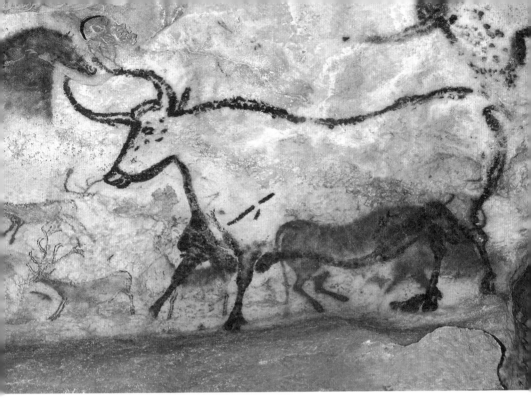

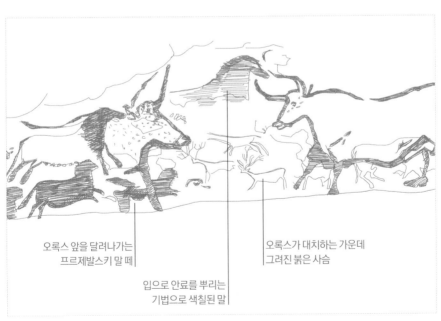

오록스 앞을 달려나가는
프르제발스키 말 떼

오록스가 대치하는 가운데
그려진 붉은 사슴

입으로 안료를 뿌리는
기법으로 색칠된 말

은색을 띠고 있는데, 그건 라스코 동굴이 지
하수 침식으로 만들어진 석회암 동굴이기 때
문이에요. 석회암이 밝은 회색이나 흰색을 띠
거든요. 벽화를 그리기 위한 최적의 도화지라
고 할 수 있겠죠.

그 도화지 위에 목탄을 비롯한 다양한 재료를
사용해서 그림을 그렸습니다. 손으로 그리기
도 했지만 그게 전부는 아니었어요. 두 오록

입으로 안료를 뿌리는 기법으로 채색된 말

스 사이에 말이 있는데, 저런 방식으로 채색하기 위해 그림을 그린
사람은 입 속에 물감을 머금고 뿌렸을 거예요. 일종의 스프레이 기
법입니다.

말 아래에는 사슴이 보이죠. 붉은 사슴으로 추정되는데, 지금도 전
세계 숲에서 잘 살고 있습니다. 사슴 왼쪽에 있는 말은 근방에 살았
던 프르제발스키 종일 거라고 해요. 이 말도 멸종하지는 않았지만
지금은 아시아 지역에만 서식합니다.

| 왜 위험하고 어두운 동굴에 벽화를 그렸을까 |

원시인들의 작품이라고 수준을 낮게 볼 수 없는 것 같습니다. 자기
집에 이렇게 멋진 그림을 그려놓고 살았다니 부럽군요.

아, 그 말씀은 반만 맞는 얘깁니다. 그림의 수준이 높은 건 사실이
지만 라스코 동굴이 원시인의 집이었는지는 또 다른 문제거든요.

네? 원시인은 보통 동굴에서 살지 않았나요?

많은 분들이 당연히 라스코 동굴에 사람이 살았다고 생각합니다. 구석기시대 인류가 동굴을 피난처로 삼았던 건 맞아요. 하지만 라스코 동굴을 '집'으로 삼았느냐고 묻는다면, 글쎄요. 근사하게 조명 판을 대고 파노라마로 멋지게 찍어놓은 사진을 보여드려서 착각하기 쉽지만, 라스코 동굴은 밝고 깔끔한 현대의 갤러리가 아닙니다. 실제로 가보면 안에 들어가서 살기에는 너무 좁고 위험한 곳이라는 걸 알게 되지요.

동굴이라는 게 보통 험한 곳이 아니거든요. 사람이 파놓은 게 아니라 자연적으로 침식되어 생긴 장소이다 보니, 다니기 쉽게 바닥을 다져놓은 것도 아니고 길 자체도 아주 복잡해 미로에 가깝습니다. 누군지는 몰라도 동굴벽화를 그린 사람은 그림을 그리겠다는 목적으로 일부러 이 동굴을 찾아왔던 거예요.

왜 군이 그렇게 했을까요? 지금처럼 전등이 있었던 것도 아니고, 햇빛도 안 들어오는 어두컴컴한 동굴에서 그림을 그린다는 게 여간 힘든 일이 아니었을 텐데요.

중요한 질문입니다. 그 대답은 동굴에 직접 들어가 본 사람들에게서 들을 수 있겠는데요.

서양 사람 중에는 등산하듯 레저 목적으로 동굴 탐험을 하는 사람이 꽤 있거든요. 그들의 이야기를 들어보면 동굴 안 풍경이 무척 아름답다고 합니다. 바깥과는 완전히 다른 세계라는 거예요. 빛 하나

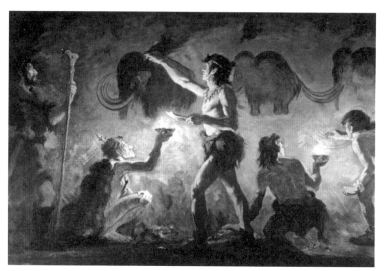

찰스 나이트, 퐁드곰에서 그림을 그리는 크로마뇽인 예술가들, 1920년, 미국자연사박물관 구석기인이 상체를 벗고 있는 것으로 묘사했지만, 동굴벽화가 그려지던 당시는 빙하기였기 때문에 실제로는 온몸을 다 가린 옷차림이었을 확률이 높다.

새어 들어오지 않는 칠흑같이 어두운 공간 안에 기암괴석이 펼쳐져 있고, 주변에는 위압적인 침묵만이 감돈대요. 그러다가 누가 소리라도 지르면 그 소리가 꼭 수만 명이 함성을 지르는 것처럼 공명하지요. 열 사람만 춤을 추어도 그 그림자가 불빛에 흔들려 수천 명이 움직이는 것처럼 보일 테고요. 동굴벽화는 그런 자연동굴에 그려진 겁니다. 이런 상상을 해보면 동굴벽화가 새롭게 보이지요.

동굴벽화뿐만 아니라 어떤 작품이든 마찬가지입니다. 그냥 보지 마시고 빗살무늬토기를 함께 감상했을 때처럼 '누가, 어떻게, 왜 만들었을까?'를 떠올려보면 감상의 수준이 훌쩍 높아집니다. 한번 상상해보십시오. 내가 직접 이 동굴에 들어가 그림을 그린다고요. 어둡고 고요한 동굴 안에서 말입니다.

상상해보니, 신비스럽고 기묘한 아름다움도 느껴지지만 역시 좀 답답했을 것 같습니다. 뭐가 보여야 그림을 그릴 텐데요.

구체적으로 상상하는 건 좋은 접근 방법입니다. 덕분에 재미있는 유물을 하나 소개할 수 있겠네요. 라스코 동굴에서 쓰던 램프가 실제로 발견됐거든요. 아래 사진을 보세요.

이 램프가 구석기시대 사람이 만든 물건이라고요? 너무 잘 만들었는데요!

그렇죠? 길이는 10센티미터 남짓인데 꽤 정교합니다. 손잡이 부분에 표식까지 새겨져 있으니까요. 아마도 소유주를 나타낸 것 같습니다.

이걸 어떻게 램프로 썼죠?

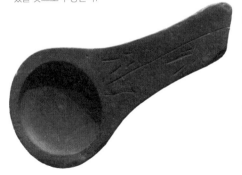

라스코 동굴에서 출토된 기름 램프, 1만7000년 전 우묵한 곳에 기름을 담고 심지를 만들어 불을 붙였을 것으로 추정된다.

얼핏 보기에는 램프처럼 보이지 않지만 둥근 부분에 동물 기름을 담고 천으로 심지를 만들어 꽂았을 겁니다. 거기에 불을 붙이고 그 조그만 빛에 의지해 동굴벽화를 그렸겠지요. 빛의 밝기는 아주 미약했을 겁니다. 벽면에 비치는 화가의 그림자는 호흡이나 미세한 공기의 흐름에 따

라 계속 흔들렸을 테고요. 형광등이나 LED 램프처럼 안정되고 밝은 빛으로는 내기 어려운, 신비스럽고 은은한 효과가 났겠지요. 어쩌면 화가는 벽 속에 거대한 동물들이 갇혀 있다고 느꼈을지도 모릅니다.

| 야생마가 질주하는 엑시알 갤러리 |

이제 황소의 방에서 나와 곧장 걸어갑시다. 직진해서 나오는 방이 바로 엑시알 갤러리입니다. 오른쪽 사진을 보세요.

어떻게 생겼는지 짐작이 됩니까? 열쇠구멍 모양으로 뚫려 있는 방이에요. 사람 하나가 겨우 지나갈 수 있을 정도로 좁은 통로의 천장에 그림을 그려 넣었는데, 앞서 말씀드린 것처럼 자연 침식으로 형성된 동굴이기 때문에 벽면이 고르지 못하고 울퉁불퉁합니다.

벽화는 주로 천장 쪽에 그려져 있습니다. 여러 동물이 그려져 있지만 그중에서도 야생마가 두드러지죠. 달려나가는 말들이 이 공간을 지배하는 것처럼 보입니다. 옛날 원시인들이 그랬듯 햇불을 들고 지나가면 여기저기서 동물이 쑥 튀어나와 하늘로 솟구치는 듯한 느낌이 들 거예요.

재미있는 건 오른쪽에 그려진 검정 소입니다. 소 안에 비치는 붉은 부분을 보세요. 검정 소를 그리기 전에 붉은색으로 소를 여러 번 그렸던 흔적이 보일 겁니다. 이런 흔적을 통해 라스코 동굴의 벽화가 단번에 그려진 것이 아니라 1천 년 이상의 긴 시간에 걸쳐 덧칠되었다는 걸 알 수 있습니다. 첫 그림이 그려진 후 1천 년쯤 지난 어느

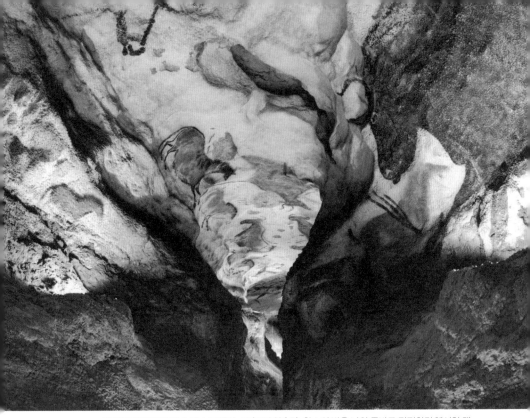

엑시알 갤러리의 입구, 라스코 동굴, 1만7000년 전 황소의 방을 나와 곧바로 직진하면 엑시알 갤러리의 입구가 나온다. 다양한 동물의 묘사가 벽면의 자연적인 생김새와 어울려 역동적인 효과를 연출한다.

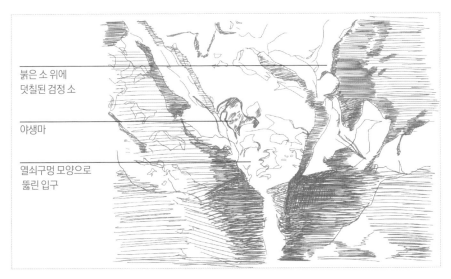

붉은 소 위에
덧칠된 검정 소

야생마

열쇠구멍 모양으로
뚫린 입구

때에 산사태가 일어났거나, 비슷한 이유로 동굴의 입구가 막히면서 더 이상 덧칠하지 못했던 것 같습니다.

이렇게 멋진 작품에 대담하게 덧칠을 했다니, 원시인들은 우리 생각만큼 이 그림을 가치 있게 여기지 않았던 걸까요?

글쎄요. 정확한 사실은 알 수 없지만 어쩌면 완성된 작품이 아니라 그리는 행위 자체를 중요하게 여겼던 걸지도 모르지요.
더 재미있는 사실은, 검정 소를 하필 벽의 튀어나온 부분에 그려놨다는 거예요. 휘어진 벽면의 활용이 아주 탁월합니다. 매끄럽고 하얀 도화지에 소를 그렸다면 아무리 잘 그렸어도 이런 느낌을 주기는 힘들었을 거예요.

정말 그랬겠네요. 벽이 울퉁불퉁한 데다가 동굴 특유의 분위기까지 더해져 소가 더 생동감 있게 보이는 것 같아요. 소를 그려야겠다고 생각하고 적당한 장소를 찾아 그린 게 아니라 소처럼 생긴 돌을 보니까 소가 생각나서 그렸다는 느낌을 주네요.

충분히 설득력 있는 얘기입니다. 그렇게 주장하는 학자들도 있고요. 앞서 원시인 화가들은 돌 속에 동물들이 갇혀 있다고 생각했을지도 모른다는 말씀을 드렸는데, 동굴벽화를 그린 이유도 어쩌면 그 동물들을 꺼내주기 위해서였을지 모릅니다.

| 무엇보다도 장소가 중요하다 |

여기에서 원시미술이 현대미술에 던지는 중요한 메시지를 하나 읽어낼 수 있는데요. 바로 '장소성'이라는 개념입니다. 현대미술에서 대단히 중요한 개념이지요.

장소성이라고요? 생소한 단어네요.

장소성이란 작품과 전시하는 공간의 관계를 잘 살리는 것을 의미합니다. 예를 들어 현대미술가 중에는 개성 없이 평평하기만 한 흰 벽에 작품을 걸기보다 건물의 생김새가 그대로 노출된 시멘트벽에 작품을 걸곤 하는 사람이 있지요. 미술 작품과 그 작품이 놓여 있는 장소를 따로 떨어뜨려놓고 생각하지 않으려는 시도입니다.

현대미술뿐 아니라 모든 미술 작품은 그 작품을 둘러싸고 있는 구체적인 환경과 함께 봐야 합니다. 어떤 곳에 어떤 재료로 그려졌느냐에 따라 그 이미지가 주는 메시지가 180도 달라지거든요. 어떤 이미지가 사진으로 나타날 때, 회화로 나타날 때, 조각으로 나타날 때 각기 다른 메시지가 있다는 뜻이죠. 캔버스 위에 매끄럽게 그려진 황소와 울퉁불퉁한 자연 암반 위에 그려진 황소는 완전히 다른 미술이에요.

그리고 개인적으로 현대의 어떤 미술가도 구석기 동굴벽화를 그린 이 화가만큼 적극적으로 장소성을 살려내지 못한 것 같습니다.

| 그림일까, 문자일까 |

라스코 동굴에는 해석이 분분한 동굴벽화가 몇 개 있습니다. 엑시알 갤러리에 있는 아래 그림이 그중 하나입니다.

제일 먼저 눈에 띄는 건 사슴의 거대한 뿔이죠. 아일랜드 엘크라고 부르는 지금은 멸종된 종인데, 실제 키가 2미터나 됐다고 합니다. 황소보다 크고 순록과 비교하면 거의 두 배 정도 되는 몸집입니다. 여기서 우리의 호기심을 자극하는 건 아일랜드 엘크 아래에 얇은 선으로 그려진 사각형과 그 옆에 늘어선 굵은 점들입니다. 그림

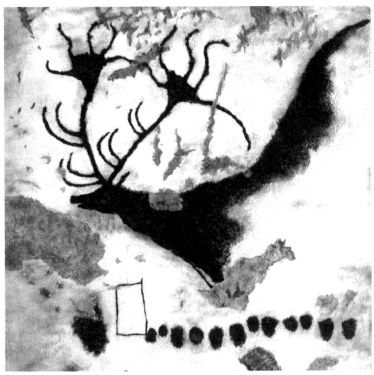

아일랜드 엘크, 라스코 동굴의 엑시알 갤러리, 1만7000년 전 지금은 사라지고 없는 동물을 볼 수 있다는 점은 동굴벽화의 중요한 감상 지점 중 하나다.

문자 같은 기호로 눈에 띄는 것도 띄는 거지만, 도대체 무슨 의미로 그려놓은 건지 아직 분명하게 밝혀진 바가 없거든요. 그 의미가 해석된다면 동굴벽화의 많은 비밀이 밝혀질 텐데 말입니다.

혹시 글자는 아닐까요?

정말로 글자라면 인류가 문자를 발명한 시기가 적어도 1만4000년쯤 앞당겨집니다. 일반적으로는 기원전 3000년경에 메소포타미아에서 사용했던 쐐기문자를 인류 최초의 문자로 보니까요.

| 라스코 심장부에 새긴 수수께끼 |

조금 더 깊은 곳으로 들어가 봅시다. 좁은 복도를 통과해 앱스의 절벽을 지나면 그 아래에 숨겨져 있는 비밀의 공간이 하나 있어요. 의미심장한 그림이 그려져 있는 이곳은 라스코 동굴에서 가장 깊은 방인 샤프트입니다. 사다리를 타고서 거의 3층 높이의 절벽을 내려가야 다다를 수 있는 공간이죠. 여기서 샤프트라

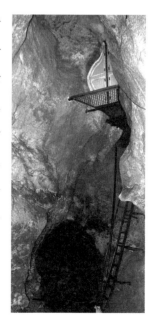

앱스에서 샤프트로 내려가는 사다리, 라스코 동굴, 1만 7000년 전 둥근 천장 아래로 샤프트로 내려가는 가파른 철제 사다리가 설치돼 있다.

는 단어 자체가 절벽이라는 뜻이기도 하고요. 구석기인들은 여기를 어떻게 내려갔던 건지 모르겠습니다만, 가히 라스코 동굴의 심장부라 부를 만한 곳입니다. 왜냐하면 여기에 아주 특이한 그림 하나가 그려져 있거든요. 오른쪽 그림을 볼까요.

지금까지 보던 그림과는 좀 다른데요? 황소는 알아보겠는데 그 앞에 쓰러져 있는 건 뭔지 모르겠습니다. 사람인가요?

사람 맞습니다. 이상하게 보이기는 하지만요. 비교적 사실적으로 그려진 동물들에 비해 사람은 추상적으로 묘사돼 있기 때문입니다. 머리는 새 모양이고 팔다리는 그냥 직선으로 그린 데다가 몸통에는 성기 같은 것이 솟아 있습니다.

라스코 동굴벽화 중에서 사람이 그려진 그림은 이게 처음 아닌가요? 처음 등장한 사람이 하필 쓰러진 사람이라니, 왜 이렇게 그렸을까요?

글쎄요. 아무튼 사람도, 황소도 좋은 상태는 아닙니다. 사람은 쓰러져 있고 황소도 치명상을 입은 것처럼 보입니다. 창으로 보이는 뾰족한 뭔가가 뱃속을 관통했는지 내장이 밖으로 나와 있죠. 그 아래에 다른 동물들도 그려져 있습니다. 쓰러진 사람 아래에는 새가 보이고, 그 옆으로는 코뿔소가 이 치열한 전투와는 아무 상관이 없다는 듯 유유히 고개를 흔들며 가고 있습니다.
보고 있으면 이것저것 상상하게 됩니다. 구석기 미술 중에서 이처

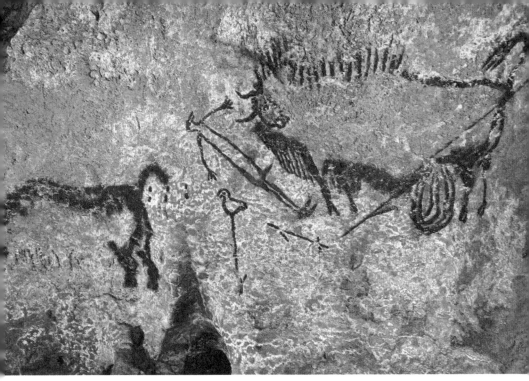

내장이 튀어나온 들소와 다친 남자, 라스코 동굴의 샤프트, 1만7000년 전 황소와 사람이 만들어내는 서사가 호기심을 자극한다. 라스코 동굴 가장 깊숙한 곳에 자리한 수수께끼 같은 그림이다.

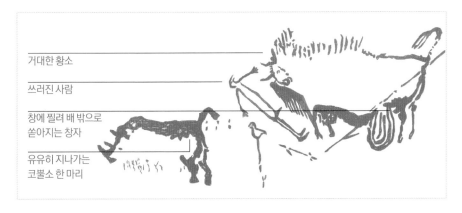

거대한 황소

쓰러진 사람

창에 찔려 배 밖으로
쏟아지는 창자

유유히 지나가는
코뿔소 한 마리

럼 이야기가 담긴 그림은 드물거든요. 어떤 학자들은 인간을 그린 선이 황소에 비해 얇은 걸로 보아 인간 부분을 한참 후에 추가해 그렸다고 주장하는데, 설사 그렇더라도 의미 없이 사람을 배치하지는 않았을 겁니다.

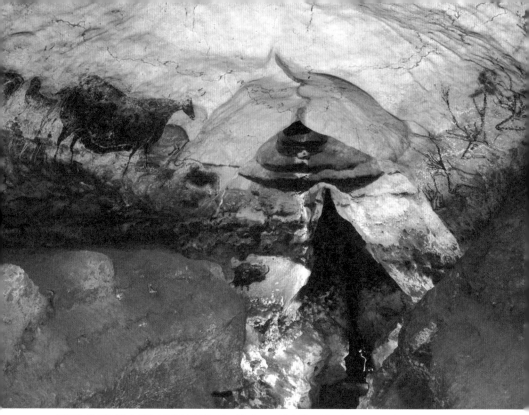

네이브, 라스코 동굴, 1만7000년 전 복도를 사이에 두고 왼쪽에는 검은 암소, 오른쪽에는 물을 건너는 사슴 떼가 묘사돼 있다. 원래는 복도 바닥이 더 높았지만 사람이 다니기 편하도록 땅을 평평하게 골랐던 듯하다.

이제 샤프트를 떠나 위로 올라가 봅시다. 앱스를 따라 돌아가면 네이브라고 부르는 비교적 넓은 공간이 나옵니다. 이곳에는 그림 두 점이 멋지게 서로를 마주 보고 있습니다. 위의 사진을 보세요.

잘은 안 보이지만 왼쪽 위에 있는 건 암소, 오른쪽 위에 있는 건 사슴 같네요. 그런데 사슴은 머리만 그려놓은 건가요?

네. 학자들 가운데 이것을 강을 건너는 사슴 무리를 묘사한 그림이라고 추측하는 사람이 많습니다. 어두컴컴한 동굴 속에서 명암 차

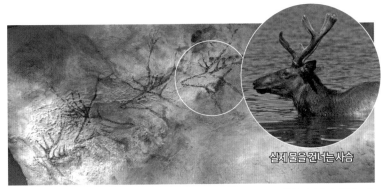

실제 물을 건너는 사슴

사슴 떼, 라스코 동굴의 네이브, 1만7000년 전 바위 형태를 적극적으로 활용해서 물을 건너는 사슴을 효과적으로 표현했다.

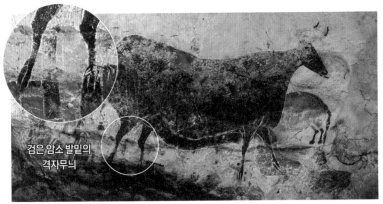

검은 암소 발밑의 격자무늬

검은 암소, 라스코 동굴의 네이브, 1만7000년 전 검은 암소는 흔히 풍요의 상징으로 여겨지곤 한다.

이가 나는 자연 암반을 보고 이런 장면을 떠올릴 수 있었다니 대단하지요. 지금도 그런 사람이 몇 명이나 되겠습니까? 1만7000년 전에 살았던 구석기 화가의 천재성이 느껴집니다.

반대쪽의 검은 암소 그림도 재미있습니다. 특히 암소의 다리 부분이 그러한데, 알 수 없는 격자무늬가 그려져 있습니다.

도무지 알 수 없는 기호라는 점에서 아일랜드 엘크 아래에 그려져 있던 무늬들과 비슷하게 보이는데요?

그런 면이 없지 않습니다. 아쉽지만 이 격자무늬도 아까 봤던 그 무늬들과 마찬가지로 의미가 밝혀지지 않았습니다. 많은 학자가 덫을 그려놓은 거라고 추정하지만, 글쎄요. 덫이라고 하기에는 너무 알록달록합니다. 구석기 화가가 자기 팔레트에 얼마나 다양한 물감이 있는지 자랑하려고 그렸다는 생각이 들 정도지요.

| 르네상스 화가에 버금가는 구석기 화가 |

앱스를 올라와 안쪽으로 조금 더 들어가면 오른쪽 사진처럼 유럽 들소를 그린 멋진 그림이 나옵니다. 유럽 들소는 몸길이가 2~3미터 정도 되는 거대한 동물로 지금은 거의 멸종되다시피 해서 동물원에나 가야 볼 수 있습니다. 한번 구경해보지요.

정말 잘 그렸군요? 금방이라도 달려 나올 것 같아요.

중요한 포인트를 짚어주셨습니다. 금방 달려 '나올' 것 같은 느낌을 주었다는 점이야말로 이 그림의 가장 탁월한 부분이거든요.
잘 보시면 소들의 뒷다리가 서로 겹쳐져 있죠? 평면에 그렸는데도 소가 입체적 공간 안에 서 있고, 우리를 향해 달려 나온다고 느껴지는 건 이런 기교를 동원해 깊이 있는 공간감을 만들어냈기 때문입니다.
서양 화가들이 15세기 이후에야 이런 기교를 썼다는 점을 생각해봤을 때, 원시미술을 기술적 측면에서 유치하고 조악하다고 평가할

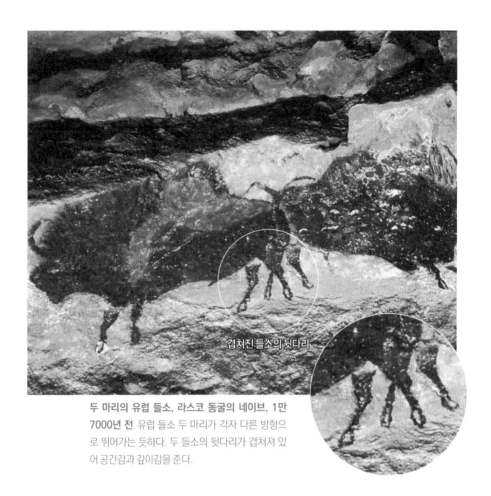

두 마리의 유럽 들소, 라스코 동굴의 네이브, 1만 7000년 전 유럽 들소 두 마리가 각자 다른 방향으로 뛰어가는 듯하다. 두 들소의 뒷다리가 겹쳐져 있어 공간감과 깊이감을 준다.

겹쳐진 들소의 뒷다리

수 없겠습니다.

소들의 다리를 서로 겹쳐놓는 게 어떻게 생각하면 참 단순한 기법인데 그것만으로도 우리 눈이 소들이 달려 나온다고 인식하는 게 신기합니다.

| 라스코, 폐쇄되다 |

앞서 원시미술을 감상할 때는 상상력을 동원하는 게 중요하다고 말
씀하셨는데요. 사진만으로는 상상하기 쉽지 않은 부분이 있는 것
같습니다. 특히 동굴벽화는 장소성이 중요하다고 하니, 저도 직접
가서 보고 싶네요.

아쉽지만 라스코 동굴을 직접 보시는 건 불가능합니다. 하루에 딱
한 명씩, 허가된 연구자들만 20분 정도 볼 수 있거든요. 훼손을 막
기 위해서는 어쩔 수 없는 결정이었습니다.

사람이 드나드는 게 그렇게 문제가 되나요?

그럼요. 라스코 동굴은 발견되기 전까지 수천 년 동안 사실상 밀봉
상태였습니다. 산사태 등의 이유로 동굴 입구가 막혀버리면서 온도
와 습도가 거의 변하지 않게 된 거지요. 덕분에 벽화도 원형 그대로
수 세기를 버틸 수 있었습니다. 라스코 동굴은 구석기인이 우리에
게 보내준 타임캡슐인 셈이지요.
그런데 1940년 동굴 입구가 개방되고 전 유럽에서 관광객이 몰려
들자 이 타임캡슐의 마법이 깨지고 말았습니다. 사람들이 뿜어내는
이산화탄소와 동굴 내외부의 온도와 습도 차이, 함부로 만져대는
손길까지 동굴벽화에 해롭지 않은 게 없었습니다. 훼손을 막으려면
관광객의 출입을 통제하는 것밖에 방법이 없었지요. 그래서 1964년
부터 라스코 동굴벽화는 일반인에게 공개하지 않게 되었습니다. 그

대신 아쉬운 마음을 달래볼 만한 장소를 소개해드리겠습니다. 이름 하여 라스코 동굴 II입니다.

라스코 동굴과 비슷한 동굴이 발견됐나요?

그건 아닙니다. 라스코 동굴 II는 원래 동굴에서 약 200미터 떨어진 곳에 만든 인조 동굴인데요. 그대로 다 만든 건 아니고 중요한 구간만 재현했습니다. 그래도 실물을 볼 수 없으니 감상할 만한 가치가 충분히 있습니다.
일단은 동굴 내부 구조를 상당 부분 재현한 다음 그 위에 벽화를 그려 넣었으니 나름대로 장소성을 살렸다고 할 수 있겠죠. 심지어는

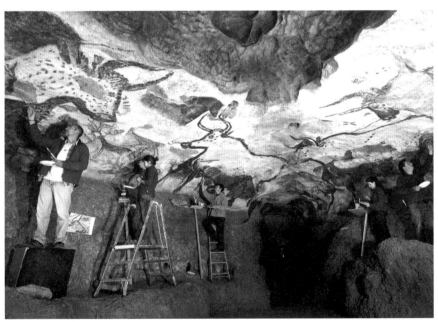

라스코 동굴 II를 보수하는 화가들 1983년 개장한 라스코 동굴 II도 만들어진 지 수십 년이 지났기 때문에 정기적으로 보수가 필요하다.

동굴 내부의 온도까지 서늘하게 재현해놓았습니다.

벽화도 허투루 그린 게 아니에요. 지역에서 활동하는 화가들이 라스코 동굴벽화를 그릴 때 사용했던 것으로 추정되는 재료를 가지고 솜씨를 발휘했습니다. 진짜와 완전히 같다고는 할 수 없겠지만, 몽티냑 마을에 가면 라스코 동굴Ⅱ의 사진엽서를 팔고 있을 만큼 그럴싸하게 만들어놓았어요.

어차피 진짜 동굴벽화는 감상할 수 없으니 이쯤 되면 가짜가 진짜를 능가한다고 해도 될 정도입니다. 동굴벽화의 가장 중요한 요소인 장소성을 고려한다면 사진으로만 벽화 이미지를 감상하기보다 직접 가서 동굴과 그림을 함께 보는 것도 괜찮은 선택입니다.

| 구석기시대의 세계 수도 |

라스코 동굴Ⅱ 근처에는 들러볼 만한 곳이 많아요. 그중 레제지 마을이 대표적이지요. 라스코 동굴이 있는 베제레 계곡 유역의 여러 마을 중에서 유일하게 기차가 다니기도 하고요. 대중교통을 이용해 라스코 동굴에 가려면 먼저 레제지에 들러야 하는데, 방문한다면 절대 후회하지 않을 겁니다.

오른쪽 사진을 보세요. 절벽이 아주 근사하지요. 이 절벽은 석회암으로 이루어져 있습니다. 기후 변화로 강 수면이 오르내릴 때마다 층층이 침식이 일어나서 지금 보시는 것처럼 멋진 절벽이 만들어졌지요. 바로 이 절벽 아래에 구석기시대부터 지금까지 인간이 살아온 겁니다.

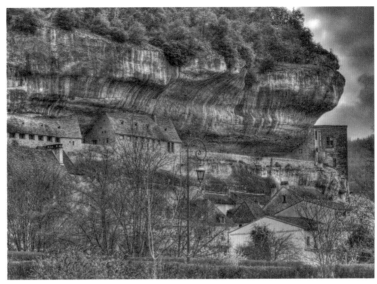

베제레 계곡의 절벽 원시시대 베제레 지역은 풍요로운 곳이었기에 다양한 동물들의 교차점으로 기능했다.

풍경 말고도 볼 만한 게 많나요?

그럼요. 레제지나 몽티냑 같은 마을이 자리 잡고 있는 베제레 계곡은 구석기시대에 수많은 동물이 마실 물을 찾아 몰려들었던 곳입니다. 한때 코뿔소, 사자, 황소, 사슴들 사이에 말과 당나귀까지 섞여 뛰놀았어요. 대형 포유류가 가장 많이 분포해 있었다는 점에서 요즘으로 따지면 아프리카의 세렝게티 초원과 비슷했을 겁니다. 지금과는 상당히 다른 모습

베제레 계곡의 절벽을 활용해 지은 집 베제레 계곡의 절벽 아래에서는 구석기시대부터 지금까지 사람들이 살고 있다.

이었겠지요. 상상해보면 재미있습니다. 프랑스 중부 지역에 매머드와 코뿔소들이 살고 있고, 그 사이를 사자와 야생마 떼가 노닐었다니까요.

이처럼 풍요로운 환경이었기에 수렵에 의지하던 인류의 조상도 이곳 베제레 계곡에 많이 모여들었어요. 그래서 이 지역에서 선사시대의 유적과 유물이 많이 발견됩니다. 베제레 계곡 유역에만 유네스코에 등재된 선사 유적지가 150곳 이상이고, 그 가운데 벽화가 그려진 동굴만 25개입니다. 수십 년에 한 번씩 거대한 동굴이 새로 발견되곤 하니까, 언젠가는 라스코 동굴에 필적하는 유적이 모습을 드러낼지도 모르겠어요.

물론 그중에서도 레제지 마을은 특별합니다. 별명이 선사시대의 세계 수도일 정도니까요. 작은 마을처럼 보이지만 선사시대의 보물을 수도 없이 간직하고 있습니다. 한때 전 세계 학자들이 레제지에서 발굴된 유물을 기준으로 구석기 연대를 구분했을 정도니, 마을 자체가 거대한 고고학 연구실이라고 할 만합니다. 오른쪽 호텔의 간판을 보세요.

호텔 크로마뇽이라니 이름이 특이하네요. 크로마뇽이라면 현생인류인 호모 사피엔스를 말하는 거 아닌가요?

맞습니다. 처음 봤을 때는 그냥 마케팅 목적으로 이런 이름을 붙인 줄 알았는데, 그게 아니었습니다. 바로 이 호텔 자리가 크로마뇽인의 유적이 발견된 곳이라고 하더군요. 지금도 호텔 뒤쪽에 유적지 표시가 되어 있는데, 처음 보고 깜짝 놀랐습니다.

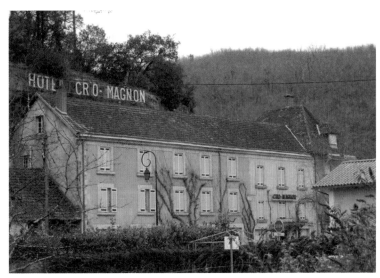

레제지 마을의 크로마뇽 호텔 실제로 호텔 뒤에는 현생인류 호모 사피엔스의 일종인 크로마뇽인의 유적이 있다.

| 인간은 어떻게 승자가 되었나 |

원시미술은 까마득한 옛날에 행해진 거라 고고학과 밀접하게 관련되어 있습니다. 고고학이 제 전문 분야가 아닌 데다가 하루가 멀다 하고 기존의 가설을 뒤집는 새로운 증거가 나와 다소 혼란스럽지만, 미술을 다루면서 그 미술을 한 사람들의 이야기를 빼놓을 수 없으니 간단히 짚고 넘어가도록 하겠습니다.

1859년 찰스 다윈이 『종의 기원』을 발표합니다. 인류의 역사관에 어마어마한 영향을 끼친 저작입니다. 그전에 사람들은 자기 자신을 신의 피조물이라고 생각했어요. 다윈의 진화론이 나오면서 비로소 인간은 원숭이와 같은 조상으로부터 진화해왔을지 모른다는 가정을 할 수 있었지요.

이에 따라 인류의 오랜 조상이 현대 과학의 눈에 띄기 시작했는데 요. 그중 대표적인 게 오스트랄로피테쿠스입니다. 지금으로부터 대략 400만 년 전 아프리카에 등장한 유인원과 인간의 중간 종족으로, 많은 학자가 오스트랄로피테쿠스를 인류의 가장 오래된 조상이라고 봅니다.

아래 왼쪽이 발굴된 오스트랄로피테쿠스의 두개골인데, 이를 토대로 오른쪽 사진처럼 오스트랄로피테쿠스의 생전 모습을 복원했습니다.

어떻게 보면 사람 같기도 하고, 어떻게 보면 원숭이처럼 보이기도 하네요.

그렇죠. 재미있는 것은 오스트랄로피테쿠스의 유골을 분석해보니 죽었을 때의 평균연령이 15세 안팎이었다는 겁니다. 자연 수명이 15년 정도였던 건 아니고요, 사고나 질병 등 여러 가지 원인으로 수

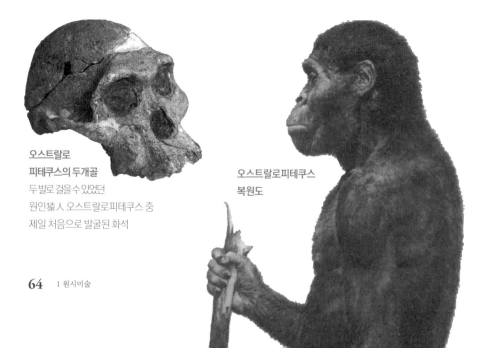

**오스트랄로
피테쿠스의 두개골**
두 발로 걸을 수 있었던
원인猿人 오스트랄로피테쿠스 중
제일 처음으로 발굴된 화석

**오스트랄로피테쿠스
복원도**

명을 다 채우지 못하고 죽은 개체가 그만큼 많아 평균수명이 낮아진 것이지요. 척박한 자연환경 속에서 살아남기가 그만큼 어려웠던 겁니다.

수명을 다 채우지 못하고 15세 안팎에 죽은 개체가 대부분이었다니, 오스트랄로피테쿠스가 자손을 남기고 현생인류로까지 진화한 게 정말 쉽지 않은 일이었겠네요.

그렇습니다. 많은 학자는 바로 이것이 인간이 사회성을 타고났다는 사실을 알려주는 힌트라고 생각합니다.

네? 오스트랄로피테쿠스가 빨리 죽은 것과 인간의 사회성이 무슨 상관이 있나요?

한번 상상해보지요. 현생인류도 그렇지만, 오스트랄로피테쿠스는 한 번에 새끼를 한 마리만 낳는 게 보통이었다고 합니다. 쥐처럼 무조건 새끼를 많이 낳아 개체 수를 늘린 건 아니라는 뜻이에요. 바꾸어 말해 오스트랄로피테쿠스로서는 일단 태어난 새끼를 잘 키우는 것, 그 자식이 또 자식을 낳을 때까지 지켜주는 것만이 개체 수를 늘릴 수 있는 유일한 방법이었다는 얘기입니다.

현생인류처럼 오스트랄로피테쿠스도 태어난 직후에는 아무것도 하지 못하는 존재였겠지요? 야생 동물 중에서는 태어나자마자 뛰어다니는 것도 많은데 말입니다.

그렇죠. 새끼 오스트랄로피테쿠스는 어른 오스트랄로피테쿠스의 보호에 온전히 의지해야만 목숨을 부지할 수 있었습니다. 오늘날의 아이와 별 차이가 없었어요.

그런데 남겨진 유골에서 보듯, 오스트랄로피테쿠스들은 15세 안팎에 죽은 경우가 허다했어요. 아이를 낳던 도중 사망하는 경우도 많았습니다. 핏줄로 이어진 부모만이 자식을 돌봤다면, 수많은 오스트랄로피테쿠스 어린이가 어른이 되기 전에 목숨을 잃었을 거란 뜻이지요.

그 얘기는 다른 어른들이 부모를 잃은 오스트랄로피테쿠스 어린이들을 돌봐줬다는 뜻이네요.

많은 학자는 아마 무리의 지혜로운 노인들이 아이 양육을 맡았을 것으로 봅니다. 사냥이나 채집에 직접 나서지는 못하더라도 오스트

인류의 진화 도표

랄로피테쿠스의 세대와 세대를 이어주는 필수적인 역할을 노인들이 담당했다는 거지요. 이게 스스로 먹이를 구하고 자기 한 몸을 건사하지 못하면 죽을 수밖에 없는 수많은 동물과 오스트랄로피테쿠스가 구분되는 점입니다. 아리스토텔레스 얘기를 꺼내지 않더라도 오스트랄로피테쿠스 시절부터 인간은 사회적인 존재였다는 말이지요. 그렇게 서로를 보듬으며, 오스트랄로피테쿠스는 사나운 맹수들과 혹독한 추위에 지지 않고 근근이 살아남아 현생인류인 호모 사피엔스로까지 진화했습니다. 그런데 호모 사피엔스가 있기 전에 인류 최대의 라이벌이 먼저 출현합니다. 네안데르탈인이 바로 그들이지요.

네안데르탈인요? 교과서에서 네안데르탈인도 현생인류의 조상이라는 내용을 봤던 것 같은데, 오스트랄로피테쿠스가 네안데르탈인으로 진화했다가 다시 호모 사피엔스로 진화한 게 아닌가요?

과거에는 그렇게 생각했지요. 하지만 최근 인류학자들이 네안데르탈인은 우리의 직접적 조상이 아니라는 사실을 밝혀냈습니다. 네안데르탈인과 현생인류는 말하자면 사촌지간이었다고 할 수 있습니다. 말이 있으면 당나귀가 있는 것처럼 비슷하지만 다른 종이었던 거지요. ,

네안데르탈인을 복원한 밀랍 인형

얼마나 달랐는데요? 흑인종과 백인종의 차이보다 더 컸나요?

네, 차이가 컸지요. 외적인 차이가 두드러져서 그렇지, 인종은 과학적으로는 거의 무의미한 범주입니다. 흑인종이건 백인종이건 호모 사피엔스라면 DNA가 99.9퍼센트 일치하거든요. 0.1퍼센트의 차이를 가져오는 요인도 인종과는 거의 관련이 없고요. 우리와 네안데르탈인의 DNA는 99.7퍼센트 정도 일치합니다. 가깝다고 생각하실 수 있습니다만, 침팬지와 우리의 DNA가 98.8퍼센트 일치한다는 사실로 미루어 보면 0.2퍼센트 차이는 꽤 크다고 할 수 있죠.

신기하네요. 사람하고 아주 비슷한데 사람은 아닌 뭔가가 존재했었다는 얘기잖아요. 어떻게 생각하면 외계인 같기도 한데….

네안데르탈인은 기원전 3만 년까지 우리 현생인류와 공존했던 것으로 보이는데, 만일 우리가 그때 태어났더라면 네안데르탈인 사촌과 얼굴을 마주쳤을 수도 있습니다. 생긴 건 닮았지만 우리 자신은 아닌 또 다른 종과의 만남, 정말 외계인을 만나는 것과 비슷한 기분이었을지 모릅니다.

그러게요. 네안데르탈인과 호모 사피엔스는 어떤 모습으로 마주쳤을까요?

네안데르탈인의 신체 조건과 식성은 우리 조상과 비슷했다고 합니다. 우리 조상보다 키가 조금 작은 대신 뇌가 더 크고 힘도 더 셌대

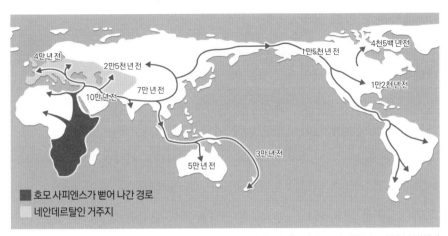

호모 사피엔스의 이동 경로 오랜 세월 아프리카 대륙에 머물던 호모 사피엔스는 10만 년 전에서 4만 년 전 사이, 네안데르탈인이 먼저 정착해 있던 유럽 대륙으로 빠르게 퍼져 나간다.

요. 먹는 것은 비슷한데 힘은 셌다니, 우리 조상의 강력한 경쟁 상대였겠지요. 그런데 강력한 경쟁자였던 네안데르탈인들이 기원전 2만 년 무렵 지구 위에서 완전히 사라졌습니다. 사라진 이유에 대한 가설은 여러 가지가 있습니다. 기후에 적응하지 못하고 멸종했다는 설, 현생인류가 멸종시켰다는 설, 최근에는 교배를 통해 현생인류에 흡수됐다는 설이 주목받고 있습니다.

네안데르탈인이 신체적으로 더 우수했는데 살아남은 건 왜 우리일까요? 보통 강한 자가 살아남는 게 자연의 법칙이라고 하잖아요.

맞습니다. 확실히 우리 조상의 신체 조건은 다른 동물들은커녕 네안데르탈인과 비교해도 그리 뛰어난 편이 아니었습니다. 달리기를 잘하는 것도 아니고, 근력이 발달했던 것도 아닙니다. 그렇다면 인류에게는 대체 어떤 강점이 있었던 걸까요?

| 미술하는 인간이 살아남았다 |

네안데르탈인이 멸종되어가고 있을 때, 우리 조상인 호모 사피엔스는 대대적인 미술 작품을 만들기 시작합니다. 석기도 그 시점에 발맞춰 급격히 발전했지요. 이걸 일컬어 '인지 혁명'이라고 부르는 학자들도 있습니다. 저는 혹시 이와 같은 발달, 정확히는 미술의 출현에 현생인류 생존의 비결이 있었던 건 아닐까 생각합니다. 우리는 호모 그라피쿠스Homo Graphicus, 즉 미술을 하는 인간이었기에 살아남았던 게 아닐까 하는 겁니다.

하지만 미술은 생존 경쟁과 그렇게 큰 관련이 없지 않나요? 동굴에 벽화를 그린다고 해서 갑자기 잘 싸우게 되는 것도 아니니 말입니다.

얼핏 보면 미술과 생존이 아무 관련 없어 보이는 건 사실입니다. 하지만 이렇게 생각해보십시오. 세상에는 나보다 강한 적을 물리칠 방법이 한 가지 있습니다. 바로 '우리 팀'을 만들어 힘을 모으는 거예요.
네안데르탈인 한 명과 호모 사피엔스 한 명은 상대가 되지 않았을지 모릅니다. 하지만 네안데르탈인이 상대해야 했던 게 호모 사피엔스 한 명이 아니라 수십 명의 호모 사피엔스 무리, 나아가 사회 전체였다면 어땠을까요? 그렇다면 이야기가 달라지지 않을까요?

그럴 수도 있긴 하겠네요. 하지만 그림을 그리지 않는 동물들 중에서도 무리를 지어 자기보다 몸집이 크고 강한 동물을 사냥하는 동

물들이 있잖습니까? 이리 같은 것들 말입니다. 호모 사피엔스가 무리 생활을 하면서 네안데르탈인을 제압했더라도 그게 미술하고 무슨 관련이 있을 것 같지는 않은데요.

여기서 말하는 협력이라는 건 한 번의 전투에서 무리를 지어 상대를 공격하는 수준이 아닙니다. 개인이 안정적인 사회를 만들고, 개인의 수명이 다한 뒤에도 그 사회를 지속시켜나가는 종 차원의 협력을 말하는 거예요.

그런데 그게 생각만큼 간단한 일이 아닙니다. 공유하는 가치와 원칙이 있고, 서로의 복잡하고 정교한 생각을 교환할 수 있어야만 가능한 일이지요. 그런 의사소통 방법이 없다면 세대 간의 정보 전달은 불가능합니다.

그 점을 전제하고 다시 '미술'에 대해 생각해보십시오. 앞서 인류에게 정교한 생각을 할 수 있는 의식이 생겨났고, 그 생각을 교환하기 위한 장치로 언어와 미술이 발전했다는 얘기를 드렸는데요. 바로 이런 의사소통 능력이 현생인류가 가진 최고의 무기가 아니었을까 추정해보는 겁니다. 언어를 통해, 미술을 통해 현생인류가 복잡한 사회를 조직하고 타인과 깊이 있는 협력관계를 구축했을 뿐 아니라 개인의 생물학적 수명을 뛰어넘어 사회를 지속시키고 지식과 지혜를 쌓아나갈 수 있었다고 말입니다.

그러니까 네안데르탈인은 우리 조상만큼 정교한 의사소통을 하지 못해서 도태됐다는 거지요? 그래서 동굴벽화 같은 의사소통 능력의 증거도 남기지 못했다는 거고요.

그렇습니다. 네안데르탈인은 이렇다 할 미술 작품을 남기지 못했습니다. 적어도 지금까지의 연구 결과만 놓고 보면 그래요. 동굴벽화를 그린 건 호모 사피엔스뿐입니다.

만일 우연이라면 정말 신기한 우연이네요. 하지만 생각해보면 나보다 강한 적을 물리치려면 오랜 기간에 걸친 지식 축적과 협력밖에 답이 없었을 것 같기도 합니다. 의사소통이 없으면 협력할 수 없으니 의사소통을 가능하게 해주는 언어라든지, 미술이야말로 생존의 비결이라고 할 수 있을 것 같네요.

맞습니다. 많은 사람에게 미술은 삶의 부속이나 장식이라는 편견이 있지요. 하지만 미술이야말로 두 발로 걷고 도구를 만드는 것만큼이나 인간의 생존을 가능하게 해주었던, 우리가 타고난 생존본능이라고 할 수 있다는 게 제 생각이에요.
잠시 오른쪽의 사진을 봐주십시오. '선사시대의 세계 수도' 레제지에 가면 기차역에서 멀지 않은 곳에 레제지국립선사박물관이 있습니다. 레제지에서 중요한 유물들이 많이 발견된 만큼 훌륭한 소장품을 갖추고 있는 좋은 박물관입니다.
그런데 더 큰 감동은 이 박물관을 관람하고 밖으로 나올 때 느낄 수 있습니다. 박

네안데르탈인 석상 레제지국립선사박물관 앞에는 과거 자신이 누비고 다녔던 베제레 계곡을 응시하는 듯한 네안데르탈인이 육중하게 서 있다.

물관에서 나오면 절벽 위에서 베제레 계곡을 바라보는 이 네안데르탈인의 석상과 마주하게 되거든요. 이젠 멸종하고 없는 인류의 사촌을 바라보다 보면 숙연한 마음마저 듭니다. 우리에게 미술을 할 수 있는 능력이 없었더라면 그곳에 서 있는 게 우리 자신이었을지도 모릅니다.

| "인류는 2만 년 동안 나아진 게 없다" |

라스코 동굴 하나만 보고 구석기 동굴벽화에 대한 이야기를 끝내기가 아쉬우니 유명한 동굴을 몇 곳만 더 들러보도록 하겠습니다.

먼저 살펴볼 곳은 라스코 동굴 못지않게 유명한 스페인 북부의 알타미라 동굴입니다. 피카소가 이곳의 동굴벽화를 보고 나서 "인류는 2만 년 동안 나아진 게 없구나"라고 말해서 더욱 유명해진 곳이죠. 1945년부터 그리기 시작한 피카소의 연작, '황소'도 알타미라 동굴벽화에서 영감을 받은 작품입니다.

다음 페이지 왼쪽 그림이 피카소가 그린 황소인데, 오른쪽 알타미라 벽화와 비교해보면 정말 비슷합니다. 두 그림 사이에는 2만 년의 시차가 있지만 두 화가의 유사한 표현력이 그 시차를 뛰어넘고 있습니다.

알타미라 동굴벽화를 처음으로 학계에 보고한 사람은 알타미라 동굴 근방에 살았던 귀족 출신의 아마추어 고고학자 마르셀리노 산즈 데 사우투올라입니다. 사우투올라는 어린 딸과 함께 알타미라 동굴로 탐사를 나가곤 했는데, 우연히 어린 딸이 동굴벽화를 발견했다

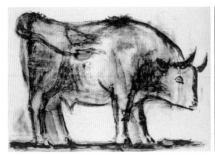

파블로 피카소, 황소(state I)(왼쪽)와 황소, 1만4000년 전, 알타미라 동굴의 벽화 일부(오른쪽)
왼쪽의 작품은 '황소' 연작 중 첫 번째 작품으로 피카소는 알타미라 동굴의 벽화를 보고 영감을 얻어 이 그림을 그렸다고 공공연히 말하고 다녔다.

고 전해지지요.

처음에 사우투올라가 알타미라 동굴벽화의 존재를 알렸을 때는 모든 학자들이 그걸 현대인이 남긴 낙서라고 여겼습니다. 그 바람에 이 동굴벽화는 한 세대나 지나서야 구석기인이 남긴 유물로 인정되었지요.

사우투올라는 좀 억울했겠네요. 동굴벽화의 최초 발견자로 떵떵거리며 살 수 있었을 텐데….

그러게 말입니다. 알타미라 동굴에서 가장 유명한 그림이 바로 오른쪽 페이지에 있습니다. 개인적으로 아주 좋아하는 벽화인데, 황소들의 입체감이 잘 살아 있어요. 웅크리고 있거나 달리거나 뛰어노는 황소들이 불룩하게 튀어나온 돌 모양에 맞춰 생동감 있게 묘사되어 있죠.

라스코 동굴벽화처럼 장소성을 살린 미술이라고 할 수 있겠네요.

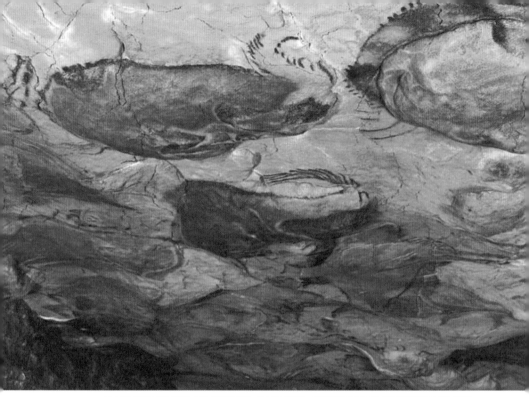

들소들, 알타미라 동굴, 1만4000년 전 구석기 화가는 알타미라 동굴 천장의 들어가고 나온 표면을 이용해 다양한 자세의 황소를 역동적으로 그려냈다.

네, 그렇습니다. 이야기가 나왔으니 함께 감상할 수 있는 다른 동굴의 벽화를 보러 가도록 하지요.

| 바위에서 끄집어낸 말 |

지금까지는 주로 소 그림을 봤는데, 이번에는 말 그림을 보도록 하겠습니다. 라스코 동굴이 있었던 프랑스 도르도뉴주 바로 옆에 로트주라는 곳이 있는데, 그곳에 있는 페슈 메를 동굴에 그려진 동굴 벽화입니다.

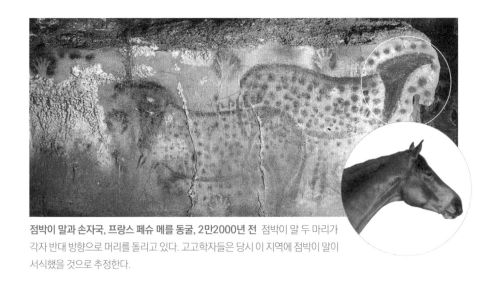

점박이 말과 손자국, 프랑스 페슈 메를 동굴, 2만2000년 전 점박이 말 두 마리가 각자 반대 방향으로 머리를 돌리고 있다. 고고학자들은 당시 이 지역에 점박이 말이 서식했을 것으로 추정한다.

말 등 위로 보이는 저것은 뭔가요? 나뭇잎 모양으로, 꼭 사람 손바닥처럼 보이는군요.

손바닥이 맞습니다. 손바닥을 벽에 대고 입으로 물감을 불어서 뿌린 뒤 손바닥을 떼어내면 저런 자국이 생기거든요. 말 그림 안쪽에 있는 동그란 무늬의 윤곽이 다른 선에 비해 부드러운 것도 입으로 물감을 불어 뿌리는 기법을 사용했기 때문입니다. 자세히 보면 말

의 배 밑에도 손바닥 자국이 하나 더 보이실 겁니다. 이유는 잘 모르겠지만, 구석기 화가는 바닥에 납작 엎드리는 불편한 자세를 취해가면서까지 저 아랫부분에 자기 손바닥 자국을 남긴 거예요.

이 그림하고 알타미라 동굴에 그려진 황소를 같이 놓고 보자고 했는데, 무슨 관계가 있는 건가요?

네, 그게 손바닥 그림보다도 더 중요한 부분입니다. 말 머리 부분을 보십시오. 특히 암반의 오른쪽 외곽 말입니다.

튀어나온 바위 생김새가 말 머리처럼 보이는군요.

그렇습니다. 분명 그렇게 보여요. 저는 원시시대의 화가가 이 바위에서 말을 봤다고 생각합니다. 실제에는 없는, 자기 머릿속의 이미지를 닮은 꼴의 바위에 반영시켜 벽화를 완성한 거지요. 투사 능력을 발휘한 겁니다. 달에서 토끼를 볼 수 있는 능력이지요. 우리나라의 경우 달에서 방아 찧는 토끼를 보잖아요. 어렸을 때부터 달 속에 토끼가 산다는 이야기를 듣고 자라니까요. 그런데 중국 사람들은 달에서 두꺼비를 본대요. 서양 문화권에서는 웃는 남자의 얼굴을 떠올리고요.

아는 만큼 보이는 걸 넘어서, 아는 대로 보이는 거네요.

그렇습니다. 심리학에서는 이렇게 이미 자신이 가지고 있던 지식과 경험에 맞춰 시각 정보를 읽어낼 수 있는 능력을 투사라고 합니다. 이 투사야말로 인간이 이미지를 창조하는 데 큰 역할을 하는 능력이지요.
투사 능력과 관련해서 유명한 격언이 하나 있습니다. 르네상스 시

대의 천재 예술가 미켈란젤로가 남긴 말입니다. "조각가가 하는 일이란 돌 안에 들어 있는 형상을 해방하는 것뿐이다."

미켈란젤로는 조각 재료가 되는 돌을 보는 순간 그 안에서 어떤 형상을 읽어냈대요. 우리가 달에서 토끼 모습을 읽어내는 것처럼 미켈란젤로도 투사 능력을 발휘했던 것이겠지요. 그는 그렇게 '보이는' 모습을 그대로 깎아내는 것, 예를 들어 돌 안에 사람이 웅크리고 있다면 그 사람을 꺼내주는 것이 조각이라고 생각했던 겁니다.

그렇군요. 페슈 메를 동굴의 점박이 말을 그린 구석기 화가도 미켈란젤로처럼 돌 안에 갇혀 있는 말을 꺼내주고 싶었던 모양입니다.

저도 그렇게 생각합니다. 구석기 화가와 미켈란젤로 사이에는 어마어마한 시간이 가로놓여 있지만, 둘 다 원재료를 둘러싼 환경에서 잠재적 형태를 끄집어내는 투사 능력을 발휘했다는 점만은 비슷하지요.

| 쇼베 동굴, 신화의 고향 |

구석기 동굴벽화는 대체로 1900년을 전후한 시기에 발견됐는데, 언제 어디에서 새로운 동굴이 발견될지 아무도 모릅니다. 지금도 보물찾기 하듯 동굴벽화를 찾아다니는 사람들이 있습니다. 이들은 산기슭의 구멍에서 나오는 미세한 바람을 느끼고, 그 바람을 좇아 감추어져 있던 새로운 동굴을 발견한다고 합니다.

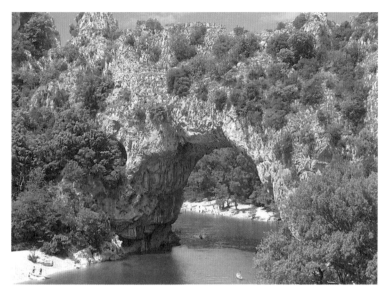

퐁다르크 천연 돌다리 퐁다르크가 있는 프랑스 중남부 지역에는 우리나라 중부 지역처럼 석회암 침식으로 만들어진 깊고 아름다운 동굴이 많다.

얼핏 듣기에는 믿기 어려운 이야기이지만, 실제로 이런 방법을 통해 찾아낸 동굴이 하나 있어요. 보통 동굴도 아니고 구석기 벽화가 그려진 동굴 중 가장 오래된 것이 이런 방법으로 발견됐습니다.

에이, 설마요.

정말입니다. 1994년 12월 18일에 발견된 쇼베 동굴에 얽힌 이야기입니다. 동굴을 찾아낸 사람의 이름을 따와서 동굴에 쇼베라는 이름을 붙였습니다.

위의 사진을 보시면 특이한 지형이 보이실 겁니다. 이 독특한 풍경 때문에 쇼베 동굴이 발견되기 전부터도 퐁다르크 지역은 관광지로 유명했습니다. 사진에도 관광객들이 물놀이하는 모습이 보이죠? 석

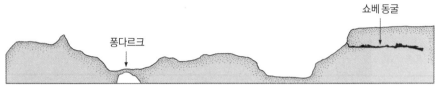

쇼베 동굴의 위치 쇼베 동굴은 퐁다르크로부터 약 0.8킬로미터 떨어진 절벽 위에 뚫려 있다. 지하로 들어가야 하는 라스코 동굴과는 대조적이다.

회암 지대인 만큼, 바위가 물에 녹고 침식되면서 온갖 신기한 지형이 만들어진 건데요, 예를 들어 방금 보신 천연 돌다리는 그 아래를 흐르는 아르데슈강이 범람을 거듭해 만들어진 겁니다.

쇼베 동굴은 입구부터 동굴 내부의 방까지 전체 길이가 400미터가량 되는 긴 동굴입니다. 총 길이가 250미터였던 라스코 동굴과 비교하면 길이도 길고, 안에 그려진 벽화의 나이도 훨씬 많습니다. 라스코 동굴벽화가 1만7000년 전 작품으로 추정되는 반면 쇼베 동굴 벽화는 지금으로부터 무려 3만2000년 전에 그려졌다고 알려져 있습니다.

너무 긴 시간이라 얼마나 오래전인지 상상도 잘 안 됩니다. 이게 원시인들이 남긴 최초의 동굴벽화인 거지요?

지금까지 발견된 것들 가운데 최초라고 해도 무리가 없지요. 인도네시아에 가면 4만 년 전에 원시인이 찍은 손자국이 있기는 합니다만 그걸 딱히 '작품'이라고 하기는 어려우니까요.

손자국이라면 쇼베 동굴에도 오른쪽 사진처럼 손바닥 자국들이 잔뜩 찍혀 있습니다. 무작위로 찍은 건 아니고요, 손바닥들이 모여 이루고 있는 전체 형상을 보면 매머드처럼 거대한 동물을 표현하려고

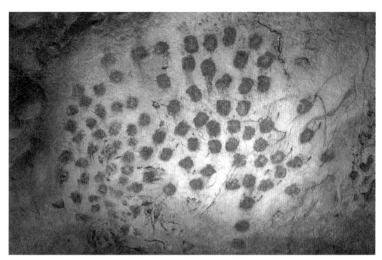

매머드 형상의 손바닥 자국, 프랑스 쇼베 동굴, 3만2000년 전 쇼베 동굴 입구에는 자신을 증명하듯 손바닥 자국이 집요하게 찍혀 있다. 이 손바닥 자국이 무엇을 의미하는지는 아직 정확히 밝혀지지 않았다.

했던 게 아닌가 싶어요.

이게 손바닥 자국이라고요? 하지만 손가락이 보이지 않는데요.

손바닥에 물감을 묻혀 찍었는데 시간이 너무 오래 흐르다 보니 손가락 부분은 지워지고 손바닥 부분만 남아서 그렇습니다.

페슈 메를 동굴벽화의 화가도 그렇고, 원시인들은 왜 자꾸 손바닥을 찍어놓은 걸까요?

정확한 이유는 모릅니다. 보통은 원시인 화가가 사인 대신 손바닥을 찍어 자기 작품이라는 걸 표시한 거라고 추정합니다. 사람마다

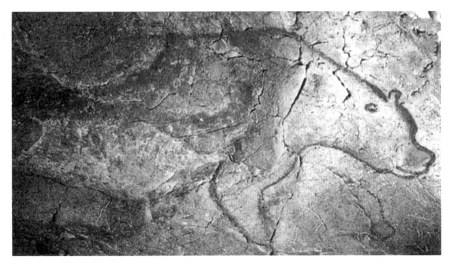

동굴곰, 쇼베 동굴, 3만2000년 전 다소 귀여운(?) 모습으로 표현됐지만, 실제 동면하고 있던 동굴곰은 머물 동굴을 찾아다니던 인간에게 큰 위험 요소였을 것이다.

손의 모양이 다 다르니까 손바닥을 도장처럼 썼을 수도 있겠지요. 지금도 유명 관광지에 '누구누구 왔다 감'이라는 낙서를 새겨 자기 흔적을 남기는 사람들이 있는 걸 보면 이 역시 확인된 이론은 아니더라도 어느 정도 신빙성이 있다고 생각됩니다.

이 정도밖에 말할 수 없는 게 아쉽지만 일단은 동굴 더 깊숙한 곳으로 들어가 보도록 하죠. 곰을 한 마리 만나봐야 하거든요. 동굴 입구에서 멀지 않은 곳에 그려져 있는 동굴곰입니다.

꼭 「곰돌이 푸」에 나오는 곰 같네요. 귀여워요.

그런가요? 하지만 실제로는 무시무시했을 겁니다. 지금은 멸종되었지만 이 그림이 그려진 때만 해도 프랑스 지역에는 동굴곰이라는 종이 살았다고 하거든요. 덩치도 아주 크고 힘도 셌던 것 같아요.

발톱으로 벽을 긁은 흔적이 지금도 남아 있습니다.

다른 동굴에는 주로 황소가 그려졌는데 왜 쇼베 동굴에는 곰이 그려졌을까요?

대표적인 가설은 쇼베 동굴에 그림을 그렸던 사람이나 이 동굴과 깊은 관련을 맺고 있던 사람들의 집단이 곰을 숭배했다는 겁니다. 아래 사진에 보이는 해골방이 그 증거입니다. 발견 당시부터 제단처럼 보이는 삼각형 모양의 단상 위에 동굴곰의 머리뼈가 반듯하게 놓여 있었거든요. 꼭 제사라도 지내는 것처럼 말입니다. 아마 구석기 사람들이 이 동굴에서 곰과 관련된 의식을 거행했던 모양입니다.

곰한테 제사를 지내고, 동굴 속에 곰이 살고…. 왠지 단군 신화가

동굴곰의
머리뼈

동굴곰의 머리뼈가 놓인 제단, 쇼베 동굴, 3만2000년 전 발견 당시 삼각형의 돌 위에 마치 제단에 올린 것처럼 동굴곰의 머리뼈가 반듯하게 놓여 있었다.

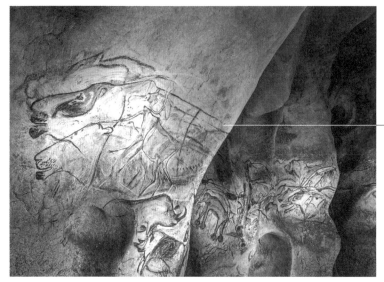

세 머리의 사자, 쇼베 동굴, 3만2000년 전 연속 사진을 찍어놓은 것처럼 사자 머리 세 개를 겹쳐 그려놓아 운동감이 느껴진다.

떠오르네요.

아닌 게 아니라 동굴곰이 단군 신화의 모티프였을지도 모릅니다. 우리나라에서도 동굴곰 화석이 발견됐거든요. 단군 신화대로라면 어딘가 호랑이도 있어야 하는데, 아쉽게도 쇼베 동굴에 호랑이 두 개골은 없습니다. 그 대신 위에 보이는 것처럼 벽에 사자가 그려져 있긴 해요.

잘 그렸네요. 맹수가 막 달려나가려는 것처럼 보입니다. 그런데 왜 세 마리를 겹쳐서 그려놓은 걸까요?

연속 동작을 표현하는 나름의 방법이 아니었나 싶습니다. 지금도

만화를 보면 빠르게 움직이는 사람을 표현하기 위해서 여러 번 겹쳐 그리는 경우가 있는데, 표현 기법만 보면 꽤 비슷하거든요. 이런 겹쳐 그리기는 쇼베 동굴벽화의 특징적인 표현 방식이라고 할 수 있는데요. 이 방을 다른 각도에서 찍은 사진을 보여드리겠습니다. 아래를 보세요.

와! 정말 대단하네요. 현대미술 작품이라고 해도 믿겠습니다.

그렇죠. 현대 화가의 스케치북에서 볼 수 있을 법한 소묘 작품 같은 느낌이 드는데, 쇼베 동굴을 대표하는 걸작입니다.
이제 마지막으로 한 작품을 더 볼 텐데요. 방금 보았던 사자와 같은

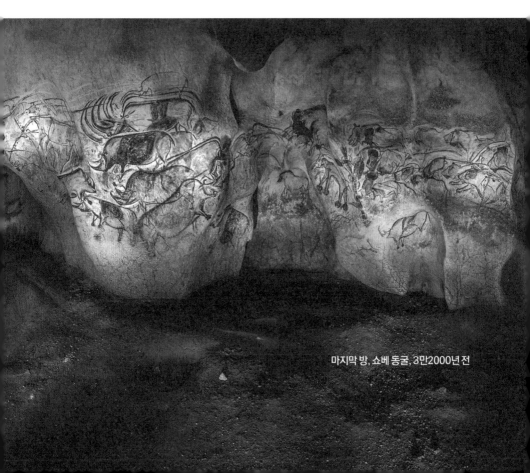

마지막 방, 쇼베 동굴, 3만2000년전

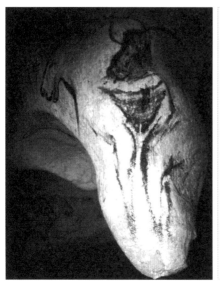
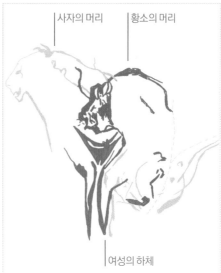

사자의 머리　황소의 머리

여성의 하체

종유석에 그려진 반인반수 쇼베 동굴 가장 깊숙한 곳에
서는 두 반인반수가 겹쳐 그려진 그림을 만날 수 있다.

방에 있는 그림입니다. 특이한 건 그림이 그려져 있는 장소예요. 천
장에서 툭 튀어나온 뿔 같은 바위에 그려져 있습니다.

| 반인반수의 주술사 |

이게 뭘 그린 거지요?

언뜻 봐선 이해하기 힘든 그림입니다. 자연에서 볼 수 있는 동물을
그대로 옮겨 그린 것이 아니거든요. 정확히 말하면 상체는 사자와
황소의 머리로 되어 있고 하체는 여성의 하반신으로 이루어진 반인
반수입니다. 말 그대로 반은 인간이고 반은 짐승이죠. 기억이 나실

지 모르겠지만 앞서 라스코 동굴벽화에서도 반인반수를 그린 것으로 추정되는 그림을 본 적이 있습니다.

아! 기억나요. 황소와 사람이 싸우는 장면이 그려져 있던 그림 말씀하시는 거죠? 땅에 쓰러져 있는 사람 머리가 꼭 새처럼 그려져 있었던 것 같은데요.

맞습니다. 둘 다 아주 의미심장한 그림이지요. 특히 쇼베 동굴의 반인반수화에는 주술사라는 이름이 붙어 있어요.

주술사요? 반인반수와 주술이 무슨 관계가 있나요?

네, 그런 이름이 붙은 까닭을 알고 나면 지금까지 본 동굴벽화들을 다른 각도에서 생각해볼 수 있을 겁니다. 그 이야기는 잠시 쉬었다가 다시 하도록 하고, 일단은 여기에서 구석기인들의 갤러리 구경을 마무리 짓도록 합시다.

저는 동굴벽화를 감상하고 나면 "인류는 2만 년 동안 나아진 게 없다"라고 했던 피카소의 말이 참 와닿아요. 처음 현지에 가서 동굴벽화를 봤을 때는 한동안 다른 모든 미술 작품이 하찮게 보이기까지 했습니다. 현대 화가들과 비교할 수도 없을 만큼 조악한 도구들만 사용해서, 손바닥 찍기나 입으로 불기 같은 초보적인 방법으로 이런 어마어마한 걸작을 만들어냈다는 게 믿기지가 않았지요. 동굴이라는 환경이 불러일으키는 신비스러운 감동 속에서, 현대 화가들이 추구하는 장소성의 힘을 구석기 화가들의 작품을 통해 비로소

실감했습니다.

그러나 많은 사람들은 아직도 동굴벽화가 존재한다는 사실만 알고 그 예술적 가치를 모릅니다. 제대로 작품을 본 적이 없으면서도 동굴벽화라고 하면 원숭이 비슷한 사람들이 벽에 낙서나 해놓은 수준으로 생각하지요. 동굴벽화를 일부나마 살펴본 지금, 여러분들만큼은 이 동굴벽화야말로 인류의 위대한 유산이자 신비라는 것을 이해하셨으리라 믿습니다.

우리의 조상 호모 사피엔스가 네안데르탈인과의 경쟁에서 살아남을 수 있었던 이유가 바로 미술이라는 점까지 염두에 두면 동굴벽화야말로 인류가 가진 생명력의 가장 순수한 형태라는 칭송도 아깝지 않을 것입니다.

서유럽 중부, 프랑스와 스페인 일대에는 현대 화가들도 감탄할 만한 구석기 화가의
작품이 동굴 깊숙이 숨어 있다. 이 인류 최초의 미술은 현대미술의 거장 피카소가
"인류는 2만 년 동안 나아진 게 없다"라고 말했을 정도로 훌륭한 경지를 자랑한다.

동굴벽화란	**제작 시기** 4만 년 전부터 1만 년 전까지(빙하기). **그려진 장소** 주거용으로 쓰지 못할 정도로 좁고 위험한 석회암 동굴. ⇒ 동굴벽화는 장소성이 중요한 미술이다. 참고 장소성이란? 작품이 있는 장소가 원래부터 가지고 있던 맥락.
대표적인 동굴벽화	**라스코 동굴벽화** • 제작 시기와 위치 약 1만7000년 전, 프랑스 도르도뉴 지역. • 특징 동물의 특징을 실감나게 잡아낸 재현력과 그림 기법이 뛰어나다. **알타미라 동굴벽화** • 제작 시기와 위치 약 1만4000년 전, 스페인 칸타브리아 지방. • 1879년 인류 최초로 발견한 동굴벽화. • 피카소가 많은 영향을 받은 것으로 알려졌다. **쇼베 동굴벽화** • 제작 시기와 위치 약 3만2000년 전, 프랑스 퐁다르크 지역. • 비교적 최근이라고 할 수 있는 1994년에 발견됐지만 지금까지 발견된 동굴벽화 중 가장 오래된 동굴벽화.
인류가 라이벌을 이길 수 있었던 이유	**의사소통 능력으로서의 미술** 근력이 세고 뇌의 용량도 큰 네안데르탈인이 아니라 호모 사피엔스가 경쟁에서 살아남을 수 있었던 이유는 미술과 언어 등으로 의사소통을 할 수 있었기 때문이다.

최고의 예술은 언제나 가장 종교적이고
최고의 예술가는 언제나 독실한 신자다.
— 에이브러햄 링컨

O3 동굴벽화에 숨겨진 미스터리 코드

산족 # 차탈회위크 # 빌렌도르프의 비너스

앞서 미술 행위가 인류의 생존과 직결되는 의사소통 능력의 증거라고 하셨잖아요. 그 의사소통 능력 덕분에 사람들이 사회를 이루고 협력하며 살아갈 수 있었다고요. 하지만 그림에 그런 기능이 있었다면 원시인들은 왜 하필 동물을 그렸을까요? 사람들끼리 협력하며 살아가는 모습을 그린다거나, 좀 더 실용적인 지식을 그릴 수도 있었을 텐데요. 황소나 곰을 그려서 사회에 무슨 도움이 될까요?

거기에 대해서는 다양한 이론이 있습니다. 구석기인들은 동물 그림을 그리면 동물이 많아진다고 생각했다는 것도 인기 있는 학설이지요.

맞아요. 구석기인들이 실제랑 가상을 구분하지 않았다는 이야기를 들었던 것 같아요.

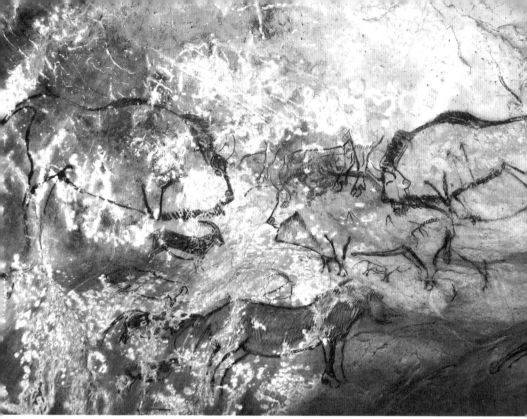

사냥당한 소, 프랑스 니오 동굴, 1만1000년 전 창 또는 화살에 찔린 동물이 묘사돼 있다.

그런 주장을 하는 학자들은 동굴벽화에 사냥당한 동물이 많이 그려졌다는 점을 증거로 제시하기도 합니다. 위의 벽화를 보시죠. 물론 동굴벽화에 대한 연구가 아직은 충분히 이루어지지 않은 데다가, 문자로 된 기록이 하나도 남아 있지 않아서 이 그림들의 기능을 정확히 설명드릴 수는 없어요.

하지만 위 벽화처럼 사냥당한 동물의 그림이 많다는 이유로 사냥감이 많아지기를 기원하면서 그림을 그렸다고 주장하는 학설을 저는 별로 믿지 않습니다.

그 이유 중 하나는 동굴벽화에 그려진 동물들의 종류 때문이에요. 고고학자들의 연구에 따르면 프랑스 지역에 살았던 구석기인들은

주로 사슴을 잡아먹었다고 하거든요. 그런데 지금까지 살펴보신 것처럼 동굴벽화에 주로 묘사된 동물은 사냥감인 사슴이 아니었습니다. 실제 원시인들이 사냥했던 것보다 훨씬 거대한 황소나 매머드를 주로 그렸지요.

사냥이 잘되기를 바라는 그림이었다고 보기 어렵다는 얘기인가요?

네, 그렇습니다.

| 미술은 그 시대의 이름이다 |

그렇다면 구석기인들은 동물을 왜 이렇게 많이 그렸을까요?

원시미술에 대해 분명하게 밝혀진 바가 없는 만큼 지금부터 하게될 얘기도 정답이라기보다는 한 가지 가설이라고 생각하고 들어주셨으면 합니다. "구석기인들이 동굴벽화를 왜 그렸을까?"라는 질문에 대답하는 가장 좋은 방법은 구석기인을 직접 찾아가 물어보는 것이라고 생각합니다.

그게 무슨 말씀인가요?

물론 수만 년 전에 죽은 구석기인 화가를 만나볼 수는 없지만 현대의 구석기인이라고 할 만한 사람들을 대신 만나보면 어떨까요? 수

만 년 전의 구석기인과 완전히 같다고는 할 수 없지만, 지금도 지구 한 곳에는 구석기인들과 거의 유사한 삶의 방식을 고수하는 사람들이 있거든요. 삶의 방식이 비슷한 만큼 생각하는 것도 비슷할 수 있지 않겠습니까?

현대의 구석기인이라니 누구를 말씀하시는 건가요?

모두가 잘 알고 있는 사람들입니다. 영화에도 나왔던 부시맨들이죠. 다른 이름으로는 산족San people이라고 불리는, 남아프리카 지역에 살고 있는 부족인데요. 사냥과 채집에 의존하면서 구석기 인류와 유사한 삶을 영위하고 있습니다. 흥미로운 건 이들 역시 바위에 벽화를 그린다는 겁니다.

바위에 그린 그림이라고 하면 동굴벽화와 비슷하긴 하겠군요. 그럼 그 사람들한테 그림을 그리는 이유를 물어보면 되나요?

그렇습니다. 그런데 생각만큼 쉬운 일은 아니에요. 산족에게 그림은 아주 신성한 존재라고 해요. 이방인들이 이 그림의 의미가 무엇이냐고 물으면 신들이 천벌을 내릴까 봐 두려워 잘 이야기를 하지 않으려고 듭니다. 하지만 몇몇 그림에 관해서는 설명해준 내용이 있어 참고할 만하지요. 오른쪽 그림을 보시죠. 가운데 소가 그려져 있고 사람들이 그 소를 둘러싸고 있는 모습이 보입니다.

구도는 다르지만 그림의 소재는 구석기 동굴벽화와 비슷하네요. 산

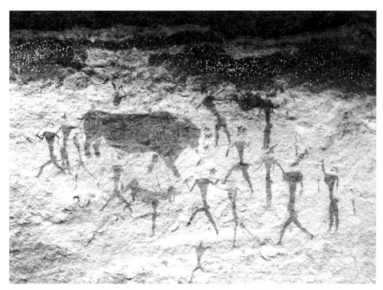

기우제를 묘사한 산족 벽화 산족은 소를 잡는 그림을 그리는 행위를 기우제라고 생각했는데, 여기에서 소는 진짜 소가 아니라 '비의 신'을 상징한다.

족은 이 그림을 왜 그렸다고 하나요?

산족들의 설명에 따르면 이 그림에 등장하는 소는 비의 신을 상징한다고 합니다. 가뭄 때 실제로 소 잡는 의식을 치른 뒤 이 그림을 그렸거나, 이 그림을 그리는 행위 자체가 기우제였을 거라고 보는데요. 이 그림뿐 아니라 산족의 벽화에는 대부분 상징적 의미가 있습니다. 그림으로 자기들의 세계관과 역사를 기록한 겁니다. 이 설명에 따라 구석기 동굴벽화를 인간과 동물의 영적인 교감을 나타낸 작품 혹은 단군 신화에서처럼 동물을 인간의 조상으로 보는 세계관의 상징적 표현으로 이해하면 될 것 같습니다.

곧, 라스코 동굴벽화에서 보았던 그림도 사냥 장면을 묘사한 것이라기보다는 구석기인들의 세계관을 표현한 도상일 수 있다는 말입

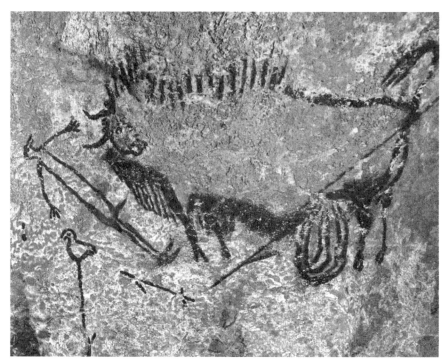

내장이 튀어나온 들소와 다친 남자, 라스코 동굴의 샤프트, 1만7000년 전

니다. 소가 우리의 조상이고, 죽으면 새가 되어 날아간다는 식의 내세관이 이 그림에 녹아 있다는 거지요. 물론 아쉽게도 그림의 내용이 정확하게 무엇이었는지는 알 길이 없습니다. 현대인도 비교적 뜻을 명확하게 알고 있는 도상들을 근거로 추론해보는 정도는 가능하겠지만요.

어떤 추론이 가능할까요?

도상 연구가 어떤 식으로 진행되는지 설명을 드리는 차원에서 예를 하나 들어보겠습니다. 위 그림이 나온 김에 황소의 배에 꽂혀 있는

화살에 주목해보지요. 사실 화살은 중세 이후 서양 회화에 자주 활용된 도상이었습니다.

아래 그림을 한번 보시죠. 이 그림에 그려진 사람은 여러 개의 화살을 맞았습니다. 15세기 르네상스 화가 만테냐가 그린 '세바스티아노 성인'으로, 이 그림은 세바스티아노 성인이 죽는 장면을 사실대로 기록한 기록화가 아닙니다. 이 그림에는 상징적인 의미가 있었어요.

어떤 의미인가요?

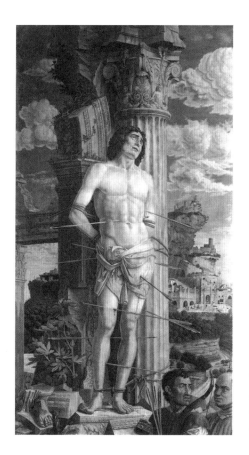

안드레아 만테냐, 세바스티아노 성인, 1480년, 루브르박물관 중세에 화살은 종종 질병을 상징하는 은유로 사용됐다. 특히 흑사병이 발생했을 때 이 은유는 세바스티아노 성인을 통해 크게 유행했다.

서양의 오랜 전통에서 화살은 질병을 상징하는 기호였습니다. 그런데 전설에 따르면 세바스티아노 성인은 화살을 맞고 죽었지만 부활했다고 하거든요. 다시 말해 이 그림에는 '질병을 극복하고 살아난다'는 뜻이 깃들어 있는 겁니다. 흑사병으로 어마어마하게 많은 사람이 죽어가던 때 여러 화가들이 세바스티아노 성인을 그린 데는 그만한 이유가 있었던 것이지요.

여기서부터는 가설인데요. 화살을 질병이라고 생각한 게 중세 이후 서양 사람들만의 독특한 문화 때문이 아니라 구석기 사람들까지도 공유할 수 있는 보편적인 집단 무의식의 결과라고 생각해봅시다. 그러면 구석기 동굴벽화에 그려진 화살을 맞은 황소의 모습을 진실에 가깝게 읽어낼 수 있겠지요.

하지만 구석기 사람들이 정말 화살을 질병의 상징이라고 생각했는지 알 수 없잖아요?

그렇습니다. 화살 이야기는 이해를 돕기 위해 예로 든 것이고, 실제로 구석기 동굴벽화의 의미를 해석하는 건 지극히 난해한 작업입니다. 인류가 그동안 사용해온 상징을 찾아내고 분석하여 그것을 구석기 동굴벽화에도 적용할 수 있는지 고증해보고 그 와중에 상상력까지 발휘해야 하는 작업이니까요.
다만 한 가지는 분명해 보입니다. 산족들이 바위에 그려놓은 그림을 신성하게 여기듯, 위험한 동굴 깊숙한 곳까지 목숨을 걸고 들어가 그림을 그린 구석기인에게도 그림은 신성한 의미를 지녔으리라는 거지요.

신성한 의미에 대해 좀 더 구체적으로 설명해주실 수 있을까요?

추정이지만 저는 동굴벽화에 묘사된 동물들이 사냥감이라기보다는 오히려 구석기인들이 숭배하고 동일시했던 영적 조상이었을지 모른다고 생각합니다.

| 우리 마음의 조상 |

역사나 종교를 공부해보면 동물을 조상으로 숭배하는 게 그리 이상한 풍습이 아니라는 점을 알게 됩니다. 실제로도 인류는 오랫동안 동물을 숭배해왔습니다. 이집트나 메소포타미아, 중국의 고대 문명은 동물을 자기 조상으로 여기거나 신을 반인반수의 모습으로 표현했습니다. 힌두교에서는 지금도 소를 신성하게 여기고요.

단군 신화도 이런 맥락에서 읽어낼 수 있습니다. 곰이 사람으로 변해 단군을 낳았다는 이야기를 그냥 허무맹랑한 옛날이야기로만 읽을 것이 아니라 우리 조상의 종교관이 깃든 일종의 창세기, 즉 세계의 기원에 대한 이야기로 볼 필요가 있다는 뜻입니다.

설명을 듣고 보니 미술 행위가 복잡한 사회를 조직하는 인간만의 생존 기술이었다는 말이 좀 이해됩니다. 어떤 민족이 자기들은 모두 곰의 자손이라는 신화를 믿었다면, 그렇지 않은 다른 사람들과 확실히 구분되면서 결속을 다질 수 있었겠네요.

그랬겠지요. 그뿐만이 아니었을 겁니다. 세계관은 기본적으로 한 사회를 표현한 것입니다. 우리 조상이 누구인지를 나타낼 뿐만 아니라 우리가 좋게 생각하고 나쁘게 생각하는 것이 무엇인지, 우리의 염원이 무엇인지 등을 나타내지요.

단군 신화도 인내심을 강조하는 이야기로 읽어낼 수 있잖겠습니까? 곰은 백일을 견뎌 사람이 됐지만 호랑이는 그러지 못했으니까요. 이 신화를 믿는 사람들은 인내심을 중요한 가치로 여겼을 가능성이

있지요.

그 신화의 내용을 담아낸 그림이 있었다면 그 그림을 통해 나와 너, 세대와 세대 간에 소통이 이루어지기도 훨씬 쉬웠을 겁니다. 현대인의 과학적 세계관과는 어울리지 않을지 몰라도, 미술이라는 행위야말로 척박하고 가혹한 자연환경 속에서 인류의 생존을 수만 년 동안 가능하게 해준 생명력이었을지 모른다는 이야기입니다.

| 최초의 화가는 누구였을까 |

그림에 그토록 신성하고 중요한 힘이 있었다면 아무나 그림을 그리지는 않았을 것 같아요. 당시에 전문 화가가 있었던 것도 아닐 테고, 그 사회에서 아주 중요하다고 생각되는 사람이 그림을 그리지 않았을까요?

그렇습니다. 아마도 그 '아주 중요하다고 생각되는 사람'은 주술사였을 겁니다. 그림이 그려진 장소만 생각해봐도 그림을 그린 사람이 주술사였을 개연성은 충분합니다.

제단 위에 동굴곰의 머리뼈가 올려져 있던 쇼베 동굴에서 보듯, 벽화가 그려진 동굴은 생활 공간이 아니라 신성한 공간이었을 거예요. 그렇다면 신성한 공간에 신성한 그림을 그릴 자격 또한 신성한 세계와 맞닿아 있는 사람, 즉 주술사에게 주어졌다고 보는 편이 자연스럽지 않겠습니까?

다른 정황도 같은 결론을 가리킵니다. 산족 사회에서는 지금도 주

술사가 부족 전체를 이끄는 중요한 역할을 맡고 있지요. 게다가 대부분의 고대사회에서 왕은 곧 제사장, 일종의 주술사였습니다. 예를 들어 이집트의 파라오도 중국의 천자도 신성한 존재로 여겨졌고 국가적인 제례를 주관했습니다. 그렇게 보면 구석기시대에도 한 사회의 세계관을 표현하는 중요한 책무가 주술사들에게 맡겨졌으리라 보는 편이 타당합니다. 추정일 뿐이지만요.

그렇다면 상상력을 더 발휘해보지요. 동물과의 영적 교감을 중요하게 여기던 사회에서는 신성한 존재들이 반인반수의 모습으로 주로 표현됩니다. 그래서 주술사도 반인반수로 표현했을지 모르지요. 어떻게 생각하면 단순합니다. 신성한 동물과 맞닿아 있는 신성한 인간이니 반은 동물, 반은 사람으로 표현하는 겁니다.

아래의 그림을 보시죠. 이 그림에는 주술사라는 제목이 붙어 있는데, 원본 벽화는 대략 1만5000년 전에 그려진 것으로 프랑스 남서부에 자리하고 있는 세 형제 동굴에서 발견됐습니다. 동물과 인간이 결합한 것처럼 보입니다. 구부정하게 앉아 있는 사슴 인간이지요.

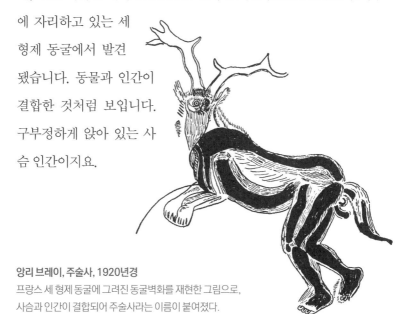

앙리 브레이, 주술사, 1920년경
프랑스 세 형제 동굴에 그려진 동굴벽화를 재현한 그림으로,
사슴과 인간이 결합되어 주술사라는 이름이 붙여졌다.

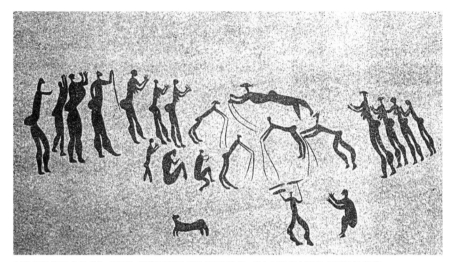

산족 주술사와 춤을 추는 사람들 중앙의 동물처럼 기어 다니는 주술사를 중심으로 사람들이 춤을 추고 있다.

쇼베 동굴의 반인반수 그림에 주술사라는 이름이 붙어 있다고 하셨는데, 그래서일 수도 있겠네요.

네, 아마 그런 해석이 반영되었겠죠. 주술사 그림을 산족의 벽화와 비교해봅시다. 위 그림은 산족의 벽화를 재현해 다시 그린 것인데요. 중앙에 묘사된 것은 주술사들로, 나무막대를 팔다리에 연결하고 동물처럼 기어 다니고 있죠. 양쪽에 둘러선 부족의 다른 사람들은 춤을 추고 있고요. 산족의 설명에 따르면 이건 동물의 힘을 빌려 치유와 예언을 하고 있는 주술사의 모습을 표현한 거라고 합니다.

이렇게 보니 동굴벽화에 묘사된 사슴 인간하고 비슷하네요.

하나 더 보도록 하지요. 오른쪽의 그림은 1692년 어느 인류학자가

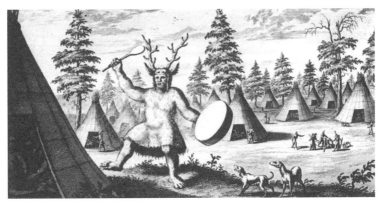

니콜라스 빗선, 시베리아의 샤먼, 1692년 인류학자가 최초로 기록한 시베리아 지역 주술사의 모습이다. 머리에 사슴뿔을 달고 몸에 짐승 가죽을 둘렀다.

최초로 기록한 시베리아 주술사의 모습입니다. 사슴 가죽을 쓰고 주술 의식을 하는 모습인데, 앞서 보았던 세 형제 동굴의 주술사 모습이 자연스럽게 떠오릅니다.

혹시 동굴벽화 말고도 반인반수 모습의 주술사를 표현한 작품은 없을까요?

동굴벽화 외에도 반인반수 모습의 주술사를 표현한 작품이 꽤 있습니다. 다음 페이지의 조각상을 보세요. 독일에서 발견된, 사자 인간이라는 조각상입니다. 크기는 크지 않아요. 높이가 30센티미터 정도 됩니다.

잘 보면 반은 사자, 반은 사람의 모습으로 되어 있는데요. 매머드의 이빨을 깎아 만든 작품입니다. 상아 세공품을 떠올리시면 이해가 쉽겠네요. 만들어진 시기는 아주 옛날이라 쇼베 동굴보다도 나이가 많은 것으로 추정됩니다. 무려 4만 년 전에 만들어졌다고 보기도 하니까요.

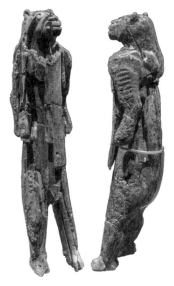

사자 인간, 4만 년 전, 독일 울름박물관 인류의 가장
오래된 조각 작품으로 알려져 있다.

인류가 만든 가장 오래된 조각 작품으로 알려져 있습니다. 이렇게
아주 오랜 옛날부터 반인반수의 형상을 만든 것으로 보아, 고대부
터 반인반수 이미지가 인류에게 중요한 의미를 띠었다는 점은 분명
해 보입니다.

타임머신을 타고 과거로 가서 정말 그랬는지 확인해보고 싶네요.

그러게 말입니다. 원시미술은 이렇게 가설로 남아 있는 부분이 많
지만, 끝내 검증하기 어렵더라도 이렇게 저렇게 해석해보려는
시도만은 중요합니다. 인류 최초의 미술 작품들을 돌아보지 않
고, 그러니까 가장 순수한 형태였을 때의 미술이 가진 가치와 가
능성이 무엇이었는지 확인해보지 않고 이후의 미술에 대해 논한다
고 해봐야 기초 공사 없이 집을 짓는 것과 다르지 않을 테니까요.

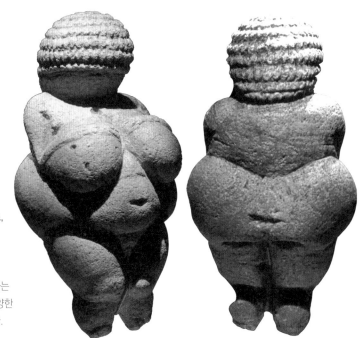

**빌렌도르프의 비너스,
2만8000년 전,
빈자연사박물관**
이 조그만 조각상은
구석기시대를 대표하는
미술품 중 하나로 다양한
상상을 불러일으킨다.

| 이 비너스도 아름답다 |

조각 이야기가 나와서 말인데, 이쯤에서 구석기시대에 만들어진 가장 유명한 조각 작품을 하나 소개해드려야 할 것 같습니다. 교과서에도 자주 나오는 작품이라 아는 분들이 제법 계실지도 모르겠네요. 구석기시대의 비너스, 정확한 이름으로는 '빌렌도르프의 비너스'입니다. 오스트리아의 빌렌도르프 지방에서 발견되어 이런 이름을 붙였지요.

빌렌도르프는 그렇다고 쳐도 왜 비너스라고 부르나요? 저는 비너스 하면 그리스 조각상이 떠오르는데요.

그렇게 생각하실 수도 있겠습니다. 일반적으로 우리는 비너스 하면 큰 키에 길쭉길쭉한 팔다리, 볼륨감 있는 몸매를 갖춘 그리스 로마 시대의 비너스 상을 떠올리니까요.

원래 비너스는 그리스 로마 신화에 나오는 여신으로 아름다움을 대표하는데요. 그래서 서양 사람들은 아름다운 여성의 모습을 새긴 조각상에 비너스라는 별명을 붙이곤 합니다.

하지만 모든 비너스가 다 그리스 조각상처럼 생긴 건 아닙니다. 빌렌도르프의 조각상이 도무지 아름다운 여성으로 보이지 않을 수도 있지만, 어쩌면 그런 관점 자체가 편견일지도 몰라요. 구석기 사람들에게는 빌렌도르프의 비너스야말로 아름다운 여성의 모습 그 자체였을 가능성이 있지요. 요즘 부모들은 아이들의 비만을 걱정하지만 한 세대 전만 해도 우량아 선발 대회를 열었잖아요? 최소한 이 조각상에 비너스라는 이름을 붙인 사람들은 이 모습이 구석기시대의 아름다움을 상징한다고 생각한 겁니다.

아무리 그래도 이 조각상이 딱히 예뻐 보이지는 않는데요? 어디가 얼굴이고 어디가 몸인지도 잘 모르겠어요.

위에 물결무늬 같은 문양이 새겨진 부분이 머리입니다. 아프리카 사람들의 곱슬머리를 떠올리면 좀 더 쉽게 이해가 되실 거예요. 눈은 그 아래에 아주 작은 구멍으로 표시돼 있습니다. 머리 밑으로 이어진 게 몸통이고, 잘 보이지 않지만 가슴 위에 살짝 얹혀 있는 게 팔입니다. 낯선 모습일 수는 있습니다. 몸집이 워낙 비대한 데다가 생식기와 가슴을 과장되게 표현했으니까요.

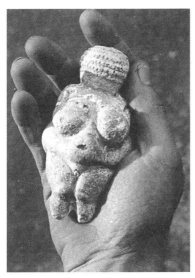
손에 쏙 들어오는 크기의 빌렌도르프의 비너스

왜 이렇게 생경한 모습으로 새겼을까요?

정확한 이유는 알 수 없습니다. 어떤 사람은 이 조각상이 부적으로 만들어졌을 거라는 얘기를 해요. 많은 분들이 착각하시는 것과 달리 이 조각상의 전체 길이는 10센티미터 남짓밖에 되지 않거든요. 손바닥 안에 들어올 정도의 크기라 정말 부적이었다면 들고 다니기에 딱 좋았을 겁니다. 그 외에도 숭배의 대상인 여신상이었다는 등 여러 가지 가설이 있지만 확인된 건 없습니다.

하지만 그중 한 가지 재미있는 가설이 있어요. 빌렌도르프의 비너스가 이토록 낯선 모습으로 새겨진 까닭을 부분적으로 설명해주는 이론이기도 하지요. 이 비너스는 다른 사람이 여성을 바라보며 만든 조각상이 아니라, 임신한 여성이 자신의 몸을 내려다보며 만든 작품이라는 이론입니다.

정말 그럴 수도 있겠네요. 부푼 배를 가진 여성이 자기 몸을 내려다보며 조각상을 만들었다면 빌렌도르프의 비너스처럼 가슴만 크게 보이고 자기 얼굴과 다리는 잘 안 보였을 테니까요. 그런데 그 말씀은 이 조각상을 만든 예술가가 여성이었다는 뜻 아닌가요?

| 비너스를 여성이 만들었다면? |

바로 그 이야기를 하고 싶었습니다. 제가 여기저기 강연을 다녀보면 많은 분들이 구석기시대의 예술가가 당연히 남자일 거라고 생각하시더라고요.

맞아요, 저도 여성이 빌렌도르프의 비너스를 만들었을 수 있다는 가설이 왠지 어색하게 느껴져요.

우리가 알고 있는 화가들 중 상당수가 남자니까 그런 고정관념이 생겼을 수는 있습니다. 옛날에는 여성들에게 그림 공부를 시켜주지도 않았고 화가로 활동할 기회도 주지 않았으니 남자 화가들의 수가 압도적으로 많았던 것도 사실이고요.
하지만 구석기시대에도 그랬다고 볼 이유는 없잖습니까? 지금도 여성의 공적 활동에 대한 제약이 점점 약해지면서 훌륭한 여성 미술가들이 많이 나오고 있고, 기존의 주류 미술사가들이 놓쳐버린 역사 속 여성 미술가들도 새롭게 발견되고 있으니까 말입니다.

정말이지 구석기 미술에 대해서는 알 수 있는 게 아무것도 없군요.

그렇습니다. 작가가 남자였는지 여자였는지도 확실하지 않죠. 하지만 발상을 전환해 구석기의 예술가들이 여성이었다고 생각해보는 것도 의미 있는 접근이라고 생각합니다.
이번에는 빌렌도르프의 비너스를 다른 여인상들과 비교해보지요.

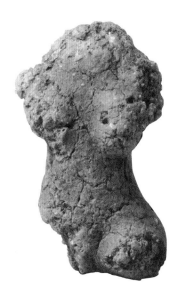 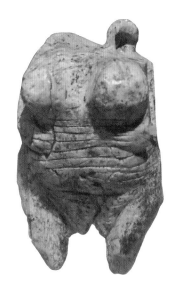

흙으로 빚은 여인상, 5000년 전,
국립중앙박물관

홀레펠스의 비너스, 3만5000년 전,
블라우보이렌선사박물관

빌렌도르프의 비너스와 닮은 여인상이 전 세계 곳곳에서 발견되거든요. 심지어는 우리나라에서도 하나 발견됐습니다. 왼쪽에 보이는 조각상은 울산에서 발견됐는데, 신석기 중기쯤 제작된 일명 신암리 비너스입니다. 빌렌도르프의 비너스는 물론이고 오른쪽에 있는 독일 홀레펠스 동굴에서 발견된 3만5000년 전의 비너스와 비교해보면 훨씬 날씬한 모습입니다.

하지만 의도적으로 가슴과 생식기를 강조했다는 점에서는 이 모든 여인상에 일맥상통하는 점이 있지요. 부적으로 썼는지, 대지모신을 섬기는 데 필요한 조각상이었는지, 아니면 다른 무슨 쓰임새가 있었는지는 모르지만 어쨌든 인류 대부분이 매력적이라고 느끼는 어떤 모티프가 있었던 모양입니다.

| 차탈회위크, 구석기와 신석기의 징검다리 |

빌렌도르프의 비너스와 비슷한 여인상이 발견된 지역 가운데 세계적으로 유명한 유적지가 한 곳 있습니다. 바로 오늘날 터키에 있는 차탈회위크로, 기원전 6500년경 신석기시대의 마을입니다. 아래에 보이는 곳이 지금까지 남아 있는 흔적이고, 오른쪽처럼 그 흔적을 토대로 그린 복원도도 있습니다.

기원전 6500년이라면 지금으로부터 8500년 전인데, 그때 만들어진 마을치고는 상당히 규모가 크다는 걸 알 수 있습니다. 실제로 인구 8000명이 넘는 대규모 군락이었어요. 도시라고 말할 수는 없지만 도시로 발전하기 직전 단계의 공동체라고 할 수 있을 겁니다.

차탈회위크 유적지 터키 아나톨리아고원에 있는 33만 평 규모의 신석기시대 유적지로, 2012년 유네스코 세계문화유산으로 등재되었다.

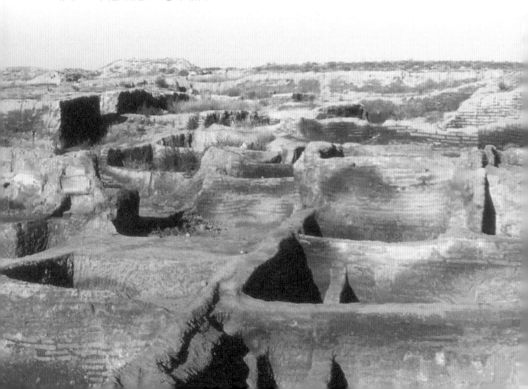

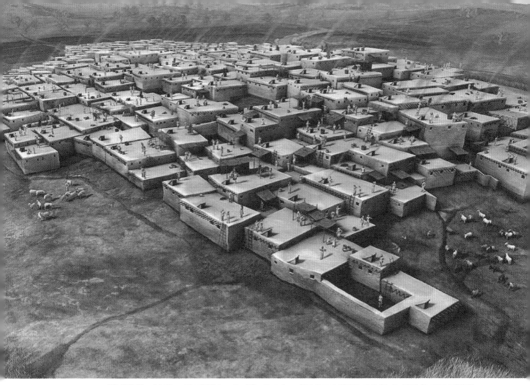

차탈회위크 복원도 차탈회위크 유적을 컴퓨터 그래픽으로 복원한 모습이다. 언덕을 따라 집들이 켜켜이 쌓여 있는 계단식 형태였을 것으로 추정된다. 집과 집 사이의 공간이 없으며, 출입은 옥상으로 했다.

그런데 위 복원도가 조금 잘못 그려진 건 아닐까요? 집과 집이 서로 붙어 있는 것처럼 보이는데, 저런 경우 집 밖으로 나올 수가 없지 않나요?

자세히 보셨네요. 하지만 복원도가 잘못된 건 아닙니다. 차탈회위크의 집들은 오늘날의 집들과 달리 벽이 아닌 천장에 문이 달려 있었거든요. 집 안에 사다리를 놓고 천장에 뚫린 문을 통해 들락날락하며 다른 집을 오갈 수 있었을 겁니다. 겨우 동굴 생활을 벗어난, 건축 기술이 별로 발달하지 않았던 시절의 인류가 초보적 형태의 주거를 만들어낸 것이지요.

신기하네요. 다른 사람들이 우리 집 지붕 위를 길처럼 밟고 다녔다면 층간소음이 꽤 있었을 것 같아요.

그렇게 생각할 수 있겠네요. 아래 사진의 여인상은 차탈회위크에서 출토된 것인데요. 여인이 앉아 있는 의자의 손잡이 부분을 보면 사자 머리가 새겨져 있습니다. 보통 여인이라기보다는 신에 가까운 위엄을 자랑하고 있지요. 얼굴이나 팔, 다리를 좀 더 정확하게 표현했지만 몸매만 보면 빌렌도르프의 비너스와 비슷합니다. 신석기시대 사람들의 미적 기준도 구석기시대 사람들과 크게 다르지 않았던 모양이지요.

차탈회위크에는 이것 말고도 구석기 인류와 신석기 인류의 유사성을 보여주는 유적이 꽤 많습니다. 그중 하나가 오른쪽 페이지에 있는 예배소입니다. 차탈회위크에는 이런 예배소가 여러 군데 있었습니다.

예배소요? 그 옛날부터 사람들이 예배소를 짓고 종교 생활을 했다니 정말 놀라운데요.

두 개의 사자 장식을 한 의자에 앉은 어머니 신, 8000년 전, 아나톨리아문명박물관 차탈회위크에서 발견된 육중한 몸의 여신상은 빌렌도르프의 비너스를 만든 구석기시대의 신앙이 끊어지지 않고 이어졌음을 암시한다.

복원한 차탈회위크의 예배소 벽에 걸린 황소 모형을 통해 구석기시대부터 존재했던 황소 숭배 신앙이 이 시대까지 지속됐음을 알 수 있다.

어쩌면 예배소라는 단어가 조금 거창할 수 있습니다. 구석기시대의 신성한 동굴에서 한 걸음 더 나아간 정도라고 생각하시는 편이 더 적합하겠죠. 재미있는 것은 구석기시대 사람들과 신석기시대 사람들이 숭배한 대상이 비슷했다는 겁니다. 복원한 차탈회위크의 예배소 벽에 황소 상징이 걸려 있는 게 보이시지요?

벽에 걸린 조형물뿐만이 아닙니다. 다음 페이지의 벽화는 차탈회위크의 한 무덤에서 발견된 것인데, 왼쪽에는 거대한 황소가 보이고 오른쪽에는 사람들이 보입니다. 시대와 장소는 달라도 선사시대의 인류는 계속해서 황소를 벽화로 그려냈던 겁니다. 아마도 집채만큼 커다란 황소가 보여주는 어마어마한 힘과 생명력이 인류를 매료시켰던 게 아닌가 싶은데 문자 기록이 전혀 남아 있지 않아서 정확한 이유는 알 수 없습니다.

황소 벽화, 차탈회위크 유적지에서 출토, 8000년 전 거대한 황소를 사냥하는 그림으로 추정된다.

위 황소 벽화의 복원도

여기에서는 '왜 황소를 그렸는가?'에 집중하시기보다 구석기시대 인류의 유산이 신석기시대에도 이어졌다는 점을 기억해주셨으면 합니다. 황소에 대한 신앙과 벽화를 그리는 전통, 여성 신체에 대한 표현 방식 등등에서 드러난 유사성을 결코 무시할 수 없으니 말입니다.

목숨을 이어나가는 것조차 힘겨운 척박한 환경에서 공을 들여 동굴벽화를 그렸던
구석기인은 도대체 누구였을까? 왜 그림을 그렸을까? 도무지 풀리지 않는 미스터리
같지만 '현대의 구석기인' 산족의 벽화를 보면 그 단서를 얻을 수 있다.

동굴벽화는 왜 그렸나?	**가설 1. 사냥감의 증가를 기원하는 의식이었다.** ⇒ 동굴벽화에는 황소나 매머드 등 거대 동물이 그려져 있으므로 구석기인들의 주된 사냥감은 그보다 훨씬 작은 사슴이었다는 점을 설명하지 못한다. **가설 2. 세계관을 표현하는 나름의 상징적 표현이었다.** ⇒ 지금도 존재하는 원시 부족들의 벽화처럼, 동물을 통해 은유적으로 자신들의 세계관을 설명하는 방법이었을 수 있다.
원시미술의 제작자는? 	**가설 1. 반인반수로 분장한 주술사였다.** ⇒ 동굴벽화에 유일하게 등장하는 사람은 반은 사람이고 반은 동물인 모습을 하고 있다. 원시시대에 동물숭배가 널리 퍼져 있었다는 점, 벽화가 그려진 동굴에서 주술의 흔적이 발견된다는 점을 고려할 때 주술사가 인류 최초의 화가였을 가능성이 충분하다. **가설 2. 여성이었다. 남성이라고 특정할 만한 근거가 없다.** ⇒ 어떤 학자는 빌렌도르프의 비너스가 임신한 여성이 스스로를 보고 만든 조각이라고 주장하기도 한다.
구석기 비너스 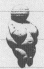	• **전 세계에서 발견되는 여신상들** 가장 유명한 오스트리아의 빌렌도르프의 비너스를 비롯해 터키의 차탈회위크 여신상부터 우리나라의 신암리 비너스까지 다양한 여성 누드 조각상이 전 세계에서 출토되고 있음. • **구석기 비너스의 해석** 크기가 작기 때문에 임신을 기원하는 부적이었을 가능성이 크지만, 대지모신 같은 숭배의 대상이었을 가능성도 배제할 수 없다.

예술은 인간의 본성이요, 자연은 신의 예술이다.

一필립 베일리

04 인류가 4만 년 동안 그려온 이야기

#호주 원주민 미술 #손바닥 서명 #원시주의

지금부터는 오늘날로 돌아와 '현대의 원시미술'을 만나봅시다.

현대의 원시미술이요? 뭔가 말이 안 되는 것 같은데요….

얼핏 들으면 모순처럼 느껴질 겁니다. '원시'라는 단어에는 지금으로부터 수만 년 전이라는, 상상하기조차 어려운 시간성이 담겨 있으니 말입니다. 하지만 원시라는 단어를 조금 색다르게 정의해봅시다. 그 안에 담겨 있는 시간성은 잠깐 미루어두고 인류가 발명해낸 다양한 삶의 방식 중 하나로 원시적 삶을 바라보는 겁니다.

이 강의를 듣는 대다수 사람은 비슷한 옷을 입고, 비슷한 음식을 먹고, 비슷한 전자기기들에 둘러싸여 살고 있습니다. 그래서 전 세계모든 인류가 우리와 비슷하게 살아가고 있으리라는 착각에 빠지기쉽지요. 하지만 그렇지 않습니다. 구석기 동굴벽화의 의미를 살펴

볼 때 잠시 만났던 산족을 떠올려보세요. 말씀드렸다시피 산족은 현존하는 부족입니다. 이 지구는 생각보다 대단히 넓은 곳이고, 컴퓨터를 일상적으로 다루는 사람들과 구석기시대 인류처럼 수렵과 채집으로 생계를 이어나가는 사람들이 공존하고 있습니다.

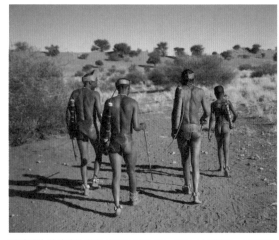

나미비아 칼라하리 사막 부근에 살고 있는 산족 우리에게는 부시맨이라는 이름으로 더 잘 알려진 산족은 아직도 남아프리카 곳곳에 10만 명 정도가 살고 있다.

이렇게 말해도 될지는 모르겠지만…. 보통 그런 사람들을 미개하다고 말하지 않습니까? 다른 삶이라기보다는 아직 발전하지 못한 삶 같은데요.

우리 삶의 방식이 다른 형태의 삶보다 무조건 우월하다고 얘기하기는 어려운 면이 있습니다. 모든 사회는 각자 고유한 장점과 단점을 갖고 있어요. 게다가 생물학적으로 보면 현대를 사는 우리와 산족, 심지어는 구석기시대에 동굴벽화를 그렸던 사람들은 서로 크게 다르지 않습니다. 모두 호모 사피엔스기 때문에 DNA는 물론 두뇌 용량이나 골격 등 모든 면에서 거의 유사하지요.

현대 대도시에서 태어난 아이를 산족이 기르면 그 아이는 산족의 구성원으로 자라날 겁니다. 마찬가지로 구석기시대의 어린아이를

현대 대도시에서 기른다면 그 아이는 현대 도시인으로 자라나겠지요.

특히 미술사학자의 시각으로 상상해보면, 우리의 생활 방식이 다른 어떤 생활 방식보다 우월하다는 것은 편견에 가깝다는 생각이 듭니다. 조금 전까지 구석기 인류가 남긴 걸작들을 감상하지 않으셨습니까?

그건 그렇네요. 제 예상보다 훨씬 대단한 작품들이었어요.

맞습니다. 그야말로 원시적 삶을 살았던 원시인들의 작품인데, 현대의 거장들이 남긴 어떤 걸작들과 비교해도 손색이 없습니다. 처해 있는 환경이 다르고 그 환경을 헤쳐나가는 방식이 달랐을지 모르지만 누구는 발전했고 누구는 미개하다는 식으로 단정할 수는 없다는 거지요.

여기서 제가 이야기하고 싶은 원시적 삶이란 이처럼 원시라는 단어에서 시간성을 덜어낸 뒤 특정한 삶의 방식이 미개하다는 편견을 모두 걷어냈을 때 보이는 삶입니다.

우리 문명이 더 우월하다는 색안경을 내려놓고 현대라는 시간을 우리와는 다른 방식으로 살아가는 사람들, 구석기인들과 더 비슷한 방식으로 살아가는 사람들의 삶을 '원시적 삶'이라고 이야기해보자는 겁니다.

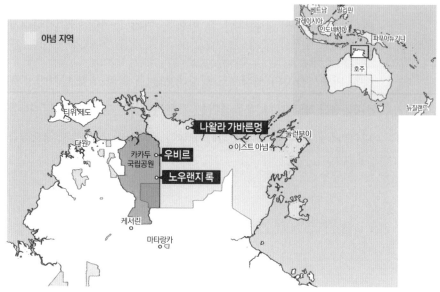

호주 아넘랜드 호주 북부에 위치한 노던 준주에 속한 다섯 개 지역 중 하나로, 열대 사바나 기후에 속하며 곳곳에 호주 원주민이 거주하는 보호 지대가 있다.

| 호주에서 만나는 원시미술 |

지도에 표시된 곳은 호주의 아넘랜드입니다. 남한 면적 정도의 넓은 땅에 인구 2만 명이 흩어져 살고 있어 인적이 드물고 자연경관이 아름다운 곳입니다. 지역 일부는 카카두국립공원으로 지정되어 있고 최근에는 관광지로도 널리 알려져 있습니다. 이 아넘 지역과 카카두국립공원 곳곳에 원시적 삶을 사는 현대의 원시인들이 있습니다. 300년 전 백인들이 호주로 건너오기 전부터 이곳에 살았던 원주민들의 직계 후손이지요. 지금부터 살펴볼 작품은 바로 그 사람들이 남긴 벽화입니다. 호주 대륙에서는 대략 4만 년 전부터 사람이 살았다고 하는데, 벽화를 그리기 시작한 것도 아마 그때쯤일 겁니다.

아래는 카카두국립공원에 있는 노우랜지 록입니다. 절벽의 모습이 아주 위압적이고 신비스러운 느낌이 들죠? 호주 원주민들은 대대로 이 산을 신성한 곳으로 여기고 이곳에 벽화를 그렸습니다. 접근하기 어렵고 신령스러운 느낌을 주는 장소에다가 그림을 그린다는 점이 구석기 화가들과 비슷합니다.

호주와 원시미술이라⋯. 전혀 연상되는 바가 없습니다. 어떤 그림들을 그렸을지 궁금한데요?

호주 카카두국립공원의 노우랜지 록 노우랜지 록은 아주 오래전부터 호주 원주민들에게 신성한 장소로 인식돼온 공간으로, 깎아지른 듯한 절벽이 인상적이다.

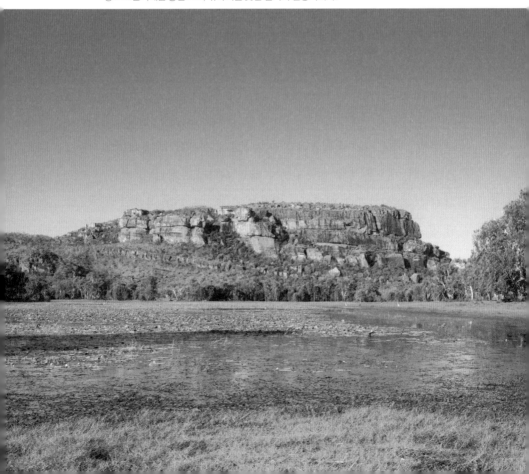

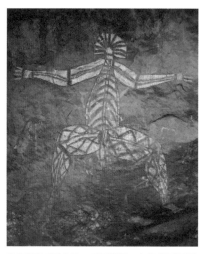

엑스레이 기법으로 그려진 벽화, 카카두국립공원, 노우랜지 록 이 그림에는 대상의 내부를 그대로 그린 것 같은 엑스레이 기법이 잘 드러나 있다.

대표적으로 왼쪽과 같은 그림을 그렸어요. 사람처럼 보이는 어떤 형상을 그려냈는데, 안의 무늬를 보면 꼭 몸 안의 뼈를 드러내어 그린 듯한 느낌을 줍니다. 엑스레이 사진과 비슷하다고 해서 이렇게 그리는 방식을 엑스레이 기법이라고도 부르죠.

유럽이 아닌 다른 대륙에서 그려진 그림이라 그런지 소재가 다르네요. 라스코나 알타미라의 동굴벽화는 황소를 그린 거라는 걸 알아볼 수 있었는데, 이 그림은 정확히 뭘 표현한 건가요?

비슷한 그림을 하나 더 살펴보지요. 오른쪽 그림은 다행히 의미가 비교적 명확하게 알려져 있습니다. 여기에도 전부 엑스레이 기법이 사용됐는데, 내용은 호주 원주민들의 창세 신화라고 합니다. 맨 위에 조물주, 그 오른쪽에 번개신이 그려져 있습니다. 왼쪽 아래에 묘사된 건 조물주의 아내고요. 세계의 기원과 신화 속 주인공들을 그린 신성한 그림입니다.

구석기 동굴벽화가 한 사회의 신화를 표현한 것일지 모른다는 추측과도 일맥상통하는군요.

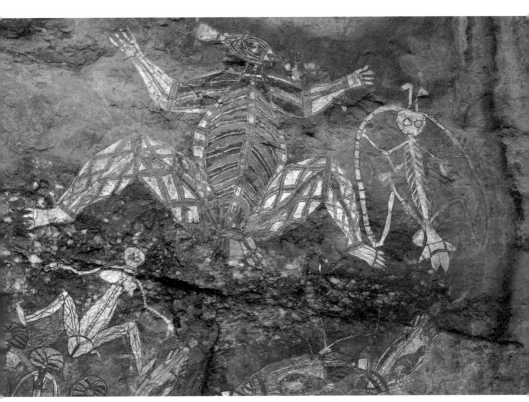

호주 원주민의 창세 신화, 카카두국립공원, 노우랜지 록

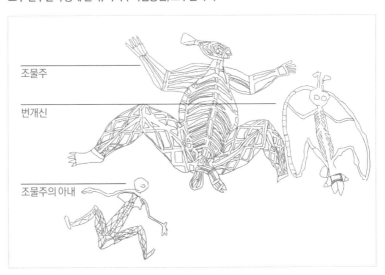

조물주

번개신

조물주의 아내

맞습니다. 호주 원주민들의 벽화가 지금까지 전해져 내려온 까닭도 벽화의 신성한 성격과 관계가 있어요. 한번 그려놓고 내버려둔 게 아니라 세대를 건너며 계속 덧그린 겁니다. 신성한 그림인 만큼 없어지게 놔두지 않고 계속해서 보수해나간 것이지요.

이 점만 보아도 호주 원주민들의 삶에서 그림이 얼마나 중요한 의미를 지녔는지 알 수 있습니다. 이들에게 미술은 신성한 것, 자신들의 역사 그 자체입니다. 미술을 여가 시간에나 하는 부차적인 활동으로 생각하는 우리와는 다른 가치관을 가졌지요.

| 문자 이전의 문자, 역사 이전의 역사 |

카카두국립공원을 지나 동쪽으로 한참을 더 가면 나왈라 가바른명

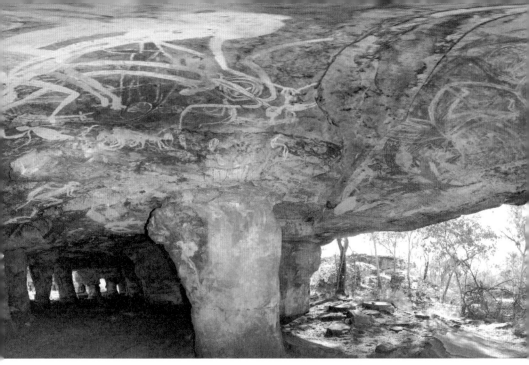

나왈라 가바른멍의 벽화 호주의 오지에서 발견된 나왈라 가바른멍은 기이하게 생긴 지형 덕에 오래전부터 신령스러운 장소로 여겨졌을 것이다.

이라는 장소가 나옵니다. 2006년에 우연히 발견돼 2010년부터 정식 발굴이 이루어진 새로운 유적입니다. 위 사진을 보세요.

바위인지 동굴인지 잘 모르겠는데요. 정말 특이하게 생겼습니다.

그렇지요? 자연 침식으로 만들어진 지형인데, 누군가 기둥을 세우고 천장을 덮은 것처럼 특이한 모습입니다. 저런 기둥이 총 서른여섯 개 있고, 높이는 2미터 내외입니다. 기둥이 받치고 있는 천장의 면적은 대략 120평이고요.
그 천장에 온통 그림을 그려놨으니 규모가 대단한 작품입니다. 이 그림도 엑스레이 기법을 활용해 그려졌습니다. 정확히 언제 조성된

것인지는 알 수 없으나 인근에서 대략 2만8000년 전부터 이와 비슷한 미술 활동이 이루어지고 있었다는 것만은 분명합니다.

여기에 그려진 그림의 내용도 앞서 본 것과 비슷한가요? 신화를 다루었다거나….

아직 그림이 발견된 지 얼마 되지 않아서 분명히 밝혀진 것은 없습니다. 다만 나왈라 가바른멍 인근 지역의 주민들이 그린 그림들이 대부분 특이한 지형이 만들어진 내력을 설명하고 있다는 점을 생각해보면 이 작품도 비슷한 내용을 담고 있으리라 추정을 해볼 수 있습니다. 우리나라에도 특이한 지형이 형성된 내력을 설명하는 설화들이 있는데, 제주도의 설문대할망 설화가 대표적이지요. 이 설화에 따르면 옛날 설문대할망이라는 거인이 치마에 흙을 담아 나르다가 흘렸는데 그 흙이 제주도 곳곳의 오름이라 불리는 산봉우리가 되었다고 합니다.

제주도 설화는 들어본 적이 있습니다. 그런 식으로 지형이 형성된 내력을 설명하는 이야기가 생겨난 까닭은 무엇일까요?

여러 이유가 있지만, 호주 원주민들의 그림에 한정해서 말씀드리자면 그들에게는 이런 설화가 곧 역사이고 그 역사를 토대로 자기들만의 정체성을 형성해나갔기 때문입니다. 따라서 신화를 기록해놓은 그림도 대단히 신성하게 여겨지지요. 우리가 단군 신화를 가상의 창작물로 받아들이는 것과 달리 이들 원주민은 지역의 신화를

사실로 받아들이고, 신이 직접 그린 작품이라고까지 생각합니다.

재미있는 것은 최근까지도 이런 '신화 그리기' 작업이 이어졌다는 겁니다. 이 지역의 원주민은 공동체에서 벌어지는 사건들을 그림으로 남겨두었는데요. 약 300년 전 백인들이 호주 대륙에 처음 도착했을 때 타고 왔던 범선을 그렸다거나 제2차 세계대전 당시의 일본군 침략 장면을 그려둔 그림도 있습니다.

신기하네요. 우리와는 다른 방식으로 살아가는 사람들이 우리도 기억하고 있는 그 사건을 함께 경험하고, 우리와는 다른 방식으로 기록을 남겼다는 거잖아요. 묘한 기분이 듭니다.

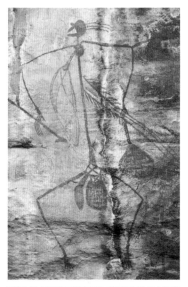

미미 신, 카카두국립공원, 우비르 익살스러운 모습으로 그려진 미미는 생긴 것처럼 매우 변덕스러운 신으로 전해진다.

묘한 기분이 드는 게 사실입니다. 이 지역 원주민들이 남긴 작품을 보다 보면 우리 인식과 표현 방법이 유일하고 절대적인 게 아니라는 사실을 새삼 깨닫게 되죠.

이번에는 좀 다른 작품을 하나 보여드리겠습니다. 왼쪽의 벽화를 보세요. 마찬가지로 호주 원주민이 그린 그림이지만 앞의 작품들과는 다르지 않나요?

그러게요. 이 작품은 다른 그림들과는 다르게 엑스레이 기법으로 그려지지 않았네요.

이건 카카두국립공원 동쪽에 위치한 우비르

에 있는 그림입니다. 한 손에는 창, 한 손에는 바구니를 든 익살스러운 모습으로 묘사되어 있는데요. 사람이 아니라 미미라는 신입니다. 여기저기 참견하고 훼방을 놓고 이야기를 만들어내는 장난꾸러기 신이지요. 성기가 돌출되어 표현되어 있고 사지가 나뭇가지처럼 간단하게만 표현되어 있다는 점이 인상적입니다.

어떻게 보면 라스코 동굴벽화에서 봤던 사람과 비슷한데, 그래서인지 라스코 동굴에 그려진 그림도 평범한 사냥 장면을 묘사한 게 아니라 신화 속 장면을 그린 거라는 생각이 강하게 듭니다.

│ 세계의 배꼽, 울룰루 │

호주에서 카카두국립공원 외에 원시미술을 살펴볼 만한 곳을 꼽으라면 이곳 울룰루를 꼽겠습니다.

울룰루라니, 재미있는 이름이네요.

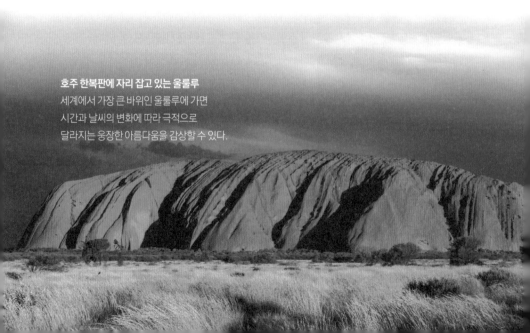

호주 한복판에 자리 잡고 있는 울룰루
세계에서 가장 큰 바위인 울룰루에 가면
시간과 날씨의 변화에 따라 극적으로
달라지는 웅장한 아름다움을 감상할 수 있다.

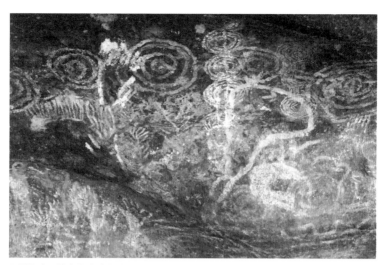

소용돌이 모양의 추상 벽화, 울룰루-카타추타국립공원 원주민만이 알고 있는 추상적인 기호가 가득하다. 울룰루에 가면 현지 원주민이 직접 벽화를 소개해주는 관광 코스가 마련돼 있다.

별명은 더 재미있는데, '세계의 배꼽'이라고 합니다. 왜 그런 별명이 붙었는지는 왼쪽 사진을 보면 알 수 있을 겁니다.

울룰루는 산이라기보다는 아주 거대한 바위에 가깝습니다. 실제로도 세계에서 가장 거대한 바위로 기록되어 있고요. 높이가 348미터, 둘레는 무려 9.4킬로미터에 이르는데, 시간대와 날씨에 따라 365일 다른 모습을 보여줍니다. 이 거대한 바위가 황량한 사막과 어우러진 풍경을 보고 있으면 누구라도 신성한 느낌을 받게 됩니다.

원시미술 작품이 주로 신성한 장소에 남아 있다는 점을 생각해보면 울룰루에도 역시 원시미술이 있겠군요.

그렇습니다. 이토록 경외감이 드는 장소에 원시미술 작품이 남아 있지 않다면 그게 오히려 더 이상할 겁니다. 세계문화유산으로 지

정되기도 한 울룰루에는 둘레를 따라 산책로가 조성되어 있어 관광객들이 산책로를 따라 걸으며 편하게 벽화를 감상할 수 있는데요. 지금까지 봐온 벽화들보다 훨씬 추상화에 가깝다는 게 이곳 미술의 특징입니다. 원주민들 말로는 여기에 그려진 표식 하나하나에 전부 의미가 있다고 합니다.

어떻게 생각하면 글자와 비슷하군요.

아닌 게 아니라 이 그림들은 문자와 비슷합니다. 몇 가지 쉬운 것들만 예로 보여드리겠습니다.

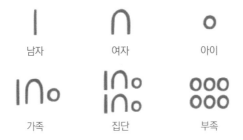

위쪽에 남자와 여자, 아이가 그려져 있지요. 재미있는 건 그 아래쪽인데, 남자와 여자, 아이 하나가 모이면 가족을 나타냅니다. 가족이 둘 모여 있으면 집단, 동그라미가 여러 개 모여 있으면 부족이지요. 나름대로 체계가 잡혀 있습니다. 호주 원주민들은 이런 그림을 통해 세계를 이해하고, 그 이해를 후손들에게 전달했던 겁니다. 어쩌면 구석기 동굴벽화에서 보았던 기호들도 이와 비슷하게 작용했을지 모릅니다.

| 손바닥, 인류의 첫 번째 도장 |

기억나실지 모르겠지만, 앞서 쇼베 동굴 입구에 잔뜩 찍혀 있는 손
바닥 자국을 보여드리면서 인도네시아 지역에 4만 년 된 손바닥 자
국이 남아 있다는 말씀을 드렸는데요. 이처럼 손바닥 자국은 지금
까지 확인된 원시미술의 도상 중 가장 오래된 것입니다.

호주에도 손바닥 자국을 활용한 벽화가 남아 있습니다. 아래 사진
은 호주 대륙 서쪽 끝에 있는 카나본국립공원에 그려진 벽화입니다.

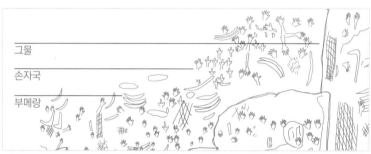

그물
손자국
부메랑

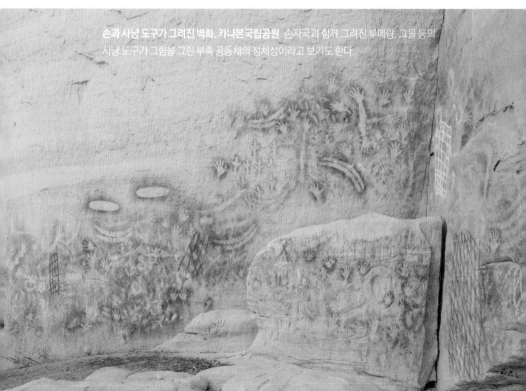

손과 사냥 도구가 그려진 벽화, 카나본국립공원 손자국과 함께 그려진 부메랑, 그물 등의
사냥 도구가 그림을 그린 부족 공동체의 정체성이라고 보기도 한다.

손바닥 자국 옆에는 부메랑, 그물 같은 사냥 도구들이 그려져 있습니다. 많은 학자들은 이 무기들이 부족의 공동체적 정체성을 상징한다고 이야기하며, 이 벽화를 통해 손바닥 자국의 의미를 알 수 있을지도 모른다는 희망을 걸고 있어요.

손바닥 자국의 의미가 어떤 식으로든 분명하게 확인된 건 아닙니다. 주술적인 의식에 참여한 사람이 의식을 마무리하는 의미에서 찍었을 수도 있고 의식에 참여하기 전에 입장하는 의식으로 찍었을 수도 있지요. 전혀 다른 의미를 지닌 행위였을 수도 있고요.

재미있는 건 손바닥 자국 찍기가 호주 원주민의 벽화에서만 나타나는 도상이 아니라는 점입니다. 제2차 세계대전을 전후한 때 전 세계 각지의 벽화 사진을 한데 모아 발간한 잡지 『라이프』 덕에 세계의 벽화들이 소개되면서 손바닥 찍기의 보편성이 드러났지요. 앞서 잠깐 말씀드린 인도네시아는 물론 남아메리카, 북아메리카에 이르기까지 전 세계에서 이 도상이 발견되었습니다.

| 잭슨 폴록이 손바닥을 찍은 이유 |

심지어 현대에도 손바닥 자국을 활용하는 화가가 있습니다. 20세기 미국에서 활동한 잭슨 폴록이 바로 그 주인공입니다.

중·고등학교 미술 교과서에서 나오는 작가가 아닌가요? 그냥 물감을 사방으로 뿌린 것 같아서, 솔직히 '저 정도는 나도 그리겠다' 하는 생각이 들었던 기억이 납니다.

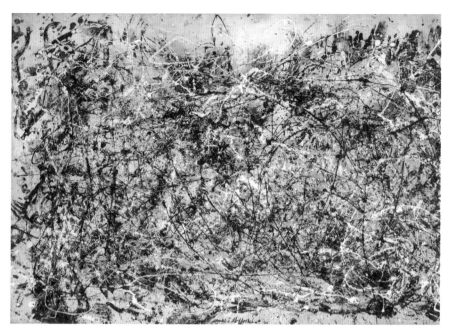

잭슨 폴록, 넘버 1, 1948년, 뉴욕현대미술관 미국 현대미술을 대표하는 작가인 잭슨 폴록은 미국의 추상표현주의 운동을 이끌었다.

그런 말들을 많이 하시지요. 하지만 놀랍게도 폴록의 그림은 복제하기가 가장 어려운 작품에 속합니다. 일부러 그런 그림을 그리려고 해도 생각만큼 쉽지가 않거든요. 논리적으로 계획한 것이 아니라 자유롭게 감정을 분출한 작품이기 때문에 그만큼 위조가 힘듭니다. 예를 들어 위 작품을 따라 그린다고 생각해보십시오. 이 작품명은 '넘버 1'인데, 가로 길이만 2미터 50센티미터나 되는 대작입니다.

하기야 저런 페인트 자국들을 붓으로 똑같이 그려내기는 엄청 어렵겠네요. 하지만 잭슨 폴록이 그림을 그린 방법을 흉내 내서 페인트

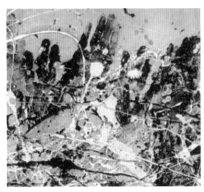

그림 오른쪽 위에 잭슨 폴록의 손바닥 자국이 선명하게 남아 있다.

를 마구 뿌려대면 저도 비슷한 결과물을 얻을 수 있지 않을까요?

그게 신기한데, 폴록의 작품을 따라 한 그림들을 보면 주는 느낌과 수준이 다르다는 것을 알 수 있습니다. 그에 대한 자세한 이야기는 나중에 더 할 텐데, 지금은 일단 오른쪽 윗부분에 있는 손바닥 자국에 주목해봅시다.

아, 저기 있군요. 알아보기는 힘들지만 분명 사람 손바닥 자국이 보이네요. 그는 왜 그림에 손바닥을 찍었던 걸까요?

저는 폴록이 의도치 않게 손바닥을 찍은 게 아니라고 생각해요. 인류가 남긴 첫 번째 표현이 손바닥 자국이라는 걸 어떤 식으로든 이해하고 있었다고 봅니다.

인류가 남긴 최초의 표현이요?

일단은 미술을 처음으로 시작한 구석기인들이 손바닥 자국을 남겼다는 의미에서 이 자국은 인류 최초의 표현인 셈이죠. 하지만 그게 전부는 아니에요. 미술 교육을 처음 받는 아이들은 누가 가르치지

도 않았는데 물감을 손에 묻혀 찍어대곤 합니다. 그걸 보면 손바닥 찍기야말로 누구나 할 수 있는 초보적이면서 본능적인 자기표현 행위라는 생각이 들어요. 그런 점에서 손바닥 찍기는 인류 최초의 표현이라고 할 수 있을 겁니다.

저는 폴록이 이 점을 충분히 이해하고, 미술의 원시성을 드러내기 위한 의도적 표현으로 손바닥 자국을 화면에 남겼다고 생각합니다.

흔히 서양 문명이 '원시'와 가장 멀리 떨어져 있다고 생각하는데 서양 문명에서 최고로 손꼽히는 화가들 중 한 명이 원시미술의 표현을 끌어다 썼다는 게 흥미롭네요.

네, 요즘은 온갖 예술이 서로 섞이는 시대니까요. 원시미술에서 자주 쓰는 표현을 서양화가들이 끌어다 쓰는 경우만 있는 게 아니고, 반대로 원시 화가들이 서양미술의 테두리 안에 포섭되는 경우도 종종 있습니다.

원시 화가들이 서양미술을 한다고요? 구석기 사람이 되살아나 미술을 할 수는 없는 노릇일 테고, 방금 보여주셨던 호주 원주민들을 말씀하시는 건가요?

그렇습니다. 처음 서구 사회에 소개될 때만 해도 호주 원주민들의 미술은 미개한 야만인의 문화라고 여겨졌습니다. 유럽 열강이 전 세계에 식민지를 건설하면서 자기 문화가 우월하다는 편견을 만들고 또 그 착각에 빠져 있던 시기였으니 그럴 만했지요.

하지만 1960년대부터는 호주 원주민들의 문화 또한 다른 방식의 삶이라는 점을 인정하는 분위기가 만들어지면서 이들의 미술 작품도 가치를 인정받기 시작했습니다.

| 현대미술, 호주 원주민에 매혹되다 |

그러면서 재미있는 현상이 벌어졌는데, 호주 원주민들이 서양 관람객들을 의식하며 미술 활동을 하게 된 거죠. 예컨대 요즘 호주 원주민 화가 중 몇몇은 목판이나 돌로 된 벽, 사람의 몸이 아니라 백인 미술상들이 가져다준 캔버스에 유화물감으로 그림을 그려요. 원주민 화가 중 최고 수준으로 인정받는 화가들은 서양의 유명 화가들과 마찬가지로 한 점당 수십만 달러를 호가하는 가격에 작품을 거래하기도 합니다.

그림을 팔아서 먹고살 수 있는 길이 열렸으니 수렵과 채집에만 의존하던 구석기시대의 예술과 형태가 달라진 겁니다. 간단히 말하자면 호주 원주민 예술가 중 상당수가 서양인을 설득하기 위한 미술 활동을 하기 시작한 거예요. 그러면서 호주 원주민 예술 작품이 상당 부분 서구화되었다고도 할 수 있겠지요.

왠지 씁쓸하네요. 호주 원주민들이 다른 방식의 삶을 살아가고 있다고 해서 왠지 설레고 호기심이 많이 생겼거든요. 이제 다들 비슷한 한 가지 방식의 삶만 살게 되는 것 같습니다. 한편으로는 오히려 다행스러운 일이라는 생각도 들고요. 유럽 화가들과 활발히 교류하

호주 원주민 화가 글렌 나문자의 작업 모습

고, 호주 원주민들이 유럽 사람들도 이해할 수 있는 언어로 이야기하기 시작하면 동굴에 그려진 벽화의 의미를 나름대로 설명해줄 수 있지 않을까요?

아쉽게도 그건 그렇지 않습니다. 서양 사람들에게 그림을 그려 팔기는 해도 오랜 시간 전해져 내려오는 무늬의 의미는 쉽게 알려주지 않거든요. 신성한 그림의 뜻을 발설하면 신의 노여움을 살지도 모른다고 생각하는 겁니다. 말씀하신 것처럼 호주 원주민 미술만 제대로 알아도 다른 원시미술을 해석하는 데 큰 도움이 될 텐데, 아쉬운 일입니다.

전통적인 호주 원주민 미술은 유럽 미술의 맥락과 조금 다릅니다.

예를 들어 아래 사진에서 보듯 원주민들은 성인식을 하기 전에 온 몸에 그림을 그리기도 했는데요, 이런 그림은 그들의 전통과도 깊은 관련이 있습니다. 성년이 된 사람의 몸에 그림을 그려주는 이는 보통 삼촌이나 아버지거든요. 벽화를 계속 덧칠해 보수하듯, 아버지의 몸에서 아들의 몸으로 미술 작품이 이어져간 겁니다. 이렇게 본래 호주 원주민 미술가들은 캔버스가 아니라 몸이나 나무판, 암반에 생활 밀착형 그림을 그려왔습니다.

이제는 사실상 이전과 같은 호주 원주민 미술이 불가능하다고 봐야 하겠군요.

많이 변했다고 말할 수 있겠지요. 하지만 호주 원주민의 미술이 유럽 미술의 테두리 속으로 포섭되는 과정에서도 여전히 자신의 정체성을 지키는 화가들이 있습니다. 이들은 유럽에서 온 물감이나 캔버스를 사용하더라도 전통적인 표현 방식을 잊지 않으려고 노력

호주 원주민의 성인식 문양 일부 호주 원주민은 성인식을 하기 전에 온몸에 그림을 그리기도 한다. 이때 집안의 남자 어른이 가문에서 이어 내려온 문양을 그려준다.

합니다. 그런 작품을 하나 보도록 합시다.

아래는 호주 원주민 화가인 마왈란 마리까의 작품입니다. 비교적 최근 작품이긴 하지만 호주 원주민만의 표현 방식이 잘 남아 있습니다. 목판에 그려진 작품으로, 비행기를 타고 하늘에서 한밤중의 시드니를 내려다본 풍경을 그린 거라고 합니다.

시드니의 번쩍거리는 조명과 건물, 반듯반듯한 도로들을 이렇게 해석해냈습니다. 지형을 표현하는 호주 원주민들 특유의 표현 방식을 활용한 겁니다. 이 작품을 머릿속에 담아두길 바랍니다. 우리는 강의 끝자락에서 이 그림으로 돌아올 거거든요.

마왈란 마리까, 하늘에서 본 시드니, 1963년, 호주국립박물관 호주 원주민 화가 마왈란 마리까는 비행기에서 내려다본 시드니를 호주 원주민만의 표현 방식으로 소화해냈다.

| 원시미술의 후예들 |

직업이 미술을 가르치는 교수이다 보니 학생들의 작품을 평가해야
할 때가 많습니다. 그런데 작품을 보다 보면 안타까운 마음이 많이
듭니다. 대다수 학생들의 그림이 입시 미술이라는 틀에 갇혀 있기
때문입니다. 예술의 목적이 대학 입학은 아닐 텐데 젊은 예술가들
만이 가질 수 있는 생동감과 감수성이 죽어버린 모습을 보는 게 고
통스럽기까지 합니다.

그러시겠네요. 제가 아는 한 학부모도 아이를 미대에 보내겠다고
공부를 시키는데 학원에 가면 손바닥을 맞아가며 '입시용' 그림을
그린다고 하더라고요. 우리나라에서는 좋은 대학교에 가는 게 무엇
보다 중요해져서 어쩔 수 없다면서요.

그런 측면이 있지요. 실기로 합격과 불합격이 결정되니까 평가하는
사람과 평가받는 사람 모두에게 객관적 기준이 필요합니다. '잘 그
린 그림'에 대해 경직되고 한정된 기준을 설정하는 수밖에 없는 거
지요.

그러면 모든 미술 작품이 비슷하게 보여 고루해지지 않을까요?

네, 맞습니다. 그런데 이러한 현상이 꼭 지금 우리나라에서만 벌어
진 건 아니에요. 대학 실기시험 준비를 했던 건 아니지만, 1900년을
전후한 시기 유럽에서도 비슷한 상황이 벌어졌습니다.

당시 유럽의 미술 사조를 '아카데미즘'이라고 부르는데, 거칠게 말하자면 미술을 하는 근본적인 이유를 고민하지 않고 학교에서 가르치는 그대로 그림을 그렸던 겁니다.

미술을 하는 이유를 고민하지 않았다는 게 무슨 뜻인가요?

구석기시대의 동굴벽화를 보건, 현대 호주 원주민들의 미술을 보건 원래 미술 작품에는 제의적이고 신성한 성격이 있었지요. 그런데 어느 순간부터 이 측면에 대한 고민이 완전히 사라진 겁니다.

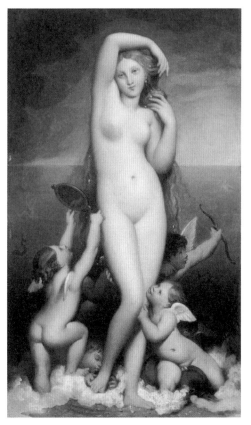

18~19세기를 거치며 인공적인 아름다움을 만들어내는 데만 관심을 쏟게 되었던 거죠.

예를 들어 왼쪽 그림을 보십시오. 19세기의 작가 오귀스트 앵그르가 그린 '물에서 태어난 비너스'입니다. 당시에는 이런 그림만이 좋은 그림으로 대접을 받았어요. 잘 그린 그림인 것만은 분명합니다. 오히려 지나치게 '잘'만 그린 게 문제지요.

오귀스트 앵그르, 물에서 태어난 비너스, 1848년, 콩데미술관 18세기 서구 화단은 현실과 동떨어진 세계를 그린 그림만을 아름답다고 인정했다.

지나치게 잘 그렸다는 게 왜 문제가 되나요?

지나치게 이상적이니까요. 현실이 전혀 담겨 있지 않아요. 일단 그려놓은 대상 자체가 미의 여신 비너스일 뿐만 아니라 신체 비율이며 매끄러운 살결까지 어디 하나 흠잡을 곳이 없습니다.

이런 식으로 비현실적이고 인공적으로 구성해낸 아름다움이 미의 기준이 되던 시기이자 그런 작품만이 가치를 인정받던 때가 아카데미즘의 시기였습니다. 게다가 그 인공적인 미의 기준을 학습해야만 했기 때문에 제도권 교육을 받은 사람이 아니면 당시 기준으로 '좋은' 그림을 그린다는 게 불가능했지요. 미술이 제도 안으로 편입돼버린 겁니다. 한 방향만 존재하는 미술, 답답하고 무미건조한 미술만 남게 되었지요.

오른쪽 그림은 19세기 미술 아카데미의 현실을 여실히 드러낸 작품입니다. 요즘 우리나라 입시 미술 학원에 가도 비슷한 풍경을 볼 수 있는데요. 이 장면만 봐도 아카데미즘이 얼마나 현실과 동떨어진 미술이었는지 알 수 있습니다.

누드모델이 아닌 여인이 옷을 모조리 벗고 몇 시간 동안 가만히 서서 포즈를 취하는 일은 현실에 없으니까요. 여기서 화실 안은 조명이며 모델의 포즈, 그림을 그리는 구도 모두가 인위적으로 조절된 공간입니다.

앵그르의 그림이 딱 봤을 때 예쁘긴 한데, 설명을 듣고 보니까 답답하게 느껴집니다. 미술 작품에서 느껴지는 어떤 감동이랄까, 동굴 벽화를 볼 때처럼 감정이 북받쳐 오르는 묘한 기분이 들지 않아요.

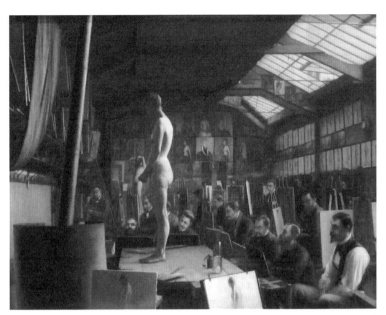

제퍼슨 데이비드 칼판트, 줄리앙 아카데미의 부그로 아틀리에, 1891년, 드영미술관 19세기에 확립된 미술 아카데미의 전통은 아직도 우리나라 미술 교육에 짙게 남아 있다.

그렇지요. 서양에도 비슷한 문제의식을 느낀 작가들이 있었습니다. 이들은 미술을 위한 미술만이 인정받는 현실을 비판적으로 바라보며 미술이 가진 본연의 에너지를 회복하고자 노력했습니다. 그 결과 탄생한 게 20세기 미술이에요. 많은 사람들이 난해하다고, 이해가 되지 않는다고 불평하는 현대미술에는 이런 배경이 있었던 겁니다. 제도화되고 익숙해서 누구나 편하게 볼 수 있는 그림이 아니라 제도와 관습, 전통을 파격적으로 깨뜨린 그림들이 20세기 미술의 흐름을 주도하게 되었죠.

우리나라 사람들이 제일 좋아한다는 인상파 화가 중에도 당시 그런 파격의 대열에 동참했던 이들이 많습니다. 이들은 앞장서서 인공적인 화실을 떠나 캔버스를 들고 야외로 나갔거든요. 대자연을 직접

보며 풍부한 자연 채광을 화폭에 담으려고 노력했지요.

| 고갱부터 피카소까지, 원시의 재발견 |

그런데 인상파 화가보다도 자연으로 한 발 더 나아간 사람들이 있습니다. 유럽의 예술적 문맥을 깨려고 했던 이 화가 집단을 우리는 원시주의 화가들이라고 부릅니다.

어울리는 이름이네요. 제도와 전통을 버리고 미술에 담겨 있는 본질적인 에너지를 되찾고자 했던 화가들이 자연스럽게 떠오릅니다.

이들의 미술 작품에 담겨 있는 이념도 이념이지만 원시주의라는 이름이 붙은 데는 다른 이유도 있습니다. 이 화가들은 실제로 원시미술에서 영감을 받거나 원시미술의 소재를 작품의 모티프로 활용했기 때문입니다.

대표적인 사람이 오른쪽의 폴 고갱입니다. 제도권 미술에 싫증을 느낀 고갱은 당대 미술의 중심지였던 파리를 버리고 근교의 농촌으로 떠납니다. 처음에는 그곳에서 도시의 삶과 결별하고 토속적인 그림을 그리려고 노력했습니다. 하지만 곧 그것만으로 부족하다는 결론을 내리지요. 유럽과는 완전히 다른 세계로 가서 미술을 새롭게 정의하고 싶었던 겁니다. 더는 유럽 내에서 미술의 동력을 찾을 수 없다고 생각한 거겠지요. 그래서 '다른 방식의 삶을 사는 사람들'이 있는 남태평양의 타히티로 떠납니다.

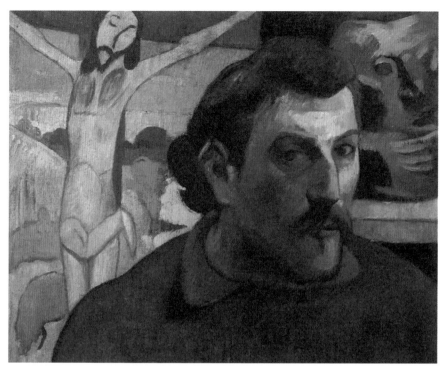

폴 고갱, 황색 그리스도가 있는 자화상, 1891년, 오르세미술관 타히티로 떠나기 전의 자신을 그린 작품이다. 고갱의 뒤편 왼쪽에는 1889년 완성한 '황색 그리스도', 오른쪽에는 1889년 완성한 '그로테스크한 얼굴 형태의 항아리'가 그려져 있다.

아! 고갱 이야기라면 대강 알고 있습니다. 소설 『달과 6펜스』에 등장하는 화가의 실제 모델이라고 하던데요.

네, 맞습니다. 소설에서도 주인공이 타히티섬으로 떠나지요. '우리는 어디서 왔는가? 우리는 무엇인가? 우리는 어디로 가는가?' 같은 그림은 고갱이 타히티에 머물던 때 그린 대표작입니다. 이 그림이 유럽에 처음 소개되었을 때 얼마나 충격적이었을까요? 미술관에 온통 앵그르 작품 같은 고지식한 그림들만 걸려 있는데 그 틈에

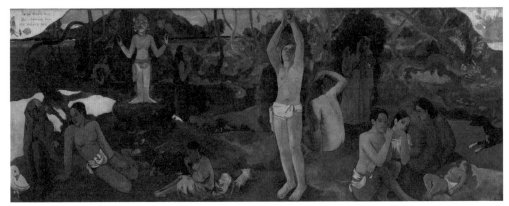

폴 고갱, 우리는 어디서 왔는가? 우리는 무엇인가? 우리는 어디로 가는가?, 1898년, 보스턴미술관
이 작품은 고갱이 타히티섬에서 그린 그림 중 하나다. 개인적인 일로 괴로워하며 완성해낸 그림으로, 제목에서 느껴지듯 삶과 죽음에 대한 철학적인 물음을 던지고 있다. 가로 크기가 무려 3미터 70센티미터가 넘는 대작이다.

난데없이 이 그림이 걸려 있으면 그야말로 관객의 시선을 강탈할 수밖에 없었을 겁니다.

들고 보니 왠지 고갱의 노림수였을지도 모른다는 생각이 드는데요. 다른 사람들이 안 그리는 그림을 그려서 시선을 끌어보려는 전략이 아니었을까요?

틀린 얘기는 아닙니다. 많은 화가가 몰려들어 끊임없이 경쟁하던 파리 화단에서 다른 작가들을 압도하기 위해서는 무언가 새로운 그림을 보여주어야 했을 겁니다. 그래서 원시 세계를 화폭에 담아냈다고 볼 수도 있죠.
중요한 것은 고갱의 동기가 무엇이었든 간에 결과적으로 그의 시도가 유럽 미술의 한계를 극복하는 동력이 되었다는 사실입니다. 고갱 이후로 화가들은 눈에 보이는 것을 이상적인 모습으로 아름답게

재현해내는 시각적 전통에서 벗어나 느낌과 분위기에 호소하는 새로운 그림들을 그리게 됩니다. 고갱을 필두로 한 원시주의 화가들이 근대미술을 현대미술로 발전시키는 중요한 한 걸음을 내디뎠다고 할 수 있겠지요.

그렇군요. 그렇게 대단한 일을 해낸 사람들이라니 더 궁금해지는데요. 다른 원시주의 화가들로는 또 누가 있나요?

여러분이 잘 알고 계시는 유명한 화가이자 현대미술의 아버지라고 일컬어지는 피카소가 있습니다.

| 피카소의 다섯 여인 |

다음 페이지의 그림을 보시죠. 피카소가 그린 누드화인데요, 앵그르가 그린 작품도 누드였지만 누드라는 것을 빼고는 두 그림에 닮은 점이 하나도 없어 보입니다. 수많은 그리스 로마 시대의 누드 조각에서 알 수 있듯 서양미술에서는 누드가 중요한 전통으로 자리 잡고 있었거든요. 다분히 의도적으로 전통에서 탈피한 그림입니다. 피카소는 누드를 적극적으로 해체함으로써 서양미술의 위기를 극복하기 위한 극단적 처방을 내놓았다고 할 수 있겠습니다.

앵그르 작품하고는 확실히 다르네요. 그건 너무 예쁘게 그려서 답답한 느낌이 있었다면 피카소 작품은 뭐랄까, 꼭 '예쁘다'고 말할

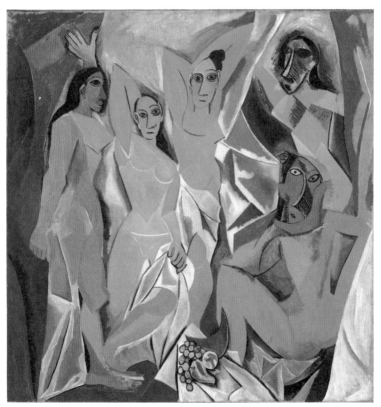

파블로 피카소, 아비뇽의 처녀들, 1907년, 뉴욕현대미술관 종래의 모든 조형 규칙을 파괴한 피카소의 파격적인 이 그림은 당대 많은 논란을 불러일으켰다. 오른쪽 두 여인의 얼굴은 입체파 탄생의 시발점으로 평가받는다. 그림의 모델은 바르셀로나의 아비뇽 거리에서 몸을 팔던 여성이라고 전해진다.

수 없는 것 같아요. 특히 오른쪽에 그려져 있는 여자 두 명은 얼굴이 좀 이상해 보이네요.

이목구비를 알아볼 수 있는 왼쪽의 세 여인에 비해 오른쪽 여인들의 얼굴은 기괴하기만 하지요. 그런데 재미있는 사실은 오른쪽 여인들을 그릴 때 피카소가 원시미술의 영향을 받았다는 점입니다. 정확히 말하면 구석기시대의 동굴벽화가 아니라 '다른 삶을 살고 있

는 사람들'이 했던 미술, 아프리카의 가면에서 영향을 받았죠.

피카소가 아프리카에 간 적이 있나요? 어떻게 아프리카 가면에서 영향을 받을 수 있었을까요?

그게 참 아이러니합니다. 피카소가 아프리카 가면을 처음 접한 곳은 유럽에서 열렸던 엑스포, 즉 제국주의적 전시회장이었던 것 같거든요. 피카소가 활동을 시작한 1900년 무렵은 유럽 열강의 식민지 정복과 착취가 절정에 달했던 시기입니다. 유럽 사람들이 느닷없이 남의 땅에 쳐들어가서 원주민들을 죽이고 재물을 약탈하던 시절이지요. 아무리 좋은 말로 포장해봐야 그렇게밖에는 설명할 수 없습니다.

당사자의 입장에서야 이처럼 추악한 진실을 인정하는 게 결코 쉬운 일이 아니었겠지요. 끊임없이 저항하는 식민지 사람들에게 그들이 지배당해야 하는 이유를 대기 위해서, 자신들이 하는 행동의 추잡스러움을 감추기 위해서 제국주의자들은 나름의 명분을 만들어냅니다.

그게 '문명과 반문명의 대립'이라는 논리였어요. 유럽은 위대한 문명을 이루었으나 유럽 바깥의 세계는 미개한 상태에 머물러 있으니 자기들이 가서 선진 문물을 전해주고 개화시켜야 한다는 주장이었습니다. 자기들의 정복 활동이 정당하다는 논리였지요.

그야말로 궤변이네요.

정복을 통해 교화하겠다는 그들의 주장은 궤변이죠. 그러면서 오만하게 다른 방식의 삶을 인정하지 않고 자기들의 우월함만을 주장했던 겁니다.

그런 궤변을 내세워 온갖 정복 활동을 정당화하는 게 쉬운 일만은 아니었습니다. 흔히 사기꾼은 말이 많다고 하지 않습니까? 진실은 한 마디만 해도 설득이 되지만, 궤변을 떠받치기 위해서는 온갖 근거를 끌어다 대고 조작해야 하거든요.

제국주의적 전시회는 그 궤변을 떠받칠 근거로서 기획되었습니다. 유럽 바깥의 세계가 얼마나 미개한지, 그들에게 얼마나 유럽 문명의 세례가 필요한지 끊임없이 확인하려고 했던 겁니다. 그래서 유럽 열강의 식민주의자들은 식민지의 온갖 물건을 본국으로 가져와 대대적인 전시회를 열었습니다. 아프리카 물건들만 전시하는 대규모 박람회도 여러 차례 열었고요. 아마 피카소는 이 박람회에 갔다가 아프리카 가면을 처음으로 보았을 겁니다.

피카소가 얼마나 대단한 작가인지 새삼 와닿습니다. 제국주의를 대대적으로 선전하기 위한 전시회에서 선보인 아프리카 미술품은 '미개하다'며 전시되었을 텐데, 그렇게 '미개하다'는 이미지를 자기

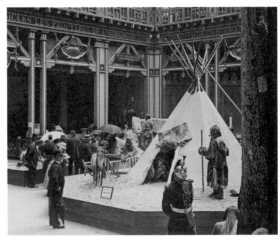

1889년 파리 박람회의 인류학 섹션 잘 차려입은 신사들이 다른 민족을 '전시'해놓고 관람하고 있다. 이 박람회는 프랑스 혁명 100주년을 기념해 1889년 대대적으로 개최한 것으로, 지금도 파리의 상징으로 자리 잡고 있는 에펠탑은 이 박람회를 기념해 만들어진 구조물이다.

작품에 활용할 생각을 해내다니 대담하네요.

네, 그렇습니다. 피카소는 제국주의자들의 축제 한가운데에서 그들의 논리를 받아들이기는커녕 오히려 그들이 미개하다고 깎아내렸던 원시미술의 에너지와 가치를 발견했던 겁니다.

피카소의 천재성은 같은 시기에 활동했던 독일의 표현주의 화가, 에른스트 키르히너와 비교해보면 더욱 두드러집니다. 키르히너도 원시성을 화폭에 재현하는 데 몰두했지만 피카소와 비교하면 눈에 띄는 소재만 차용해왔다는 느낌을 지울 수가 없지요.

키르히너의 그림을 보시면 벌거벗은 사람이 너무 많이 등장한다는 느낌이 듭니다. 다들 부끄러워하는 모습도 없고, 그냥 도시에서 벗어나 누드 비치 같은 곳에 놀러온 사람들처럼 보이지요.

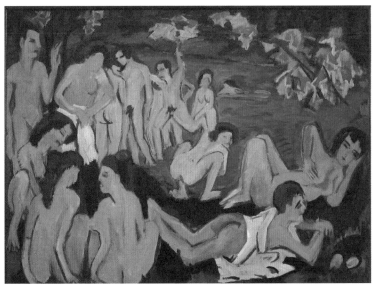

에른스트 키르히너, 모리츠부르크의 목욕하는 사람들, 1909년, 테이트모던미술관 모든 걸 벗어던지고 느긋하게 쉬는 사람들의 모습이 나른하게 느껴진다.

달리 표현하자면 키르히너의 작품은 문명에서 이탈하려는 욕구가 전면에 드러나 있긴 하지만 피카소처럼 원시미술을 적극적으로 탐구한 모습은 보이지 않아요. 원시의 생명력 자체에 관심이 있다기보다는 기존 유럽 문명에서 탈출하고 싶었던 겁니다. 반면 피카소의 작품은 그렇지 않지요. 피카소는 아프리카의 조각이 본래 갖고 있던 조형 원리를 의식적으로 끄집어냈습니다.

키르히너와 피카소의 작품이 아주 다르다고 말씀하시는데 제 눈에는 그렇게까지 달라 보이지 않습니다. 앵그르가 확 다른 건 인정하지만요. 무엇보다 피카소가 '원시미술의 조형 원리를 끌어냈다'는 설명이 너무 어렵네요. 조금 풀어서 설명해주실 수 있을까요?

피카소가 끌어냈다는 원시미술의 조형 원리란 '의미는 닮음이 아니라 배치를 통해 만들어진다'는 사실입니다. 사물을 꼭 대상과 닮게 그려야만 작품의 의미가 전달되는 건 아니라는 얘기지요. 예컨대 개를 그릴 때 꼭 개의 부분 부분을 사진 찍듯 똑같이 복사해내지 않아도 개라는 걸 알 수 있게 그리지 않습니까? 복잡한 이야기니까 피카소의 작품을 직접 보며 생각해봅시다.

오른쪽 페이지의 아프리카 가면을 보세요. 이 가면을 보면 우리는 누구나 사람 얼굴이라고 생각합니다. 그런데 그건 이 가면이 사람 얼굴과 비슷하게 생겼기 때문은 아니에요. 각 부분을 뜯어보면 기다란 나무판과 뚫려 있는 구멍 두 개, 삼각형 하나와 삐죽 튀어나온 부분이 하나 있을 뿐이지요.

정말 그러네요.

그런데도 우리는 이 가면을 보는 순간 사람의 얼굴을 떠올립니다. 그건 구멍과 삼각형, 튀어나온 부분 등이 '눈, 코, 입이 있어야 할 자리'에 들어가 있기 때문입니다. 부분 부분이 사람의 이목구비와 닮았기 때문이 아니라 형태들이 맺고 있는 관계, 즉 형태의 배치가 사람의 얼굴을 연상시키기 때문이라는 거지요.

피카소는 원시미술에서 이 조형 원리를 읽어냈습니다. 그래서 오른쪽과 같은 그림을 그려낼 수 있었지요. 이 그림도 부분마다 뜯어보면 사람 얼굴과 닮은 구석이라고는 하나도 없습니다. 하지만 전체적인 형태를 보는 순간 이 그림에서 사람 얼굴을 떠올리게 됩니다. 이처럼 닮음이 아닌 배치가 의미를 만들어낸다는 조형 원리의 발견은 현대미술의 문을 여는 대단한 한 걸음입니다. 그래서 피카소를 현대미술의 아버지라고 부르는 겁니다.

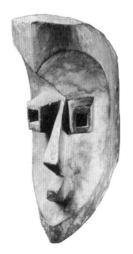 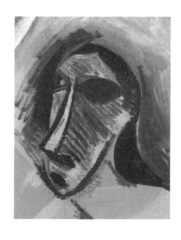

아프리카 가면(왼쪽)과 '아비뇽의 처녀들' 부분(오른쪽)

| 편협한 세계관에서 벗어나는 길 |

피카소와 원시주의 화가들이 깨뜨리려 했던 서양미술의 전통을 염두에 두고 오른쪽 페이지의 두 작품을 봅시다. 왼쪽은 서구 조각 전통의 대표작 '벨베데레의 아폴로'입니다. 서구적 미남이라고 하면 흔히 떠올리는 바로 그 얼굴을 하고 있지요. 오른쪽은 아프리카의 가면으로, 서구 전통에 비추어 보면 꽤나 이해하기 어려운 작품입니다.

영국의 저명한 미술사학자 케네스 클라크는 이 두 얼굴의 공통점을 짚어냅니다. 둘은 모두 인간의 세계가 아닌 신의 세계를 상징한다는 것이지요. 그리스 로마 신화에 나오는 신인 아폴로는 유럽인들의 종교적 세계를, 아프리카 가면은 아프리카 원주민들의 영적 세계를 나타낸다는 것이었습니다.

그런데 다음 순간 클라크는 상당히 서구 중심주의적이고 편협한 시각을 드러냅니다. 아폴로가 나타내는 유럽인들의 종교적 세계는 빛의 세계이고 아프리카 가면이 보여주는 아프리카 원주민들의 영적 세계는 어둠의 세계라면서 앞으로의 미술은 아폴로의 세계를 따라가야 한다고 주장한 거죠.

이해하기 어려운 주장이네요. 왜 아프리카 원주민의 세계가 어둠인지….

그렇지요. 편협한 주장일 뿐 아니라 요즘 서양미술의 경향과 전혀

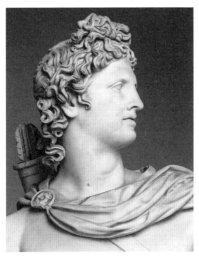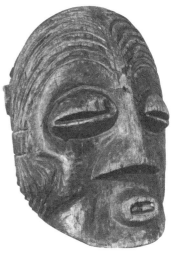

벨베데레의 아폴로(왼쪽)와 아프리카 가면(오른쪽) 그리스의 아폴로 신상과 아프리카의 가면은 극과 극의 세계를 상징한다. 서양미술은 이 극단의 두 얼굴 모두를 자신 안으로 포섭해냈다.

맞지 않는 주장이기도 합니다. 현대미술은 흥미롭게도 아프리카 가면의 세계, 케네스 클라크의 말을 빌리자면 어둠의 세계 쪽에 가까이 다가서 있거든요. 베니스 비엔날레 등 세계적인 미술 전시회는 물론이고 전 세계 미술관에서는 반듯한 아폴로보다 아프리카 가면에 가까운 작품들을 더 높이 평가합니다. 서구 전통에 가장 익숙한 사람들이 도리어 가장 비서구적인 미술을 찾고 있는 겁니다.

왜 그런 일이 벌어지고 있을까요?

글쎄요. 이유를 특정해서 말하기는 대단히 복잡한데, 한 가지만은 분명합니다. 이런 개방성이야말로 서양 문명의 강점이라는 거지요. 서양미술은 아프리카 가면의 세계를 적극적으로 포용하고는 있지만 아폴로의 세계를 완전히 폐기하지도 않았거든요. 서양미술의 저

변에는 여전히 아폴로의 세계가 뿌리 깊게 자리하고 있습니다. 다만 그 세계의 순수성을 고집하면서 점점 좁아지기보다는, 이질적인 것들을 받아들임으로써 더욱 다채롭고 풍부한 흐름들을 만들어내고 있는 겁니다.

서양미술이 어느 정도 개방되어 있느냐에 대해서는 저마다 다양한 주장을 펼칠 수 있겠지요. 누군가는 아프리카 가면의 세계가 아폴로의 세계를 완전히 대체할 거라고 생각할 겁니다. 어떤 사람들은 아폴로의 세계가 제도화되고 단조로워지는 것을 경계한 서양의 미술가들이 그 세계를 치유할 일종의 충격요법으로 아프리카 가면의 세계가 품고 있는 이미지를 잠시 끌어왔을 뿐이라고 말할 테고요. 여러분도 한번 생각해보시기 바랍니다. 과연 서양미술의 진짜 얼굴은 어느 쪽일까요?

원시는 미개한 시대가 아닌, 인류가 발명해낸 다양한 삶의 방식 중 하나다. 지금도
원시라는 삶의 방식을 유지하며 살고 있는 사람이 지구상에 상당수 존재하는데,
대표적인 곳 중 하나가 호주다.

호주 원주민의
원시미술

호주 원주민 벽화로 유명한 장소

노우랜지 록, 나왈라 가바른멍, 우비르, 울룰루 등.

호주 원주민 벽화의 의미 대부분 자신이 태어난 땅의 기원을 설명하는 그림으로,

일정 부분 역사화적인 성격을 띤다.

⇒ 호주 원주민이 벽화에 대해 말하는 것을 꺼려서 해석하지 못한 벽화가 많다.

근현대
원시주의

원시주의 화가란 기존의 미술에서 벗어나기 위해 원시미술에서 영감을 받거나,

원시미술의 소재를 자기 작품의 모티프로 활용한 화가를 일컫는다.

• **폴 고갱** 앵그르와 같은 아카데미즘을 타파하기 위해 원시 세계의 원초적 에너지를

유럽 세계로 가져온 19세기 원시주의의 중심인물이다.

참고 대표작 '우리는 어디서 왔는가? 우리는 무엇인가? 우리는 어디로 가는가?'

• **피카소** 원시미술에서 영감을 받아 현대미술의 문을 연 전인미답의 화가.

닮음이 아니라 배치가 미술의 의미를 만든다는 개념을 보여줌.

참고 대표작 '아비뇽의 처녀들'

동굴벽화를 그리든 인터넷을 이용하든
인간은 언제나 비유와 우화를 통해
역사와 진실을 이야기해왔습니다.
우리는 뿌리까지 이야기꾼입니다.

─비번 키드론

O5 우리 가까이의 원시미술

울산 반구대 암각화

원시미술이 품고 있는 에너지가 얼마나 대단한 것인지 알고 나니 작품을 직접 보고 싶다는 생각이 듭니다. 지금까지 소개해주신 작품들은 전부 비행기를 타고 가야 볼 수 있는 유럽이나 호주에 있는데, 혹시 우리나라에는 원시미술의 힘을 느껴볼 수 있을 만한 곳이 없을까요?

있습니다. 감히 한국의 라스코 동굴벽화라고 부를 만한 대작이 하나 있거든요. 작품의 이름은 '울주군 언양읍 대곡리 반구대 암각화' 인데요, 줄여서 '반구대 암각화'로 부르도록 하지요.

이 암각화는 울산 시내를 가로질러 동해로 흘러 들어가는 태화강 상류에 자리 잡고 있는데, 그곳에는 이외에도 천전리 각석 등 원시 시대에 만들어진 거대한 암각화가 군데군데 남아 있습니다.

암각화는 시베리아에서부터 우리나라에 이르는 넓은 지역에 두루

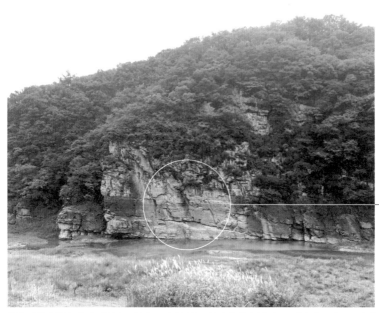

반구대
암각화의
위치

울산 태화강 상류 울산 지역의 공업화로 심각하게 오염됐던 태화강은 최근 각계의 노력으로 옛날의 맑은 모습을 되찾아가고 있어 가볼 만하다.

분포되어 있습니다만, 울산의 반구대 암각화 같은 걸작은 드뭅니다. 벽면에 얼마나 많은 그림이 새겨져 있는지 그 밀도가 정말 대단합니다. 오른쪽의 암각화 사진을 보세요.

물고기가 100마리 넘게 있는 것 같은데요?

정확히 물고기와 고래를 포함한 바다 생물이 77마리, 육지 동물이 91마리, 사람이 11명 그려져 있습니다. 높이 4미터, 폭 10미터에 달하는 자연 암반 위에 이토록 많은 그림을 새겨넣었다니 보통 일이 아니었을 겁니다. 훼손된 지금 보아도 대단한데 훼손되기 전에는 실로 장관이었겠지요.

훼손이라니요?

댐이 건설되는 바람에 반구대 암각화가 1년 중 100일 정도는 물에 잠겨 있거든요. 이렇게 한 번 물에 잠겼다가 수면 위로 노출될 때마다 암각화가 심각하게 훼손되어 현재는 조각이 흐릿해졌습니다.

하루라도 빨리 적절한 보존 방안을 찾아야겠는데요.

분초를 다투는 시급한 문제입니다. 지금은 라스코 동굴Ⅱ에 가서 모조품을 감상하듯 반구대 암각화를 재현해놓은 울산 암각화 박물관에 가는 게 이 작품을 감상할 수 있는 가장 좋은 방법입니다.

울산 반구대 암각화를 보정한 이미지 단단한 바위에 뾰족한 도구로 300개가량의 형상을 새겨놓았다.

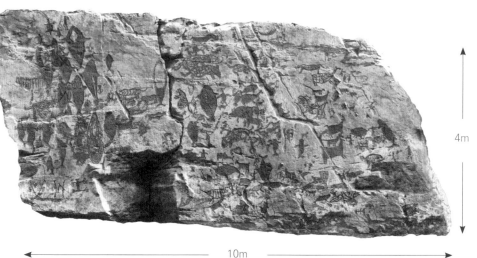

4m

10m

| 하늘을 나는 고래들 |

사람이 물고기를 잡거나 가축을 기르는 그림도 새겨져 있지만, 반구대 암각화에서 가장 큰 관심을 받는 대상은 뭐니 뭐니 해도 고래입니다. 라스코 동굴벽화에도 다양한 동물이 등장했지만, 그중 주인공은 단연 황소였던 것과 비슷합니다.

고래 중에서도 작은 돌고래가 아니라 몸무게가 수십 톤이나 나가는 거대 귀신고래, 다른 말로는 쇠고래를 표현해놓았습니다. 새끼를 업는 듯한 행동을 하는 독특한 고래지요. 국립문화재연구소에서 복원한 아래 그래픽을 보세요.

머리에 이고 있는 게 새끼인가 보네요. 재미있어요. 그런데 고래를 왜 이렇게 많이 그려놓은 걸까요? 이 시대 사람들이 고래를 봤던 걸까요?

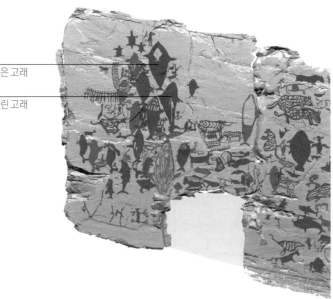

새끼를 업은 고래

작살에 찔린 고래

아마도 봤을 겁니다. 울산 근처는 예로부터 고래잡이로 유명한 지역이에요. 장생포고래박물관이라는 전국에서 유일한 고래 박물관이 있을 정도입니다. 이 박물관은 반구대 암각화 고래를 본떠 로고로 이용하고 있습니다.

장생포고래박물관

우리나라에도 이렇게 멋진 구석기 미술이 있었군요.

구석기 미술이라고 단정 지을 수는 없습니다. 보통은 신석기 이후에 제작된 걸로 보거든요. 심지어 철기시대에 제작되었다는 주장도 있습니다. 딱딱한 암반에 이렇게 많은 그림을 새겨넣으려면 철제 도구가 있어야 한다거나, 그림 속에 묘사된 작살이 철기시대에 사용하던 작살과 모양이 유사하다는 것 등을 근거로 듭니다.

하지만 저는 그 주장에 완전히 동의할 수는 없습니다. 반구대 암각화는 일반적인 추정보다 훨씬 나이가 많은 작품일지도 몰라요. 주먹도끼에서 봤듯이 구석기인들의 돌 다루는 재주는 우리가 생각하는 것 이상이었거든요. 어쩌면 구석기 사람들이 그림을 쪼아낼 기술이 있었을지도 모릅니다.

다른 원시미술은 그래도 대략적인 제작연대가 밝혀졌는데, 반구대

암각화는 그마저 불분명하다니 더 궁금해지네요.

그렇지요. 제작 시기에 대한 논란은 반구대 암각화에 묘사된 동식물을 좀 더 연구해본 뒤에야 끝날 수 있을 겁니다. 여기에 표현된 동식물들이 이 지역에서 살았던 시기를 알아내면 자연히 이 작품의 제작 시기도 밝혀지겠지요.

| 세계의 끝과 끝을 연결하다 |

반구대 암각화를 들여다보면 몸통을 여러 조각으로 나눠놓은 듯한 줄무늬가 그려진 동물이 많이 발견됩니다.

호주 원주민들이 그렸던 그림의 엑스레이 기법과 비슷하네요.

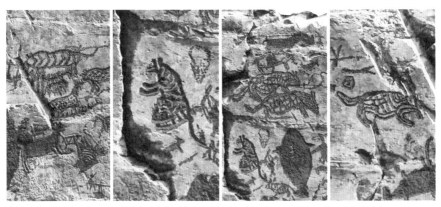

반구대 암각화에서 볼 수 있는 엑스레이 기법 반구대 암각화에서는 호주 원주민의 미술처럼 엑스레이 기법으로 그려진 동물들을 발견할 수 있다. 이는 어쩌면 원시 세계가 공유하고 있던 모종의 세계관이 반영된 기법일지도 모른다.

우리나라 땅에 살던 사람들이 호주로 진출했다거나 거꾸로 호주 땅에 살던 사람들이 우리나라에 들어왔다고 보기는 어려울 테고요. 저는 세계를 바라보는 원시인들의 고유한 시각이 전 세계 어디에서나 엑스레이 기법을 통해 보편적으로 표현된 건 아닐까 하는 생각이 듭니다. 동물을 영적인 시각으로 바라보고 그들과 교감하고자 했던 의도가 이 기법에 담겨 있을지도 모른다는 거죠.

이외에도 반구대 암각화에는 다른 지역의 원시미술에서 발견되는 것과 비슷한 표현이 등장합니다. 라스코 동굴의 샤프트에서 보았던 것이나 호주 원주민들의 벽화에서 본 것처럼 성기가 돌출된 사람의 모습이 반구대 암각화에도 묘사되어 있습니다.

그런데 우리나라에는 암각화 말고 동굴벽화는 없나요?

아쉽게도 아직 발견된 건 없습니다. 하지만 어딘가에 동굴벽화가 그려졌던 건 분명합니다. 그림 도구로 썼을 법한 구석기시대의 유물이 발견됐거든요. 용산의 국립중앙박물관에 가보시면 그 도구를 직접 보실 수 있는데, 바위에 그림을 그릴 때 사용하는 안료인 철석영과 흑연입니다. 프랑스에서는 석회암 동굴이 많이 발달한 도르도뉴 지방에서 동굴벽화가 집중적으로 발견됐으니 우리나라의 동굴벽화는 아마 중부 지역, 특히 동굴이 많이 발달한 단양 근처에서 나올 확률이 높습니다.

| 다시, 빗살무늬토기 |

이제는 우리가 타고 왔던 타임머신을 타고
다시 돌아갈 시간입니다. 오른쪽은 처음에
보여드렸던 빗살무늬토기입니다. 처음에 드
렸던 질문을 다시 해보겠습니다. 이 그릇을 빚
는 것과 무늬로 장식하는 것 중 어느 작업이 더
본질적이었던 걸까요?

이제는 쉽게 답할 수 없을 것 같습니다. 미술
행위라는 게 제가 처음 생각했던 것보다 인
간에게 큰 의미를 띠는 것 같다는 생각이 듭
니다.

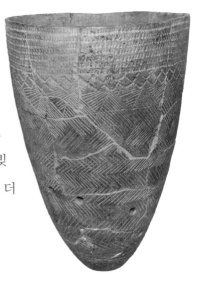

빗살무늬토기, 신석기시대 빗살무늬토기에
는 곡식을 저장할 목적만으로 만들었다고 하
기에는 무늬가 과하게 들어가 있다.

강의를 통해 이야기하고 싶었던 메시지가 어느 정도 전달된 것 같
아 뿌듯하네요. 정말이지, 보면 볼수록 빗살무늬토기에 그려진 무
늬는 단순한 장식, 시간이 남아 새겨넣은 부속물이 아니었을 거라
는 생각이 듭니다.
실은 '빗살무늬'라는 이름 자체가 오해하게 만드는 측면이 있어요.
빗살무늬라고 하니까 빗 같은 도구로 한 번에 무늬를 그어 넣었다
는 생각이 드는데, 실제로는 하나하나 정성을 들여 그은 빗금들입
니다. 이런 토기가 전국에서 수없이 발견되었으니 아무 생각 없이
새긴 것은 아니겠지요. 분명 이 무늬에 특별한 의미가 있을 겁니다.

도대체 무슨 의미가 있을까요?

우리도 호주 원주민들의 미술에서 힌트를 얻을 수 있을지 모릅니
다. 앞서 이야기한 호주 원주민 화가 마왈란 마리까의 그림이 기억
나십니까? 비행기에서 내려다본 시드니의 야경을 묘사한 것이었는
데, 그 그림에 빗살무늬와 비슷한 무늬가 있었지요. 호주 원주민들
의 말에 따르면 그 빗금은 자신들이 살아온 땅의 기운을 표현한 것
이라고 합니다.

이에 비추어 우리나라의 빗살무늬토기에 새겨진 빗금도 눈에 보이
지 않는 에너지의 표현이라고 생각할 수 있지 않을까요? 물론 연구가
더 필요하겠지만, 이처럼 빗살무늬토기의 빗금을 단순한 무늬가 아
니라 우리 조상들의 세계관을 이해할 수 있는 상징으로 받아들이는
그 순간, 원시미술이 가진 힘이 크게 다가오는 걸 느낄 수 있습니다.

마왈란 마리까, 하늘에서 본 시드니, 1963년

어쩌면 그 힘을 인간이 태초부터 품어왔던 '영혼'이라고 부를 수 있을지도 모르겠습니다. 수만 년 전 원시인들이 처음 벽화를 그린 이래 문명은 복잡하게 변화했고, 온갖 기술과 제도도 현란하게 우리 눈을 어지럽힙니다. 하지만 그런 지금도 원시미술은 우리 가슴을 뛰게 만듭니다. 왜일까요? 우리 마음속 어딘가에 원시미술의 꿈틀거리는 생명력이, 그 생명력을 표현하고자 하는 호모 그라피쿠스가 살아 있기 때문일지도 모릅니다.

울산을 가로질러 동해로 흐르는 태화강의 물줄기를 거슬러 올라가다 보면
선사시대에 새겨진 암각화 여러 점을 만나게 된다. 우리나라에서는 아직 구석기
동굴벽화가 발견되지 않았지만, 이 암각화들에서 우리나라 원시미술이 품고 있었을
무한한 가능성을 충분히 엿볼 수 있다.

울산 반구대 암각화	**위치** 울산시 언양읍 대곡리.
	크기 높이 4미터, 폭 10미터.
	제작 시기 신석기에서 청동기 무렵으로 추정.
	내용 물고기 77마리, 육지동물 91마리, 사람 11명.
	⇒ 새끼를 업고 다니는 귀신고래(쇠고래) 등 고래 그림이 많음.
	⇒ 호주 원주민 암각화와 비슷한 엑스레이 기법이 관찰됨.
	반구대 암각화 박물관 반구대 암각화에서 얼마 떨어지지 않은
	곳에 자리하고 있는 암각화 전문 박물관.
	실물 크기의 반구대 암각화 복제품을 관람할 수 있다.
	국내의 동굴벽화 동굴벽화 자체가 발견된 예는 없지만 벽화 제작에 사용되었을 도구
	(철석영, 흑연)가 발견된 바 있음.

원시미술의 힘	**빗살무늬토기 재발견** 호주 원주민 미술의 빗금이 상징하듯, 빗살무늬토기의
	빗살무늬도 신석기시대 사람들의 세계관이 반영된 심오한 의미를 지녔을 수 있다.
	⇒ 오히려 무늬가 토기의 본질이었을 수 있음!
	원시미술이 우리에게 주는 의미 원시미술은 태초부터 품어온 인류의 영혼이다.

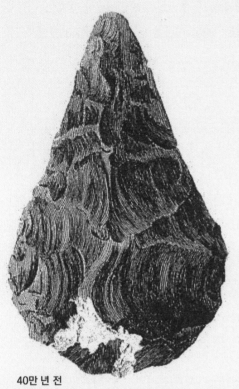

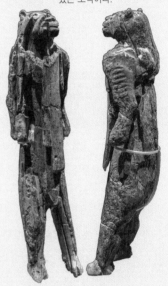

4만 년 전
사자 인간

인류의 가장 오래된
조형 예술품으로 알려져
있는 조각이다.

40만 년 전
주먹도끼

1797년 골동품 수집가
존 페레레는 약 40만 년
전에 만들어진 주먹도끼를
발견하고 세상에
보고했지만, 그 발견은
19세기 중엽에야
인정된다.

미술의 탄생

400만 년 전	20만 년 전	4만 년 전
두 발로 걷는 유인원 오스트랄로피테쿠스 출현	현생인류 호모 사피엔스 출현	지적 혁명

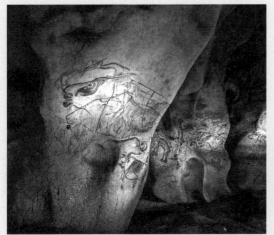

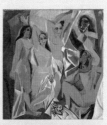

**1907년
아비뇽의
처녀들**

종래의 모든
조형 규칙을
파괴한
피카소의 작품.

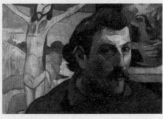

**3만2000년 전
쇼베 동굴벽화**

구석기 벽화가 그려진
동굴 중 가장 오래된 동굴.

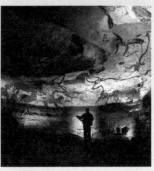

**1891년
황색 그리스도가 있는 자화상**

제도와 전통을 버리고
미술에 담겨 있는 본질적인 에너지를
되찾고자 했던 화가들을
원시미술 화가라 부른다.

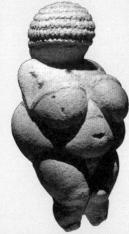

**1만7000년 전
라스코 동굴벽화**

인류의 역사에서도 중요한 의미를
띠고 있는 이 유적은 발견되는 순간
원시미술의 독보적 걸작으로 인정받았다.

**2만8000년 전
빌렌도르프의 비너스**

이 조그만 조각상은 구석기시대를
대표하는 미술 중 하나로 많은 사람에게
다양한 상상을 불러일으킨다.

2만 년 전	1만 년 전	19세기
네안데르탈인		
멸종 | 빙하기
종말 | 제국주의의
절정 |

II

그들은 영생을 꿈꿨다

이집트 미술

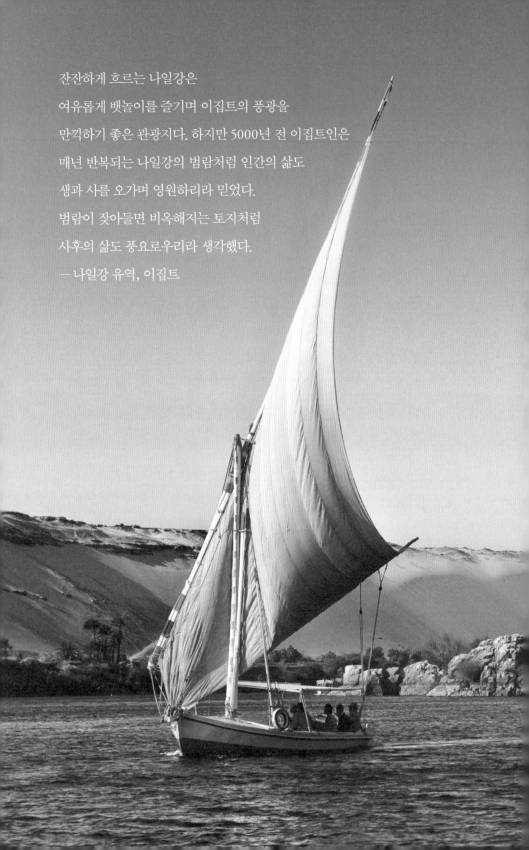

잔잔하게 흐르는 나일강은
여유롭게 뱃놀이를 즐기며 이집트의 풍광을
만끽하기 좋은 관광지다. 하지만 5000년 전 이집트인은
매년 반복되는 나일강의 범람처럼 인간의 삶도
생과 사를 오가며 영원하리라 믿었다.
범람이 찾아들면 비옥해지는 토지처럼
사후의 삶도 풍요로우리라 생각했다.
—나일강 유역, 이집트

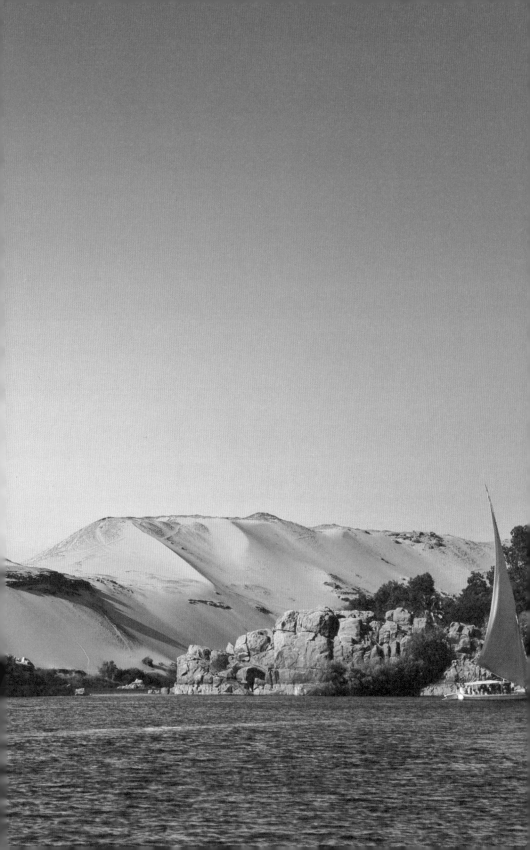

고대 이집트 사람들은 저세상에 가면 신이 두 가지
질문을 할 거라고 믿었지.
'인생에서 기쁨을 찾아냈는가?'
'당신의 인생이 다른 사람을 기쁘게 했는가?'
　　　　─영화 「버킷 리스트」에서 카터 챔버스의 대사

OI 3000년 동안
최강대국의 지위를 누린 나라

\# 나일로미터 \# 센네젬의 무덤벽화 \# 왕비 이텟의 무덤벽화
\# 트라야누스 황제의 신전

이집트 미술을 한마디로 설명하라면 너무도 먼 과거에 탄생한, 너무도 놀라운 미술이라고밖에는 말할 수 없습니다. 이집트 미술의 핵심은 작품 하나하나에 대한 지식이라기보다 그 작품이 전달해주는 감동이라고 할 수 있죠. 이번 강의를 통해 그 감동을 느껴보셨으면 좋겠습니다.

| 불멸을 꿈꾸다 |

먼저 지금부터 둘러보실 이집트라는 나라가 얼마나 대단한지 말씀드려야 할 것 같네요. 할리우드 영화 때문인지 이집트라고 하면 미라나 괴물이 나와 설치는 전설상의 나라라고만 생각하시는데 실제로는 그렇지 않거든요.

비유를 하나 들어보겠습니다. 요즘 국제사회의 강대국들을 놓고 G2다, G20이다 하는 말을 많이 합니다. 단군왕검이 고조선을 세웠다고 하는 기원전 2333년보다도 무려 700년이나 앞선 기원전 3000년경에 시작된 이집트 문명은 이후 3000년 동안 독보적인 G1의 지위를 유지합니다.

고대 이집트는 자신만의 고유한 문화를 만들어 3000년 동안 지켜냈고, 국가의 내부 체제와 사회구조도 흔들림 없이 완벽했습니다. 영토의 넓이나 인구수를 따져보면 '역사상 가장 강력했던 제국'이라고는 할 수 없겠지만, '동시대 국가 중 1등 자리를 가장 오랫동안 유지한 국가'라는 것에는 의심의 여지가 없지요. 고대 이집트가 멸망한 뒤로 다시 2000여 년이 지난 지금까지 그들이 남긴 업적은 웅장한 유적의 형태로 전해져 옵니다.

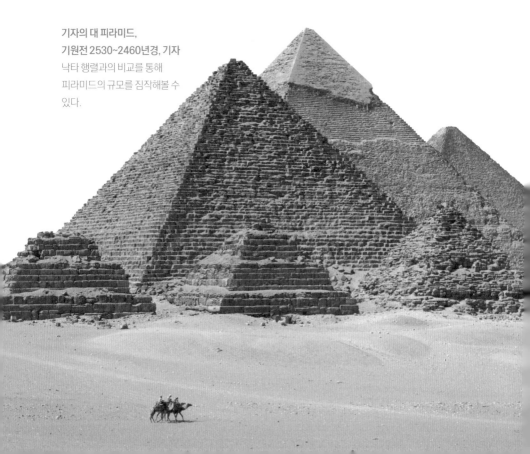

**기자의 대 피라미드,
기원전 2530~2460년경, 기자**
낙타 행렬과의 비교를 통해
피라미드의 규모를 짐작해볼 수
있다.

사진으로 봐도 그 규모가 짐작이 됩니다. 꼭 한 번은 직접 가서 보고 싶네요.

이번 강의를 듣고 이집트에 가시면, 유적의 규모에 감탄하는 데 그치지 말고 그 유적을 만들어낸 문명이 도대체 무엇이었을지 깊이 생각해보시기 바랍니다. 미술사 공부의 핵심은 당대의 삶과 환경을 이해하는 것이죠. 제가 이런저런 미술에 관심을 갖게 된 이유도 어쩌면 미술 자체가 아니라 미술을 둘러싼 인간의 삶에 대해 알고 싶어서일지 모릅니다.

특히 이집트 문명은 인류가 지금까지도 궁금해하는 문제에 대해 나름대로 대단히 정교한 대답을 내렸던 문명이니 더욱 관심을 갖고 볼 필요가 있는데요, 그 문제란 바로 죽음입니다. 이집트인은 죽지 않는 방법을 알고 있었어요.

네? 죽지 않는 방법을 알고 있었다고요?

적어도 이집트 사람들은 그렇게 생각했습니다. 고대의 이집트인은 자신들이 영원히 살 수 있는 방법을 알아냈고, 영생불사라는 꿈을 이루었다고 믿었거든요.

이제부터 고대 이집트 문명 속으로 들어가 그들이 발견한 영생불사의 방법을 엿보도록 합시다. 어쩌면 이집트 사람들이 발견한 영생의 비결이 우리에게 새로운 진실을 알려줄지도 모르죠.

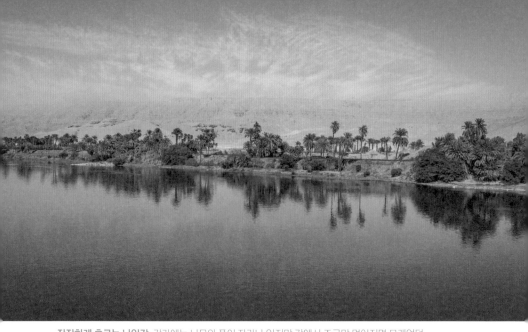

잔잔하게 흐르는 나일강 강가에는 나무와 풀이 자라나 있지만 강에서 조금만 멀어지면 모래언덕
과 사막이 펼쳐진다.

| 검은 생명의 땅, 붉은 죽음의 땅 |

가장 먼저 살펴볼 곳은 나일강입니다. 이집트를 이야기하면서 나일
강 이야기를 빼놓을 수는 없거든요. 고대 이집트 문명은 하나부터
열까지 나일강을 중심으로 형성되었다고 해도 지나친 표현이 아닙
니다.

이집트에 가면 펠루카라는 작은 돛단배를 타고 강을 유람하는 관광
코스가 있습니다. 돛단배를 타야 나일강의 풍취를 제대로 느낄 수
있거든요. 모터보트의 굉음 속에서는 결코 누릴 수 없는 뱃놀이의
즐거움이죠. 펠루카를 타면 물소리만 들릴 뿐 주위가 아주 조용합
니다. 바람도 기분 좋게 불어오고요. 꼭 천국에 온 것 같아요. 바람
을 느끼고 있으면 어디선가 노랫소리도 들려옵니다.

노랫소리요?

조그만 널빤지를 타고 헤엄쳐 온 꼬마들이 배 주변에서 노래를 불러주거든요. 일종의 고급 구걸 행위입니다. 돈을 주면 다시 수영을 해서 떠나죠. 이 꼬마들을 보면 그 옛날 이집트에도 비슷한 꼬마들이 있었으리라는 생각이 듭니다.

측정하는 방식에 따라 순위가 조금씩 바뀌기는 해도 나일강은 세계에서 손꼽히게 긴 강입니다. 길이가 6700킬로미터에 달한다고 하네요. 아프리카 내륙에 내린 비가 모이고 모여 사막 한가운데를 지나서 지중해로 흘러 들어갑니다.

사막 한가운데를 흐르는 강이라니 멋져요. 대비도 아주 뚜렷하고요.

비행기에서 내려다보면 더욱 멋있습니다. 아래가 비행기에서 내려다본 나일강의 모습인데요. 사막 한가운데 초대형 오아시스가 펼쳐

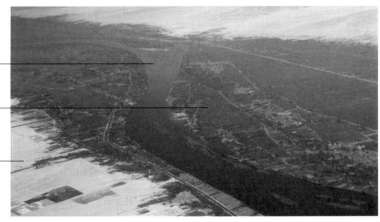

나일강

녹색 땅

사막

하늘에서 내려다본 이집트 나일강 유역은 녹색 땅, 나일강에서 먼 곳은 사막으로 대조가 명확하다.

진 듯한 모습입니다. 사진의 황토색 부분은 모래땅, 즉 사막이고 나머지 초록 땅이 농지입니다. 모래땅과 농지가 뚜렷하게 구분되어 보이죠.

생명체는 모두 초록색 농지에 몰려 있는 것 같은데, 실제로도 그렇습니다. 이집트는 아주 건조한 나라거든요. 연간 강수량이 25밀리미터에 불과합니다. 나일강이 이집트의 유일한 수자원이죠. 전 국토의 95퍼센트가 사막이고 약 3.5퍼센트만 경작이 가능한 농지인데요, 그 농지는 모두 나일강과 인접해 있습니다.

강수량뿐만 아니라 토질 때문에라도 나일강 근처에서 농사를 짓는 편이 유리합니다. 나일강은 풍부한 수자원은 물론 천혜의 비료도 제공하거든요. 여름철에 물이 불어나면 아프리카 내륙으로부터 흘러온 흙이 범람하는 강물을 타고 넘쳐 토질을 비옥하게 만들죠.

토질을 좋게 했겠지만 강이 자주 범람하면 위험하지 않았을까요?

나일강 유역에 새겨진 나일로미터 이집트인들은 나일로미터로 나일강의 범람 수위를 쟀다.

꼭 그렇지만은 않았습니다. 강이 얼마나 넘치느냐가 중요했지요. 해마다 수량에 따라서 가뭄이 들기도, 홍수가 나기도 했고 풍성한 수확을 하기도 했으니까요.

나일강의 강가로 내려가는 계단 옆에는 사진에서 보듯 눈금이 촘촘하게 그어진 돌이 있는데요. 나일로미터라고 부르는 이 돌은, 나일강의 수위를 재는 측량기입니다.

우리나라 수표계와 비슷한 장치로군요.

그렇죠. 고대 이집트인은 나일로미터를 이용해 나일강이 범람했을 때의 수위를 쟀습니다. 나일로미터의 눈금을 보고 물이 빠진 뒤의 상황을 예측했지요. 고대에 사용한 길이 단위인 큐빗이 측정 단위였습니다. 1큐빗이 46센티미터 정도인데, 수위가 12, 13큐빗 정도로 낮으면 가물어서 기근이 든다고 판단했습니다. 14큐빗이면 적당하고, 16큐빗이면 먹고 남을 만큼의 곡식을 수확할 수 있다고 여겼지요.

반대로 수위가 너무 높으면 대홍수라는 재앙이 닥쳤습니다. 수천 년 전에 사용했던 장치치고는 무척 과학적이죠? 이처럼 이집트 사람들은 측량에 능했습니다.

지금도 이집트의 모든 생명 활동은 나일강을 중심으로 이루어집니다. 사람들만 해도 강 반경 10킬로미터 안에 집중적으로 모여 살고, 동물이나 식물도 마찬가지죠. 옛날에도 사정은 마찬가지였습니다. 고대 이집트 사람들은 불모의 사막을 붉은 땅, 나일강 유역에 있는 생명의 땅을 검은 땅이라고 불렀어요.

센네젬의 무덤벽화(부분), 기원전 1300년~1200년경, 테베 남자는 소를 몰며 밭을 갈고 여자는 그 뒤를 따르며 씨를 부리고 있다. 소와 나무의 표현이 사실적이다.

위 그림은 기원전 1300년에서 1200년 사이에 그려진 무덤벽화입니다. 농민들이 잘 자란 곡식을 수확하는 모습이 묘사돼 있네요. 빽빽하게 자라난 곡식이 풍요로워 보이지요. 나일강 근처의 데이르 엘메디나라는 마을에서 발견됐는데, 발견된 장소가 알려지지 않았다고 해도 나일강 근처의 풍경을 묘사한 그림이라는 건 쉽게 알 수 있었을 겁니다. 이집트에서 이렇게 풍요로운 농지는 나일강 유역에만 있었거든요. 소를 몰며 밭을 경작하는 모습과 과일이 주렁주렁 열린 나무가 그려져 있습니다.

그림대로라면 고대 이집트는 지상낙원 같은 곳이었군요.

아닌 게 아니라 정말 그런 생각이 들 만했습니다. 지금 보여드릴 그

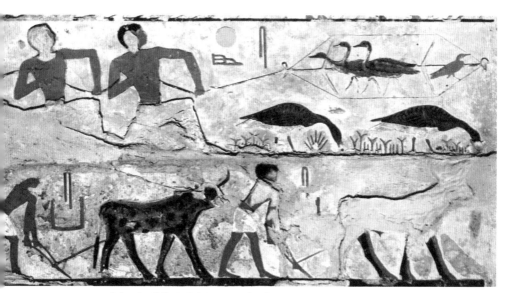

네페르마트와 왕비 이텟의 무덤벽화(부분), 기원전 2600년경, 이집트박물관 인물의 이목구비
등 구체적인 형태는 훼손되었지만 새를 잡고 밭을 가는 행위는 잘 드러나 있다.

오리

밭을 가는 소

림은 기원전 2600년에 제작된 이집트 왕비 이텟의 무덤벽화인데요.
이 벽화 속의 모습도 풍요로워 보입니다. 사냥감인 동물도 많고 소
를 부려가며 밭을 갈고 있으니까요. 투망을 던지면 새가 잡히고 씨
를 뿌리면 열매가 열리는 곳이 나일강 유역이었습니다.

부럽네요. 누구나 저런 곳에서 살고 싶을 겁니다.

그야 어떤 신분으로 태어나느냐에 따라 달랐겠죠. 일반 백성이나 하층민으로 태어났다면 삶이 행복하지만은 않았을 겁니다. 하루하루 고된 노동으로 힘겨웠을 가능성이 높지요. 이런 식으로 당시 사람들의 삶을 상상하면서 그림을 보는 것도 좋은 감상법입니다.

다시 나일강 이야기로 돌아가죠. 나일강은 비옥한 농토를 제공하는 것 외에 또 한 가지 중요한 역할을 했습니다. 최고의 교통로로 활용되었죠. 나일강은 대륙 내부에서 지중해를 향해 흐르고, 바람은 반대로 지중해에서 대륙 안쪽으로 불어옵니다. 따라서 바람을 이용하면 강을 거슬러 내륙으로 갈 수 있고 물결을 따라가면 바다로 나아갈 수 있어요. 엄청나게 긴 고속도로가 나라 전체를 관통하고 있었다고 생각하시면 됩니다.

뱃길이니 교통체증도 없었을 테고…. 개인적으로 농토보다 나일강 고속도로가 더 부럽네요.

| 영원히 반복되는 부활 |

그럼 이번에는 조금 다른 관점에서 나일강을 다시 바라봅시다. 앞서 나일강이 대단히 긴 강이고 강 주변에 살아가는 사람들에게 수자원과 비옥한 토양, 빠른 교통로를 제공했다는 점을 이야기했는데요. 이번에는 나일강이 이집트인의 정신세계에 어떤 영향을 주었을지 생각해보겠습니다.

비행기에서 내려다본 이집트 수로를 따라 경작된 밭과 메마른 모래언덕이 뚜렷한 대비를 이룬다.

나일강이 사람들의 정신세계에 영향을 주었다고요? 무슨 말씀인지 잘 모르겠어요. 나일강이 마법이라도 부린다는 말씀이신가요?

마법이라면 마법이라고 할 수도 있지요. 환경이 인간에게 끼치는 영향은 그만큼 대단하니까요. 자연과 맞설 만한 변변한 기술조차 갖추지 못했던 고대인들은 더 큰 영향을 받았을 테고요. 나일강처럼 특이한 자연환경이 그 유역에 사는 사람들의 정신세계에 아무 영향을 끼치지 않았다면 그게 더 이상한 일입니다.

상상해보십시오. 푸른 농지에 발을 딛고 서서 건너편에 있는 불모의 땅을 바라본다고 말입니다. 그 풍경을 평생 보는 거예요. 두 공간의 뚜렷한 대비가 머릿속에 각인될 만하지 않겠습니까? 생명과 죽음, 풍요와 불모의 땅이 육안으로 확실히 구분되니 이곳에 살던 사람들은 항상 두 세계에 대해 생각할 수밖에 없었을 겁니다.

나일강이 주기적으로 범람한다는 사실도 이집트인이 독특한 세계관을 구축하는 데 영향을 주었습니다. 때가 되면 어김없이 범람하는 강을 떠올려보세요. 불었다가 잦아지기를 반복하는 그 영원하고 도도한 강물의 흐름을 보며, 이집트 사람들은 인간의 죽음 역시 강물이 잦아드는 것만큼이나 일시적인 일이라고 생각했을지도 모릅니다. 강이 규칙적으로 범람하는 것처럼 인간의 생명도 영원할 거라고 믿었던 거지요.

왠지 낭만적인 이야기처럼 들리네요. 지금도 이집트에 가면 나일강이 범람하는 모습을 볼 수 있을까요? 이집트 사람들이 느낀 그 기분을 경험해보고 싶군요.

그건 어렵습니다. 지금은 아스완 댐과 세계 최대 규모의 아스완 하이 댐을 건설해 나일강이 범람하지 않도록 관리하고 있거든요. 이집트는 현대 국가로 발돋움하기 위해서 이 두 댐을 꼭 건설해야 했지요. 한강이 매년 넘쳐서 서울이 잠긴다면 얼마나 난감할지 생각해보세요. 이해가 안 되는 것도 아닙니다.

하지만 고대 이집트인의 독특한 내세관을 가능하게 했던 나일강의 범람을 직접 체험할 수 없다는 건 다소 아쉬운 일입니다. 아스완 댐 때문에 아름다운 유적 여러 곳이

아스완 하이 댐 반복되는 나일강의 범람을 막기 위해 건설한 세계 최대 규모의 댐이다.

수몰되었다는 것도 슬픈 일이고요.

그렇지만 이집트인이 남긴 수많은 미술품에 그들의 내세관이 고스란히 담겨 있다는 사실만은 다행스럽습니다. 나일강의 범람을 직접 볼 수야 없지만 이 작품들을 창문 삼아 나일강의 범람이 어떤 의미였을지 간접적으로 느낄 수 있는 겁니다. 정말이지 이집트가 남긴 모든 유산은 나일강에 빚지고 있다고 해도 과언이 아니에요. 고대 그리스의 역사가 헤로도토스가 "이집트는 나일강의 선물이다"라는 말을 했을 정도입니다.

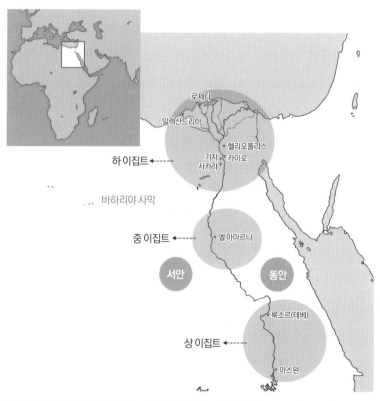

고대 이집트의 지리 이집트 영토는 나일강을 중심으로 왼쪽을 서안, 오른쪽을 동안이라고 부른다. 아프리카 내륙에서 지중해 방향으로 상·중·하 이집트를 구분하기도 한다.

국토 한가운데 강이 자리 잡고 있는 것만 보아도 이집트와 나일강의 관계가 얼마나 밀접했는지 알 수 있습니다. 당연히 고대 이집트의 도시들 역시 모두 강 주변에 모여 있었습니다.

아! 이 도시들 중에서 기자는 들어본 적이 있어요. 대 피라미드가 있는 곳이죠?

맞습니다. 나일강을 중심으로 오른쪽을 동안, 왼쪽을 서안이라고 부르는데요. 기자의 대 피라미드를 포함한 대부분의 주요 무덤은 서안에 있습니다. 고대 이집트 사람들은 해가 지는 방향인 서안을 저승 세계의 땅이라고 생각했거든요. 반면 생명의 땅이라고 여겼던 동안에는 헬리오폴리스와 카이로처럼 사람들이 모여 사는 도시가 자리 잡고 있습니다.

강을 중심으로 동안과 서안을 가르는 것 외에 이집트 영토를 나누는 방법이 또 있습니다. 이집트를 남북으로 가로지르는 나일강의 상류와 중류, 하류를 각기 상 이집트와 중 이집트, 하 이집트로 나누는 방법입니다.

보통은 지도의 위쪽부터 상, 중, 하를 나누겠으나 이 경우는 좀 다릅니다. 나일강이 아프리카 내륙에서 발원해 지중해 쪽으로, 그러니까 남쪽에서 북쪽으로 흐르기 때문에 거꾸로 봐야 하죠. 지도의 아래쪽부터 지중해 쪽으로 올라가며 순서대로 상·중·하 이집트라고 보시면 됩니다.

| 간략한 이집트의 역사 |

이집트로 여행을 간다면 어느 곳에 가보는 게 제일 좋을까요?

어려운 질문이네요. 이집트는 발길 닿는 곳이 다 명소라서요. 일단 하 이집트 지역에는 꼭 가보셔야죠. 나일강이 하류에 이르러 여러 갈래로 갈라지는 하 이집트는 지중해와 접해 있어 풍광이 멋진 데다가 유명한 유적들도 자리 잡고 있습니다. 로제타스톤이 발견된 로제타며 알렉산더 대왕이 자신의 이름을 따서 만든 항구도시 알렉산드리아 등 가볼 곳이 셀 수 없이 많아요.

중 이집트에서는 기원전 1340년대를 전후로 잠시 이집트의 수도였던 엘 아마르나가 볼 만하고, 상 이집트 쪽으로 갈 기회가 있다면

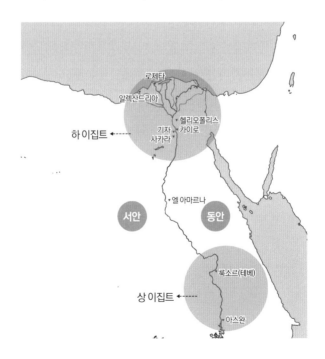

고대에 테베라고 불렸던 룩소르 지역에 꼭 들르셔야 합니다. 카르나크 대신전이 있는 곳이자 이집트 신왕국의 중심지였거든요.

하지만 나일강이 보통 긴 게 아니잖아요. 상·중·하 이집트라고 쉽게 부르지만 관광객 입장에서는 여길 전부 둘러보는 게 보통 일이 아니겠는데요?

그야 그렇습니다만 한 지역만 꼽자니 정말 고민이 돼서요. 이집트를 여행하는 많은 사람의 고민이기도 할 겁니다. 꼭 한 지역만 봐야 한다면 지금의 수도인 카이로에 가야 할까요, 고대의 영광이 고스란히 살아 있는 룩소르로 가야 할까요? 카이로에는 이집트박물관이 있고 근처에 기자의 대 피라미드가 있지만 나머지 유적은 전부 룩소르에 있습니다.

생각 같아서는 무리해서라도 두 곳에 다 들러보시라고 하고 싶네요. 신라 미술을 공부하겠다는 사람이 경주에 가지 않고 서울에 있는 국립중앙박물관만 본다면 말이 안 되잖아요? 룩소르는 우리나라의 경주 같은 도시입니다. 하지만 국립중앙박물관을 빼놓을 수 없으니 카이로에도 가야겠죠. 고대 이집트는 3000년 동안 드넓은 지역을 다스리며 문명과 문화를 꽃피웠으니 그 길고 긴 세월 동안 여러 군데에 유적을 남길 수밖에 없었습니다.

저는 한 나라가 3000년이나 지속되었다는 게 이해하기 힘듭니다. 단군왕검이 고조선을 세우고 나서 오늘날 대한민국이 생겨나기까지 5000년이라고 하잖아요? 그 5000년 동안 우리나라에서는 고조

선이며 고구려, 신라, 백제, 고려, 조선 등등 여러 나라가 들어섰다가 멸망했고요. 그런데 이집트는 5000년의 반을 훌쩍 넘는 긴 기간 유지되었다니, 어떻게 그럴 수 있었는지 모르겠습니다.

그 의문에 대한 답도 앞으로 미술 작품을 살펴보면서 같이 고민해보도록 하지요. 엄밀히 따지면 이집트도 단 하나의 왕가가 3000년을 내리 다스렸던 건 아닙니다. 기원전 3150년경 상 이집트의 지배자였던 나르메르 왕이 하 이집트를 정복하면서 이집트를 통일합니다. 이렇게 고대 이집트의 역사가 시작된 이래로 30여 개의 왕조가 이어지며 이집트 전역을 통치했어요. 이 왕조들을 크게 고왕국, 중왕국, 신왕국 세 시기로 나누죠.

복잡하네요. 고왕국, 중왕국, 신왕국으로 나누는 건 왜 그렇죠?

시대마다 특성을 지니고 있거든요. 예를 들어 우리가 잘 아는 삼각형 모양의 거대 피라미드는 거의 고왕국 시대에 제작됩니다. 그래서 고왕국 시대를 피라미드의 시대라고도 불러요. 고왕국 시기는 신왕국 시기와 연대로 2000년쯤 차이가 나는데, 다시 말해 신왕국 시대 사람에게도 피라미드는 2000년 전 유물이었던 겁니다.

지금의 우리가 고구려, 백제, 신라가 막 나라 꼴을 갖추던 시기의 유물을 보는 것과 비슷한 느낌이었겠군요.

그렇지요. 고왕국 시대에는 피라미드 외에도 카프레 신전 같은 돌

을 이용한 구조물이 많이 지어졌다고 합니다. 그런 건물을 마음껏 지을 수 있을 만큼 왕의 권위가 높았던 시기였죠.

중왕국 시기는 이집트의 세 왕국 중 가장 짧았습니다. 하지만 이집트 민중의 힘은 중왕국 시기에 가장 컸어요. 『시누헤 이야기』를 비롯해 수많은 산문 작품이 창작된 것도 이때입니다.

이어지는 왕국은 신왕국입니다. 한 번쯤 들어본 적 있는 파라오들은 대체로 신왕국을 통치했던 이들인데요. 람세스나 투탕카멘, 아크나톤 같은 왕이 있습니다. 대체로 피라미드에 묻혔던 고왕국의 왕과 달리 신왕국의 왕은 '왕들의 계곡'에 묻히죠.

그럼 투탕카멘 미라는 피라미드에서 발굴한 게 아닌가요?

많은 분들이 그렇게 착각하시죠. 하지만 이집트의 모든 왕이 피라미드에 묻혔던 건 아닙니다. 신왕국의 왕들은 골짜기처럼 생긴 왕들의 계곡에 묻혔어요. 무덤 양식이 변한 거죠.

무덤 양식이 변한다는 건 생각보다 어마어마한 일입니다. 우리나라의 경우에도 그렇죠. 요즘에야 화장을 많이 하지만, 매장이 일반적이었던 수십 년 전만 해도 부모님의 시신을 태운다는 건 불효막심한 일로 여겨졌습니다. 만약 티베트 사람들처럼 새가 죽은 자의 영혼을 하늘로 데려다주도록 시신을 높은 산꼭대기에 가만히 놔두는 풍장을 한다고 생각해보십시오.

좀 받아들이기 힘드네요.

그렇죠? 장례 방법을 바꾼다는 생각만으로도 많은 사람들은 심한 거부감을 느낍니다. 죽은 자를 떠나보내는 방식은 내세에 대한 생각이며 종교관, 심지어는 세계관 전체와 연결되어 있는 대단히 복잡한 문제이기 때문에 큰 사회적 변화가 동반되지 않으면 잘 바뀌지 않아요. 그렇다면 신왕국이 들어서던 시기에 대규모의 사회적 변화가 일어났다고 짐작할 수 있겠죠. 왕의 무덤 양식이 변할 정도로 큰 변화가 일어났다고요. 정확히 어떤 변화가 일어났는지는 차차 설명해드리도록 하겠습니다.

한편 유명한 파라오가 많이 등장한 신왕국은 아시리아와 페르시아의 침략을 받아 점차 약해집니다. 기원전 529년경에는 페르시아 왕조가 들어와 이방인의 시대가 펼쳐지지요. 이집트인이 지배하던 공식 이집트 왕조가 끝난 겁니다. 페르시아 왕조가 무너진 뒤에는 마케도니아 제국의 알렉산더 대왕이 이집트 파라오로 등극합니다. 기원전 332년의 일이죠.

알렉산더 대왕이라고요? 세계를 지배할 기세로 대제국을 형성했다는 그 알렉산더 대왕 말씀하시는 건가요?

맞습니다. 나일강 하류의 항구도시 알렉산드리아가 바로 알렉산더 대왕이 세운 도시입니다.

기원전 323년 알렉산더 대왕이 병으로 죽자 측근 프톨레마이오스가 이집트 왕위를 잇게 됩니다. 이때부터 프톨레마이오스 왕조 시대가 열린 거죠. 프톨레마이오스라는 이름이 생소하다고 해도 프톨레마이오스 왕조의 마지막 왕에 대해서는 들어보셨을 겁니다. 그

유명한 클레오파트라가 프톨레마이오스 왕조의 마지막 왕이에요. 정확히는 클레오파트라 7세라고 불러야겠지요. 클레오파트라는 특정한 사람의 이름이 아니라 프톨레마이오스 왕조에서 자주 쓰던 여왕의 이름이었으니까요.

클레오파트라 7세는 한때 카이사르의 연인이었습니다. 카이사르가 죽은 후 옥타비아누스와 안토니우스가 로마의 패권을 두고 다툴 때 안토니우스를 지원하죠. 최후에는 싸움에서 패배한 안토니우스와 함께 자살하는 비극적 운명을 맞습니다. 그리고 이집트는 로마제국의 일부로 편입되고 말죠.

재미있는 사실이 한 가지 있습니다. 아래는 로마 황제 트라야누스가 세운 신전이고 오른쪽은 칼럽샤 신전의 부조입니다. 둘 다 로마가 이집트를 지배하던 시절에 만들어졌는데 로마풍이라기보다는 이집트의 느낌이 확실히 살아 있어요. 오른쪽 부조에 새겨진 인물은 이집트 사람처럼 보이지만 로마 황제인 아우구스투스를 묘사한

트라야누스 황제가 세운 신전, 100년경, 아길키 아섬 규모는 작지만 이집트 고유의 파피루스 모양으로 장식한 기둥이 눈에 띈다.

칼립샤 신전 부조, 기원전 20년, 아스완 로마 황제인 아우구스투스가 이집트 파라오처럼 표현되어 있다. 로마가 이집트 문화를 존중했음을 알 수 있다.

이집트 파라오의 모습으로 새겨진 아우구스투스

것입니다. 로마의 통치를 받던 시기에도 이집트 문명의 큰 틀은 변하지 않았다는 증거죠.

일본만 해도 우리나라를 강점하던 시절에는 우리말, 우리글을 쓰지 못하게 하고 심지어 이름까지 일본식으로 바꾸라고 강요했잖아요? 그런데 로마는 어째서 이집트를 존중했을까요?

근대 제국주의 시대의 역사와 고대의 역사를 단순하게 비교하기는 어렵겠습니다만, 이집트 문명에는 이방인 지배자도 무시할 수 없는 저력이 있었다고 봐야겠지요. 앞서 말씀드린 것처럼 이집트는 어마어마하게 긴 시간 동안 세계에서 가장 강력한 제국이었으니까요.

그만큼 자부심도 강했어요. 스스로 선택받은 민족이라고 생각할 정
도였죠. 로마의 지배자들은 이집트 백성이 로마에서 온 통치자에게
거부감을 갖지 않고 복종하도록 만들기 위해 이집트 문화를 따르는
수밖에 없었을 겁니다.

이렇게 강력했던 이집트 문화가 왜 지금은 사라지고 말았을까요?

그건 이집트 종교의 쇠락과도 관련이 있습니다. 이집트 종교의 세
는 점차 약화되다가 기독교가 로마의 유일한 종교로 지정되면서 이
내 사라집니다. 결정적으로 이슬람교를 믿는 나라가 이집트 땅을
다스리면서 이집트 특유의 내세관을 담고 있던 종교는 자취를 감추
게 되었죠.

이런 변화와 함께 고대 이집트 문자를 해석할 수 있는 사람도 사라
졌습니다. 고대 이집트 문명에 대한 이해 역시 완전히 소멸했어요.
근대에 들어 서양의 여러 나라가 이집트의 고대미술품을 발굴하면
서부터는 이집트를 괴기스럽고 이상한 미신의 나라로 폄하하는 시
각까지 생겼고요. 융성하던 이집트 문명이 순식간에 모래언덕 아래
로 묻혀버렸으니 참 안타까운 일입니다. 한번 잊힌 문명을 복원하
는 데는 많은 시간과 노력이 필요하기도 하고요.

하지만 다행히도 최근 들어 이집트 문명에 대한 재평가가 이루어지
기 시작했습니다. 이 강의도 그 재평가에 조금이나마 보탬이 되고
자 합니다. 이어질 강의를 통해 폄하된 이집트 문명의 원래 모습을
꺼내보고, 그 영광을 조금이나마 체험해보도록 하겠습니다.

기원전 3000년경에 시작되어 무려 3000년 동안 세계 초강대국의 자리를 유지했던 이집트. 나일강을 중심으로 뻗어 나간 이집트 문명은 정신적으로는 죽음과 부활을 반복하는 영생사상을, 물질적으로는 피라미드와 스핑크스로 대표되는 많은 유물을 남겼다.

고대 이집트의 역사	기원전 3000년경 시작되었고 크게 고왕국, 중왕국, 신왕국, 후기 왕조 시대로 나뉜다.

시대별 특징

- **고왕국 시대 대 피라미드 건축.** 〔예〕 쿠푸, 멘카우레, 카프레 피라미드
- **중왕국 시대 산문 문학 발전.** 〔예〕 『시누헤 이야기』
- **신왕국 시대 거대 유적 건설.** 〔예〕 아부심벨, 하트셉수트 장제전, 카르나크 대신전
- **후기 왕조 시대 외세(페르시아 왕조, 마케도니아 왕조, 프톨레마이오스 왕조)의** 통치가 시작된 시기. ⇒ 후기 왕조 시대에도 고대 이집트 고유의 문화는 유지되었다!

이집트 영토의 특징	**사막의 나라** 이집트 영토의 약 95퍼센트는 사막이며 나머지 5퍼센트만이 농지와 주거지로 활용할 수 있는 땅이다.

⇒ 고대 이집트의 주거지는 모두 나일강을 중심으로 형성되었다.

죽음의 땅, 생명의 땅 이집트의 영토는 나일강을 중심으로 동안, 서안으로 나눈다.

동안	서안
생명의 땅	죽음의 땅
사람들이 모여 사는 도시	피라미드 등의 무덤

신의 선물, 나일강	**나일강** 아프리카 대륙 내에서 시작해서 지중해로 흘러드는 강.

⇒ 즉 남쪽에서 북쪽으로 흐른다.

나일강의 역할

- **이집트의 유일한 수자원** 이집트의 농지는 모두 나일강 유역에 위치.
- **주요 교통로** 강의 흐름과 바람을 이용해 이집트 전역으로 이동할 수 있다.
- **모든 생명의 근원** 이집트의 모든 생명이 나고 죽는 곳이라는 상징적인 역할.

유행은 한때지만 스타일은 영원하다.

―이브 생 로랑

O2 변하지 않는 완벽한 세계를 그리다

#투탕카멘 펜던트 #나르메르 왕의 팔레트 #헤시라의 초상
#라호테프와 그의 부인 네페르트 #소인 세넵과 가족상

이집트 문명의 영광을 드러내는 첫 단계로, 이집트 문명에 대한 오해 하나를 깨뜨리고 시작하겠습니다. 그건 이집트의 미술이 지루하다는 생각입니다.

이집트 미술이 지루한가요? 이집트 얘기만 나와도 눈이 초롱초롱해지는 사람들이 있지 않나요? 미라, 피라미드 등은 재미있게 느껴지니까요.

그럴 수 있겠네요. 하지만 지금부터 하려는 이야기는 맥락이 조금 다릅니다. 미라와 피라미드는 물론 이집트의 회화만 해도 처음 보는 사람의 눈길을 확 잡아끄는 건 사실입니다. 일단 지금껏 봐오던 미술 작품과는 느낌이 다르니까요. 하지만 3000년의 역사를 이어가는 내내 비슷한 풍의 그림만 계속 그렸다면 어떨까요?

3000년 동안 똑같은 그림을 그렸다니, 상상을 초월할 정도로 지루했겠는데요.

| 변화는 언제나 옳을까? |

서구의 몇몇 미술사학자도 고대 이집트 미술을 매우 지루하게 여겼습니다. 3000년이나 이어져 오면서도 그 안에 변화나 혁신이 전혀 없었다는 거지요.

하지만 저는 변하지 않는 이집트 미술을 지루하다고 보는 시각이야 말로 이집트 문화를 제대로 이해하지 못한 현대 서구 문명의 편견이라고 생각합니다. 요즘은 모두 변화와 혁신을 절대 바꿀 수 없는 최고의 가치로 치지만 인류의 역사를 돌아보면 변화를 중요한 가치로 여긴 시기는 그리 길지 않거든요.

생각해보십시오. 만일 최고의 상태에 도달했다면, 완벽한 성취를 이루어냈다면 변하는 게 좋겠습니까, 그대로 유지되는 게 좋겠습니까? 현대인도 사랑이나 우정처럼 좋은 것은 변하지 않았으면 좋겠다고 바라지 않나요?

완벽한 상태가 있다면 그 상태에 다다른 뒤 멈추는 게 좋겠지만, 그게 쉬운 일이 아니니까 그런 게 아닐까요? 예를 들어 기업의 입장에서 생각해보자면 일단 최고의 경지에 도달했다고 해도 경쟁 기업이 곧 더 좋은 제품을 출시할 테니 불안할 것 같아요.

바로 그겁니다. 변화가 필요하다는 말은 뒤집어 이야기하면 현재가 불안하다는 뜻이기도 하죠. 하지만 이집트인의 세상은 그렇게 불안한 곳이 아니었습니다. 고대 이집트인은 자기들이 만들어낸 세계가 완벽하다고 보았고, 그래서 그 문화를 그대로 유지한 거예요. 불변, 불멸, 영생이야말로 그들이 추구한 가치였습니다. 미라나 피라미드도 당시 그 상태로 영원히 사는 것이 목표였기에 만들었고요.

고대 이집트 사람의 입장에서는 언제나 불안에 떨며 변화를 추구하는 현대인이 이상하게 보일 겁니다. 그러니 이집트인이 추구하지도 않았던 변화라는 가치를 잣대로 삼아 그들의 문화를 평가하는 건 좀 불공평한 일이겠죠.

그래도 3000년 동안 제작된 그림이 다 똑같은 모습이라면 계속 감상하기에 지루할 것 같기는 해요. 이집트 미술이 나쁘다는 게 아니라, 그냥 감상하는 입장에서요.

그런 염려는 내려놓으셔도 됩니다. 이집트 미술의 진짜 묘미는 모든 상징체계와 원칙을 변화 없이 유지하면서도 개별 작품이 결코 단조롭고 지루한 수준으로 떨어지지 않는다는 데 있습니다. 별생각 없이 똑같은 것만 반복해 찍어낸 공산품이나 매너리즘에 빠진 작품을 보는 것과는 전혀 다르죠.

이집트 사람들이 만든 미술에는 죽지 않는 것, 영원히 사는 것을 추구하는 세계관이 깊이 배어 있기 때문에 작품 하나하나가 완벽함을 추구하고 있거든요. 도무지 어설픈 점이라고는 없어요. 완벽을 감상할 때만 느낄 수 있는 감동이 있는데, 그건 결코 지루해지는 감정

이 아닙니다.

말만 들어서는 잘 와닿지 않으시죠? 이제부터 이집트 미술 작품을 하나하나 뜯어보며 3000년 동안 변하지 않았음에도 지루하지 않은 미술이 어떤 미술인지 보여드리도록 하겠습니다.

| 이집트 미의 완벽함 |

완벽하다는 게 무슨 뜻인가요? 사람마다 좋다고 느끼는 작품은 다 다를 텐데요.

좋은 질문입니다. 취향에 따라 어떤 작품을 좋다고 느끼는 것과 그 작품이 기술적으로 완벽하다고 느끼는 건 좀 다른 문제입니다. 극 단적인 예로 어린아이들이 그린 그림을 보고 좋다고 느낄 수는 있 지만 기술적으로 완벽하다고 하지는 않잖아요.

하지만 예술가의 그림은 좀 다른 문제가 아닐까요? 우리가 볼 때는 이상해 보이는 추상화도 작가가 보기에는 완벽해서 전시되는 거잖 아요?

이게 생각보다 까다로운 문제입니다. 기술의 완벽성은 '작품을 언제 끝낼까?' 하는 문제와도 관련이 있거든요.

우리는 모든 작품이 완성된 뒤 미술관에 걸린다고 믿습니다. 하 지만 작품이 완성되었는지 판단하는 기준은 모호할 수밖에 없어

요. 마지막 순간에 붓질을 한 번 더 할 수도 있고 안 할 수도 있지요. 무조건 오래 붙잡고 있다고 완성도가 높아지는 것도 아니고요. 계속 건드리다가 더 나쁜 결과물이 나오는 경우도 많습니다. 최고의 순간에 딱 손을 떼고 멈춘다는 게 보통 어려운 일이 아니에요. 그런데 이집트 사람들은 손을 뗄 그 순간을 정확하게 알고 있었어요. 작품이 완벽해지는 순간 정확하게 멈출 줄 알았던 겁니다. 어떤 작품을 보아도 마감을 어찌나 잘했는지 경탄하지 않을 수가 없죠. 보통 작품의 규모가 커지면 마감이 거칠어지는 게 당연한데 이집트인들이 남긴 미술품을 보면 거대하면서도 섬세하고 완벽합니다. 한마디로 '마감이 끝내준다'고 표현할 수 있겠죠. 예컨대 아래의 아부심벨 신전을 보십시오.

관광객과 비교하면 유적의 크기가 얼마나 거대한지 짐작할 수 있을 겁니다. 아부심벨 신전 앞을 지키고 있는 람세스 2세의 조각만 해도 그 높이가 20미터에 이르죠. 이토록 거대한 유적이 어디를 뜯어보

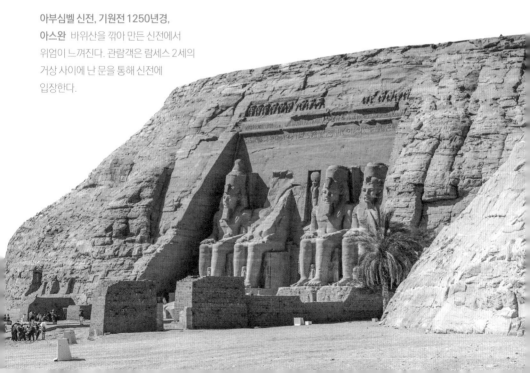

아부심벨 신전, 기원전 1250년경, 아스완 바위산을 깎아 만든 신전에서 위엄이 느껴진다. 관람객은 람세스 2세의 거상 사이에 난 문을 통해 신전에 입장한다.

구슬과 신성문자로 장식한 고대 이집트 목걸이, 제작연도 미상, 베를린박물관 각종 상징물 모양의 작은 장식이 정교하게 연결되어 있다. 화려한 색채가 시선을 끈다.

나 지금의 기준으로도 완벽하게 마감되어 있습니다. 세세한 부분까지 모두 신경을 썼다는 게 느껴져요.

거대 유적의 완성도가 저토록 높은데 작은 공예품을 완벽하게 만드는 것쯤이야 어려운 일도 아니었을 겁니다. 이집트인이 만든 목걸이를 보세요. 당장 백화점에 가져다놓고 팔아도 손색이 없을 정도입니다. 디자인이 취향에 맞지 않는다고 생각하는 사람은 있겠지만 품질에 흠잡을 사람은 없을 거예요.

구슬 하나하나에 흠집이 없고 연결된 모양새도 깔끔합니다. 그뿐만 아니라 자세히 보면 작은 장식 하나하나에 이집트 전통 상징물이 정교하게 새겨져 있습니다. 이 목걸이에 비하면 현대의 '럭셔리'는 럭셔리라고 말하기 어려울 정도죠.

이제 이집트의 완벽함이라는 게 어떤 의미인지 좀 알겠네요. 그런데 어떻게 이처럼 정교할 수가 있었을까요? 요즘처럼 정밀한 기계를 가지고 작업한 것도 아닐 텐데요.

여러 이유가 있었겠지만 미술품을 만들 때 들였던 정성이며 물질적 부유함, 간절한 신앙심 등 모든 요소가 다 갖추어져 있었으니 그런 결과물이 나왔을 거라고 생각해요. 고대 이집트는 강력하고 부유하며 신앙심이 두텁고 안목이 높은 제국이었습니다. 공예 기술과 세공술도 대단히 높은 수준으로 발달해 있었고요.

작품을 주문하는 사람은 10의 수준을 원하고, 주문받은 기술자는 20의 결과물을 내놓을 수 있는 환경이었던 겁니다. 고대 이집트의 왕족이 사용했던 펜던트나 장신구를 보면 경이로울 정도예요.

다른 작품을 하나 더 보시죠. 아래는 투탕카멘이 갖고 있던 펜던트입니다. 영생을 기원하는 의미에서 딱정벌레도 만들어 넣었고 연꽃과 보호의 눈, 왕권을 상징하는 코브라를 잘 어울리게 배치했습니다. 상징성과 장식성이 높은 수준으로 조화를 이룬 수작이에요.

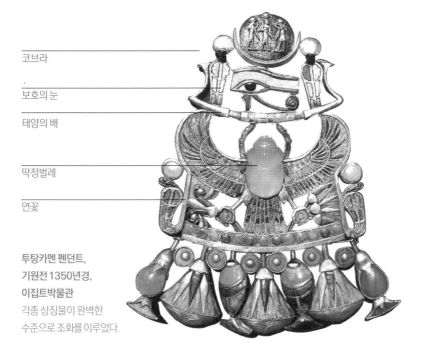

코브라

보호의 눈

태양의 배

딱정벌레

연꽃

**투탕카멘 펜던트,
기원전 1350년경,
이집트박물관**
각종 상징물이 완벽한
수준으로 조화를 이루었다.

고대 이집트의 문명이 아무리 대단했다고 해도 현대 문명과 비교하면 초보적인 수준이었을 거라고 생각했는데, 착각이었네요. 고대 이집트의 미술품을 보고 있자니 겸손한 마음이 절로 들어요.

그렇지요. 그런데 이집트 미술을 보면 겸허한 마음을 넘어 가끔 의문이 들 때가 있습니다. 원시와 가장 가까운 시대의 미술인데도 어느 한 곳 허술한 구석 없이 완벽하니까요. 가끔 이집트 문명을 외계인이 세웠다고 주장하는 사람들이 있는데, 왜 그런 소리를 하는지 그 까닭만큼은 이해가 갈 정도입니다. 이 압도적인 완성도, 그 성취를 가능하게 했던 이집트 문명의 위대함을 꼭 기억하시기 바랍니다.

| 정면성의 원리, 본질을 그리다 |

'이집트 미술이 완벽하다'는 말에는 기술적인 완성도가 높다는 뜻말고도 한 가지 의미가 더 있습니다. 이론적 측면에서 체계가 잡혀 있었고, 확실한 규칙이 존재했으며, 미술품을 제작한 사람이 그 체계와 규칙을 철저하게 따랐다는 의미죠.
지금부터는 회화와 조각 작품을 살펴보면서 고대 이집트의 미술가들이 그토록 소중하게 여겼던 규칙이 무엇인지 알아보도록 하겠습니다. 첫 번째 규칙은 정면성의 원리입니다.

정면성의 원리라고 하니 꼭 수학 공식 같은데요.

얼굴은 측면　상체는 정면　눈은 정면　하체는 다시 측면

아메넴헷 왕과 헤맷 왕비의 무덤벽화, 기원전 1800년경, 리슈트 정면성의 원리에 따라 그려진 왕과 왕비, 각종 물건들이 보인다. 채색이 지금까지 선명하게 남아 있다.

듣고 보니 그렇네요. 정면성의 원리는 고대 이집트인이 인체를 표현할 때 적용한 규칙입니다. 사람을 그릴 때 눈에 보이는 모습을 그대로 옮겨 그리는 게 아니라 그 사람의 본질을 가장 잘 나타낸다고 생각되는 모습을 조합해서 그렸어요.

얼굴은 옆모습, 눈은 정면, 상체도 정면, 하체는 걸어가고 있는 측면으로 그렸습니다. 고대 이집트 유물에 그려진 인물의 모습이 왠지 어색하고 딱딱하게 느껴지는 이유가 바로 정면성의 원리에 따라 그려졌기 때문이죠.

이집트 벽화 속의 인물은 항상 이런 모습으로 그려져 있었던 것 같아요. 그런데 왜 인물이 어색하게 보이는 것까지 감수하면서 정면

성의 원리를 지켰을까요? 있는 그대로 그릴 수는 없었나요?

일단 그림의 세계에서는 있는 그대로 그린다는 게 사실상 불가능하다는 말씀부터 드려야겠습니다. 이집트 미술만이 아니라 모든 회화 작품은 어떤 식으로든 그리는 대상을 왜곡시킬 수밖에 없거든요. 서양화 중에는 사실적으로 그린 그림이 많다고 생각하실 수도 있습니다. 하지만 그 작품들은 사실적으로 그렸을 뿐 있는 그대로 그린 건 아니에요.

서양화가 진짜처럼 보이는 건 대상 그대로를 옮겨놓았기 때문이 아니라 진짜 같다는 착시를 일으키기 때문입니다. 애초에 3차원 공간을 차지하고 있는 존재를 2차원 평면으로 옮긴다는 건 불가능한 일이니까요. 원근법이니, 명암 기법이니 하는 것들은 2차원 평면 위에 3차원 공간감을 표현하기 위해 고안된 일종의 착시법이에요.

3차원을 2차원으로 옮기는 방법에 있어서 서양화가와 고대 이집트 화가가 다른 선택을 했던 거죠. 근대 서양의 미술에서는 대상을 묘사할 때 시점의 정확성을 요구했습니다. 화가가 서 있는 자리에서 본 모습을 그림을 감상하는 사람도 똑같이 볼 수 있도록 만들었죠. 하지만 화가가 본 3차원 공간을 관람자도 볼 수 있도록 재현하는 것이나 2차원 평면 속에 3차원 공간을 살려놓은 듯한 착시를 불러일으키는 것은 이집트 화가의 관심사가 아니었습니다. 이집트 사람들은 보기에 좋으라고 그림을 그렸던 게 아니거든요. 그들은 그림에 묘사된 주인공이 그림을 통해서 영원한 삶을 살기를 바랐던 겁니다. 주인공의 본질을 가장 잘 담고 있는 모습으로 그리려고 했죠. 그래서 정면성의 원리도 아무 때나 적용되지 않고 사람을 그릴 때 쓰였습니다.

| 무엇이 본질인가 |

하지만 화가가 본 모습을 다른 사람들도 볼 수 있게 사실적으로 그리는 편이 더 본질에 가까운 그림이 아닐까요?

꼭 그렇지만은 않습니다. 화가가 관찰하는 순간 대상이 보여준 모습이 꼭 그 대상의 본질이라고 할 수는 없잖아요. 그림보다도 사실성이 뛰어난 매체로 사진을 들 수 있을 텐데, 우리만 해도 사진이 이상하게 나오면 '이건 내가 아니야'라고 생각하잖습니까? 이집트인이 생각한 누군가의 본질도 화가의 눈에 순간적으로 포착된 모습이 아니었습니다.

시점을 중시하고 정확하게 그리는 것보다는 자기가 알고 있는 사람이나 그 사람이 속한 세계를 글로 쓰듯 풀어내고 싶었던 거예요. 이집트 화가가 그린 그림은 말하자면 문자 기록에 가깝습니다. 정확한 내용을 기록하고 그걸 전달하고자 했으니 볼 때마다 달라지는 겉모습을 매번 다르게 표현하기보다는 일정한 규칙을 정해놓고 철저히 따르는 편이 유리했겠지요. '이렇게 그린 건 사람이다', '이렇게 그린 건 나무다' 하는 식으로 말입니다.

듣고 보니 정말 글자와 비슷하군요. 중국인들이 나무를 木[나무 목]이라는 기호로 표현하자고 정했던 것과 유사하다는 생각이 드네요.

분명 그런 면이 있습니다. 실제로 이집트 사람들은 나무를 그릴 때도 정해진 법칙에 따랐습니다. 그 법칙이 정면성의 원리는 아니었

지만요. 이집트에서 그림을 배운다는 건 관찰한 내용을 사실적으로 옮기는 기술을 익힌다는 뜻이 아니었습니다. 오히려 체계적으로 정리된 그림의 규칙을 공부하는 데 가까웠지요. 보이는 대로 그리는 게 아니라 아는 대로, 체계적으로 정리된 그림의 규칙을 공부하여 그에 따라 그림을 그린 겁니다.

정면성의 원리에 따라 만들어진 미술품을 하나 보죠. 나르메르 왕의 팔레트라고 불리는 이 유물은 상 이집트와 하 이집트를 통일한 나르메르 왕의 업적을 기념하기 위해 만들어진 물건입니다. 나르메르 왕이 하 이집트를 정복한 당시에 제작되었다는 얘기도 있

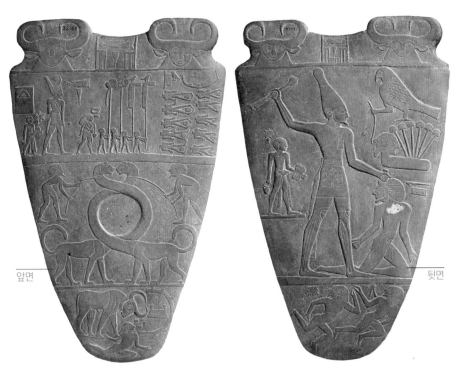

앞면　　　　　　　　　　　　　　　　　　　　　　　　　　　　뒷면

나르메르 왕의 팔레트, 기원전 3100년경, 이집트박물관 이집트박물관에 간다면 꼭 보아야 하는 매우 중요한 유물이다. 몸체 부분이 세 단으로 나뉘어 있고 단마다 그림이 새겨져 있다.

고 후대에 만들어졌다는 얘기도 있습니다만 대략 기원전 3100년경에 제작되었다고 봅니다. 길이는 65센티미터고 두께도 꽤 두툼합니다. 현재 이집트박물관에 소장되어 있습니다.

왜 팔레트라고 부르죠?

그건 앞면에 움푹 팬 구멍 때문입니다. 팔레트는 화장품을 개는 판을 말합니다. 나무나 돌로 된 판에 구멍을 파놓고 그 안에 가루나 덩어리 형태의 화장품을 넣은 다음 물을 섞어서 개어 쓰는 거지요. 이집트 사람들은 강렬한 태양으로부터 눈을 보호하기 위해 화장을 했다고 하네요.

잠깐만요. 이집트 사람들은 길이 65센티미터짜리 돌판을 들고 화장

을 했다는 말인가요?

그럴 리가요. 나르메르 왕의 팔레트는 실생활에서 사용된 물건이 아니었습니다. 팔레트의 형태를 빌려 왔으니 팔레트라고 부른 거지요. 실제로 이집트에서는 생활용품이 아닌 기념용으로도 팔레트를 만들었습니다. 우리도 그냥 동전이 있고 기념주화가 있잖아요. 마찬가지로 이런 팔레트는 어떤 사건이나 인물을 기념할 목적으로 제작해서 신전에 안치했을 거라 봅니다.

여러 기념용 팔레트 중에서도 나르메르 왕의 팔레트는 보존 상태가 아주 좋습니다. 중요한 역사적 사건을 기록하고 있기 때문에 소중하게 다루었던 걸까요? 뒷면을 먼저 살펴봅시다.

자세는 경직되어 딱딱해 보이지만 상상해보면 폭력적인 장면이네

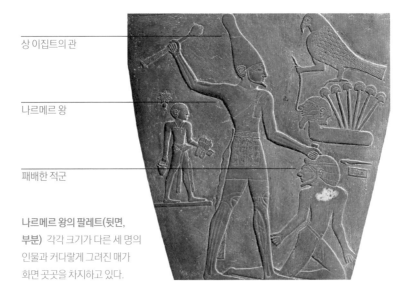

상 이집트의 관

나르메르 왕

패배한 적군

나르메르 왕의 팔레트(뒷면, 부분) 각각 크기가 다른 세 명의 인물과 커다랗게 그려진 매가 화면 곳곳을 차지하고 있다.

요. 곤봉으로 아래쪽에 있는 사람을 내리치려는 건가 봐요.

맞습니다. 볼링 핀처럼 생긴 모자가 상 이집트의 왕관인데, 그걸 쓰고 있는 사람이 나르메르 왕입니다. 보다시피 적의 머리를 내리치려는 장면이지요.

하지만 그런 일이 실제로 벌어졌던 건 아닐 거예요. 이건 승리를 나타내는 이집트의 정형화된 표현이었거든요. 이집트 사람들은 이어지는 3000년 동안 누가 누구한테 이겼다는 이야기를 그릴 때는 무조건 이렇게 곤봉으로 머리를 치는 장면을 그렸습니다. 아주 복잡한 하나의 글자라고 생각하시면 됩니다.

사람을 나르메르 왕처럼 표현하는 걸 정면성의 원리라고 하는 거죠?

정답입니다. 얼굴은 옆얼굴, 눈은 정면을 보는 눈, 어깨와 상체는 정면을 향하는 형태에 걷는 동작을 한 다리는 측면으로 그렸지요. 실제로는 불가능한 자세이지만 이집트 사람들은 이 표현이야말로 인물의 본질을 가장 잘 드러낸다고 믿었던 겁니다.

제가 진짜로 재미있는 사실을 말씀드릴게요. 정면성의 원리를 의식하면서 이집트 그림을 자세히 들여다보면 이집트가 계급사회였다는 사실이 금방 드러납니다. 뒤 페이지의 그림을 보세요.

여기에 나오는 사람들은 딱딱하지 않고 자연스러워 보이네요. 정면성 원리에 따라 그려진 사람은 얼굴이 옆을 바라보고 있다고 하셨는데 저기 피리를 부는 사람은 앞을 보고 있고요. 그런데 이 그림이

네바문 무덤벽화의 악사와 무희, 기원전 1400년경, 영국박물관 자유롭고 유연한 동작으로 춤을 추는 무희와 정면을 바라보며 악기를 연주하는 악사의 모습에서 정면성의 원리는 높은 신분의 인물에게만 적용되었다는 사실을 알 수 있다.

이집트 사회의 성격과 무슨 상관이 있나요?

그게 재미있는 부분입니다. 앞서 정면성 원리는 그려진 주인공의 본질을 영원히 간직하기 위해 고안된 법칙이라고 설명했는데요. 그 말을 뒤집으면 무슨 뜻이 될까요?

감이 좀 잡히네요. 그린 사람이 판단하기에 본질을 영원히 간직할 필요가 없는 사람, 중요하지 않은 사람을 그릴 때는 굳이 정면성 원리를 적용하지 않았군요.

바로 그겁니다. 아닌 게 아니라 여기에 묘사된 사람들은 악사와 무희입니다. 왕인 나르메르와 비교하면 신분이 한참 아래인 사람들이지요. 이집트 사람들은 이 그림에 묘사된 인물이 별로 중요하지 않다고 생각했나 봅니다. 이외에도 정면성 원리를 따르지 않고 그려진 사람들은 전부 노예나 포로 등 낮은 신분에 속합니다. 정면성의 원리 하나에만 주목해도 이집트 사회가 신분의 구분이 철저한 계급 사회였다는 점을 알 수 있습니다.

정면성의 원리는 생각보다 특별한 규칙이네요.

그럼요. 어떤 인물을 정면성의 원리에 입각해 그리면 그 인물은 한눈에 알아볼 수 있는 중요한 존재가 되니까요. 누가 봐도 평범한 인간과는 다르다는 사실을 눈치챌 수 있지요.

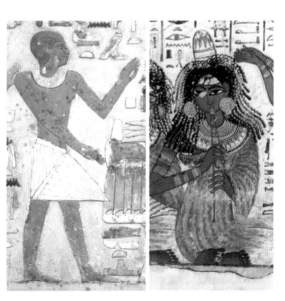

아메넴헷 왕과 헤맷 왕비의 무덤벽화(부분, 왼쪽)와 네바문 무덤벽화의 악사와 무희(부분, 오른쪽) 신분이 높은 사람을 그릴 때는 정면성의 원리에 충실히 따랐지만 신분이 낮은 사람은 정면성의 원리에 따르지 않았다.

정면성 원리뿐만 아니라 인물의 크기를 다르
게 그리는 것도 신분을 나타내기 위해서였습
니다. 이건 아주 단순해요. 크게 그릴수록 높
은 사람입니다.

나르메르 팔레트의 한 귀퉁이에 있는 이 사람
을 보세요. 나르메르 왕과 크기를 비교해보면
어린아이나 난쟁이를 그린 것이 아닌가 싶을
정도로 작은데, 멀쩡한 성인 남자를 표현한 겁
니다.

슬리퍼를 들고 있는 게 보이십니까? 그 슬리퍼
가 바로 파라오의 신발입니다. 고대 이집트에
서는 파라오의 비서실장을 '신발을 들어주는
자'라고 불렀거든요. 그러니까 이 사람은 어린

나르메르 왕의 비서실장(뒷면, 부분) 한
손에 나르메르 왕의 슬리퍼를 든 '비서실
장'이 작게 그려져 있다.

아이가 아니라 무려 이집트의 비서실장이었던 겁니다. 그런데 파라
오와 비교하면 신분이 낮으니 이렇게 작게 표현했죠. 실은 이집트
말고도 많은 사회에서 그림의 크기 차이로 신분의 높낮음을 표현하
곤 했습니다.

| 매와 황소가 뜻하는 것 |

그럼 나르메르 왕의 팔레트에 나와 있는 다른 그림도 그냥 보기 좋으
라고 그려 넣은 게 아니라 어떤 뜻을 지녔다는 말이겠군요. 패배한 적
군 위의 매와 낯선 무늬를 처음에는 장식이라고 생각했는데 말입니다.

거대한 매가 당당한 모습으로 파피루스 위에 서 있다. 상 이집트(매)가 하 이집트(파피루스)를 정복했다는 의미를 담고 있다.

잘 보셨습니다. 말씀하신 것처럼 적군 위에 그려진 매와 낯선 무늬도 다 의미가 있는 도상이에요. 매는 이집트의 대표적인 신인 호루스의 상징입니다. 지금도 이집트 국적 항공기 날개에는 호루스가 그려져 있을 정도죠. 당시 매에는 한 가지 의미가 더 있었는데요. 매는 나르메르 왕이 다스리던 나라, 상 이집트의 상징이었습니다. 그리고 낯선 무늬라고 말씀하신 건 파피루스라는 식물입니다. 고대 이집트 사람들이 가공해서 종이 대용품으로 썼던, 갈대와 비슷한 식물이죠. 당시에 파피루스는 하 이집트를 상징하는 도상이었어요. 그림을 다시 보시면 매가 파피루스를 깔고 앉아 있지요.

이집트 항공기의 날개에 그려진 호루스
호루스는 지금도 이집트의 상징 역할을 톡톡히 하고 있다.

그럼 이것은 상 이집트가 하 이집트를 정복했다는 뜻이겠군요.

맞습니다. 이집트 그림에는 이처럼 읽어

이집트의 왕관 모양

상 이집트 관 + 하 이집트 관 = 통일 이집트 관

내는 재미가 있어요. 덧붙이자면 호루스라는 신을 묘사함으로써 나르메르 왕이 승리를 거둔 건 신의 뜻이었다는 메시지까지 전달하고 있습니다. 이집트의 전통 신앙에 기반을 둔 상징체계를 활용해 상 이집트의 승리를 정당화하는 겁니다.

또 하나 눈여겨볼 만한 건 파라오가 머리에 쓰고 있는 모자입니다. 뒷면의 파라오는 볼링 핀을 닮은 길쭉한 모자를 쓰고 있었는데 앞면에서 쓰고 있는 모자는 뒤가 높고 앞이 푹 꺼진 모양이잖아요. 실은 저게 하 이집트의 왕관입니다. 파라오가 하 이집트의 왕관을 쓴 모습을 보여줌으로써 나르메르 왕이 하 이집트를 정복했다는 걸 알 수 있게 한 거죠.

오른쪽 사진을 보시면 앞면에는 승리한 나르메르 왕이 행진하는 모습이 묘사돼 있습니다. 여기서도 파라오만 크게 그려져 있지요. 이번에도 뒤에는 신발을 든 비서실장이 따라오고요.

이집트 미술은 참 독특하네요. 감상한다기보다 읽어내는 그림이라고 해야 할까요?

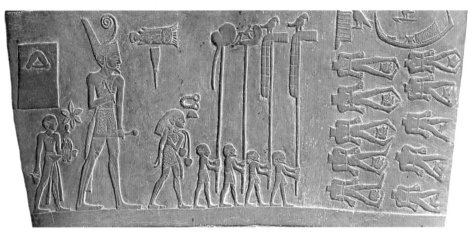

깃발을 든 병사들 뒤로 거대하게 조각된 나르메르 왕이 걷고 있다. 오른쪽에는 목이 잘린 적군의
시체가 즐비하다.

나르메르 왕

비서실장

나르메르 왕의 신발

승전기를 든 병사들

적군의 머리

정확한 표현이네요. 사실 장식용으로 만든 거라고 하기에는 내용이
너무 살벌하지요. 잘 보면 잘린 머리가 포로들 각자의 다리 사이에
놓여 있습니다.

이집트 사람들에게 나르메르 왕의 팔레트는 아름다움을 감상하기
위한 작품이 아니라 역사를 기록하고 전달하기 위한 물건으로 쓰였
던 겁니다.

나르메르 왕의 팔레트(앞면, 부분) 거대한 황소가 성벽을 파괴하고 있다. 황소의 발 아래에는 쓰러진 적군이 짓밟히는 모습이 보인다.

나르메르 왕의 팔레트(뒷면, 부분) 섬세한 황소 머리 문양이 장식된 나르메르 왕의 의복에 실제 황소 꼬리가 매달려 있다.

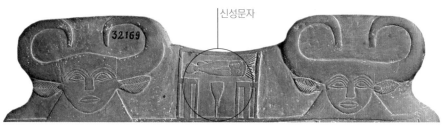

나르메르 왕의 팔레트(앞면, 부분) 팔레트의 맨 윗부분의 황소 두 마리 사이에 물고기처럼 생긴 신성문자가 보인다. 신성문자는 나르메르 왕의 이름으로 추정된다.

이번에는 팔레트 아래를 볼까요? 황소가 성벽을 뿔로 받아 무너뜨리고 있습니다. 모르는 사람이 보면 무슨 황당한 옛날이야기를 그린 건가 싶겠지만 이집트에서는 황소가 파라오의 힘을 상징했습니다. 보시면 나르메르 왕한테 꼬리가 하나 달려 있는데, 이것도 황소 꼬리입니다. 람세스 2세가 나오는 소설 『람세스』를 보면 제왕 훈련을 받는 도중에 황소와 대결하는 장면이 나오지요. 그러니까 이 그림 역시 나르메르 왕이 승리를 거두었다는 뜻입니다.

승리를 거둔 파라오가 나르메르라는 점도 분명히 기록되어 있습니다. 팔레트 위쪽에 새겨진 두 마리 황소 사이에 이집트 사람들이 썼

던 신성문자가 적혀 있는데, 나르메르 왕의 이름으로 추정됩니다.

| 격자무늬에 갇힌 헤시라 |

그리드grid라는 말을 들어본 적이 있으십니까? 모눈종이 같은 격자무늬를 영어로 그리드라고 부릅니다. 갑자기 이 얘기를 꺼낸 건 그리드에 맞춰 그림을 그리는 게 이집트 미술의 두 번째 원리이기 때문입니다.

그리드에 맞춰서 그림을 그린다는 게 무슨 뜻인가요?

작품을 보면서 이야기하죠. 뒤 페이지의 사진은 이집트박물관이 소장하고 있는 '헤시라의 초상'이라는 작품입니다. 헤시라는 사람의 무덤 벽에 붙어 있던 부조 작품이죠. 자기 초상이 새겨진 무덤에 묻힌 걸 보면 신분이 꽤 높은 사람이었을 것으로 보입니다. 정면성 원리에 따라 그려진 걸 봐도 그렇고요. 이 사람의 직업은 왕실의 서기였습니다. 손에 잉크통과 자, 붓 등의 필기구를 들고 있는 걸 보면 알 수 있죠. 여담이지만 이집트에서는 긴 대롱에 잉크를 넣은 만년필을 썼다고 합니다.

그런데 서기가 그렇게 높은 직책이었나요?

그럼요. 앞서 나일강이 주기적으로 범람했다는 말씀을 드렸는데요.

"헤시라는 왕의 서기였다."

잉크통, 자, 붓

헤시라의 초상, 기원전 2610년경, 이집트 박물관 커다란 나무 패널에 새겨진 조각으로, 이집트의 서기이자 의사였던 헤시라의 모습이 새겨져 있다.

땅 위로 물이 차올랐다가 빠지면 원래 그어놓았던 땅의 경계가 모두 사라졌겠죠? 따라서 이집트 사람들은 매년 토지를 다시 구획해야 했습니다. 자연히 측량 기술이 발달했고 측량한 내용을 기록하는 것도 중요한 기술로 여겼죠. 자연히 숫자와 글을 다루는 사람의 역할이 커질 수밖에 없었는데, 고대 이집트에서 그 일을 하던 사람들이 바로 서기입니다. 비단 헤시라뿐만이 아니라 다른 서기들의 무덤에서도 높은 지위를 증명하는 부장품이 많이 발견되었고요. 더

군다나 헤시라는 그중에서도 왕실 서기였으니 위세가 아주 대단했겠지요. 이 사실은 헤시라의 머리 위에 적혀 있는 설명 덕분에 밝혀졌습니다.

헤시라는 서기인 동시에 의사이기도 했습니다. 지금까지 이름이 확인된 의사 중 가장 오래된 의사입니다. 요즘은 의사가 되면 그리스 의사의 이름을 딴 히포크라테스 선서를 하지만 오래된 순서로만 따지면 이름을 바꾸어 헤시라 선서를 해도 될 겁니다.

이야기가 좀 다른 데로 샜네요. 이제 본격적으로 그리드 이야기를 해볼까요? 아래 그림을 보십시오.

그림 뒤에 바둑판무늬가 있네요. 꼭 모눈종이 위에 그린 그림처럼 보여요. 저게 그리드라는 말씀이시죠?

18칸

←─3칸─→

그리드 위에 그려진 이집트 벽화 속 인물

맞습니다. 꼭 헤시라의 초상이 아니더라도 대부분의 이집트 미술은 그리드를 기초로 했습니다.

그림을 그릴 때 우선 그리드를 친 다음 그리드의 크기에 맞춰 사람을 그려나갔다는 말입니다. 발끝에서 눈 있는 데까지의 그리드 개수가 일정하게 정해져 있어요. 처음에는 18개였다가 후기로 가면 19개나 20개, 21개까지 늘어나기도 하지만 그 이상의 차이는 나타나지 않죠. 그리드 크기를 늘리면 그림 크

기가 커지면서 사람 키도 커지고, 그리드 크기를 줄이면 그림 크기가 작아지면서 사람 키도 작아졌겠죠. 하지만 신체 비율은 절대 변하지 않았습니다. 키만 정해져 있었던 것도 아닙니다. 발 길이는 그리드 세 칸, 손 길이는 그리드 한 칸이라는 식으로 모든 신체 부위의 비율이 정해져 있었죠.

사람 한 명 그리는 데 고려해야 할 요소와 규칙이 정말 많았네요. 그리드를 정확히 그리는 일만 해도 보통 솜씨로는 어려웠겠죠?

그렇습니다. 그리드에 맞춰 신체의 비율을 일정하게 유지하는 것도 이집트 사람들이 고수하려 했던 완벽함의 기준이었습니다. 앞서 살펴본 헤시라의 초상도 그리드 규칙을 지켜 만들어진 작품인데요. 작품 위에 그리드를 그려보면 초기에 제작된 것인지 후기에 제작된 것인지 알 수 있습니다. 헤시라의 손 길이를 한 칸으로 삼아서 그리드를 그려보면 헤시라의 발부터 눈까지가 열여덟 칸인 게 보이죠.

| 죽지 않는 육체를 발명하다 |

우리는 사람은 태어나면 당연히 죽음을 맞이한다고 생각합니다. 하지만 이집트 사람들의 의견은 좀 달랐어요. 밤이 있으면 낮이 있고 낮이 있으면 밤이 있듯이 죽음이란 그저 낮에서 밤으로 들어가는 과정이라고 생각했던 겁니다. 한마디로 영생불멸을 믿었지요.
다만 영생불멸을 위해서는 철저한 준비를 해야 한다고 여겼습니다.

사라지지 않고 밤을 떠돌던 영혼이 낮이 되었을 때 찾아 들어갈 집, 그러니까 육신이 남아 있어야 한다고 말입니다. 그러다 보니 자연스럽게 고민이 생겼지요. '어떻게 해야 육신을 썩지 않게 보존할 수 있을까?' 하는 문제였습니다.

아! 답을 알 거 같아요. 미라죠?

정답입니다. 한번 태어나면 절대로 죽지 않는 영혼을 위해 죽지 않는 육체인 미라를 제작했죠. 죽지 않는 세계, 영원히 사는 세계. 멋지지 않나요?

설명을 듣고 나니 좀 무섭게 느껴지는데요. 미라가 육체라면 관광객들이 미라라는 유물을 구경하는 게 아니라 누워 있는 한 사람을 둘러싸고 지켜보는 거잖아요.

파쉐리 미라, 기원전 664~332년경, 루브르박물관 얼굴과 온몸은 붕대로 감았으며 교차하여 모은 팔 위로는 호루스 모양의 장식을 덮었다.

그렇게 생각할 수도 있겠군요. 이집트 사람들의 생각대로라면 몇천 년 전에 죽은 저 사람이 언젠가 부활할지도 모르는 겁니다. 고대 이집트의 세계관에서는 그만큼 산 자와 죽은 자의 경계가 흐릿했던 거지요.

미라를 만들던 이집트 사람들의 마음을 생각하면 이렇게 말하는 게 좀 불경스러울 수도 있지만, 미라는 모든 사람의 흥미를 자극하는 박물관 최고의 흥행 아이템입니다. 이집트 컬렉션이 있는 박물관이라면 빼놓지 않고 미라를 전시하고 있죠. 그런 박물관에 가보면 사람들이 웅성웅성 몰려 있는 곳도 십중팔구는 미라 앞입니다. 영국박물관에 그렇게 많은 미술품이 전시되어 있어도 영국박물관에 가보았다고 하면 제일 먼저 돌아오는 질문이 "미라 봤어?"일 정도니까요.

영국박물관에 전시된 미라를 둘러싼 관람객 이집트인의 내세관에 따르면 박물관에 전시된 미라와 미라를 구경하는 관람객 사이에는 아무런 경계도 없다.

하지만 미라를 괴물 보듯 구경하지만 말고 그 미라를 만든 이집트 문명에 대해 고민해보는 건 어떨까요? 미라는 몇천 년이 지난 지금까지 온전하게 보존된 시체라는 점에서 이집트인의 뛰어난 과학기술을 보여주는 증거이기도 하지만, 당시의 세계관이 응축되어 있는 존재라는 점에서도 숙고해볼 만한 가치가 있습니다. 또 미술사의 측면에서 보았을 때는 이집트 조각상을 이해하는 중요한 열쇠가 되기도 하지요.

| 영혼의 안식처를 제작하다 |

미라와 조각이 무슨 관계가 있나요?

아까 미라를 만든 이유에 대해 설명해드렸던 걸 떠올려보십시오. 이집트인들은 미라를 육체를 떠난 영혼이 돌아올 수 있는 집으로 여겼습니다. 하지만 아무리 많은 과학적 방편을 동원해 육체를 보존한다 해도 그것만으로는 성에 차지 않았던 겁니다. 열심히 미라로 만들어놓았지만 육체는 여전히 유한한 존재로 보였습니다. 언제든 훼손될 수 있을 것만 같았지요. 그래서 더 든든한 보험을 들게되는데, 그게 바로 인체 조각입니다.
영생을 위한 인체 조각은 보통 돌로 튼튼하게 제작했습니다. 돈이 많으면 여러 개를 만들기도 했고요. 이렇게 만들어진 조각은 신체와 똑같이 취급했습니다.

좀 미신 같기는 하네요.

현대인의 생각과는 많이 다르죠. 하지만 그게 전부는 아닙니다. 이집트 사람들이 인체 조각을 만든 데는 다른 목적도 있었어요. 조각상의 주인공이 영원히 기억되기를 바랐던 겁니다. 이집트인들은 기억도 굉장히 중요하게 여겼거든요. 그들은 사람이 살고 죽는 게 기억되느냐 기억되지 못하느냐에 달렸다고 믿었습니다. 죽은 뒤에도 이름이 계속 불리면 그 사람은 죽지 않는다는 게 이집트 사람들의 믿음이었습니다.

어쨌거나 고대 이집트인들은 보기 좋은 미술 작품을 만들겠다는 생각이 아니라 영생을 위해 인체 조각을 제작했습니다. 조각가를 고용해 자기와 똑같이 생긴 조각상을 만들면 영원히 살게 된다고 생각했죠. 이쯤 되면 고대 이집트 사회에서 조각가를 '영원히 살게 해주는 자'라고 불렀다는 게 당연하게 느껴집니다.

영원히 살게 해주는 자라니, 낭만적이네요.

우리에게는 그렇게 들리지만 이집트 사람한테는 적절하고 정확한 이름으로 여겨졌을 거예요. 물론 조각을 아무렇게나 만들어서는 조각의 주인을 영원히 살도록 할 수 없었겠지요. 그림을 그릴 때 본질을 드러내는 방법이 정해져 있었던 것처럼 조각을 제작할 때도 나름의 법칙이 있었습니다. 작품을 보면서 그 방식이 무엇이었는지 알아보죠. 오른쪽은 라호테프와 그의 부인 네페르트라는 조각상입니다. 채색도 고대의 것 그대로입니다. 정말 놀랍죠. 표면이 조금

라호테프와 그의 부인 네페르트, 기원전 2570년경, 이집트박물관 부부가 나란히 앉아 있는 인체 조각상이다.

벗겨진 걸 빼면 최근 새로 만든 작품이라고 해도 믿을 정도입니다. 놀랍게도 이 조각상은 이집트 고왕국 시기, 그러니까 지금으로부터 4000년도 더 전인 기원전 2600년경에 만들어진 작품입니다.

조각상에 새겨진 사람은 고왕국의 왕자 라호테프와 그의 부인 네페르트입니다. 앉아 있는 모습으로 제작됐고 보시다시피 부부상이죠. 여성과 남성이 같은 크기로 새겨져 있어서 그런지 신분 차이가 느껴지지 않고 사이가 좋아 보입니다.

특히 눈의 표현이 훌륭한데요, 유리알이나 보석을 넣어 진짜 눈처럼 표현했습니다. 실제로 이 조각상을 발굴한 사람들은 땅속으로 비쳐 든 햇빛이 조각의 눈에 반사되는 걸 보고 수천 년 전 조상이 자기를 바라보는 것 같은 착각을 일으켰다고 합니다.

라호테프와 그의 부인 네페르트(부분) 두 조각 다 눈을 그려 넣는 대신 유리알을 사용했다. 그 덕분에 조각이 사람 같은 눈빛을 지니게 되었다.

발굴이라면 저 조각을 땅속에서 파냈다는 말씀이시지요?

네, 지금 보신 조각상을 비롯해 작은 규모의 조각상은 대체로 무덤 안에서 발견된 부장품이거든요. 그럼 또 다른 조각상을 볼까요? 이 조각 역시 살아 있는 듯 생생합니다. 종이를 들고 무언가 적고 있는 걸 보면 이 사람도 헤시라처럼 서기로 일했나 봅니다. 자연스러운 자세며 실제 사람처럼 빛나는 눈이 감탄을 자아내네요. 영혼이 깃들었다고 할 만하죠.

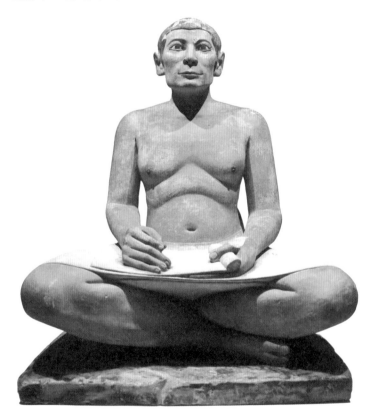

서기 좌상, 기원전 2450년경, 루브르박물관 책상다리를 하고 글을 쓰는 모습이 마치 살아 있는 듯 생생하다. 눈에 유리알이 박혀 있어서 형형한 눈빛이 고스란히 느껴진다.

다음 작품은 특히 재미있는데요. 이집트의 조각상이 대상을 닮도록 사실적인 모습으로 만들어졌다는 점을 보여주기 때문입니다. 온 가족이 함께 조각되어 있어 오늘날로 치면 가족사진 같은 작품입니다. 남자의 하체가 조그맣게 변형되어 있죠? 세넵이라는 이 사내는 왜 소증을 가진 것으로 추정되는데, 살아생전 모습을 그대로 재현했습니다. 그저 멋진 모습을 보여주려는 목적이었다면 굳이 이렇게 만들 필요가 없었겠지요.

세넵의 신분에 대해서도 생각해볼 만합니다. 아까 보았던 라호테프와 네페르트가 각기 왕자와 그의 부인이라는 높은 신분이었던 것처럼 세넵 역시 왕실의 고급 관료였거든요. 이런 조각들을 통해 왕족과 고급 관료들 사이에 생전 모습을 조각으로 제작하는 일이 널리 유행했다는 사실을 알 수 있습니다.

세넵

세넵의 아내

두 아이

소인 세넵과 그의 가족, 기원전 2200년경, 이집트박물관 위쪽에는 부부가, 아래쪽에는 두 아이가 조각되어 있다.

기둥처럼 매달려 있는 지지대

팔다리가 파손되지 않도록
사이 공간은 거의 깎지 않고 남겨놓았다.

라노페르의 조각, 기원전 2500년경, 이집트박물관 입상
이며 뒤쪽의 기둥과 조각이 발을 딛고 있는 받침대가 그
대로 남아 있다.

지금까지 보여주신 조각상들은 모두 앉은 자세를 취하고 있는데 특
별한 이유라도 있는 건가요?

그런 건 아닙니다. 이집트에서는 좌상뿐 아니라 입상도 많이 만들
어졌어요. 예를 들면 위와 같은 입상이 있습니다. 석회암으로 조각
한 다음 채색한 작품이죠. 손은 차렷 자세로 양쪽에 붙이고 한쪽 다
리는 한 뼘 앞으로 내밀었는데, 자세가 엄격해 보입니다.

뒤에 붙어 있는 판도 조각의 일부입니다. 일부러 기둥에 등을 대고

있는 모습을 새겼다기보다는 돌덩이에서 사람 형상을 깎아낸 다음 뒷부분을 깎지 않고 내버려둔 쪽에 가깝습니다. 우리가 일반적으로 생각하는 조각이 그리스 로마의 조각처럼 돌덩어리에서 완전히 떨어져 나온 모습이라는 걸 생각하면 형체 일부가 돌 속에 잠겨 있다는 점에서 부조에 가깝다고 이야기할 수 있습니다.

이집트의 조각은 영혼이 깃드는 육체의 역할을 해야 하므로 훼손되면 큰일이었죠. 그런데 팔이나 다리, 목은 몸통에 비해 가늘기 때문에 부러지기가 쉽습니다. 그래서 등 뒤에 돌로 된 받침대를 남겨 팔, 다리, 머리가 부러지거나 깨지지 않도록 안전장치를 한 거지요. 채색도 표현도 정교하니, 이렇게 딱딱한 자세를 취하고 있는데도 진짜 사람처럼 느껴집니다. 육신을 떠났던 영혼이 돌아와 자기 집을 알아볼 수 있으려면 생전 모습과 최대한 닮게 만들어야 했으니까요. 진짜 사람 같은 느낌, 즉 사실성도 이집트인이 조각상을 제작한 목적을 충실히 따랐던 결과입니다.

똑같은 이집트 미술인데 그림은 규칙에 딱딱 맞추어 그리는 게, 조각은 사실적으로 표현하는 게 중요했다니 왜 그랬는지 궁금하네요.

언뜻 생각하면 이해가 안 되는 부분이지요. 하지만 그 역시 작품의 목적을 생각하면 자연스러운 결론입니다. 이집트에서 그림은 뭔가를 기록하기 위한 매체였어요. 글자와 비슷하다고 할 수 있지요. 하지만 조각은 영혼의 안식처로 정교하고 정확하게, 주인공을 쏙 빼닮은 사실적인 모습으로 만들어야 했습니다.

고대 이집트 미술은 완벽성과 불변성이라는 두 단어로 설명할 수 있다.
이집트인들은 완벽한 기술력으로 회화, 조각, 건축을 제작했고 그 완벽함을 3000년
동안이나 이어갔다. 미술 제작에 규칙이 존재했던 덕분이다. 고대 이집트인들은
이 규칙을 바탕으로 아름다운 작품들을 탄생시켰다.

**정면성의
원리**

뜻 인체 각 부분의 본질을 가장 잘 드러내는 방식으로 그려 조합하는 원리.

특징 고귀한 신분의 사람에게만 적용됨.

예 나르메르 왕의 팔레트 나르메르 왕을 보면 얼굴은 옆모습, 상체는 정면,

하체는 측면을 향한 모습으로 표현되어 있다.

⇒ 얼굴은 옆모습일 때, 상체는 정면일 때, 하체는 측면일 때 신체의 영원성을

표현한다고 생각했기 때문이다.

그리드 기법

뜻 모눈종이 같은 칸을 만든 뒤 정해진 칸의 개수에 따라 그림을 그리는 방식.

특징 그림의 크기가 커지거나 작아져도 일정한 비율을 유지할 수 있음.

예 헤시라의 초상 그리드에 맞추어 제작했으며 인물의 눈 위치, 손발의 크기가

모두 정해진 비례를 따르고 있다.

**이집트의
복제 인간**

고대 이집트인들은 영혼이 육신이라는 집에 머무른다고 믿었다.

따라서 죽은 이들의 영혼에도 부활과 영생을 위한 집이 필요했는데,

그 결과 탄생한 것이 미라와 인체 조각이다.

• 미라 죽은 사람의 육체를 오래도록 보존하기 위해 제작.

• 인체 조각 미라보다 안전하고 썩지 않는 육신.

고대 이집트인에게 인체 조각은 자신의 복제품이었다.

⇒ 파손되지 않도록 경직된 자세로 제작하고 몸통과 팔다리 사이의 공간은

거의 깎지 않았다.

모두가 시간을 두려워하지만
피라미드만이 세월을 비웃는다.
—아라비아 속담

03 피라미드가 들려주는 불멸의 꿈

#대 피라미드 #계단식 피라미드 #스핑크스
#스핑크스 꿈의 석비 #태양의 배

이번에는 좀 더 재미있는 장소로 가보시죠. 이집트 미술을 얘기하면서 왜 피라미드나 스핑크스 얘기는 한 마디도 안 하는지 궁금하지 않으셨나요? 드디어 차례가 왔습니다.

고왕국을 다른 말로 피라미드의 제국이라 부를 만큼 피라미드는 이집트 고왕국 시대의 대표적인 유산입니다. 지금 이 순간에도 이집트 곳곳에서 새로운 피라미드가 발견되고 있죠. 피라미드는 원래 왕의 무덤으로 썼던 구조물이라는 사실은 알고 계시죠?

그런데 어쩌다가 왕의 무덤을 뾰족한 세모로 만들었을까요?

정확히 말하면 사각뿔입니다만, 처음부터 그랬던 건 아닙니다. 뒤 페이지의 사진을 보세요.

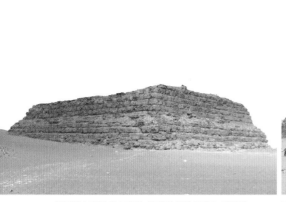

세프세스카프 마스타바, 기원전 2500년경, 사카라
주로 귀족의 무덤으로 만들어진 마스타바는 고대 이집트의
초기 무덤 양식이다.

조세르 왕의 계단식 피라미드, 기원전 2660년경,
사카라 마스타바보다 훨씬 커진 규모가 눈에 띈다. 계
단식 피라미드는 훗날 대 피라미드로 발전한다.

이것도 피라미드인가요? 지금까지 알고 있던 피라미드와 많이 다르
게 생겼네요. 특히 왼쪽 것은 그냥 돌로 쌓아놓은 단처럼 보입니다.

| 피라미드 변천사 |

엄밀히 따지면 왼쪽 사진의 구조물은 피라미드가 아닙니다. 마스타
바라는 이름이 따로 있지요. 하지만 마스타바가 피라미드로 발전했
기 때문에 함께 소개하도록 하겠습니다. 이집트의 초기 무덤은 왼
쪽의 마스타바처럼 아주 단순한 형태였습니다. 귀족 무덤의 대부분
이 이 형태로 만들어졌어요.

그러다가 마스타바를 여러 개 겹쳐 쌓은 듯한 모습의 계단식 피라미
드가 출현합니다. 오른쪽 사진에 보이는 조세르 왕의 피라미드가 대
표적인 계단식 피라미드죠. 층이 있기는 하지만 전체 형태가 피라미
드와 비슷하기 때문에 이렇게 생긴 무덤부터 피라미드라고 부릅니다.

그렇군요. 층진 부분을 메꾸면 우리가 알고 있는 피라미드 모양이
되겠네요.

아까부터 '우리가 알고 있는 피라미드'라는 말을 자꾸 하게 되는데,
그 피라미드의 정확한 명칭은 기자의 대 피라미드입니다. 사막 저
멀리에 큰 피라미드가 세 개 보이시죠? 그게 이집트 피라미드 중에
서도 제일 유명한 기자의 대 피라미드입니다. 이렇게 부르는 이유
는 간단합니다. 기자 지역에 있는 큰 피라미드이기 때문이죠. 줄여
서 대 피라미드라고도 합니다.
하도 인상적인 유적이라 대 피라미드에 대해서는 온갖 이야기가 다
있습니다. 어떤 사람은 삼각형 모양의 피라미드가 거대한 산을 상
징한다고 설명하기도 합니다. 심지어는 피라미드가 외계인이 지은
우주 정거장이라는 황당한 주장까지 있어요.

기자 대 피라미드, 기원전 2530~2460년경, 기자 세 개의 거대한 피라미드가 모여 있다. 우리는
보통 '피라미드'라고 하면 이 모습을 떠올린다. 단 한 사람을 위한 무덤이라고는 믿을 수 없을 만큼
압도적인 규모다.

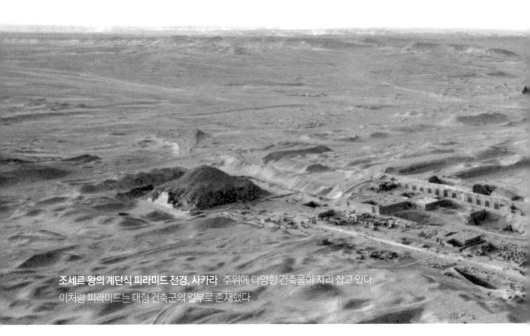

조세르 왕의 계단식 피라미드 전경, 사카라 주위에 다양한 건축물이 자리 잡고 있다. 이처럼 피라미드는 대형 건축군의 일부로 존재했다.

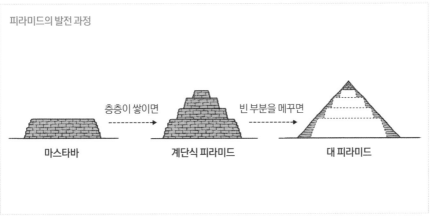

피라미드의 발전 과정

마스타바 → 층층이 쌓이면 → 계단식 피라미드 → 빈 부분을 메꾸면 → 대 피라미드

이런 이야기에는 딱히 근거가 없습니다. 합리적인 설명은 마스타바 형태의 무덤이 점점 발달해서 계단식 피라미드 형태를 거쳐 완벽한 사각뿔 형태로 나아갔다는 거예요. 기발한 상상력에 의존하는 온갖 가설보다 재미없는 이야기이지만, 피라미드가 담고 있는 이집트 사람들의 세계관을 잘 들여다보면 근거 없는 엉터리 이야기보다 훨씬 깊은 깨달음을 얻을 수 있습니다.

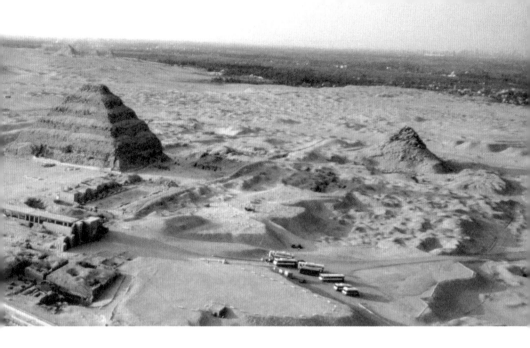

| 원조 피라미드는 사각뿔이 아니었다 |

기자 지역에서 나일강을 따라 10킬로미터 정도 내려가면 사카라라
는 지역이 나오는데, 조세르 왕의 피라미드는 이곳에 있습니다. 폭
120미터에 높이 60미터로 결코 작지 않은 규모죠. 10층 건물 높이
에 달하니까요. 실제로 보면 요즘 10층 건물보다 훨씬 크게 느껴집
니다. 요즘 건물은 직사각형 모양이지만 피라미드는 아랫부분이 아
주 넓으니 말입니다.

자세히 보시면 피라미드 주위에 작은 무덤과 주거지가 있습니다.
흔히 생각하는 것과 달리 피라미드는 사막 위에 덩그러니 혼자 지
어진 건물이 아니었거든요. 왕의 무덤이라는 신성한 공간을 둘러싸
고 신전과 제사를 지내는 제단, 건물들을 관리하는 관료의 숙소 등
이 함께 세워졌습니다. 현재는 대부분 무너졌지만요.

요즘으로 치면 대학 근처에 자연스럽게 가게들이 들어선 거네요. 도대체 누가 이걸 만들었을까요?

고대 이집트 기록에 피라미드를 만든 사람의 이름이 전해집니다. 영화 「미이라」에도 그 이름이 등장해요. 바로 임호테프라는 사람이지요. 영화에서는 악당으로 묘사되지만 실제 인물과는 살았던 시기나 역할이 모두 달라요. 기록이 정확하다면 임호테프는 역사에 이름을 남긴 최초의 건축가입니다. 이집트에는 '최초'가 붙은 사람이 많죠? 앞서 만난 헤시라는 인류 최초의 의사였고요. 그럼 이제 이 피라미드의 주인인 조세르 왕을 만나보겠습니다.

오른쪽 조각의 주인공이 조세르 왕입니다. 피라미드 안에서 발견된 조각인데, 석회석으로 만들었고 원래는 채색도 되어 있었을 겁니다. 신체가 의자에 딱 붙은 모습으로 새겨져 있죠. 앞서 말씀드린 것처럼 왕의 영혼이 들어갈 집이 파손될까 봐 일부러 이렇게 만든 겁니다.

눈이 왜 저렇죠? 구멍이 나 있어요.

조세르 왕의 좌상, 기원전 2610년경, 이집트박물관 위엄을 갖춘 다소 경직된 자세로 제작되었다. 원래 유리나 수정으로 눈을 만들어 넣었던 것으로 보이는데, 현재는 소실되었다.

원래는 저 안에 수정이나 유리로 눈을 만들어 넣었을 겁니다. 눈에 보석 종류를 넣어 실감 나게 표현했던 이집트의 다른 조각상을 떠올려보세요.

조각상이 파손된 건 아쉽군요. 그럼에도 피라미드가 자랑하는 위엄은 인상적입니다. 그 옛날에 저토록 거대한 무덤을 짓다니, 고대 이집트 왕의 권위와 카리스마가 정말 대단했군요.

맞습니다. 하지만 그뿐만이 아니에요. 피라미드는 왕의 권위를 표현하는 데도 이용되었지만 이집트인의 자부심을 보여주는 상징이기도 했을 겁니다.

이방인들이 멀리서 저 거대한 무덤을 보았다고 생각해보십시오. 우리가 마천루가 빽빽이 들어찬 뉴욕 시내를 보며 미국이라는 나라의 번영에 감탄하듯, 그 당시 이방인들은 피라미드를 보고 이집트라는 제국의 힘을 실감했을 겁니다. 경외심마저 들었을지도 모르지요. 반대로 멀리 장사하러 떠났다가 고향으로 돌아온 이집트인에게는 피라미드가 드디어 파라오의 땅으로 돌아왔다는 안도감을 안겨주고, 자기 나라에 대한 자랑스러운 마음도 심어주었겠죠.

| 피라미드를 가장 멋지게 보는 법 |

드디어 대 피라미드에 도착했습니다. 뒤 페이지를 보세요. 아무리 강조해도 지나치지 않은, 고대 이집트의 상징적 유적이지요. 카이

로 인근의 기자 지역에 위치해 있는데, 아래는 피라미드 쪽에서 카이로를 바라보고 찍은 사진입니다. 피라미드 뒤쪽으로 뿌옇게 보이는 게 카이로예요.

피라미드가 있는 곳이 카이로보다 지대가 높은 모양이군요.

맞습니다. 거리는 10킬로미터 정도 떨어져 있고요. 그래서 사진처럼 멀리서 내려다보는 구도가 연출됩니다. 사각뿔 모양의 피라미드는 이외에도 여러 개가 있지만 아무래도 제일 유명한 건 기자의 대피라미드지요. 보시다시피 세 개가 나란히 서 있습니다. 제일 큰 게 쿠푸 왕의 피라미드, 두 번째가 카프레, 세 번째가 멘카우레 왕의 피라미드입니다.

저는 직접 피라미드를 본 적이 있는데요, 혹시 이집트에 가서 피라미드를 보실 기회가 있다면 카이로에서 출발하는 버스를 타고 천천히 피라미드 쪽으로 이동하는 걸 추천해드립니다. 30분쯤 가면 멀리서 엄청난 구조물이 보이기 시작합니다. 아무것도 없는 광활한 대지 저 멀리에서 서서히 피라미드가 등장하죠. 그 순간 어마어마

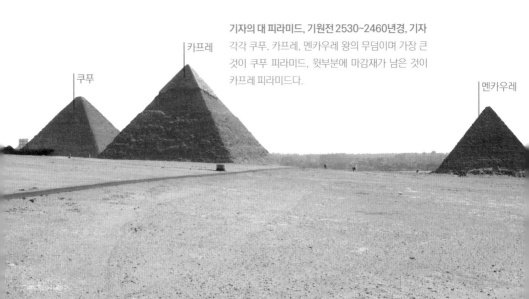

기자의 대 피라미드, 기원전 2530~2460년경, 기자
각각 쿠푸, 카프레, 멘카우레 왕의 무덤이며 가장 큰 것이 쿠푸 피라미드. 윗부분에 마감재가 남은 것이 카프레 피라미드다.

쿠푸

카프레

멘카우레

한 흥분과 감동이 밀려듭니다.

피라미드에서 3킬로미터쯤 떨어진 곳에서 잠시 버스를 멈추고 내려보는 것도 좋습니다. 그 정도 거리에서 보이는 피라미드의 모습이 정말 감동이거든요. 가까이 가면 주변의 건축물이 함께 눈에 들어오지만 멀리서 보면 오직 피라미드만 우뚝 솟아 있는 듯한 착각이 들어 장관입니다.

그렇군요. 하지만 직접 본 적이 없어서 아직 감이 오지 않네요. 아까 조세르 왕의 피라미드는 10층 정도 높이라고 하셨는데, 기자의 대 피라미드는 어떤가요?

세 피라미드 중 가장 큰 쿠푸 왕의 무덤은 높이가 146미터에 달합니다. 무려 40층 건물과 비슷한 높이예요. 현대의 고층 건물과 맞먹는 높이의 구조물이 이미 5000년 전, 정확하게는 기원전 2530년에 세워진 겁니다.

조세르 왕의 피라미드에 대해 이야기할 때 잠깐 언급했지만 현대의 40층 건물을 볼 때와 40층 건물 높이의 피라미드를 볼 때는 느낌이 전혀 다릅니다. 같은 높이의 직육면체 건물보다 사각뿔 피라미드에서 뿜어져 나오는 에너지가 훨씬 크거든요. 삼각형의 피라미드가 경사면을 이루며 점점 높아지는 모습은 위압감을 극대화합니다.

혹시 피라미드 안에 들어갈 수도 있나요?

네. 세 피라미드 중 가장 작은 멘카우레 피라미드의 내부는 일반인

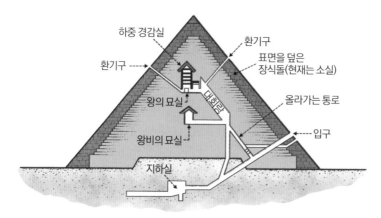

하중 경감실

환기구

환기구

표면을 덮은
장식돌(현재는 소실)

대회랑

왕의 묘실

올라가는 통로

왕비의 묘실

입구

지하실

쿠푸 피라미드의 내부 구조

에게도 공개되어 있거든요. 아쉽게도 조금 들어가 볼 수 있을 뿐,
피라미드의 내부 구조를 모두 보려고 돌아다닐 수 있는 건 아닙니
다. 저 많은 돌을 다 들어내지 않고서야 안의 구조를 파악할 수가
없으니까요. 2.5톤짜리 돌 250만 개를 들어내야 하는데, 그런 일을
하겠다는 사람이 아직 없었습니다. 지금까지 밝혀진 내부 구조만
소개하자면 위 도면과 같습니다.

신기한 기능을 하는 공간이 많네요. 그런데 세 개의 피라미드를 왜
저렇게 가깝게 지어놓았을까요?

좋은 질문입니다. 그건 세 피라미드의 주인들이 혈연관계로 맺어져
있었기 때문이에요. 쿠푸가 할아버지, 카프레가 아버지, 멘카우레
가 아들이었습니다. 고왕국 제4왕조의 왕인 이들은 기원전 2600년
에서 2500년 사이에 이집트를 다스렸습니다. 직계 혈통인 삼대의
피라미드를 나란히 세운 거지요. 이 세 피라미드가 너무 유명해서

세 왕의 통치 시기를 '대 피라미드의 시대'라고 부르기도 합니다. 완공 당시의 피라미드는 지금보다 근사한 모습이었을 거라고 추정합니다. 카프레 피라미드의 맨 윗부분에 표면 마감재가 남아 있거든요. 이로 미루어 짐작건대 원래 피라미드는 겉이 매끈하게 마감되어 있었을 거라고 봅니다.

보기에는 무척 대단했겠지만 대 피라미드의 시대가 그렇게 살기 좋은 시절은 아니었겠어요. 이렇게 큰 구조물을 지으려면 전 국가적으로 자원과 인력을 동원해야 했을 테니까요. 아무리 이집트의 국력이 대단했다고 해도 대다수 사람들은 피라미드 건축 외에 아무 일도 할 수 없는 상황 아니었을까요?

그렇게 생각하기 쉽지만 실제로는 그렇지 않았다는 증거가 발견됐습니다. 오히려 대 피라미드가 건축된 시기는 고왕국이 문화적으로 정점을 찍은 때였어요. 고대 이집트의 글만 보아도 그 점이 분명히 드러납니다. 이집트에서는 문자가 처음 만들어진 뒤 얼마간 모든 기록이 단어 단위로만 이루어졌거든요. 그런데 대 피라미드 시대에 들어서면서 비로소 문법을 갖춘 문장이 쓰이기 시작합니다.

그러니 대 피라미드를 건축하던 시기에 모든 자원이 파라오의 무덤 짓기 사업에 동원되었다는 주장은 무리가 있습니다. 이집트 문화가 고도의 성숙기에 접어들었다고 보는 편이 더 설득력 있죠. 본격적인 문명의 시대가 시작되었다고 볼 수도 있겠고요.

제가 여기서 본격적이라는 단서 조항을 붙인 데는 이유가 있습니다. 학자들은 '문명'이라는 단어를 아주 까다롭게 사용합니다. 무엇을

문명이라 부를지 학자마다 제시하는 기준은 조금씩 다른데, 보통 다음 세 가지 조건에는 동의합니다. 문자가 있었느냐, 인구 5000명 이상의 도시가 있었느냐, 도시를 움직이는 체계적인 사회조직망을 가지고 있었느냐 하는 겁니다.

이 중에서도 문자의 사용은 원시와 고대를 가르는 중요한 기준이 됩니다. 문자가 만들어졌다는 건 오직 문자로만 표현할 수 있는 고 차원적인 개념이 생겨날 정도로 사회가 복잡해졌다는 뜻이거든요. 이제 동굴벽화에 그렸던 그림만으로는 부족한 겁니다.

예를 들어 신석기시대에도 상당한 규모의 도시 유적이 있었지만 문 자는 발견되지 않는데, 우리는 그런 유적을 만든 사람들이 문명을 이룩했다고 표현하지 않습니다. 그런데 이집트는 기원전 3000년경 부터 문자를 만들어 썼을 뿐만 아니라 대 피라미드의 시대에 이르 러서는 문법 구조를 갖춘 문장을 적어내기 시작했던 거예요. 이집 트 문명이라는 이름이 아깝지 않습니다.

다른 문명의 무덤과 피라미드를 비교해보는 것도 재미있는 일입니 다. 세계 4대 문명 중 하나인 중국 문명은 대 피라미드의 시대로부 터 약 2300년이 흐른 기원전 246년경 피라미드와 비견될 만큼 거대 한 지하 무덤을 조성하죠. 바로 진시황릉입니다.

진시황은 땅속에 궁전 같은 무덤을 만들고 수많은 장치를 설치해서 침입자를 막으려 했다고 전해집니다. 심지어 침입자가 나타나면 화 살이 자동으로 발사되는 장치가 있었다거나 도굴을 막기 위해 무덤 의 위치를 비밀에 부치고 동원했던 인부를 모두 죽였다는 전설이 전해질 정도입니다. 물론 과장된 부분도 있겠지만 그런 노력 덕분 에 지금까지 원래의 모습을 상당 부분 유지하고 있는 것이겠지요.

진시황릉 근처 병마용갱에서 발견된 진흙 병사들, 기원전 246~208년, 중국 산시성 이곳에는
6000개 이상의 병사 모형이 묻혀 있었다고 한다. 이 병사들의 생김새는 모두 다르다.

| 피라미드만이 세월을 비웃는다 |

이집트와 중국 중 누가 맞고 틀렸는지는 따질 수 없지만 파괴할 테
면 해보라는 이집트의 자신감이 느껴지긴 하네요. 전혀 숨기려고
하지 않았으니까요.

그렇죠. 하지만 그 자신감 탓에 피라미드의 표면은 상당히 훼손됐습
니다. 사람들이 피라미드 표면의 마감재를 뜯어다가 재활용하는 바
람에 지금처럼 울퉁불퉁한 돌이 겉으로 드러나 버린 거죠. 앞서 보
았듯 카프레 왕의 피라미드 꼭대기 일부에만 마감재가 남아 있어요.
이집트 관광 안내 책자에는 원래 피라미드의 겉면이 전부 채색되어
있었을 거라는 이야기가 나옵니다. 복원도도 그렇게 그려져 있고요.
깨끗하게 마감된 상태에서 화려하게 채색까지 된 광경을 한번 상상

피라미드는 원래 매끈한 돌로 마감되어 해가 비치면 표면이 번쩍번쩍 빛났다.

표면 전체를 채색했다는 설도 있다.

카프레 왕의 피라미드 표면

해보세요. 그 매끄러운 표면에 사막의 햇빛이 반사되는 모습은 정말 장관이었겠죠.

그렇게 대단한 건물을 그 옛날 사람들이 도대체 어떻게 만들었을까요? 고대 이집트에 타워크레인이 있었던 것도 아닐 텐데요.

타워크레인까지는 아니지만 비슷한 장비가 동원됐습니다. 그리스의 역사가 헤로도토스가 남긴 기록과 신왕국에서 남긴 기록을 통해 피라미드를 지을 때 기중기를 이용해 돌을 들어 올렸다는 사실을 알 수 있어요. 오른쪽 그림에 나타난 것처럼 경사면과 기중기를 번갈아 사용하며 높은 돌을 피라미드 꼭대기까지 옮겼을 겁니다. 기중기를 사용했다고는 하지만 경사로를 설치했다가 해체하고, 경사로 위까지 기중기를 밀어 올리는 작업이 보통 힘든 게 아니었겠죠.

이때 많은 노예들이 희생되었을 거라고 생각하는 분들이 계실 텐데, 결론부터 말하자면 오해입니다. 피라미드나 스핑크스 같은 거대 건축물을 지은 사람들은 노예가 아니었어요. 평소에는 농사를 짓던 일반 백성들이 농한기에 피라미드를 지었다고 합니다.

노예를 동원하지 않았다니 다행이긴 하지만 생계를 버려두고 피라미드 건설에 동원됐을 백성들도 불쌍하네요.

아닙니다. 굳이 따지자면 피라미드 건설은 복지 제도에 가까웠어요. 농사일이 없어 놀고 있는 백성들이 일정한 소득을 벌어들일 수 있도록 했던, 고대 이집트식 뉴딜 정책이었던 거죠. 백성들은 일정한 임금을 받으며 피라미드를 쌓았습니다. 돈뿐만 아니라 몸보신하라고 마늘도 나눠줬고요. 몸이 아플 때는 물론이고 친구들과 잔치 약속이 있다는 이유로도 작업에 빠질 수 있었다고 하니 노예와는 거리가 멀었습니다.

피라미드 제작 과정을 그린 상상도

5000년 전의 유물인 피라미드가 옛날 이집트 사람들의 삶이 어땠을지 상상하도록 도와주네요. 지금으로부터 5000년이 지난 뒤 서울을 둘러보면서도 누군가 이렇게 생각할 수 있을까요?

재미있는 생각입니다. 과연 5000년이 지난 어느 날 누군가가 서울을 방문한다면 여기에 뭐가 남아 있을까요? 완전히 폐허가 되었을 수도 있고, 전혀 새로운 도시가 세워졌을 수도 있겠지요. 다만 지금의 모습을 찾기는 어려울 겁니다.

현대 이집트의 수도인 카이로만 해도 무수한 약탈과 파괴의 대상이 되었거든요. 640년경 이슬람 세력에게 정복당한 이후로 피라미드도 크게 훼손되었고요. 이슬람 통치자의 입장에서는 이교도가 남긴 거대한 종교 건축물이 불편했을 겁니다. 술탄 무하마드 알리는 피라미드 외벽을 뜯어내 자기 성을 짓는 데 썼고, 피라미드를 완전히 파괴하려고도 했습니다. 피라미드가 너무 커서 성공하지 못했을 뿐이지요.

| 영생을 꿈꾼 왕들 |

피라미드 안에는 파라오의 영생과 부활을 기원하는 수많은 부장품이 들어 있었습니다. 파라오의 영혼이 깃들 수 있는 인체 조각도 빼놓지 않았죠.

먼저 오른쪽 조각상을 보세요. 기자의 대 피라미드 중 가장 작은 피라미드의 주인인 멘카우레 파라오의 조각상입니다. 양옆에 서 있는

건 머리에 소뿔이 달린 하토르 여신과 상 이집트의 도시를 상징하는 노메 여신입니다. 파라오가 신들의 수호를 받는다는 걸 조각을 통해 보여주죠. 왕과 여신답게 엄청난 자신감과 당당함을 뽐내고 있네요.

처음에 본 이집트 입상과 자세가 비슷하군요. 차렷 자세를 한 것처럼 팔을 몸에 붙이고, 발은 한 발만 앞으로 내밀고요.

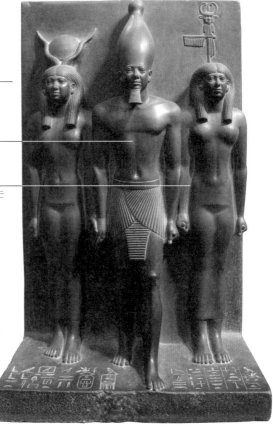

머리에 소뿔을 달고 있는
하토르 여신

멘카우레 왕

고대 이집트의 도시를 뜻하는
'노메'를 의인화한 여신

**멘카우레 왕과 하토르 여신,
노메의 의인화 형상,
기원전 2460년,
이집트박물관**
왕과 여신들의
당당함이 느껴진다.

맞습니다. 이것이 이집트 입상의 전형적인 자세입니다. 자세도 자세지만 정말 잘 만들지 않았나요? '마감이 끝내주는' 조각입니다. 돌을 깎아놓은 건데 어쩌면 저렇게 윤기가 흐르고 부드러울까요? 돌 다루는 솜씨가 보통이 아니지요. 신체를 묘사한 방식 또한 단순하면서 강렬합니다. 몸이 엄격한 좌우대칭을 이루고 있으며 세부적인 근육까지 묘사했지요. 만든 사람의 뛰어난 솜씨와 자신감이 엿보입니다.

이 조각을 들여다보고 있으면 돌로 깎아낸 물건이라는 사실을 자꾸 잊어버리게 됩니다. 게다가 이 조각에 사용된 돌은 섬록암이라는 대단히 단단한 돌입니다. 그걸 생각하면 제작 과정이 얼마나 어려웠을지 상상이 되죠.

깎기 어려운 돌을 굳이 사용한 걸 보면 이집트에는 돌이 귀했던 게 아닐까요?

그건 아닙니다. 섬록암은 깎기 어려운 대신 질 좋고 오래가는 돌이었어요. 그리고 나일강 유역에서는 좋은 돌이 아주 많이 났습니다. 오히려 금과 나무가 부족했죠. 그래서 금은 아프리카 내륙과 유럽에서, 나무는 아프리카 내륙에서 가져와야 했습니다. 고대 이집트 파라오들은 금과 나무를 확보하기 위해 끊임없이 아프리카 내륙 원정에 나섰던 것 같아요.

다른 조각도 하나 보겠습니다. 아래 조각상의 왕은 두 번째로 큰 피라미드의 주인공인 카프레 파라오입니다. 이 조각은 파괴된 상태로 고운 천에 싸인 채 신전 안에서 발견되었는데요, 지금은 잘 복원하

여 카이로의 이집트박물관에 전시해놓았습니다. 이 조각에서도 기술적 완벽성이 느껴집니다. 얼굴 묘사도 초상화라고 할 만큼 사실적이고요. 굳게 다문 입과 표정을 보십시오. 돌에 줄무늬가 조금씩 들어가 있는 것도 예쁘죠?

머리 뒤에 붙어 있는 새는 뭔가요?

매의 형상을 한 호루스 신입니다. 호루스는 파라오를 수호하고 있는데, 두 가지 면에서 그렇습니다. 일단 상징적인 측면에서 신이 파라오를 가호한다는 걸 보여줍니다. 두 번째는 약한 목 부분을 덮어 보강재 역할을 합니다. 여러 차례 말씀드리지만 인체 조각상은 목이 쉽게 부러지거든요. 이집트 입상 뒤의 기둥을 완전히 파내지 않았던 것이나, 조세르 왕의 조각상을 의자와 함께 조각한 것과 비슷한 이유입니다.

이집트 조각이 갖추어야 할 기본 조건은 '안전하게, 오랫동안 보존될 것'이었지요. 그래서 이집트의 조각가들은 카프레 조각상이 그렇듯 기발한 방법까지 동원해서 어떻게든 약한 부분을

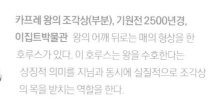

카프레 왕의 조각상(부분), 기원전 2500년경, 이집트박물관 왕의 어깨 뒤로는 매의 형상을 한 호루스가 있다. 이 호루스는 왕을 수호한다는 상징적 의미를 지님과 동시에 실질적으로 조각상의 목을 받치는 역할을 한다.

보강했습니다. 조각이 부러지거나 훼손될 가능성을 줄이기 위해 모든 부분을 하나의 고정된 덩어리로 제작한 겁니다.

그리스 조각상은 역동적인 반면 이집트 조각상은 하나같이 정적인 자세만을 보여주어서 그리스 미술이 한 수 위라고 생각했는데, 꼭 그렇게 볼 것만은 아니군요.

그렇죠. 애초에 만든 목적이 달랐을 뿐입니다. 이집트에서는 조각이 영원히 변치 않도록 제작하는 데 방점을 찍다 보니 다소 딱딱한 결과물이 나올 수밖에 없었지요. 조각의 표현과 돌 다루는 기술만 보면 이집트 사람들이 그리스에 뒤졌다고 쉽사리 평가하기 어렵습니다.

이집트 미술이 정체되어 있었다는 일부 학자의 이야기에도 동의하기 힘들어요. 처음에 보았던 조세르 왕의 조각상에서 얼굴 부분을 다시 보시죠. 이 조각을 카프레 왕의 조각과 비교해보면 기술적 진보를 분명히 알 수 있습니다. 표현 방식도 훨씬 정교해지고 피부의 질감도 실제에 가깝게 매끈해졌지요. 귀와 턱 모양 등 세부적인 묘사도 카프레 조각상 쪽이 훨씬 뛰어납니다.

조세르 왕의 좌상(부분) 카프레 조각상과 비교하면 거친 마감과 다소 부자연스러운 신체 표현이 엿보인다.

| 잊힌 이름, 지평선의 호루스 |

이번에는 화제를 돌려 스핑크스 이야기를 해볼까요? 기자의 대 피라미드 옆에 딱 버티고 있는 스핑크스를 여러분도 어디서든 한 번은 본 적이 있을 겁니다. 재미있는 건 고대 이집트의 스핑크스를 발굴한 사람 역시 고대 이집트인이었다는 거예요. 정확히는 신왕국 시대의 파라오 투트모세 4세가 스핑크스를 발굴했죠.

네? 스핑크스를 발굴하다니요?

스핑크스가 만들어진 건 고왕국 시대의 일이었거든요. 스핑크스가 만들어지고 나서 무려 1000년이 흐른 뒤에야 투트모세 4세가 집권했으니, 그의 입장에서는 1000년 전 유적을 발굴해낸 겁니다.
투트모세 4세는 스핑크스를 발굴하고 나서 재미있는 비석을 하나 남겼어요. 바로 투트모세 4세의 스핑크스 기념비입니다. 그의 꿈 이야기가 새겨져 있어서 스핑크스 꿈의 석비Dream Stele라고도 부르죠. 투트모세 4세는 스핑크스를 발견하기 전 꿈을 꿨다고 합니다. 꿈 이야기는 이렇습니다. 왕위에 오르기 전 사냥을 나갔던 투트모세 4세는 어딘가에 기대어 깜빡 잠이 듭니다. 그런데 꿈에서 자신을 덮고 있는 모래를 치워주면 왕으로 만들어주겠다는 태양신의 목소리를 들었대요. 잠에서 깨어나 자리 밑의 모래를 파보았더니 스핑크스가 묻혀 있더라는 겁니다.
보시다시피 이 기념비는 지금도 스핑크스의 앞발 사이에 놓여 있습니다. 재미있게도 이 기념비에는 스핑크스라는 단어가 전혀 등장하

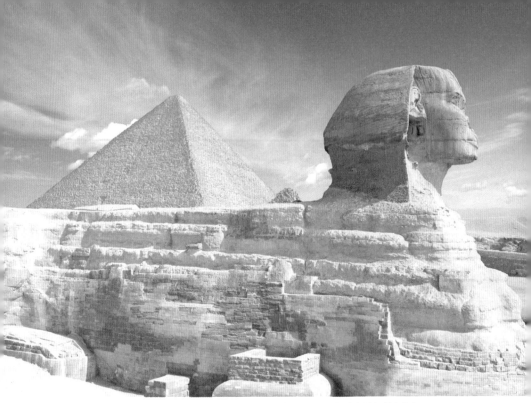

대 피라미드 앞에 위치한 스핑크스, 기원전 2650년경, 기자 얼굴 부분이 많이 훼손되었지만 그 규모와 생김새에서 당당한 위용이 느껴진다. 마치 파라오의 무덤을 지키는 파수꾼 같다.

지 않아요. 그는 자기가 발굴한 태양신을 '지평선의 호루스'라는 멋진 이름으로 불렀거든요.

스핑크스와 관련된 흥미로운 논쟁도 있습니다. 어떤 지질학자가 조사하다가 스핑크스 안쪽에서 비에 침식된 흔적을 발견했다고 해요. 만약 조사 결과가 사실이라면 스핑크스가 만들어진 당시 이집트에 엄청난 폭우가 내렸다는 결론을 내릴 수 있습니다. 그런데 이집트 지역에 폭우가 왔던 시기는 기원전 1만 년 무렵으로 추정되거든요.

고대 이집트 문명이 시작된 건 기원전 3000년경이라고 하지 않으셨나요? 기원전 1만 년이라니, 스핑크스가 고대 이집트 문명보다

7000년 앞서서 만들어졌다는 뜻이잖아요.

맞습니다. 그래서 이 사실을 근거로 기원전 1만 년경에 이집트에 엄청난 문명이 존재했다는 가설까지 나왔어요. 선先 이집트 문명이 있었다는 겁니다. 이 가설을 믿는 사람들은 선 이집트 문명 당시에 지어진 조형물 중 가장 대표적인 것이 지금의 스핑크스이고, 고대 이집트 사람들이 이를 기리기 위하여 기자 일대에 성전을 조성했을 거라고 주장하죠. 관련된 기록이 하나도 없으니 추측일 뿐이지만요. 물론 이집트 지역에도 영국 스코틀랜드의 브로거링 유적지 같은 거석 문화 유적이 존재했을 수 있겠지요. 선사시대에 이미 만들어진 구조물을 재활용하여 거대 상징물을 만들었을 가능성도 있고요. 하지만 앞서 말씀드렸다시피 고대 이집트 문명에 대해서는 허무맹랑한 이야기가 너무 많으니 상

스핑크스 꿈의 석비

스핑크스와 꿈의 석비, 기원전 2650년경, 기자 앞쪽에 자리한 석비는 투트모세 4세가 세운 기념비다. 여기에는 1000년 동안 모래언덕 아래 묻혀 있던 스핑크스를 발굴한 사연이 적혀 있다.

상을 제한할 필요가 있다는 걸 기억해주세요.

그럼 좀 더 정설에 가까운 입장은 뭔가요?

카프레 왕의 아들이나 사촌이 그를 기념하기 위해 스핑크스를 만들었다는 설입니다. 스핑크스가 카프레의 피라미드 앞에 서 있고 두 구조물이 도로로 연결돼 있기도 하니 제법 설득력 있는 이야기지요. 스핑크스의 얼굴도 카프레 왕의 얼굴을 본떠 만들었을 거라고 합니다.

| 피라미드 주위의 복합 건축 단지 |

오른쪽 평면도를 통해서 지금까지 살펴본 유적들의 위치를 확인해볼까요?

가장 먼저 기자의 대 피라미드 세 개가 눈에 들어오실 겁니다. 제일 큰 쿠푸 왕 피라미드, 제일 작은 멘카우레 피라미드, 중앙에 위치한 카프레 피라미드가 보이네요. 방금 말씀드린 것처럼 스핑크스가 카프레 피라미드 앞에 버티고 선 모습을 확인하실 수 있고요. 두 구조물을 연결하는 도로도 보이죠.

주변에는 작은 부속 건물이 있습니다. 제사를 지내는 신전인 장제전, 왕비들의 피라미드, 동편과 서편으로 나뉜 가신들의 마스타바가 늘어서 있어요. 기자 대 피라미드 일대를 통틀어 초대형 무덤군이라고 보시면 됩니다.

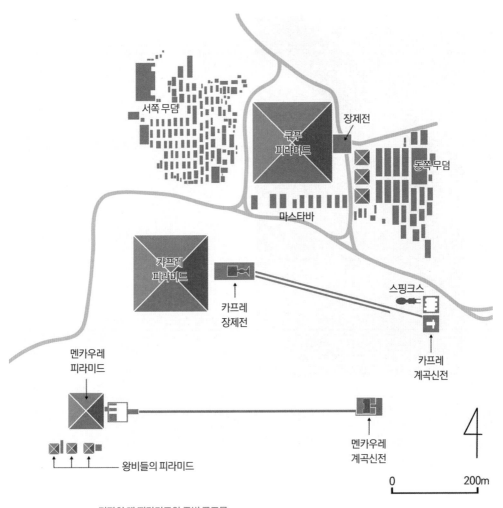

기자의 대 피라미드와 주변 구조물

피라미드가 너무 인상적인 유적이다 보니 부속 건물은 그냥 지나치기가 쉽습니다. 하지만 그 건물들도 보통 대단한 게 아닙니다.

뒤 페이지의 기둥을 보세요. 스핑크스 앞에 남아 있는, 카프레 왕을 모셨던 신전의 기둥입니다. 돌을 자로 잰 듯 반듯하게 깎아놓았네요. 현대의 작품이라고 해도 믿을 정도죠. 딱 떨어지는 기둥의 각과

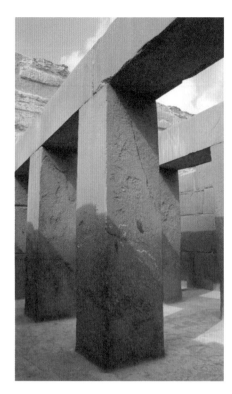

단순성에서 느껴지는 미감을 즐겨보시길 바랍니다. 이처럼 단순하지만 엄격하고 완벽한 이집트의 기술은 이후 건축과 조각, 공예를 비롯한 많은 분야의 조형 예술에 반영됩니다.

오른쪽은 카프레 왕의 계곡신전에서 발견된 배입니다. 쇠못을 하나도 사용하지 않고 만든 목조 선박으로, 길이가 무려 40미터가 넘어요. '태양의 배'라고 불립니다.

사막 한가운데 배가 있었다고요?

지금의 계곡신전 주변을 생각하면 이상한 일이지요. 이 배를 근거

로 나일강에서 카프레 왕의 계곡신전 앞까지 운하를 파 물이 들어오게 했을 거라는 주장이 제기된 적도 있습니다. 사실이라면 정말 대단한 일이죠. 사막 한복판에 이렇게 거대한 배를 띄울 수 있는 운하가 있었다니 말입니다.

하지만 다른 설도 있습니다. 태양의 배는 사람을 실어 나르던 진짜 배가 아니라 영혼이 저승으로 갈 때 타고 가는 배, 그러니까 일종의 장례 도구였으리라는 가설입니다.

태양의 배, 기원전 2650년경, 기자 카프레 신전에서 발굴했으며 모든 부속이 조각난 채로 발견되었다. 길이가 약 40미터에 이르는 거대한 배다.

| 아프리카 문명이 아닌 이집트? |

기자의 대 피라미드까지 둘러보았으니 이제 피라미드의 이름에 얽힌 비밀을 공개할 시간이 된 것 같습니다. 사실 피라미드는 이집트어가 아니라 그리스어에서 온 단어입니다. 심지어 특별한 뜻이 있는 단어가 아니라 그냥 삼각형을 의미하죠. 더 정확하게는 삼각형 모양으로 구운 케이크인 피라미스에서 유래한 말이고요.

피라미드는 이집트인들에게 아주 중요한 구조물이었잖아요. 그런 구조물에 왜 그리스어로 된, 별 뜻 없는 이름이 붙었나요?

중요한 점을 짚어주셨네요. 이집트 사람들은 이 거대한 무덤을 피라미드라 부르지 않고 '메르'라고 부릅니다. 운하, 사랑, 괭이와 같은 뜻이지요. 그런데 우리는 왜 메르라는 이름을 놔두고 피라미드라고 부를까요? 이집트 고유의 이름보다도 그리스어로 된 밍밍한 이름이 더 널리 퍼지게 된 데는 그 나름의 사정이 있습니다.
우리가 고대 이집트의 역사를 알 수 있는 건 두 가지 언어 덕분입니다. 하나는 말할 것도 없이 이집트 사람들이 썼던 이집트어겠지요. 고대의 이집트어는 신성문자라는 이집트 고유의 그림문자로 기록됐습니다. 다른 하나는 그리스어예요. 그리스인이 이집트에 대해 남긴 기록을 통해 이집트의 역사며 문화를 간접적으로 추정하는 겁니다.
당연히 이집트 사람들이 남긴 기록을 직접 읽는 편이 훨씬 좋았겠지만 안타깝게도 1822년 샹폴리옹이 신성문자를 해독해내기 전까

고대 이집트 신성문자 각종 새, 사람, 눈 등 여러 모양의 그림으로 이루어진 문자다. 이 문자는 19세기에 들어서야 해독되었다.

지는 그게 불가능했습니다. 고대 이집트 문명이 사람들의 기억 저편으로 잊히면서 신성문자를 해석할 수 있는 사람도 없어져버렸으니까요.

그래서 한동안 이집트 연구는 그리스 사람이 남긴 기록에 전적으로 의존했습니다. 널리 알려진 헤로도토스의 『역사』 같은 책을 읽고 거기에 적힌 그대로 이집트를 이해한 거예요. 이를테면 고대 그리스 사람들이 이집트에 가서 엄청난 구조물을 보고 '삼각형 모양의 거대 건축물이니 피라미드라고 부르자'라고 써놓은 걸 그대로 이어받은 거죠.

왜곡이네요. 이집트 사람의 입장에서는 기분 나쁘겠는데요.

그렇죠. 더 큰 문제는 그리스인이 남긴 이집트에 대한 기록이 중립

적이거나 객관적이지 않다는 겁니다. 특히 초기 그리스인들은 이집트의 문명에 비해 자신들의 문화가 초라하다고 생각했을 수 있거든요. 그리스 사람들이 이집트 문화를 경계하고 폄하하고 왜곡한 것은 상당 부분 그 열등감을 표출한 결과일 겁니다. 그러니 고대 그리스인의 시각으로 남긴 기록을 그대로 신뢰한다면 이집트에 대해 부정적인 편견을 갖기가 쉽겠지요. 대표적인 예가 방금 살펴보았던 스핑크스입니다.

이상하긴 했어요. 지평선의 호루스라는 멋있는 이름을 놔두고 스핑크스라는 명칭을 쓴 이유를 잘 모르겠더라고요.

신화에 등장하는 괴물의 이름인 스핑크스를 지평선의 호루스에게 갖다 붙인 것도 그리스인이 적대감을 표출한 결과라고 할 수 있습니다. 그리스의 오이디푸스 신화에 나오는 스핑크스는 인간 여자의 머리에 여러 짐승이 합쳐진 몸을 한 전형적인 악마의 모습이잖아요. 앞으로는 지평선의 호루스라고 부르는 편이 정확하겠죠? 지평선의 호루스라는 이름이 길다면 '세세푸우 앙크'나 그냥

낙소스의 스핑크스, 기원전 570년경, 델포이고고학박물관
그리스인들은 이집트 문명을 폄훼하려는 의도로
몇몇 이집트 신의 이름을 부정적으로 지었다.

'세세푸우'라고만 부르셔도 됩니다. 둘 다 고대 이집트 사람들이 쓰던 이름으로, 왕의 모습을 닮은 것이라는 뜻이거든요. 아닌 게 아니라 이집트 사람들의 세계관이 반영된, 제대로 된 이름을 사용하는 건 중요한 일입니다. 그리스 용어를 자꾸 따라 쓰다 보면 의도하지 않았더라도 그리스인이 만들어낸 부정적 이미지에 설득당하게 되니까요.

사실 세세푸우나 메르 같은 명칭을 써야 한다는 주장은 더 큰 논란을 불러옵니다. 서구 중심적 시각이 빚어낸 문제 때문에 생겨난 논란이라고 할 수 있죠. 이 논쟁을 소개하기 전에 한 가지 질문을 드리겠습니다. 이집트는 어느 대륙에 위치한 나라일까요?

당연히 아프리카 대륙이지요.

맞습니다. 그렇다면 이집트 문명을 아프리카에 속한 문명이라고 봐야 하지 않을까요?

당연히 그렇겠지요. 아니라고 생각하는 사람도 있나요?

의외로 그런 경우가 많습니다. 특히 서양 학자들 중에는 이집트를 아프리카 문명이라고 보는 데 거부감을 느끼는 사람이 종종 있습니다. 서양 문명이 스스로 모태라고 생각하는 그리스 문명이 이집트 문명의 영향을 받았다는 건 반박 불가능한 사실이거든요. '그리스 문명은 이집트 문명의 영향을 받았다'는 말은 그럭저럭 받아들일 수 있지만, 똑같은 이야기를 '유럽 문명은 아프리카 문명의 영향을 받

았다'는 말로 바꾸면 듣기에 매우 거북한 모양입니다.

우리는 서양인이 아니라서 이런 거북함이나 편견에서 한 발짝 떨어져 있다고 생각하기 쉽지만 꼭 그렇지만도 않습니다. 학계의 주류를 서구 학자들이 장악하고 있기 때문에 그들의 시각을 받아들인 우리도 이집트가 아프리카 문명이라는 상상을 구체적으로 하지 못해요. 일례로 흑인 파라오를 상상해보라고 하면 많은 사람이 어려워합니다.

우리에게도 그런 편견이 있었네요. 이집트 파라오를 아랍이나 남미 사람 같은 모습으로 상상했거든요.

그렇지요. 하지만 이집트 문명은 분명 아프리카의 역사 속에서 읽어내야 합니다. 아주 초기의 역사 이야기를 해볼까요? 나르메르 왕의 팔레트를 볼 때 말씀드렸듯 초기의 이집트는 상 이집트와 하 이집트로 나뉘어 있었습니다. 그중에서 나르메르 왕이 처음부터 다스렸던 곳, 나중에 하 이집트를 삼켜 통일 이집트를 건국한 세력은 상 이집트였죠. 그러니까 나일강 상류인 아프리카 내륙에 근거를 둔 사람들이 이집트 문명을 주도했다는 말입니다.

게다가 여러 고고학적 증거가 새로 발견되면서 아프리카 내륙에는 이집트 문명 전에도 고대 문명이 존재했다는 사실이 밝혀졌습니다. 이런 점을 미루어 봤을 때 아프리카의 고대 문명이 상 이집트 문명에 영향을 주었고, 상 이집트가 하 이집트를 통일해 통일 이집트가 건국된 뒤 그 문명이 유럽으로까지 퍼져 나갔다는 이야기가 가능해집니다. 아프리카 입장에서는 자신들이 문명의 원조라고 주장할 만합니다.

이집트 하면 곧바로 떠오르는 유적은 피라미드다. 하지만 우리는 피라미드에 대해
아는 바가 거의 없다. 피라미드는 단순한 사각뿔 형태의 거대 구조물이 아니라
파라오의 영생을 기원하며 쌓아올린 무덤으로, 고대 이집트인의 독특한 세계관을
반영하고 있다.

피라미드는 원래 사각뿔 모양이 아니었다	**변화 과정** 마스타바 → 계단식 피라미드 → 사각뿔 (대) 피라미드의 과정을 거쳐 변화. ⇒ 시간이 흐를수록 규모는 커지고 형태는 단순해졌다.
기자의 대 피라미드	**의미** 멘카우레, 카프레, 쿠푸 왕의 피라미드를 모두 합쳐 부르는 명칭. 그중 가장 큰 쿠푸 왕의 피라미드는 높이가 146미터에 달한다. **구성** 대 피라미드 주위에 신하, 왕비들의 무덤과 신전 등 여러 부속 건물이 존재 ⇒ 피라미드는 일종의 건축군이다. **건축 목적** 왕의 영생과 부활을 기원하며 제작. 따라서 각종 부장품과 미라, 조각상으로 가득 차 있다. **예** 멘카우레, 카프레 왕의 조각상
피라미드의 올바른 명칭	'피라미드'라는 명칭은 그리스인들이 붙인 것으로, 고대 이집트 문화를 경계하고 폄하하는 의미를 담고 있다. ⇒ '메르'라는 원래 이름으로 지칭해야 한다.

부귀에는 날개가 달려 있고
권세는 하룻밤 꿈이다.

—W. 쿠퍼

04 네바문에서 투탕카멘까지, 고대 문명의 르네상스

\# 네바문 무덤벽화 \# 사자의 서 \# 네페르티티 흉상
\# 하트셉수트 장제전 \# 투탕카멘의 황금마스크

피라미드의 제국인 고왕국은 사방에서 외적의 침략을 받기 시작하면서 점차 내륙으로 후퇴합니다. 나르메르 왕 시절의 고향이었던 상 이집트 쪽으로 물러나는 길을 택한 겁니다. 이것만 봐도 이집트 사람들이 자신의 고향을 유럽이 아닌 아프리카 내륙으로 생각했다는 점이 분명히 드러납니다. 그러니 우리도 이집트 문명을 아프리카 문명의 일부로 읽어내야겠지요.

하 이집트에서 물러나 상 이집트로 옮겨갔다면 새로운 중심지는 어디였나요?

룩소르, 당시 이름으로는 테베라고 불렸던 지역이었습니다. 기자, 멤피스 지역을 중심으로 번성했던 고왕국 시대와 비교하면 굉장히 내륙으로 들어간 거죠.

그리스 고대 도시 중에도 테베라는 곳이 있지 않나요? 그리스 신화에 나오는 오이디푸스 왕의 고향이 테베였던 것 같은데요.

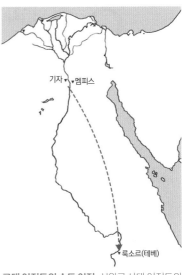

맞습니다. 하지만 헷갈리지 마십시오. 지금 이야기하는 테베는 나일강 상류, 그러니까 아프리카 내륙에 있는 이집트의 고대 도시입니다. 대 피라미드가 자리 잡고 있는 기자로부터 남쪽으로 600킬로미터가량 떨어진 곳이고요.

고대 이집트의 수도 이전 신왕국 시대 이집트의 수도는 테베였다.

앞에서 신왕국의 왕은 피라미드에 묻히지 않았다고 말씀드렸죠? 피라미드가 있었던 곳에서 600킬로미터나 떨어진 곳으로 나라의 중심지가 옮겨갔으니, 피라미드 안에 있는 왕의 시신을 거기까지 모셔가 묻기도 힘들었을 겁니다. 그래서 신왕국은 룩소르에 별도의 무덤을 만들죠. 중심지가 옮겨갔다는 사실이 무덤 양식이 변한 여러 가지 요인 중 하나일 수도 있다는 겁니다. 확실한 건 이집트 사회에 큰 변화가 일어나 무덤 양식마저 변했다는 사실뿐입니다.

| 죽은 왕들의 도시 |

고왕국의 정수가 파라오의 무덤, 피라미드에 담겨 있었던 것처럼 신왕국의 성격을 가장 잘 보여주는 유적도 파라오의 무덤입니

다. 신왕국 시대에 파라오의 무덤 역할을 했던 곳이 왕들의 계곡입니다. 아래 사진 속에 보이는 장소로, 룩소르에 위치해 있습니다.

그저 황량한 계곡처럼 보이는데요?

겉보기에는 그렇죠. 하지만 이 계곡의 반전 매력에 푹 빠지시게 될 겁니다. 간단한 이야기부터 해보죠. 앞서 나일강 이야기를 하면서 이집트 사람들은 나일강을 기준으로 동쪽을 생명의 땅, 서쪽을 죽음의 땅으로 구분했다고 말씀드렸습니다. 그러면 왕들의 계곡은 동안과 서안 중 어디에 있었을까요?

당연히 서안에 있었겠죠.

맞습니다. 그저 평범한 골짜기처럼 보이는 왕들의 계곡은 나일강 서쪽에 위치한 지역으로, 신왕국의 이집트인들은 이곳에 거대한 고

신왕국 왕들의 무덤이 있는 왕들의 계곡, 기원전 1519~1000년경, 룩소르 겉으로 보기에는 아무것도 없는 사막 계곡 같지만 곳곳에 파라오들이 묻혀 있다.

분군을 조성했습니다. 아니, 고분이라는 명칭이 적당하지 않을 수도 있겠네요. 고분이라고 하면 신라 시대 왕릉처럼 봉분이 솟아 있는 무덤이 생각나니 말입니다. 신왕국 시대의 이집트인은 신라인처럼 왕릉을 만들거나 고왕국 시대의 조상처럼 피라미드를 쌓는 대신 자연 암반 속에 굴을 파서 무덤을 만들었습니다.

평범한 사막처럼 보여도 그 뱃속 깊은 곳에는 어마어마한 보물과 함께 파라오가 잠들어 있었던 겁니다. 어떤 학자들은 도굴을 피하기 위해 눈에 잘 띄지 않는 동굴 형태로 무덤 양식을 바꾸었다고 주장하는데, 글쎄요. 그 말이 사실이더라도 별 효과는 없었던 모양입니다. 왕들의 계곡에서 발견된 파라오의 무덤은 단 하나를 제외하고 전부 도굴되었거든요.

고대 이집트 사람들은 영생불멸을 믿었는데도 도굴을 했나요?

모두가 영생을 믿었던 건 아닌 모양입니다. 도굴꾼들의 머릿속에 무슨 생각이 있었던 건지는 모르겠지만, 영생보다 당장 생계가 급

왕들의 계곡에 있는 동굴 무덤의 구조도

하다고 생각했을 수도 있지요. 고대 이집트의 파라오들도 도굴을 경계했다고 합니다. 무덤을 훼손하는 자에게 저주를 내리는 주술을 걸기도 하고 무덤에 함정을 파두기도 했죠. 그래서 '미라를 건드리면 화를 입는다'는 미신이 생겨났습니다.

예전에는 어땠는지 모르겠지만 저를 비롯한 수많은 관광객이 지금까지도 멀쩡한 걸 보면 주술의 효력이 다했나 봅니다. 왕들의 계곡 안에 있는 무덤 중 몇 군데는 일반 관람객에도 내부가 공개되어 있거든요. 부장품이 모두 도굴당해 남아 있는 물건은 없지만 빈 방만 해도 볼거리가 많습니다. 벽화가 잔뜩 그려져 있기 때문입니다.

| 박제된 무릉도원 |

뒤 페이지의 그림은 이집트 신왕국의 서기였던 네바문을 주인공으로 한 벽화입니다. 왕들의 계곡 옆에 있는, 고위 관료와 귀족들이 묻힌 무덤에서 발견되었습니다.

색채가 정말 선명하네요. 최근에 그린 그림이라고 해도 믿겠어요.

그렇지요? 이집트의 건조한 기후 덕분에 색이 이렇게 생생하게 유지된 겁니다. 다채로운 색의 활용을 보면 경이롭기까지 해요.

그림의 내용을 봅시다. 네바문 무덤벽화는 죽은 자가 생에서 누렸던 즐거운 순간을 그린 작품입니다. 정확히는 가족과 함께 나일강에서 새 사냥을 하는 모습을 묘사했네요. 보기만 해도 즐겁지 않습

네바문 무덤벽화, 늪지의 새 사냥, 기원전 1350년경, 영국박물관 선명한 색채와 세밀하게 표현된 동물들의 모습이 인상 깊다.

니까? 엄마와 딸이 강가에서 노는 동안 아빠는 새를 잡는, 화목한 가족의 나들이 풍경입니다.

아빠의 사냥 솜씨가 대단하네요. 한 손으로 새를 세 마리나 잡았어요.

함께 사냥에 나선 고양이도 보통이 아니네요. 한 번에 여러 마리의 새를 잡았군요. 새 떼 옆에 있는 길쭉한 막대 모양의 식물은 이집트 에서 많이 자라는 파피루스입니다.

물 반, 고기 반에 하늘에는 새도 많네요. 이집트를 지상낙원이라고
해도 되겠어요.

실제 풍경을 그린 거라면 그렇겠지요. 하지만 이 그림은 사실적인
풍경을 묘사했다기보다 이상향을 묘사한 쪽에 가깝습니다. 오늘날
에도 많은 풍경화가 그렇지요. 현실의 기록이기도 하지만 우리가
꿈꾸는 세계의 표현이기도 합니다. 하긴 요즘에는 풍경화가 흔하게
걸려 있기 때문에 이런 신비함을 느끼기가 어렵죠.
아래 그림도 네바문의 무덤에 그려져 있던 벽화입니다. 오리와 물고
기들이 놀고 있는 연못과 그 주변에 심은 과실수가 묘사되어 있습니

네바문 무덤벽화, 연못이 있는 정원, 기원전 1350년경, 영국박물관 연못을 둘러싼 나무들과 연
못 안 다양한 물고기들의 모습이 인상적이다. 나무 열매도 다채롭게 채색되어 있다.

다. 이 또한 이집트인이 꿈꾸던 풍요로운 생활상을 드러내죠. 재미있는 건 연못이나 나무가 그려진 방식입니다. 어때 보이십니까?

꼭 아이들이 그린 그림 같네요. 아이들에게 바다를 그리라고 하면 눈에 보이지 않는데도 그 안에 살고 있을 물고기까지 다 그리잖아요.

미술사학자들 중에서도 고대 이집트 미술을 아동 미술과 비교하려는 사람이 있었습니다. 단지 비슷하다고 말하는 데서 그치지 않고 아동 미술과 비슷한 이집트 미술이 저급하고 초보적이라고 단정하는 경우까지 있었지요. 하지만 최근의 연구 성과에 따르면 그런 시각은 교정되어야 합니다. 아이들의 그림과 달리 네바문의 벽화에는 세밀함과 규칙성이 있거든요. 연못 안의 새와 물고기가 매우 질서정연하게 배열되어 있죠?
또한 이 그림은 생각보다 훨씬 비싼 그림이기도 합니다. 그리는 데 비용이 많이 들었을 거라는 얘기입니다. 화면 전체에 푸른색 물감

새, 물고기가
우측을 본다

새, 물고기가
좌측을 본다

연못이 있는 정원(부분) 왼쪽, 오른쪽의 새와 물고기가 각각 왼쪽, 오른쪽을 향해 있다. 또 새는 한 쌍, 물고기는 한 마리씩 그려져 있다. 약간의 예외도 있어서 더욱 흥미롭다.

이 많이 사용된 걸 보십시오.

파란색 물감을 많이 쓴 것과 그림 값이 무슨 상관인가요?

대부분의 파란색 물감은 라피스 라줄리라는 최고급 보석에서 추출한 겁니다. 청금석이라고도 하는 라피스 라줄리는 당시 아프가니스탄 지역에서만 나왔던 푸른 보석입니다. 산지가 제한되어 있었기에 원거리 무역을 통해서만 확보할 수 있었던 귀한 물건이죠. 이집트 사람들은 라피스 라줄리를 얻기 위해 직접 아프가니스탄으로 상인단을 파견하는 대신 옆 동네인 메소포타미아 상인들의 손을 빌렸습니다. 그 보석을 정제해서 만들어낸 파란 물감을 아낌없이 썼으니 어떤 면에서는 사치스러운 그림이라고 할 수 있겠죠.

그런데 무덤벽화로 이런 풍경화를 그려 넣은 이유는 뭘까요? 어차피 무덤 속에 있으니 산 사람들은 보지도 못했을 텐데요.

그건 고대 이집트의 내세관과 관련돼 있습니다. 고대 이집트 사람들은 죽음 이후에도 삶이 영원히 이어진다고 믿었고, 미라나 인체 조각을 만드는 등 영생을 이어가기 위한 구체적 답안까지 내놓았습니다. 이런 풍경화에도 비슷한 목적이 있었다고 보시면 됩니다. 살아생전의 풍요로운 모습을 그림으로 영원히 남겨 죽음 이후의 삶까지 풍요로움이 연장되기를 바랐던 겁니다.

사자의 서(부분), 기원전 1275년경, 영국박물관 망자의 영혼이 신들의 안내를 받으며 죽음의 세계로 들어가고 있다. 그림 속에서 차분함과 엄숙함이 느껴진다.

| 당신의 심장은 깃털보다 가벼운가 |

내세관 이야기가 나온 김에 이집트의 종교와 신화에 대해서 말씀드릴게요. 이집트 종교에는 신이 여럿 등장합니다. 지역마다 서로 다른 신을 섬긴 건가 싶을 정도로 많죠. 그러니 이집트에 어떤 신이 있었는지 하나하나 설명하면 어렵고 지루한 일이 되겠죠? 여기에서는 그 대신 재미있는 이야기를 하나 소개할까 합니다. 인간이 죽은 뒤에 어떤 일이 일어나는지를 설명한 일종의 신화입니다.

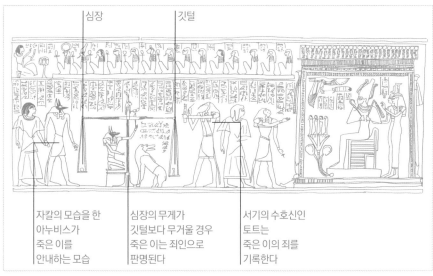

심장	깃털

자칼의 모습을 한
아누비스가
죽은 이를
안내하는 모습

심장의 무게가
깃털보다 무거울 경우
죽은 이는 죄인으로
판명된다

서기의 수호신인
토트는
죽은 이의 죄를
기록한다

방금 보신 그림은 사자의 서라는 고대 이집트 문서의 일부입니다. 이승에서 낮 시간을 다 살고 난 사람이 죽어서 밤 시간, 그러니까 저승으로 들어가는 길을 설명하고 있죠. 맨 왼쪽에 있는 사람이 죽은 사람입니다. 죽은 자의 손을 잡아 이끄는 존재는 자칼의 머리를 달고 있는 신으로 아누비스라 불리지요. 죽은 이의 심장을 저울에 다는 역할을 맡고 있습니다.

우리나라에서는 사람이 죽으면 염라대왕 앞에 가서 재판을 받는다고 하죠? 이집트에서는 아누비스의 저울이 비슷한 역할을 합니다. 아누비스는 양팔 저울의 한쪽에는 죽은 이의 심장을, 다른 쪽에는 깃털을 올려놓는데, 죄를 짓지 않은 사람의 심장은 깃털보다 가볍다고 하네요. 그래서 심장 무게가 깃털보다 무거우면 벌을 받습니다.

깃털보다 가벼운 심장을 가져야 한다니 너무 엄격한 기준이네요.

죄를 짓지 말고 살라는 교훈을 전하려던 거겠죠. 다시 그림으로 돌아갑시다. 저울 옆에는 새 머리를 한 신이 서 있네요. 이 새는 부리가 길고 뾰족해서 보통은 따오기라고 봐요. 토트라고 부르는, 서기들의 수호신이에요. 서기의 수호신답게 죽은 이의 죄를 받아 적는 역할을 맡고 있지요. 마지막에는 태양신이자 이집트 최고의 신인 호루스가 저승의 왕 오시리스에게 죽은 이를 데려갑니다. 그러면 망자가 비로소 저승으로 떠나게 되는 거예요.

그림 오른편에 앉아 있는 초록색 얼굴을 한 남자가 오시리스입니다. 왠지 파라오와 비슷하게 생긴 것 같지 않으세요? 오시리스

사자의 서(부분) 망자를 안내하는 호루스와 심판관의 자리에 앉아 있는 저승의 왕 오시리스의 모습이 보인다.

는 이승의 왕인 파라오와 닮은 점이 많습니다. 일단 쓰고 있는 관이 상 이집트의 파라오가 썼던 관과 비슷하게 생겼어요. 볼링 핀 모양으로 생긴 나르메르 왕의 관을 떠올려보면 금방 알 수 있습니다. 손에는 갈고리와 도리깨를 교차해서 들고 있는데 이것도 파라오와 관련 있는 자세입니다. 파라오가 죽으면 시신이 이와 똑같은 자세를 취하도록 한 후 장례를 치러주었거든요.

오시리스를 파라오처럼 표현한 이유가 있나요?

어떤 학자들은 오시리스가 이집트 초기의 전설적인 왕이었을 거라고 추정합니다. 실존했던 오시리스라는 왕이 신격화되었다는 가설이지요. 고대의 기록을 보면 실재했던 왕과 신이 구분되지 않는 경우가 많습니다.

그림 위쪽에 그려져 있는 작은 문양들은 그림이 아니라 이집트 신

성문자입니다. 사자의 서가 다루는 내용이 글로 적혀 있지요. 할리우드 영화 「미이라」에는 사자의 서를 얻으면 영생을 얻게 된다는 설정이 있습니다. 영화 속 등장인물이 책 모양으로 된 사자의 서를 들고 다니죠. 하지만 이건 잘못된 설정이에요. 당시에는 책 자체가 없었거든요. 뭔가를 기록할 일이 있으면 파피루스로 만든 종이에 적어서 두루마리처럼 둘둘 말아 들고 다녔지요.

게다가 사자의 서가 두루마리 형태로 만들어진 건 비교적 후대의 일입니다. 피라미드가 많이 만들어지던 고왕국 시대에는 피라미드 내부에 이를 벽화처럼 그려 넣었어요. 중왕국 시대에는 왕뿐만 아니라 귀족도 사자의 서와 함께 잠들었는데, 이때는 무덤 벽이 아닌 관 속에 그려졌죠. 신왕국 시대가 되어서야 두루마리 형태가 등장했고요.

죽은 사람한테 사자의 서를 준 이유가 뭘까요? 관광 안내 책자처럼 참고하라고 준 건가요?

어떻게 보면 맞는 말입니다. 사자의 서는 망자가 무사히 저승 세계에 도착할 수 있도록 도와주려는 뜻에서 만든 물건이니까요. 내용의 대부분은 그 과정을 도와줄 수 있는 수백 종류의 주문이고, 그중 일부는 지금까지도 전해져 옵니다. 주문 몇 개를 외워가서 미라 옆에서 중얼거려보세요. 미라가 반응할지도 모릅니다. 많은 이집트 미술관이나 박물관이 사자의 서로 벽면을 장식해놓았거든요. 그 옆에 미라를 눕혀놓은 경우도 많고요.

사자의 서에 등장하는 오시리스와 호루스 신을 중심으로 이집트의

형제

부부이자
남매

아들

세트

오시리스

이시스

이집트 신들의 관계도

호루스

신들을 간단히 살펴보죠. 오시리스는 저승의 왕이라고 설명드렸는데요. 오시리스에게는 세트라는 동생이 있었습니다. 세트는 어둠의 신이죠. 신화에 따르면 처음에 오시리스는 저승의 왕이 아닌 지상의 왕이 되었대요. 그러자 분노한 세트는 왕이 되고 싶은 욕심에 형을 죽이고 자신이 세계를 다스릴 꿈을 꾸죠. 결국 오시리스를 죽인 세트는 그가 다시 살아날까 두려워서 시신을 토막 내어 나일강 곳곳에 뿌리기까지 했다고 합니다.

재미있는 건 이집트 사람들이 세트를 바라보던 관점입니다. 신왕국의 유명한 파라오 람세스 2세의 아버지 이름이 세티인데요, 이 이름은 바로 세트한테서 따온 겁니다.

왜 파라오의 이름을 그런 악랄한 신에게서 따온 거죠?

고대 이집트 사람들은 선악을 명확하게 구분하지 않고 하나의 에너지로 여겼거든요. 세트가 상징하는 어둠을 무조건 악으로만 치부하는 대신 그 에너지를 이해하고 설명하기 위해 노력한 겁니다. 어떻게 보면 너그러운 태도지요.

다시 오시리스와 세트 이야기로 돌아가죠. 오시리스의 온몸이 토막나 나일강 곳곳에 뿌려지자 형제의 누이였던 여신 이시스가 흩어진 오시리스의 시신을 한군데로 모았대요. 그리고 마법을 걸어서 토막토막을 꿰매 하나로 연결했다고 합니다. 이렇게 짜 맞춘 시신을 연처럼 하늘에 띄우니 오시리스가 생명을 되찾아 부활합니다. 하지만 오시리스는 이미 죽음을 경험했기 때문에 더는 지상을 다스리지 못하고 저승을 다스리는 왕이 됐지요.

이시스와 오시리스 사이에서는 아들이 하나 태어납니다. 오누이가 결혼하는 것은 고대 신화에서는 드문 일이 아닙니다. 그 아들은 앞서 여러 차례 언급한 이집트의 수호신 호루스죠. 매의 얼굴을 하고 있는 바로 그 신입니다. 호루스는 훗날 세트를 죽여 이 땅에 평화를 되찾은 뒤 스스로 파라오의 수호신이 됩니다.

사자의 서에 등장하는 신들만 알면 이집트의 주요 신을 어느 정도 안다고 할 수 있을까요?

그건 아니고요, 이외에도 소뿔을 달고 있는 미의 여신 하토르, 새 머리를 한 서기의 신 토트, 자칼 모습의 저승사자 아누비스를 비롯하여 다양한 신이 있습니다. 그런데 이 모든 신의 공통점은 어떤 한 부분이 동물의 모습을 하고 있다는 거예요. 이후에 등장하는 그리

| 하토르 | 토트 | 아누비스 |

스 신의 인간다움과는 분명히 구분되는 점입니다.

왜 그런 차이가 나타났을까요?

이집트 종교의 특성 때문입니다. 이집트 종교는 원시에서 그리 멀리 떨어지지 않은 먼 과거에 생겨났기 때문에 동식물에 영혼이 있다고 믿고 이를 숭배하는 토테미즘이나 만물에 영혼이 있다고 믿는 애니미즘과 깊게 연관되어 있었거든요.

| 최초의 여성 파라오 |

이제 다시 신왕국 시대로 돌아가 봅시다. 신왕국 시대에는 람세스나 투탕카멘처럼 우리가 잘 아는 파라오가 많았는데요, 이들의 이야기는 영화나 소설로 가공되기도 했습니다.

그런데 지금부터 소개할 파라오는 람세스나 투탕카멘만큼 흥미로운 이야기를 지니고 있지만 널리 알려지지는 않은 독특한 인물입니다. 아래의 조각상을 보세요. 신왕국의 다른 파라오들과 마찬가지로 왕들의 계곡에 잠들어 있는 이 파라오의 이름은 하트셉수트입니다. 독특한 점은 하트셉수트가 여성 파라오였다는 사실이죠.

턱에 수염이 달려 있는데 여성이라고요?

파라오의 권위를 드러내기 위해 가짜 수염 주머니를 달았던 겁니다. 하지만 전체적인 얼굴 표현은 역시 여성스러운 데가 있어요. 가느다란 눈썹과 단아한 눈 모양, 날렵한 콧날, 미소 띤 입술의 곡선을 보십시오.

하트셉수트는 남편이었던 왕이 일찍 사망하자 후궁 소생의 의붓아들을 대신해 섭정을 했습니다. 중국으로 치면 측천무후와 비슷하죠. 하트셉수트의 아들은 투트모세 3세인데요, 그는 어머니가 죽고 나서야 비로소 왕위에 오릅니다. 그리고 신왕국의 전성기를 열었던 위대한 파라오가 되었지요.

하트셉수트 장제전 조각, 기원전 1480년경, 데이르 알 바하리 조각상의 얼굴이나 외형에 여성 파라오의 정체성이 반영되었으며 파라오의 상징물을 양손에 들고 있다.

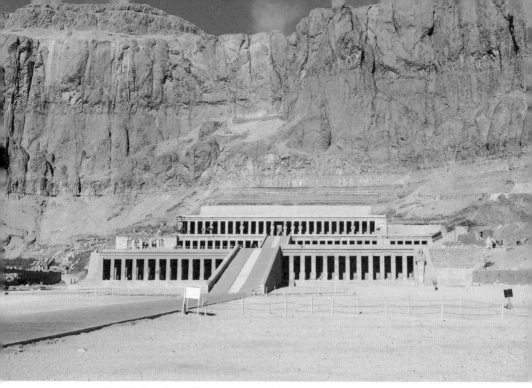

하트셉수트 장제전, 기원전 1460년경, 데이르 알 바하리 자연 암반을 깎아 만든 엄청난 규모의 사원이다. 3층으로 되어 있는 이 사원은 균형 잡힌 구조를 가지고 있으며 우아하고 아름다운 분위기를 품고 있다.

어머니인 하트셉수트 또한 아들 못지않게 훌륭한 파라오였습니다. 이집트의 국력을 키워 투트모세 3세가 마음 놓고 활동할 수 있는 기반을 닦아놓았죠. 하트셉수트는 자기가 죽고 난 다음에도 사람들이 자신을 멋지게 기억해주기를 바랐던 모양입니다. 어마어마한 규모의 사원을 축조했거든요. 위 사진을 보세요.

뒤에 있는 절벽하고 비교해보니 사원의 규모가 정말 대단하네요.

그렇습니다. 특히 이 사원은 자연 암반을 깎아 만들었다는 점이 독특하죠. 하트셉수트의 장제전이라고 부릅니다. 하트셉수트 파라오

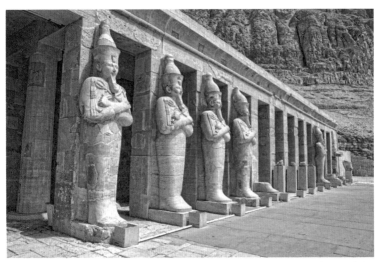

하트셉수트 장제전 입구, 기원전 1460년경 자신의 사후를 위해 거대한 사원을 지을 만큼 강력한 권력을 가졌던 하트셉수트 여왕이 웅장하고 위엄 있는 파라오의 모습으로 조각되어 있다.

의 영혼에 제사를 지내는 신전이라는 뜻이에요.

하트셉수트의 장제전은 규모뿐 아니라 우아하고 아름다운 형태 또한 인상적입니다. 세부 요소를 보면 볼수록 그 우아함이 깊이 있게 전해지죠. 기하학적인 열주가 좌우 열을 맞추어 규칙적으로 늘어서 있습니다. 현대에 지어진 건물이라고 해도 믿을 정도죠.

건물의 각 층을 연결하는 경사로도 특징적입니다. 경사로를 따라 테라스로 올라가면 사진 속에 보이는 하트셉수트 여왕의 거상들과 마주치게 됩니다.

조금 전 보셨듯이 수염을 달고 있는 남성 파라오 같은 모습으로 조각되어 있죠. 왕의 위엄은 잃지 않으면서도 여성적인 얼굴을 한 색다른 멋을 갖추었습니다.

| 실패한 혁명의 미 |

신왕국에는 흥미로운 파라오가 많아요. 아래 보이는 인물도 그중 하나입니다. 사회적으로 보나, 이집트 미술사적으로 보나 분명한 족적을 남겼던 군주죠. 고대 이집트 아방가르드 미술의 선두주자, 3000년을 이어온 이집트 역사에서 가장 이단적인 시도를 했던 군주 아멘호텝 4세입니다. 아크나톤 또는 이크나톤이라고도 부르는 아멘호텝 4세는 기원전 1353년부터 1335년까지 약 20년 동안 이집트를 통치하면서 일대 개혁을 단행했습니다.

당시 이집트에서는 제사장의 지위가 세습되었습니다. 그래서 세대가 거듭됨에 따라 제사장의 권력이 점점 더 커졌고, 이들이 보유하고 있던 토지에 대한 지배력도 강력해졌습니다. 왕으로서는 불편할 수밖에 없는 구도였죠.

제사장의 권력을 견제하고 싶었겠네요.

그렇지요. 아멘호텝 4세는 제사장에 대항하여 대담하다고밖에 할 수 없는 개혁을 단행했습니다. 3000년이나 이어온 이집트의 종교 체계를 뒤집어엎으려고 한 겁니다.

아멘호텝 4세 조각, 기원전 1350년경, 이집트박물관 고대 이집트 역사상 가장 개혁적인 왕이었던 아멘호텝 4세의 조각상이다. 그의 개혁 정책으로 미술에도 급격한 변화가 일어났다.

사자의 서를 살펴보며 호루스와 오시리스, 이시스 같은 신에 대해 설명드렸죠? 그런데 아멘호텝 4세는 이 신들을 다 없애고, 다신교이던 이집트의 종교를 태양신 아톤만 섬기는 유일신 신앙으로 바꾸려고 한 거예요. 엄청난 반발이 일 수밖에 없었습니다.

이 종교 개혁의 배경에는 제사장을 견제하고 왕권을 강화하고자 했던 아멘호텝 4세의 정치적 의도가 숨어 있었으니 반발은 더 거세졌습니다. 아멘호텝 4세의 다른 이름인 아크나톤조차 아톤 신을 추종한다는 의미로 직접 바꾼 것입니다. 유일신 아톤이 자신의 왕권을 보장한다는 믿음을 퍼뜨리고 싶었던 거예요.

아무리 그래도 그렇지, 아톤 신을 섬기는 사람들 말고 나머지 사제들은 하루아침에 실업자가 되어버렸겠네요.

그래서 제사장의 권력이 크게 흔들렸습니다. 아멘호텝 4세는 거대한 개혁의 일환으로 나일강 중류 지역에 있는 지금의 알 아마르나로 수도를 옮기기도 합니다. 하지만 그의 개혁 정책은 실패로 끝나고 말죠. 고대 이집트가 아무리 파라오의 명령을 잘 따랐던 제국이라고 해도 그토록 전통이 강한 나라에서 이렇게 급격한 개혁을 시도했는데 아무 문제 없이 진행됐다면 그게 더 이상한 일이겠지요.

결국 아멘호텝 4세가 죽은 뒤 그가 추진했던 모든 개혁 정책은 도루묵이 되고 말았습니다. 그의 뒤를 이어 어린 나이에 왕이 되었던 소년 왕은 제사장에게 실권을 빼앗기고 이용만 당하는 신세로 전락하고 마는데, 그 소년 왕이 투탕카멘입니다. 투탕카멘에 대한 이야기는 잠시 미루어두고, 3000년 역사에서 송곳처럼 혼자 뾰족 튀어나

온 개혁 군주 아멘호텝 4세가 남긴 미술품들을 살펴보도록 합시다. 사회가 변하면 자연스럽게 그 사회의 미술도 달라집니다. 그의 급진적인 개혁은 고대 이집트 사회 체계에 작은 균열을 만들었고, 그간 늘 일정하게 유지되었던 조형적 표현에도 변화를 가져옵니다. 자연히 이집트 미술이 지켜왔던 엄격한 규칙을 깨는, 왼쪽과 같은 아방가르드 작품이 대거 등장하죠.

한눈에 봐도 다른 조각상하고는 풍기는 분위기부터 다르네요. 다른 이집트 조각상은 어딘지 딱딱한 느낌을 주는데 이 조각은 뭐랄까….

사실적이라기보다는 기묘하게 생겼죠. 얼굴이 길쭉한 데다 허리에서 엉덩이로 이어지는 선이 여성도 아니고 남성도 아닌 것처럼 묘하게 표현되어 있습니다. 이 조각이 아멘호텝 4세의 모습을 사실적으로 묘사한 것이라는 설명도 있습니다. 이집트 왕실은 근친결혼을 했기 때문에 유전

아멘호텝 4세 조각, 기원전 1350년경, 이집트박물관 이 조각상에서 아멘호텝 4세는 여성인지 남성인지 알아보기 어려운 모습으로 표현되어 있다. 고대 이집트 미술에서 전무후무한 조각이라고 할 수 있다.

병이 많았고, 그렇다 보니 아멘호텝 4세의 몸과 얼굴이 지금 보시는 것처럼 기형이었으리라는 주장이지요.

아멘호텝 4세의 실제 모습이 이랬을 거라고요?

그런 가설도 있다는 겁니다. 실제 모습이 이랬든 아니든 간에 이 조형적인 파괴력을 이해하는 것이 우리에게 남겨진 과제죠. 딱딱한 인체는 온데간데없고 윤곽이 무척 부드러워졌습니다. 정치와 종교에서 벌어졌던 변화가 미술에서도 나타난 거예요. 나타날 때만큼이나 급작스럽게 자취를 감추기는 했지만 3000년 이집트 미술에서 혼자만 너무 두드러져서 학자들은 이 시기의 미술을 아마르나 양식이라는 이름까지 붙여 따로 구분합니다.

오른쪽은 아멘호텝 4세의 부인, 네페르티티의 토르소라고 부르는 작품입니다. 지금까지 본 조각상만 생각하면 이집트 조각상이라고 보기조차 어렵지요. 몸에 달라붙은 옷의 부드러운 곡선을 보십시오. 생생한 신체 표현과 돌로 나타낸 옷주름에서 부드러운 질감이 느껴집니다. 꼭 실크 옷을 입고 있는 것처럼 아주 섬세하게 표

네페르티티로 추정되는 조각상, 기원전 1350년경, 루브르박물관
아멘호텝 4세의 치세 기간 미술에 나타난 변화를 잘 보여주는 조각상으로, 신체 표면과 옷주름이 인상적이다.

현되었습니다.

인체 조각뿐 아니라 부조에서도 독특한 표현이 나타납니다. 아래의 부조는 아멘호텝 4세의 가족 모습을 새긴 것으로, 왼쪽에는 아멘호텝 4세가, 오른쪽에는 네페르티티와 딸들이 보입니다. 가족 사이가 굉장히 좋아 보이지요. 가운데에 있는 동그라미는 태양을 묘사한 겁니다. 정확히는 태양신 아톤이 하늘에서 광선을 쏘고 있는 모습을 표현했죠. 빛의 끝부분을 손처럼 그려서 신의 손길이 왕과 그의 가족을 보듬어준다는 의미를 담았습니다.

아멘호텝 4세 가족이라고 하셨는데 꼭 외계인을 새긴 것 같네요.

그런 식으로 생각하는 사람들도 있습니다. 갑자기 특이한 미술이

아크나톤 가족의 모습을 담은 부조, 기원전 1350년경, 베를린이집트박물관 아멘호텝 4세와 그의 부인 네페르티티 왕비, 딸들이 단란한 한때를 보내고 있다. 태양의 신 아톤의 손길이 아멘호텝 4세 가족을 축복하듯이 보듬어준다.

튀어나오니까 상상력이 자극되는지 온갖 설명이 나오죠.

기존 이집트 종교의 신들이 동물의 형상이었던 것에 비하면 아톤 신 신앙은 신을 추상적인 형태로 표현한다는 점에서 더 현대적입니다. 기독교, 이슬람교 등 비교적 최근에 틀이 잡힌 종교처럼 유일신 신앙이기도 하고요. 그렇게 보면 아멘호텝 4세는 유일신 신앙의 선구자라고 할 수 있습니다. 비록 엄청난 저항에 직면해 실패하기는 했지만요.

오른쪽 작품도 아멘호텝 4세 시대의 걸작입니다. 우아한 모습이죠? 이집트 여행을 가면 누구나 이 조각상의 주인공이 그려진 기념품을 하나쯤 사옵니다. 바로 아멘호텝 4세의 왕비인 네페르티티를 묘사한 흉상이에요. 제작 과정부터 환수 문제까지 이 조각상 이야기만으로 한 권의 책을 쓸 수 있을 만큼 이야깃거리가 많죠.

환수 문제라면 이 조각상이 지금 이집트에 없다는 건가요?

네페르티티 상은 지금 베를린이집트박

네페르티티 왕비의 흉상, 기원전 1340 년경, 베를린이집트박물관 깔끔한 형태와 엄숙한 표정에서 왕비의 위엄이 느껴진다. 목의 길이는 비현실적으로 길지만 머리에 쓴 관과 어울려져 균형을 이룬다.

물관에 소장돼 있습니다. 독일 사람들이 1912년 이 조각상을 발굴해 독일로 밀반출했거든요. 독일은 정상적 절차에 따라 가져왔다고 주장하지만 네페르티티 상은 현재 독일과 이집트의 가장 큰 문화적 분쟁거리로 남아 있습니다.

이렇게 훌륭한 조각상을 빼앗기다니 이집트 사람들로서는 억울하겠네요.

이 조각상 말고도 이집트의 수많은 문화재가 서구 여러 나라에 노략질을 당했습니다. 19세기를 전후해 열강의 탐험가며 고고학자들이 이집트에 몰려와 발굴한 유물을 자기 나라로 가져갔거든요. 당시만 해도 신생국가였던 현대 이집트가 문화재 유출을 막아내지 못한 겁니다. 이집트는 20세기 초까지도 국가적 혼란 때문에 문화재에 신경을 쓸 여력이 없었거든요. 전 세계 유명 박물관에 가보면 하나같이 이집트 컬렉션이 아주 훌륭한데, 이집트 사람들의 입장에서 보면 그 자체가 분통 터지는 일일 거예요.

그래도 최고의 이집트 컬렉션은 이집트의 수도 카이로에 위치한 이집트박물관에 있습니다. 그렇게 빼앗기고도 유물이 많이 남은 거지요. 3000년 역사가 남긴 어마어마한 흔적이 어디 가겠습니까. 앞으로도 새로운 유물이 발견될 가능성이 높으니 이집트박물관의 소장품도 나날이 늘어갈 겁니다.

그런데 이 조각상은 왜 눈이 한쪽밖에 없을까요?

미완성 작품이니까요. 이 조각이 발견된 곳이 아마르나에 위치한, 조각실로 추정되는 방이기 때문에 완성본이 아니었으리라고 추정합니다.

작품이 완성되지 못한 이유에 대해서는 여러 가지 설이 있어요. 하나는 당시 이집트 사회가 극도의 혼란기였던 만큼 여력이 없어 완성시키지 못했으리라는 설입니다. 조각상을 거의 완성한 시점에서 쿠데타가 벌어졌으리라는 주장도 있습니다. 실제로 아멘호텝 4세의 치세 직후 쿠데타가 벌어져서 힘없는 왕 투탕카멘이 즉위했으니 나름 근거가 있습니다.

혹자는 농담처럼 이 조각상을 일부러 완성하지 않았을 것이라는 말도 하지요. 이 조각을 회화 제작용 정물로 썼을 거라고 말입니다. 이집트 회화에는 항상 옆얼굴만 등장하니 눈을 양쪽 다 그릴 필요가 없었다는 얘기입니다. 정면성의 원리를 염두에 둔 농담인가 봅니다.

끝으로 일부러 눈을 완성하지 않았을 거라는 주장도 있습니다. 이집트 조각에서 눈은 굉장히 중요한 요소였거든요. 앞서 보신 많은 조각상도 눈 부분에만 유리나 수정을 넣어서 꼭 산 사람처럼 표현했던 걸 기억하실 겁니다.

보석을 넣을 만큼 중요한 부분이었는데, 완성을 안 했다…. 이유가 더 궁금해지네요.

중요한 요소이니 한쪽 눈을 화룡점정으로 그려 넣지 않고 남겨두었다는 이야기지요. 한쪽 눈까지 완성하면 조각상이 살아날까 봐요.

저는 개인적으로 이 마지막 이야기가 제일 마음에 듭니다.

조각상을 미완성인 채로 놔두었다가 필요할 때 완성시키려는 의도였을 수도 있잖아요? 소원을 빌면서 눈 한쪽을 그리고 그 소원이 이루어지면 나머지 한쪽을 그려서 완성시킨다는 일본의 달마 인형처럼 네페르티티 조각상의 한쪽 눈에도 어떤 의미가 담겨 있다고 볼 수 있습니다.

네페르티티 왕비 흉상(정면), 기원전 1340년경, 베를린이집트박물관

| 비운의 소년 왕, 투탕카멘의 보물 상자 |

이제 드디어 때가 되었네요. 이집트 보물의 최고봉이라고 할 수 있는 투탕카멘의 부장품을 살펴볼 차례입니다. 앞서 투탕카멘이 아멘호텝 4세의 뒤를 이었다는 말씀은 드렸지요?

아멘호텝 4세가 너무 급하게 개혁을 추진해서 반발을 많이 샀고, 쿠데타가 일어나는 바람에 투탕카멘이 어린 나이에 왕위에 올랐다는 얘기까지 했습니다.

맞습니다. 어린 나이에 벌어진 쿠데타로 왕위에 올랐다는 점도 그렇지만 다른 면에서도 투탕카멘은 비운의 소년 왕이라 할 만한 파라오였어요. 열여덟이라는 어린 나이에 죽고 말았거든요. 만으로 열여덟이었을 테니까 우리나라로 치면 이제 막 고등학교를 졸업한 나이죠.

사냥을 하다가 입은 부상이 회복되지 않아서 죽었다는 말도 있지만 그 죽음에 어떤 배경이 있었는지는 알 수 없습니다. 아멘호텝 4세의 개혁과 그에 따른 이집트 지배층의 균열이라는 소용돌이 속에서 권력 투쟁에 희생됐을 가능성이 있거든요.

하지만 우리는 미술사를 공부하러 모였으니 투탕카멘의 비극적 운명 이야기는 이쯤에서 마무리하고 그의 무덤에서 발굴된 유물을 둘러보도록 합시다. 투탕카멘이 살았던 기원전 1300년경, 우리나라로 치면 청동기시대 무렵에 이런 작품이 등장합니다.

투탕카멘의 황금 마스크, 기원전 1330년경, 이집트박물관 투탕카멘 미라의 얼굴을 덮고 있던 이 화려한 황금 마스크 에는 무려 11킬로그램의 금이 사용되었으며 각종 화려한 보석들로 장식되었다.

믿을 수가 없네요. 말이 기원전 1300년경이지 지금으로부터 3300년 전에 만들어졌다는 이야기잖아요?

맞습니다. 이 작품은 투탕카멘의 황금 마스크로, 투탕카멘 미라의 얼굴 위에 얹어놓을 목적으로 만든 겁니다. 그의 무덤에는 방이 여러 개 있는데 그중 5번 방에서 출토됐고요. 5번 방은 파라오가 누워 있는 방으로 무덤에서 가장 중요한 공간이었죠. 그곳에 5중으로 된 관이 있었는데 그 관을 다 열었더니 황금 마스크를 쓴 투탕카멘의 미라가 누워 있었던 겁니다. 도대체 3000년 전 사람들이 보여주었던 이 기술력을 어떻게 설명해야 할지 모르겠어요.

한눈에 봐도 화려합니다. 마스크 하나에 황금 11킬로그램이 들어가 있으니 재료 값만 해도 상상을 초월하지요. 게다가 마스크를 장식하고 있는 푸른색 돌은 앞서 언급했던 라피스 라줄리입니다. 아프가니스탄에서만 생산되는 귀한 보석이었으니 왕을 위해 먼 곳에서부터 이 귀한 재료를 공수해왔다는 걸 알 수 있습니다.

세공 솜씨도 대단히 정교합니다. 디테일을 살펴보면 머리에 쓴 관에 코브라와 대머리독수리가 장식되어 있습니다. 코브라는 하 이집트를 지키는 상징이고 대머리독수리는 상 이집트의 상징이라 이 둘을 투탕카멘 파라오의 마스크에 새겨놓았던 겁니다. 하 이집트와 상 이집트의 상징이 함께 파라오를 보호하는 셈이죠.

이 밖에도 마스크의 주인이 파라오라는 점을 확인해주는 표현은 또 있습니다. 턱수염 주머니인데요. 이집트에서는 왕족만이 수염을 기를 수 있었다고 해요. 투탕카멘도 파라오의 위엄을 뽐내기 위해 턱수염을 길러 수염 주머니에 넣어 정리했습니다.

하트셉수트 여왕은 여자인데도 수염 주머니를 찬 모습으로 새겨졌던 걸 보면 정말 이집트에서는 수염이 왕권의 상징이었나 봅니다.

죽은 왕의 얼굴이나 다름없는 투탕카멘의 황금 마스크를 만드는 데는 당시 이집트가 동원할 수 있었던 모든 자원이 투입되었습니다. 최고의 재료에 최고의 솜씨로 만들어진 투탕카멘의 얼굴은 신왕국 이집트의 얼굴이라고 할 수 있을 겁니다.

이렇게 귀한 물건이 도굴당하지 않았다는 게 신기해요. 왕들의 계곡에 있는 무덤은 대부분 도굴당했다고 하지 않으셨나요?

대부분이 아니라 투탕카멘 무덤을 빼고는 전부 도굴당했어요. 역설적이게도 투탕카멘은 살아생전 비운에 시달렸기에 죽은 뒤 무덤을 보존할 수 있었습니다. 쿠데타로 정국이 불안하던 시기에 죽은 소년 파라오인 투탕카멘의 무덤은 별로 좋지 않은 위치에 조성되었거든요. 입구 쪽, 눈에 잘 띄지 않는 가려진 곳에 있었던 데다가 크기도 작았습니다. 그래서 모두 '여기는 고대 이집트의 인부들이 쓰던 간이 숙소인가 보다' 하고 그냥 지나쳤죠. 심지어 고고학자들도 마찬가지였어요. 위대한 파라오들의 유물도 발굴되지 않는 마당에, 격변기에 2~3년 정도 재위했던 소년 왕의 무덤을 찾을 수 있을 거라고는 생각하지 못했던 겁니다.

파라오 투탕카멘의 무덤 발굴은 그만큼 기적적인 일이었어요. 1922년 기적의 현장에 있었던 건 영국의 고고학자 하워드 카터였습니다. 그때는 이미 이집트 정부가 국내 문화재의 해외 반출을 금지시

킨 뒤여서 투탕카멘의 유물은 지금도 이집트박물관에 고스란히 모셔져 있습니다. 이집트박물관에서 가장 인기 있는 유물이 투탕카멘 부장품이라고 해도 과언이 아니에요. 유물의 수도 대단히 많은 데다가 작품 각각의 수준도 상상을 초월할 만큼 높죠.

아래의 궤짝을 한번 보세요. 역시 투탕카멘의 무덤에서 출토된 물건인데, 여기에도 전차를 타고 용맹하게 전장을 누비는 투탕카멘의 모습이 장식되어 있습니다. 실제 모습을 새긴 거라고 보기는 어렵지만 이집트의 파라오에게 위대한 전사의 능력이 요구되었다는 사실만은 짐작할 수 있지요.

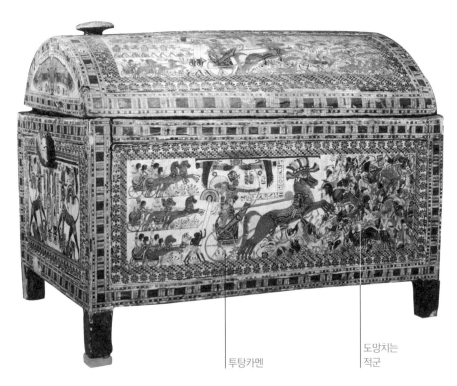

투탕카멘 도망치는 적군

투탕카멘의 무덤에서 발견된 궤짝, 기원전 1330년, 이집트박물관 이 궤짝에는 전차를 타고 전장을 누비는 용맹한 투탕카멘의 모습이 묘사되었다. 적군들은 모두 쓰러지거나 도망치고 있다.

다른 유물도 보고 싶어요.

투탕카멘의 무덤에서 나온 유물은 너무나도 많아서 하나씩 소개하자면 끝도 없습니다. 아쉽지만 황금 의자를 끝으로 투탕카멘 컬렉션 감상을 마무리 지어야 할 것 같네요. 마지막으로 보여드리는 작품이지만 작품의 수준은 결코 꼴찌라고 할 수 없습니다. 사용된 재료의 화려함과 함께 디자인도 놀랍도록 아름답죠.

팔걸이에는 멋진 날개를 펼친 독수리, 팔걸이 아래에는 갈기 달린 수사자가 파라오를 옹위하고 있습니다. 특히 수사자를 활용한 디자

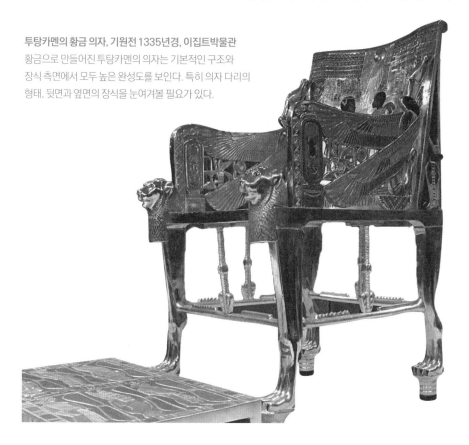

투탕카멘의 황금 의자, 기원전 1335년경, 이집트박물관
황금으로 만들어진 투탕카멘의 의자는 기본적인 구조와 장식 측면에서 모두 높은 완성도를 보인다. 특히 의자 다리의 형태, 뒷면과 옆면의 장식을 눈여겨볼 필요가 있다.

인이 훌륭합니다. 수사자의
다리 네 개가 의자 다리 역할
을 하고 있네요. 의자 뒤쪽에
는 코브라가 버티고 서서 뒤
에서 접근하는 적으로부터
파라오를 보호합니다. 동물
의 모습에서 따온 디자인이
기발합니다. 동물의 다리가

의자의 뒷부분과 양옆에는 고개를 들고 있는 코브
라의 모습이 장식되어 있다. 이 코브라는 파라오를
보호하는 상징물이다.

의자의 다리인 셈이니 장식과 기능이 일치한다고 할 수 있겠지요.
의자의 등받이 부분에는 투탕카멘과 부인의 모습이 장식되어 있고,

의자 등받이에는 태양신 아톤에게서 나오는 빛이 투탕카멘과 그의 부인을 감싸고 있다. 투탕카멘
은 이집트 역사에서는 가장 불운했던 왕이지만 후대인에게는 화려한 미술 작품의 주인공으로 기
억된다.

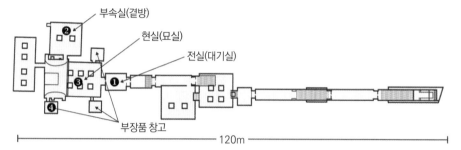

세티 1세의 무덤

부속실(곁방)

현실(묘실)

전실(대기실)

부장품 창고

120m

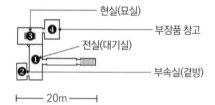

투탕카멘의 무덤

현실(묘실)

부장품 창고

전실(대기실)

부속실(곁방)

20m

세티 1세와 투탕카멘의 무덤 규모 비교

등받이 중앙에는 광선을 쏘는 태양의 신 아톤이 새겨져 있습니다. 이 모든 디테일이 한데 어우러져 왕의 위대함을 장엄하게 드러내죠.

파라오의 무덤치고 작게 조성된 무덤에서 이 정도의 유물이 발굴되었다니, 큰 무덤이 발굴되었다면 얼마나 놀라운 유물들이 출토되었을지 궁금하기도 하고 아쉽기도 하네요.

그러게 말입니다. 한 가지 예로, 람세스 2세의 아버지인 세티 1세의 무덤과 비교했을 때 투탕카멘의 무덤은 규모가 6분의 1밖에 되지 않습니다.

세티 1세의 무덤이 도굴당하지 않았다면 내부에 있던 부장품의 양 역시 투탕카멘의 여섯 배는 되었을 거예요. 투탕카멘 무덤 안에 있

는 부장품을 모두 꺼냈더니 그것만으로도 이집트박물관이 가득 차더라는 말이 전해오는데, 세티 무덤의 부장품이 남아 있었다면 박물관 서너 채를 더 지어야 했을 판입니다.

투탕카멘은 무척 역설적인 인물이군요. 살아서의 인생이 불운했기에 죽은 뒤에는 가장 유명한 파라오가 되었으니 말이죠.

신왕국 시대의 이집트는 화려한 번영을 이루며 전성기를 맞았다.
신왕국은 상 이집트의 룩소르로 수도를 이전하고 새로운 왕의 무덤 '왕들의 계곡'을
조성했다. 신왕국의 유명한 파라오로는 비운의 소년 왕 투탕카멘, 여성 파라오
하트셉수트 등이 있다. 신왕국에는 다채로운 유물과 이집트 아방가르드 미술 등
볼거리가 가득하다.

왕들의 계곡

위치 룩소르 서안. ⇒ 이집트가 신왕국 시대에 룩소르로 수도를 옮겼기 때문.

역할 신왕국 시대의 모든 파라오는 피라미드가 아닌 '왕들의 계곡'에 묻혔다.

즉 왕들의 계곡은 신왕국 시대 파라오들의 공동묘지다.

골짜기에 깊은 굴을 파서 방을 여러 개 만듦

⇒ 왕의 관을 비롯하여 방마다 부장품을 안치.

투탕카멘의 무덤

• 발굴 1922년 영국의 고고학자 하워드 카터가 발굴.

• 부장품 황금 마스크, 황금 전차, 방패, 황금 의자 등.

 ⇒ 왕들의 계곡에서 유일하게 도굴되지 않은 무덤이다.

이집트 미술의 '아방가르드'

신왕국 시대에는 파격적인 개혁을 한 파라오가 있었다. 이집트 역사상 가장
독특한 파라오였던 아멘호텝 4세는 이집트 미술의 아방가르드 시기를 열었다.

시기 신왕국 시대의 파라오 아크나톤(=아멘호텝 4세) 집권기.

특징 3000년 역사의 이집트 미술에서 유일하게 변화가 나타남.

모델의 신체적 특징을 독특하게 살렸거나 과장한 표현이 등장.

딱딱하고 경직된 조각에서 벗어나 곡선을 적극적으로 활용.

예 아멘호텝 4세 조각상

모든 예술은 자연의 모방이다.

一세네카

05 너무나 화려했던 황혼의 빛

#카르나크 대신전 #오벨리스크 #데보드 신전 #아부심벨
#로제타스톤

투탕카멘 이후 즉위한 왕들이 줄지어 단명하면서 이집트는 군인 출신 파라오의 통치 시대로 접어들게 됩니다. 그리고 그들의 후손으로 위대한 파라오 람세스 2세가 등장하지요.

조금 다른 얘기지만 왜 이집트 왕을 파라오라고 부르는지 궁금합니다. 무슨 특별한 뜻이라도 있는 건가요?

파라오는 원래 이집트어로 큰 집이라는 뜻입니다. 처음에는 왕궁을 뜻하는 명칭이었다가 후대에 이르러 성스러운 권좌라는 뜻을 지니게 되었죠. 높은 지위에 있는, 거의 신적인 인물에게 바쳐진 이름이었어요. 여러 설이 있지만 아멘호텝 4세 시절 혹은 신왕국 제18왕조의 투트모세 3세 때부터 왕을 파라오라 부르기 시작했다고 합니다.

그럼 그 이전의 왕은 파라오가 아닌 거네요.

엄밀히 따지면 그렇지요. 하지만 지금은 파라오가 이집트의 왕을
가리키는 일반 명사처럼 변해서 그 용어를 정확히 언제부터 사용
했는지 구분하지 않습니다. 이집트의 왕이면 대체로 파라오라고 부
르죠. 왕이라는 말보다 파라오라는 이름이 신적인 존재로 여겨졌던
이집트 지배자의 성격을 잘 보여주거든요.

| 태양신 파라오의 탄생 |

람세스 2세는 그중 가장 위대한 파라오로 손꼽히는 군주입니다. 신

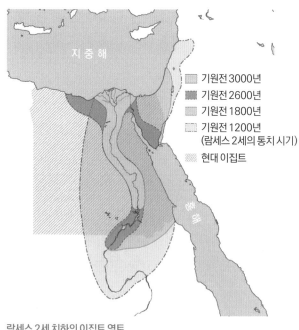

왕국에서 가장 강력한 왕
권을 자랑하며 거의 80년
에 달하는 긴 세월 동안
권좌에 앉아 있었지요.
람세스 2세가 다스리던 시
절 이집트의 영토를 보면
현대 이집트의 영토는 물
론이고 수단과 시나이반
도를 넘어서 이스라엘, 시
리아, 터키 근처까지 다다
라 있습니다. 대륙을 넘나
들던 강대국이었지요. 람

람세스 2세 치하의 이집트 영토

세스 2세는 이집트와 비슷한 세력을 자랑하던 인근의 강대국 히타이트에 맞서 카데시 지역에서 치열한 전투를 벌인 끝에 북쪽 국경선을 확정했습니다. 그 뒤에는 방향을 바꾸어 아프리카 내륙 깊숙한 곳까지 영토를 확장했죠.

그렇다고 람세스 2세가 단순한 정복 군주였던 것만은 아닙니다. 영토 확장에 힘쓰고 외세의 침략에 맞서는 한편 나라 안에서는 많은 문화유산을 남기고 아름다운 건축물을 세워 이집트 문명의 위대함을 각인시켰습니다. 이 점이야말로 극찬할 만하지요. 하지만 람세스 2세의 미라를 보면 이 모든 영광과 권위가 허무하게 느껴지기도 합니다. 아래를 보시죠.

미라가 이런 모습이었군요. 세계 최강의 제국을 다스렸던 지배자의 모습이라고 생각하니 충격적이네요. 하기야 파라오도 결국은 한 사

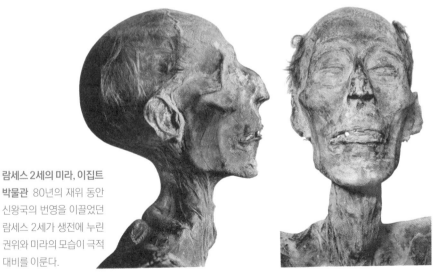

람세스 2세의 미라, 이집트 박물관 80년의 재위 동안 신왕국의 번영을 이끌었던 람세스 2세가 생전에 누린 권위와 미라의 모습이 극적 대비를 이룬다.

람의 인간이었을 뿐이지만….

이 미라에 얽힌 이야기를 들으면 더 서글픈 마음이 드실 겁니다. 람세스 2세의 미라를 발굴한 고고학자들이 이 미라를 이집트 밖으로 반출하려 했대요. 그런데 관세 대상 품목 중 미라 항목이 없어서 건어물 관세를 매겼다는 거예요.

죽은 뒤에는 다소 참담한 처지가 되었지만 람세스 2세는 후대에게 항상 스무 살의 건장한 청년으로 기억되고 싶었던 모양입니다. 람세스 2세의 조각상은 대개 젊은 모습으로 새겨져 있습니다.

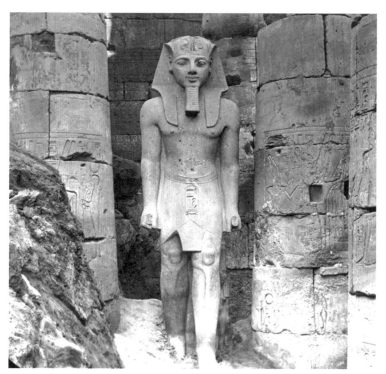

람세스 2세의 조각상, 기원전 1200년경, 룩소르 신전 람세스 2세의 조각상은 젊은 시절의 모습으로 만들어져 있다. 이 조각 역시 람세스 2세의 청년 시절 모습을 담았다.

상공에서 본 카르나크 대신전, 룩소르 카르나크 대신전은 밀라노 성당처럼 거대한 성당이 7개 정도 들어가는 규모다.

| 대를 이은 파라오의 염원, 카르나크 대신전 |

람세스 2세 치하에서 건설된 수많은 유적 중 가장 먼저 둘러볼 곳은 카르나크 대신전입니다. 이집트의 종교가 여러 신을 섬기는 다신교였기 때문에 카르나크 대신전 안에는 아문, 몬트, 무트 등 다양한 신을 섬기는 신전과 역대 파라오를 모신 사원이 곳곳에 산재해 있습니다. 대지 면적만 7만8000평에 달하죠. 여의도 공원 면적이 7만 평 정도인데, 그보다 훨씬 넓은 땅 전체에 신전이 건설되어 있다고 보시면 됩니다.

카르나크 대신전이 처음부터 이렇게 거대한 규모로 만들어졌던 건 아닙니다. 원래는 가운데의 작은 신전만 있었는데 신전을 둘러싼 대문이 하나씩 추가되며 지금과 같은 거대한 모습이 되었죠. 파라오들이 여러 건물을 계속해서 붙여나갔어요.

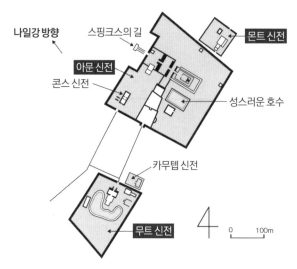

카르나크 대신전의 구조도 크게 아문 신전, 몬트 신전, 무트 신전으로 구성되어 있다.

언제부터 짓기 시작했나요?

카르나크 대신전이 처음 지어진 건 중왕국 시절이었습니다. 여러 이민족의 침입과 내분으로 혼란스러웠던 그 시기에는 기념비라고 할 만한 유적이 별로 만들어지지 않았는데 카르나크 대신전이 그나마 예외라고 할 만하지요.

세티 1세의 업적이라고 하는 사람도 간혹 있지만 중왕국 시대의 혼란이 잠잠해질 무렵부터 건축되기 시작한 이 신전을 증축해 현재 모습으로 완성한 사람은 람세스 2세로 추정됩니다. 지금으로부터 약 3500년 전인 기원전 1400년경의 일이죠. 그 옛날에 만들어진 거대한 신전 앞에 서면 한없이 작아지는 기분이 듭니다. 도대체 지난 3500년 동안 인류가 이루어낸 진보라는 게 무슨 의미인지 고민하게 돼요.

지금부터는 직접 카르나크 대신전 곳곳을 돌아보며 3500년 전의 신

숫양의
모습을 한
아문 신
조각

스핑크스의 길, 카르나크 대신전 아문 신전 내부의 길 양쪽에 열 지어 있는 스핑크스를 닮은 조각상 때문에 '스핑크스의 길'이라는 이름이 붙었다. 하지만 사실 이 조각상은 스핑크스가 아닌 아문 신의 상징이다.

전이 전해주는 감동을 한번 느껴보도록 합시다. 처음 갈 곳은 아문 신전인데요. 이곳은 카르나크 대신전에 있는 여러 신전 중에서도 가장 큰 곳입니다.

위에 보이는 곳을 흔히들 스핑크스의 길이라고 부릅니다. 저 동물 조각상 때문이죠. 하지만 저 동물이 스핑크스는 아닙니다. 생긴 것만 봐도 스핑크스보다는 양을 닮았죠? 정확히는 숫양입니다. 아문 신의 상징이 숫양이니까 아문 신을 새겨놓은 거라고 볼 수도 있고요. 이 스핑크스의 길을 따라 신전 중심 쪽으로 나아가면 카르나크 신전 안에 있는 다른 제실로도 갈 수 있습니다. 스핑크스의 길의 반대편 끝은 나일강으로 연결되어 있고요. 일단 아문 신전 내부를 자세히 둘러보겠습니다. 다음 페이지를 보세요.

문 너머에 기둥 같은 게 하나 보이네요. 위에 조각상이라도 얹어놓았던 걸까요?

이 사진만 보면 그렇게 생각하실 수도 있겠네요. 하지만 저건 조각상의 기단이 아니라 기둥이에요. 카르나크 신전의 열주전에 가보시면 저런 기둥이 하나가 아니라 수도 없이 많다는 걸 알 수 있습니다. 기둥은 총 개수가 무려 134개에 달합니다. 각각의 기둥은 높이가 24미터에 이르는데 6층 건물 높이예요. 건물만 한 기둥이 쫙 늘어서 있는 거죠. 게다가 이토록 거대한 기둥에 저마다 다른 그림과 글자가 새겨져 있습니다. 기둥을 세운 파라오의 업적을 새겨둔 것으로, 대부분은 적을 물리치고 승리했다는 내용입니다.

수천 년이 지난 지금 보아도 장관이 따로 없습니다. 특히 밤에 보면 아주 멋있습니다. 레이저 쇼를 해주거든요. 유적 앞에 놓인 의자에

카르나크 대신전 중 아문 신전의 내부, 기원전 1500~1100년경, 룩소르 거대한 규모의 카르나크 대신전은 신왕국의 번영과 파라오의 막대한 권력을 나타내는 증거다. 신전 곳곳에는 파라오와 신들의 조각이 서 있다.

앉아서 '소리와 빛의 쇼'라는 공연을 보도록 되어 있는데, 제법 볼 만합니다.

이집트 사람들은 도저히 이해가 안 될 정도로 큰 건물을 많이 지었네요. 피라미드도 그렇지만 이렇게 큰 돌기둥을 어디서 가져와 쌓았는지 모르겠습니다. 이것도 노예가 아닌 일반 백성들이 지은 건가요?

일반 백성끼리만 지은 것은 아닐 테고요. 전문 제작자 집단이 동원되었을 겁니다. 이 정도의 대규모 건축은 무조건 사람을 많이 써서 돌덩이를 깎는다고 만들어지는 게 아니거든요. 숙련된 기술자가 첨단 장비를 이용해 효율적으로 일해야 했을 겁니다.
정확히 밝혀진 바는 없지만 몇 가지 추정은 가능합니다. 예를 들어 다음 상상도는 카르나크 대신전의 열주를 만들 때 기중기를 썼으리라 가정하고 그린 그림입니다.
무거운 돌을 들어 올리는 기술뿐 아니라 돌을 깎아내는 기술 또한 현대인의 논리로는 상상 불가능한 수준에 올라 있었던 걸로 보입니

카르나크 대신전의 건축 과정을 보여주는 상상도

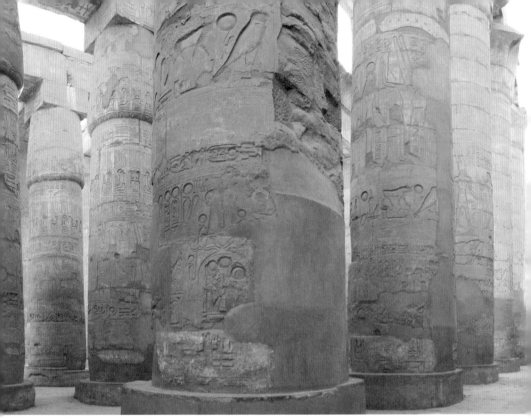

다. 오른쪽 창문을 한번 보세요. 돌로 창살을 깎아낸 건데 어지간한 솜씨로는 도저히 불가능한 일입니다. 지금이야 파괴되어 사라졌지만 원래 카르나크 대신전에는 지붕이 덮여 있었을 것으로 보는데요. 사방이 어두운 가운데 저 창문을 통해 빛이 들어왔을 겁니다. 그 광경이 얼마나 신비로웠을까요?

정말이지 고대 이집트 사람들은 돌로 못 하는 일이 없었던 것 같아요. 심지어 지금까지도 돌 다루는 비법이 전해져 온다고 하니까요. 그리고 이집트 사람들은 돌에 나 있는 결을 볼 줄 안다고 합니다.

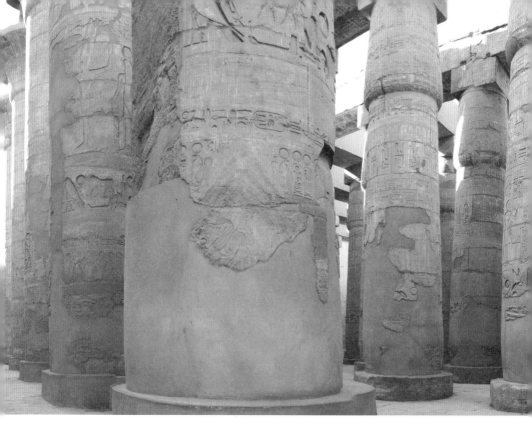

카르나크 신전 내부에는 형태가 온전하게 보존된 창문이 남아 있다. 고대 이집트인의 뛰어난 석재 가공 능력을 확인할 수 있다.

| 신전에 우주를 담다 |

스페인에 이집트 신전이 있다면 믿으시겠습니까? 스페인 마드리드
에 가면 이집트 사람들이 스페인과의 우정을 위해 선물한 건축물이
있습니다. 아래에 보이는 데보드 신전인데요, 이집트 정부가 신전
하나를 통째로 옮겨다 주었죠.

수천 년 전에 만들어진 귀한 신전을 왜 주었을까요? 신전이 너무 많
아서 하나 정도는 줘도 된다고 생각했을까요?

그렇게 생각할 수도 있겠네요. 사실 이 신전은 감사의 선물이었습
니다. 잠시 후 살펴볼 이집트의 유적 아부심벨이 수몰 위기에 처했
을 때 유적을 다른 곳으로 옮길 수 있도록 스페인이 큰 도움을 주었

데보드 신전, 기원전 200년경, 마드리드 1968년 이집트 정부는 수몰
위기에 처한 아부심벨을 이전하는 데 큰 도움을 준 스페인 정부
에 이 신전을 선물했다. 현재 스페인 마드리드에 있다.

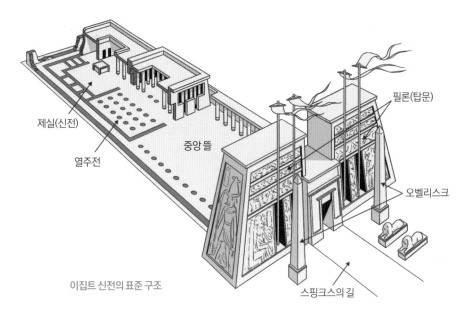

필론(탑문)

제실(신전)

오벨리스크

열주전

중앙 뜰

스핑크스의 길

이집트 신전의 표준 구조

거든요. 이에 대한 감사 표시로 이집트 정부가 데보드 신전을 선물했습니다. 갑자기 스페인에 가 있는 신전을 보여드리는 이유는 데보드 신전을 보면 이집트 신전의 표준적인 형태를 알 수 있기 때문입니다.

신전에 표준 형태 같은 것도 있나요?

당연하죠. 요즘도 교회에 가면 신도들이 앉는 자리가 쭉 길게 자리잡고 있고 그 앞쪽에 단상이 설치되어 있잖아요. 이처럼 대부분의 종교 건물에는 나름대로 법칙이 있습니다. 위의 도면은 이집트 신전의 표준적 구조입니다. 일단 맨 앞에 필론이라는 거대한 문이 있고요. 필론 앞에는 오벨리스크를 세우고 그 뒤에는 깃발을 꽂아둡니다. 회화의 그리드 기법에서 보이던 엄격함이 건축에도 적용된

룩소르 신전 앞의 오벨리스크, 기원전 1300년경, 룩소르 태양신을 상징하는 이 오벨리스크는 30~40미터에 이르는 돌덩이를 통째로 깎아 만들었다.

것이죠. 그 결과 신전이 엄격한 좌우대칭의 모습으로 지어졌습니다. 문 양쪽에 한 쌍의 오벨리스크가 자리한 것도 그 때문이고요.

위에 보이는 높다란 기둥이 오벨리스크예요. 어떤 사람들은 이 오벨리스크를 '클레오파트라의 바늘'이라고 부릅니다. 오벨리스크는 보통 두 개가 한 쌍을 이루도록 신전 입구의 양편에 세워둡니다. 신께 바치는 봉헌물인 동시에 태양을 상징하는 구조물이죠.

흥미로운 건 30~40미터짜리 거대한 돌을 통째로 깎아 오벨리스크를 만들었다는 사실입니다. 여러 조각을 이어붙인 게 아니고요. 한 번이라도 실수하면 저 큰 돌을 버리고 새로 깎아야 했을 테니 보통 일이 아니었겠죠. 지금도 고대 이집트의 채석장에는 작은 흠집 때문에 버려진 오벨리스크가 남아 있습니다.

유럽에 있는 오벨리스크
도 현대 이집트 정부가
선물한 건가요?

그건 아닙니다. 유럽인
들은 이집트의 오벨리스
크가 자랑하는 위용에
매혹되었는지 옛날부터
자꾸 오벨리스크를 가져

로마 성 베드로 광장의 오벨리스크, 기원전 2494~2345년경, 로마 기원후 40년 로마의 칼리굴라 황제가 이집트에서 약탈해왔다. 유럽의 도시 곳곳에는 이집트에서 가져온 오벨리스크가 있다. 로마 성 베드로 광장에도 이집트의 오벨리스크가 세워져 있다.

다가 자기들 광장에 설치하곤 했습니다. 그렇게 가져간 오벨리스크를 유럽 곳곳에서 만날 수 있지요.

카르나크 대신전을 포함해 수많은 이집트 신전에는 오벨리스크가 하나만 서 있는 경우가 꽤 되는데요. 처음부터 한 개만 만든 게 아니라 하나를 약탈당해서 그런 몰골이 되고 만 겁니다.

얼마나 갖고 싶었으면 저 큰 돌덩어리를 유럽까지 들고 갔을까요?

그러게 말입니다. 어떻게 보면 오벨리스크 약탈은 유럽인이 이집트 문화의 대단함을 인정했다는 간접적인 증거이기도 합니다. 이집트 문명을 하찮게 여겼다면 저 큰 돌을 유럽까지 가져오는 수고를 들이지 않았을 테니 말입니다.

이제는 오벨리스크를 지나 신전 안으로 들어가 봅시다. 신전에 들어가면 천장이 뚫려 있는 중앙 뜰이 나오고 그 뜰을 지나면 하이포스타일 홀이라는, 수많은 기둥이 줄지어 서 있는 방이 이어집니다.

그곳을 열주전이라고도 부릅니다. 열주전에 대해서는 조금 전 카르나크 대신전을 설명하며 말씀드렸죠?

이 기둥들을 지나면 제실이 등장합니다. 제실에는 조각상이 모셔져 있는데, 해당 신전을 지은 파라오의 조각상이 안치되어 있다고 합니다. 그렇다고 파라오의 조각 앞에서 기도를 하는 건 아니었습니다. 고대 이집트인에게 제실은 들어가 기도하는 공간이 아니라 신을 직접 만나러 가는 곳, 지상에 구현된 천국이었거든요. 신전 안에 세상과 분리된 초월적 공간을 만들어놓은 거지요.

카르나크 대신전의 열주전

지금까지 우리가 지나온 신전의 각 공간에는 저마다 상징적인 의미가 부여되어 있습니다. 신전 자체가 하나의 작은 우주를 표현했기 때문이죠. 거대한 필론은 산, 천장 없는 뜰은 열린 하늘, 기둥들이 늘어서 있는 열주전은 숲이에요. 자연에 착안해 구조물을 하나하나 만들어낸 겁니다. 이집트 사람들은 아주 자연 친화적이었나 봅니다. 어떻게 보면 원시적인 문명이었다고 표현해야 할지도 모르겠네요.

원시적이라는 게 정확히 어떤 뜻인가요? 이집트의 정교한 유물과 거대한 건축물을 보면 특유의 에너지가 담겨 있기는 했어도 정교하다고 보기에는 어려웠던 동굴벽화와 사뭇 다르게 느껴지는데요.

아, 그렇게 오해하실 수도 있겠네요. 제가 이집트 문명을 원시적이라고 표현한 건 기술력이 구석기 수준에 머물러 있었다는 뜻이 아닙니다. 그럴 리가요. 그보다는 정신적 차원의 문제였죠.
이집트의 종교는 원시인류의 신앙과 크게 다르지 않았어요. 앞서 살펴봤듯 이집트의 신도 원시인이 숭앙하던 신성한 동물과 유사했고요. 자연을 정복하는 힘이야말로 기술력의 정수라고 믿는 현대인들은 자연을 깊이 숭앙하는 원시적 정서를 지녔던 이집트인이 동시에 고도의 기술력을 발휘했다는 사실을 이해하기 어렵습니다.
하지만 인정할 수밖에 없습니다. 이집트 문명은 기술력이 고도로 발달한 문명인 동시에 자연과 밀접한 원시적 문명이었습니다. 고대 이집트 문명을 살펴보다 보면 현대 문명이 걷고 있는 길만이 문명의 유일한 길은 아니라는 생각이 듭니다. 문명이란 과연 무엇인가 하는 근본적인 고민까지 하게 되죠.

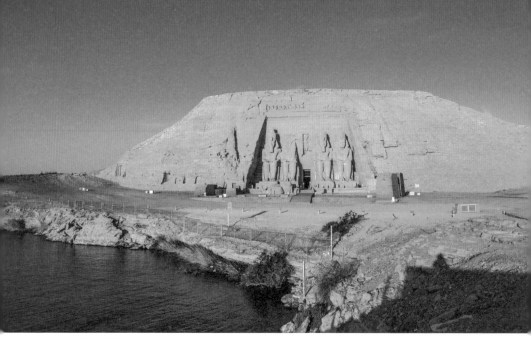

아부심벨, 기원전 1250년, 아스완 아부심벨은 람세스 2세가 자신과 아내 네페르타리를 위해 지은 것으로, 한때 수몰될 위기에 처했지만 안전한 위치로 옮겨졌다.

| 아부심벨, 기술과 예술의 완벽한 조화 |

위에 보이는 유적은 아부심벨 신전입니다. 람세스 2세가 지은 신전이죠. 고왕국에 피라미드가 있었다면 신왕국에는 아부심벨이 있었다고 할 수 있을 정도로 대표적인 유적입니다.

람세스 2세는 카르나크 대신전도 증축했으면서 왜 이 신전을 또 지은 걸까요?

일단은 자신과 아내를 위해 지었다고 하는데 그것만이 유일한 목적은 아니었습니다. 아부심벨은 이집트의 남쪽 끝인 아스완 지역에 위치해 있거든요. 영토 남단에서 이집트 국토를 수호하는 역할을

했던 겁니다. 물론 이 신전이나 신전의 사제들이 직접 무력을 행사했다기보다는 문화적 차원에서 적들을 제압하려 했다고 보아야겠지요.

앞서 말씀드렸듯 람세스 2세는 이집트의 영토를 엄청나게 확장한 왕입니다. 수많은 정복지 중에서도 그가 가장 공을 들였던 곳은 아프리카 내륙의 누비아 지역이었습니다. 이곳을 정벌하기 위해 몇 번이나 원정을 떠났지요.

정벌에 성공하기는 했지만 람세스 2세는 그들이 반란을 일으키지 않을까 늘 염려했던 모양입니다. 이집트의 위풍당당함을 광고하면서 '너희 따위는 상대가 되지 않는다'는 메시지를 분명히 전달해야겠다고 생각한 듯해요. 누비아인과 싸워야 하는 이집트 병사들에게는 자긍심을 심어주어야 했을 테고요. 그런 맥락에서 누비아와 가장 가까운 지역인 아스완에 아부심벨 신전을 건설한 겁니다. 이 신전 앞에는 람세스 2세의 거대한 좌상 네 개가 누비아, 지금의 수단

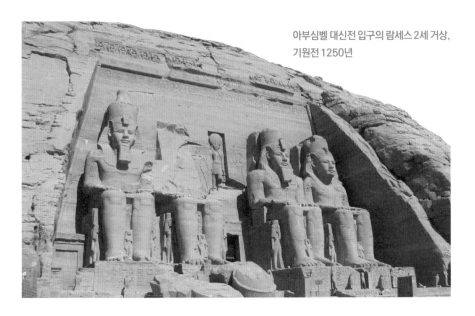

아부심벨 대신전 입구의 람세스 2세 거상,
기원전 1250년

쪽을 바라보며 버티고 서 있습니다.

효과가 있었나요?

그렇게 보기는 어렵습니다. 람세스가 죽은 후 약 300년 뒤 누비아
가 이집트를 침략해서 근 100년 동안이나 지배했으니까요. 람세스
2세가 걱정했던 일이 현실이 된 거죠. 그 뒤 고대 이집트는 천천히
쇠망의 길을 걷게 됩니다. 그런 의미에서 아부심벨 신전이야말로
고대 이집트가 몰락하기 전에 남긴 마지막 영광, 이집트 문명의 찬
란함을 증명하는 최고의 구조물이라고 할 수 있습니다.
람세스 거상의 크기는 21미터 정도입니다. 만약 이 상이 일어선다
면 키가 35미터쯤 될 거예요. 람세스 2세의 조각상 발치에 있는 건
사랑하는 부인 네페르타리와 자녀들입니다. 람세스는 자신의 대신

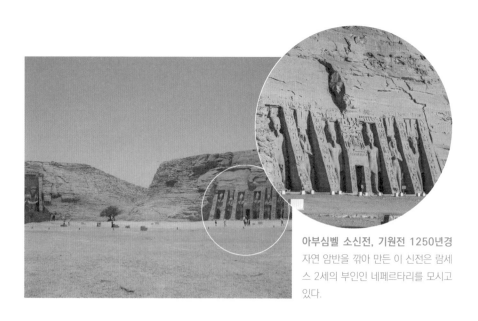

아부심벨 소신전, 기원전 1250년경
자연 암반을 깎아 만든 이 신전은 람세
스 2세의 부인인 네페르타리를 모시고
있다.

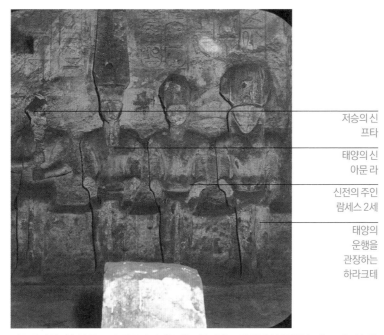

저승의신
프타

태양의신
아문 라

신전의 주인
람세스 2세

태양의
운행을
관장하는
하라크테

어둠에 싸인 저승의 신 프타 아부심벨 내부에는 일 년에 두 번 햇빛이 들어오는데, 그때 저승의 신 프타에게는 빛이 비치지 않는다. 철저한 계산에 따른 설계 덕분이다.

전 옆에 여왕 네페르타리를 모시는 소신전을 별도로 지었을 만큼 애처가의 면모가 있었어요.

입구의 거상 사이로 들어가면 제실이 나옵니다. 그 안에는 여러 신과 함께 람세스의 조각이 안치되어 있고요. 그런데 이집트 사람들은 조각을 안치할 때 고민을 많이 했던 모양입니다. 햇볕이 들어오는 시간에 쏟아지는 빛이 람세스 상을 비추게 되어 있던 반면 저승의 신 프타는 항상 어둠 속에 있도록 계산되었다고 합니다.

그렇게 세세한 부분까지 신경을 써서 짓다니 정말 대단하네요. 여러 번 감탄해도 또 감탄이 나와요. 3000년 동안이나 큰 변화 없이

계속된 미술인데도 지겹거나 단조롭지 않다고 하신 말씀이 점점 와 닿네요.

그 감동이 조금이나마 전달되었다니 다행입니다. 그런데 이토록 세밀한 부분까지 완벽하게 지어진 아부심벨 신전이 수몰될 뻔한 위기가 있었습니다. 아부심벨 신전은 나일 제1폭포 쪽에 건설되었거든요. 강의를 시작하면서도 말씀드렸지만 나일강의 범람이 고대인에게는 축제였을지 몰라도 현대인에게는 골칫거리죠. 매년 홍수가 나서 집을 덮치곤 했으니까요. 그래서 이집트는 근대 국가로 거듭나기 위해 모험을 감행합니다. 아스완 댐 건설을 계획한 겁니다. 1902년 이미 같은 이름의 댐을 지었지만 강이 댐을 넘어 범람하는 등의 문제가 생기자 1960년에 댐을 확장하는 재공사에 착수했어요. 이때 아부심벨이 수몰 위기에 처합니다. 댐을 확장해 지으면서 새로 잠기는 지역에 아부심벨이 포함되었거든요. 아무리 그래도 그렇지, 아부심벨처럼 훌륭한 문화유산을 그냥 물에 잠기게 놔둘 수는 없는 노릇이었습니다. 그래서 유네스코는 아부심벨을 안전한 지역으로 옮기기로 결정하고 필요한 기금을 모으기 시작합니다. 전 세계 사람들이 돈을 냈지요. 지금 60대 이상인 어르신 중에는 학창 시절에 유네

이 모형을 통해 지금은 수몰된 원래 아부심벨 신전의 위치와 이전 후의 위치를 확인할 수 있다.

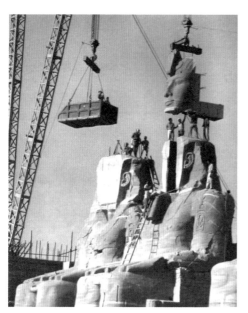

아부심벨 신전을 통째로 이전하는 것은 엄청난 대공사였다.
크레인을 동원하여 거대한 신상을 재조립하고 있다.

스코에 기부금을 낸 분이 계실 거
예요.

수많은 사람의 성원 덕분에 아부
심벨 신전은 해체, 이전될 수 있
었습니다. 왼쪽 사진은 아부심벨
신전의 조각상을 톱으로 조각조
각 잘라 옮긴 뒤 재조립하는 장면
입니다. 그러니까 현재의 아부심
벨 신전은 그 옛날 람세스가 만
들었던 곳이 아니라 1960년대에
새로 쌓은 인공 산 위에 있는 겁
니다. 원래 있던 곳보다 고도가
60미터 정도 높아요. 룩소르에서
자동차를 타고 4~5시간 가면 직접 보실 수 있습니다. 한 시간 정도
둘러본 뒤 다시 돌아오는 수고를 해야 하지만 말입니다.

어떤 사람은 람세스 상이 정확히 누비아 쪽을 바라보아야 하는데
그 방향이 조금 틀어졌다는 이유를 들어 복원이 잘못되었다고 주장
합니다. 하지만 어쨌든 전 세계 사람이 힘을 모아 인류의 위대한 문
화유산을 지켜냈다는 점에서는 자랑스럽게 여길 만한 일입니다.

지금까지 이집트의 대표적인 유적과 미술 작품들을 살펴보았습니
다. 그런데 이처럼 훌륭한 이집트 문화유산의 비밀이 영영 밝혀지
지 못할 뻔했다는 사실을 언급한 적이 있는데, 기억하시나요? 바로
이집트 신성문자가 해독되지 않았기 때문이었죠. 이집트 신성문자
는 돌로 만든 열쇠와 한 명의 천재 덕분에 해독되었습니다.

| 로제타스톤이 고대 이집트의 비밀을 벗기다 |

로제타스톤 혹은 로제타석이라는 이름을 들어보셨을지 모르겠습니다. 로제타스톤은 나일강 하류의 삼각주 지역인 로제타에서 발견된 비석으로, 이집트 문명의 비밀을 여는 열쇠 같은 유물입니다. 1799년 이집트 원정을 떠났던 나폴레옹이 우연히 발견해 프랑스로 가져오다가 바다에서 영국군에게 빼앗긴 물건이죠.

지금은 왼쪽 사진처럼 파편만 남아 있습니다만 원래는 오른쪽처럼 생겼을 것으로 추정합니다. 화강섬록암으로 만들어진 커다란 비석으로 윗부분에는 그림도 그려져 있습니다.

이름은 여러 번 들어봤는데, 로제타석이 그렇게 중요한 유물인 이유가 뭔가요?

이전까지 전혀 읽을 수 없었던 고대 이집트의 신성문자를 해독할 수 있게 된 것이 모두 로제타석 덕분입니다. 이 비석에는 세 가지 서로 다른 문자로, 같은 내용의 글이 적혀 있습니다. 그중 하나만 해석하면 그 내용을 실마리 삼아 다른 언어도 해석할 수 있는 거지요. 로제타석의 맨 위에는 기원전 9~7세기경에 쓰였던 이집트 상형문자, 그 아래에는 이집트 일반 대중이 사용했던 문자, 마지막으로는 그리스어가 새겨져 있습니다.

참 신통하네요. 이집트 사람들이 신성문자를 좀 해독해달라고 이 비석을 남긴 것 같기도 하고요. 그런데 왜 이집트 비석에 그리스 문

자가 쓰여 있었을까요?

그건 이집트가 이방인의 지배를 받았기 때문입니다. 알렉산더 대왕의 마케도니아가 이집트를 집어삼키면서 이집트의 상류사회에는 이집트인과 그리스인이 뒤섞이게 되었거든요. 그래서 공문서를 만들 때 그리스어, 신성문자, 대중이 이해하는 문자 세 가지를 함께 써야 했습니다. 우리로서야 다행스러운 일이죠. 그리스어는 현대인에게도 잘 알려져 있어서 그리스 문자와 이집트 문자를 대조해 이집트 문자를 읽어낼 수 있었으니까요.

로제타스톤, 기원전 196년경, 영국박물관(왼쪽)
나일강 하류 로제타에서 발견된 이 비석은 이집트 신성문자 해독의 열쇠가 되었다.

남아 있는 파편을 통해 재구성한 로제타스톤의 전체 모습(오른쪽)

그렇다고 해도 아무나 할 수 있는 일은 아니었겠네요.

네, 로제타석이 발견되고 나서 꽤 오랫동안 아무도 신성문자를 읽어내지 못했습니다. 이집트 신성문자가 워낙 그림처럼 생겼잖아요. 그래서 다들 이집트 문자가 상형문자일 거라고 지레짐작했던 겁니다. 새 모양이 나오면 새를 뜻하는 것이겠구나 하는 식으로요.

샹폴리옹이 해석한 이집트 상형문자표 왼쪽이 그리스 알파벳이고 오른쪽이 이집트 상형문자다.

그런데 프랑스의 천재 언어학자 장 프랑수아 샹폴리옹이 고정관념을 깨고 새로운 아이디어를 제시했습니다. 신성문자가 뜻글자가 아닌 소리글자일지도 모른다는 거였죠. 'ㅎ, ㅏ, ㄴ, ㄱ, ㅡ, ㄹ'처럼 글자 하나하나만 봐서는 무슨 뜻인지 도통 알 수 없으나 이 글자들이 나타내는 소리를 연결해서 '한글'이라고 읽으면 단어의 의미가 생기는 글자 말입니다. 이집트 신성문자가 그림처럼 생겨서 당연히 뜻글자인 줄 알았던 모두의 고정관념을 깼죠. 그래서 샹폴리옹을 천재라고 하나 봅니다.

아무리 천재라도 어떤 글자에서 어떤 소리가 나는지 어떻게 알았을까요?

그건 둥근 테두리를 둘러 왕족의 이름을 표시하는 카르투슈 덕분입니다. 샹폴리옹이 가장 먼저 읽어낸 단어는 카르투슈 안에 들어 있

던 두 왕의 이름, 클레오파트라와 프톨레마이오스였습니다. 왕의 이름은 그리스 기록을 통해 이미 알고 있었고 카르투슈로 표시된 게 왕의 이름이라는 사실도 알고 있었으니 몇 가지를 대입해보면 각 문자가 어떤 소리를 내는지 알 수 있었던 겁니다.

이렇게 해서 샹폴리옹은 신성문자의 소릿값을 다 알아냈어요. 네모는 영어의 P, 반원은 T, 사자는 L, 깃털은 I 발음이 난다는 식이었습니다. 샹폴리옹이 알아낸 음가만 기억하면 누구나 신성문자로 소리를 기록할 수 있습니다.

실제로 이집트 기념품 판매상들은 관광객이 영어 알파벳으로 이름을 적어주면 신성문자로 바꿔서 나무에 새겨줍니다. 목걸이로 만들어 팔기도 하고요.

샹폴리옹 덕분에 1000년 이상 잊혔던 이집트 신성문자가 해석될 수 있었죠. 1822년 신성문자를 번역한 책을 낸 샹폴리옹은 몇 년 뒤 고대 이집트어 문법책까지 출간합니다. 이때부터는 누구나 공부만 하면 고대 이집트 문서를 읽을 수 있게 된 거죠. 자연스럽게 고대 이

샹폴리옹이 읽어낸 '프톨레마이오스'와 '클레오파트라'

집트 연구에도 가속도가 붙었습니다. 더불어 이집트학이라는 하나의 학문을 이룰 정도로 엄청난 양의 문헌과 유물, 장구한 역사가 새롭게 조명받기 시작했습니다.

이집트 신왕국의 번영을 이끌었던 람세스 2세는 이집트 미술에서도 배놓을 수 없는
업적을 남겼다. 거대 신전 아부심벨을 축조하고 카르나크 신전의 대규모 증축을
마무리한 것이다. 이러한 초대형 건축물은 파라오의 권세를 떨치는 수단이었을 뿐만
아니라 대제국 이집트의 위대함을 온 세상에 알리는 역할을 했다.

카르나크
대신전

위치 룩소르.

크기 남북으로 590미터, 동서로 600미터.

특징 세계 최대 규모의 종교 건축물.

이집트의 여러 신과 파라오를 모신 신전이 모여 카르나크 대신전을 구성한다.

아부심벨

위치 이집트 남부의 누비아 지방과 가까운 지역인 아스완.

크기 대신전의 높이 32미터, 21미터 높이의 람세스 좌상 4개. 수몰 위기에 처했으나
유네스코의 도움으로 막아냄.

특징 람세스 2세가 자신을 위해 지은 대신전과 아내 네페르타리를 위해 지은 소신전.

로제타
스톤

뜻 이집트의 로제타 지역에서 발견된 비석.

세 가지 언어 이집트 신성문자, 이집트 민중문자, 그리스어로 기록되었음.

⇒ 그리스어를 이용해 이집트 신성문자를 해독할 수 있게 되었다.

⇒ 그 결과 이집트 신성문자가 표음문자라는 사실이 밝혀졌다.

예

죽음을 무시하지 말고 인정하라.
죽음 역시 자연의 섭리 중 하나이므로.

ー베르톨트 브레히트

06 미술의 영원한 주제, 삶과 죽음

#장군총 #석촌동 고분군 #경주 대릉원 #키키 스미스
#카노푸스 단지

피라미드는 이집트 말고도 세계 곳곳에 존재합니다. 심지어 태평양 건너 아메리카 대륙의 잉카 문명 유적지에도 피라미드 모양의 구조물이 있죠. 어떤 사람은 고대 이집트인이 태양의 배를 타고 남아메리카로 가서 또 다른 파라오의 제국을 만든 결과 잉카 문명이 탄생했다고 주장합니다.

에이, 설마요. 신빙성 있는 이야기인가요?

제 생각에는 틀린 주장 같습니다. 잉카 문명은 기원후 12세기에 시작했으니 시기적으로도 차이가 너무 크고요. 다만 왕을 기념하기 위한 거대 무덤, 쉽게 말해 피라미드를 만드는 행위가 세계 곳곳에서 보편적으로 발견되는 것은 맞습니다. 가깝게는 고구려에도 피라미드와 유사한 무덤이 있었어요.

| 한국에도 피라미드가 있다 |

아래 사진은 중국 집안현 통구의 고구려 고분군에 있는 장군총입니다. 우리 조상들이 지은 돌무덤은 세계 어디에 내놓아도 빠지지 않습니다. 특히 이 장군총은 피라미드와 비교해도 작은 규모가 아니에요. 맨 아래층의 한 변이 33미터, 높이가 13미터이니 기자의 대피라미드에는 미치지 못해도 이집트의 평범한 피라미드와 크기가 비슷하지요.

크기나 겉으로 보이는 형태만 비슷한 게 아닙니다. 내부 구조까지 유사해서 이집트 피라미드를 도굴한 사람들과 장군총을 도굴한 사람들이 모두 비슷한 방법을 썼다고 하네요. 무덤 중앙에 구멍이 뚫려 있는 게 보이죠? 저 구멍이 무덤 내부로 들어갈 수 있는 통로입니다. 도굴꾼이 저기를 통해 내부로 들어가서 각종 부장품을 도굴한 거죠.

장군총, 413~490년경, 중국
집안현 장군총은 폭 33미터,
높이 13미터로 이집트의 일반적인
피라미드와 비슷한 크기다.

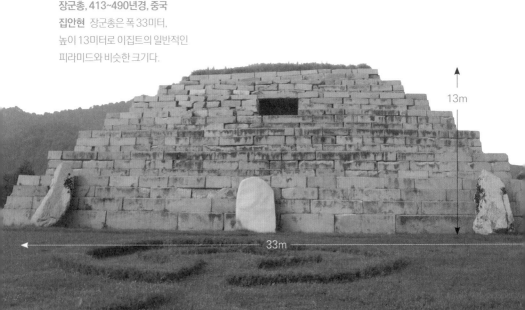

13m

33m

석촌동 고분군, 2세기 후반, 서울 석촌동 서울 석촌동에 위치한 백제 고분군 덕분에 가까운 곳에서도 우리 조상들이 만든 피라미드를 만날 수 있다.

가까운 곳에 있으면 찾아갈 텐데 아쉽게도 중국에 있군요.

걱정 마십시오. 서울에서도 피라미드를 볼 수 있습니다. 송파구 석촌동이 그곳이죠. 이름부터 石[돌 석]자를 써서 석촌동이네요. 아마 피라미드를 쌓은 돌을 보고 그런 이름을 붙인 것 같습니다.

석촌동 고분은 백제 시대의 무덤으로 한 변의 길이가 45미터에 육박합니다. 백제 사람들이 고구려의 유민이었으니 자연히 고구려 무덤과 동일한 무덤 양식으로 만들었겠죠. 땅에 구덩이를 파고 시신을 묻은 뒤 봉분을 쌓는 게 아니라 시신 주위에 돌을 쌓아올려 구조물을 만드는 방식입니다. 이렇게 만든 무덤을 돌무지 무덤이라고 불러요.

뒤 페이지에 보이는 경주 대릉원에 가보시는 것도 좋습니다. 대릉원은 우리나라에 만들어진 왕들의 계곡이라 할 만한 곳으로 12만 평 규모의 대지에 23기의 고분이 모여 있는 신라 시대 고분군입니다.

경주 대릉원 전경, 4~6세기, 경주 멀리 작은 언덕처럼 솟아 있는 것이 모두 무덤이다. 12만 평의 대지에 23기의 고분이 모여 있다.

수학여행 때마다 들르는 경주라고 만만하게 볼 게 아닙니다. 수많은 외국인이 이곳에서 경이로움을 느끼고 갑니다. 엄청난 크기의 고분이 모여 있어서 마치 다른 세계에 온 것 같은 신비함이 느껴지거든요.

참고로 대릉원의 무덤은 돌무덤이 아닙니다. 흙으로 쌓은 거대 피라미드라고 할 수 있죠. 직접 보면 생각보다 규모가 어마어마해 놀라실 겁니다. 능 하나를 벌초하려면 아이젠을 장착하고 능 꼭대기에 연결된 밧줄을 허리에 감은 채 잔디를 깎아야 할 정도입니다.

이집트의 피라미드를 보고 우리나라의 무덤을 보니 예전과는 다르게 보이시죠? 세계의 미술을 공부해서 좋은 점 중 하나입니다. 다양

한 세계의 작품에 대해 알고 있으면 우리 주변에 있는 문화재도 세계사적 맥락을 통해 더 넓은 시야로 바라볼 수 있거든요. 때로는 그 의미를 재발견하고 때로는 그동안 몰랐던 매력을 발견하죠.

| 인간을 기계로 묘사한 현대미술 |

19세기에는 어떤 작가가 누드를 건드리기만 하면 그 작품을 둘러싼 논쟁이 벌어졌습니다. 논란의 중심이 된 작가는 당장에 유명세를 얻었죠. 당시의 사회적 금기를 깼기 때문입니다. 하지만 20세기에 유명해지려면 금기시되는 걸 하나 더 건드려야 했습니다. 20세기의 금기는 바로 죽음입니다.

요즘은 다들 어떻게 해야 더 오래 살 수 있는지에만 정신이 팔려 있는 것 같아요. 죽음 자체에 대한 이야기는 정말 찾아보기 힘듭니다. 그래서인지 현대인은 영원히 살기라도 할 것처럼, 자신이 언젠가 죽으리라는 사실을 전혀 모르는 것처럼 살아가는 듯 보이죠.

하기야 죽음에 대한 이야기는 꺼내기 불편한 주제죠.

죽음이 보이지 않게 되어버렸다고 해도 과언이 아닐 겁니다. 나이 많은 친척이나 이웃이 죽어가는 모습을 어렵지 않게 볼 수 있었던 과거와 달리 요즘에는 죽음을 목격하기조차 힘들어졌습니다. 죽음 자체가 금기가 된 거예요. 그래서 20세기 후반으로 갈수록 역으로 신체의 유한성과 한계를 그리는 작품이 많아졌습니다. 저는 그런

작품을 볼 때마다 무한한 삶을 꿈꿨던 이집트 미술이 생각납니다. 이집트 사람들은 죽음 뒤에도 육체를 영원히 보존하기 위해 미라를 만들었던 것, 기억나시죠? 아래는 시신의 장기를 보관하는 단지입니다. 카노푸스 단지라고 불러요. 왼쪽부터 간을 보호하는 인간 모양의 임세티, 폐를 보호하는 비비원숭이 모양의 하피, 창자를 보호하는 매 모양의 케베세누프, 위를 보호하는 자칼 모양의 두아무테프입니다.

카노푸스 단지를 오른쪽에 보이는 키키 스미스의 작품과 비교해보십시오. 독일 출신의 미술가 키키 스미스는 12개의 유리병에 인체에서 나오는 액체를 하나씩 담았습니다. 침, 눈물, 오줌, 담즙 등의 체액이죠. 마치 과학실에 있는 표본 같네요. 이렇게 다양한 물질을 생산하는 인간의 몸을 화학 공장에 비유하기도 합니다. 작가는 우리가 모르는 사이에 몸속에서 이토록 많은 일이 벌어진다는 것을 보여주고자 했을 겁니다.

카노푸스 단지, 기원전 1200년경, 베를린이집트박물관 카노푸스 단지 안에는 창자, 폐, 간 등 장기가 보관되어 있다. 뚜껑 모양은 각 장기의 수호신을 형상화한 것이다.

키키 스미스, 무제, 1986년, 휘트니미술관 12개의 유리병에 침, 눈물, 오줌 등 인간의 체액을 담아 보여준다.

기분이 좀 이상한데요. 사람의 신체를 무슨 기계나 기관처럼 표현해서 어쩐지 꺼림칙하기도 하고요.

아마 많은 분이 그러실 거예요. 그래서 이런 작품을 혐오 미술 또는 애브젝트 미술abject art이라고 부릅니다. 혐오스럽고 거북한 미술이라는 뜻이지요. 키키 스미스 말고도 비슷한 작품 활동을 하는 작가가 꽤 있는데요. 이 작가들은 공적인 자리에서는 드러내기 어려운, 낯설고 혐오스러운 재료로 작품을 제작하여 전시하기 시작했습니다. 인간의 생리적인 분비물처럼 보는 사람에게 혐오감을 불러일으키는 소재를 활용했죠. 이에 따라 20세기 후반부터는 똥, 오줌, 피 등이 미술관에 등장하게 됩니다.

현대미술 작가들은 왜 굳이 보는 사람을 기분 나쁘게 만드는 작품

을 만드는 걸까요?

현대사회의 금기를 깸으로써 사람들이 세상을 새롭게 볼 수 있도록 도와주고자 한 겁니다. 일종의 충격요법이지요. 그래서 때로는 대중이 받아들일 수 있는 선을 단숨에 뛰어넘기도 하지만요. 그렇다면 키키 스미스를 비롯한 혐오 미술 작가들은 무엇을 이야기하고 싶은 걸까요? 스스로 답을 낼 수 있도록 힌트를 하나 드리겠습니다. 이집트인은 뇌와 장기를 카노푸스 단지에 넣어 보존했고, 키키 스미스는 체액을 유리병에 담았습니다. 카노푸스 단지에는 신의 형상이 새겨져 있어 신성해 보여요. 반면 키키 스미스의 작품은 모두 똑같이 생긴 유리병을 사용해 해부학 실습실의 진열대처럼 냉정하게 보여주죠. 어떤 생각이 드시나요?

카노푸스 단지를 보면 그 안에 담겨 있는 사람의 영혼이 어딘가에 살아 있다가 부활할 것 같은 기분이 들어요. 키키 스미스의 작품을 보면 전혀 그런 생각이 안 들고요. 오히려 인간이 너무 하찮게 느껴져요.

좋은 감상이네요. 키키 스미스의 작품을 보면 '현대 문명이 죽음마저 극복했다'는 환상을 의심하게 됩니다. 우리가 의식하지 못하고 사는 죽음이나 인간 신체의 한계가 갑자기 의식 속으로 들어오고요. 그래서 불편한 느낌도 드는 거겠지요.
혐오 미술 작품을 만드는 작가들이 주목하는 부분이 이 지점입니다. 인간은 한낱 고깃덩어리이며 여러 장기가 모여 형성한 유기체, 다양한 체액을 생산하는 화학 공장에 불과하다는 사실을 관람객의 눈

앞에 펼쳐 보이고 인간이 하나의 유기체인 이상 100세를 살더라도 언젠가는 죽는다는 사실을 인식하게 하죠. 혐오 미술을 통해 인간 신체의 물질성을 보여주는 작가들은 인간은 모두 죽는다는 사실을 직시하라는 메시지를 던지고 있는 건지도 모르겠습니다.

| 누트 여신의 잘린 손발 |

죽음을 작품의 주제로 삼는 현대미술 작가에게 고대 이집트 미술은 매력적인 상상의 원천입니다. 키키 스미스도 이집트 미술의 애호가로, 고대 이집트 신화에 등장하는 하늘의 여신 누트를 소재로 작품을 만들기도 했죠. 이집트 신화에 따르면 밤에는 누트 여신의 입으로 들어가 몸속을 떠돌던 태양이 아침에는 여신의 몸 밖으로 나온다고 합니다. 누트 여신은 몸으로 하늘을 떠받치고 있기 때문에 언제나 '엎드려뻗쳐' 자세죠.

그런데 키키 스미스 작품의 누트는 팔과 다리만 있어서 그런지 기괴하고 기분이 나쁘네요.

그렇죠. 조각조각 분리된 여신의 신체는 사라진 신성성, 죽음과 소멸에 대한 사색에 빠지게 합니다. 작가는 이 작품을 통해 사라져버린 신화에 대한 아쉬움을

키키 스미스, 누트, 1993년 몸통이 사라지고 팔다리만 남은 누트 여신의 모습을 형상화했다. 신화가 사라져버린 현대사회의 단면을 상징한다.

하늘의 여신 누트, 기원전 1250년경, 영국박물관 고대 이집트인은 하늘의 여신 누트가 몸으로 하늘을 떠받치고 있다고 믿었다.

드러낸 걸까요, 아니면 신화를 없애버린 현대 문명의 폭력성을 증언한 걸까요?

파편화되고 혐오스러운 신체를 소재로 삼는 것은 키키 스미스뿐만이 아닙니다. 요즘 미술 전시장은 마치 해부학 교실 같아요. 박제된 생물이 보이기도 하고 의료기기가 널브러져 있기도 하니 말입니다. 우리나라 작가도 마찬가지고요.

예컨대 오른쪽은 우리나라 작가 정복수의 작품으로, 키키 스미스의 작품이 그랬듯 인체를 물질적인 존재로 그려냈습니다. 영혼이 담긴 인간이라기보다 장기의 집합으로 이루어진 하나의 기계 같지요. 고대 이집트 미술에 나타나는 안정적이고 완벽한 인간의 신체와 뚜렷하게 대비됩니다. 조각한 몸이 조금이라도 훼손될까 봐 딱딱한 자세로 제작했던 것을 떠올려보세요.

미라를 만들어서까지 신체를 생전 모습 그대로 보존하려고 했던 이집트인과 달리 현대 작가들은 신체를 처참한 모습으로 표현하는 데 거리낌이 없어 보입니다. 이들의 작품에서 인체는 사지가 찢겨 나가고 누더기가 된 모습을 하고 있지요. 육체는 이제 신성한 존재가 아닙니다. 현대미술이 인체의 허무함과 유한성을 통해 드러내는 문명의 한계는 이집트 미술에서 보이는 인체에 대한 신뢰와 애정과 대비해봤을 때 충격적일 정도의 온도 차로 다가옵니다.

이런 차이가 어디서 오는 걸까요? 현대 작가들이 인간의 몸을 물질적으로만 바라보기 때문인가요?

정복수, 사람2, 2009년 인간의 신체를 내장 기관이 복잡하게 얽혀 있는 하나의 기계로 표현했다.

글쎄요. 작가만 탓할 수는 없습니다. 미술 작품은 우리가 살고 있는 세계의 모습을 반영하니까요. 오히려 작가들은 현대 문명이 죽음과 신체를 신성하게 여기지 않는다고 비판하고 있다고 보는 것이 올바른 해석입니다. 이건 신체에 대한 인식, 곧 삶과 죽음에 대한 인식이 너무나 크게 변했기 때문이기도 합니

다. 이집트 사람들은 죽음을 삶의 연장이라 보고 현세를 죽음을 준비하는 시간으로 여겼기에 신체를 신성시하며 보존했던 겁니다. 하지만 대다수의 현대인은 그렇지 않잖아요. 죽으면 끝이라고 생각하니 도리어 죽음을 강하게 부정하고 꺼리는 거죠.

이집트인과 현대인의 죽음에 대한 태도는 대조적입니다. 옳고 그름을 따질 수 있는 문제는 아니지만 관람자로서는 죽음에 대한 자신의 생각을 돌아보게 되죠.

미술사를 공부하면서 이렇게 많은 생각을 하게 될 줄은 몰랐습니다. 고대의 유물을 감상해보자는 가벼운 마음으로 시작했는데 우리 삶에 대한 고민을 하게 되네요.

어쩌면 그게 미술사를 공부하는 목적일지도 모릅니다. 미술을 통해 긴 시간 인류가 품어온 바람이나 생각을 이해하고, 그것이 오늘날에는 어떻게 미술 작품에 반영되고 있는지 알아봄으로써 삶의 근본적 문제에 대해 생각해볼 수 있는 재료를 마련하는 겁니다. 이집트 미술이 마련해준 생각의 재료는 무엇보다도 죽음입니다. 이집트인은 죽음이라는 주제에 대해 고민했고 그 고민을 나름의 미학으로 승화시켰습니다. 그렇다면 현대 문명이 만들어내는 '죽음의 예술'은 어떤 의미와 고민을 담고 있을까요? 어쩌면 우리는 고대 이집트인이 만들어낸 죽음이라는 거대한 백과사전 안의 새로운 한 페이지를 쓰고 있는지도 모르겠습니다.

인간이라면 누구에게나 공평한 생명과 죽음은 고대 이집트인뿐만 아니라
현대사회를 사는 우리에게도 중요한 키워드다. 수천 년 동안 쌓아올린 문명을 통해
영생과 불멸에 대한 그들만의 가치관을 드러낸 고대 이집트인과 달리 현대미술
작가들은 인간의 유한한 신체에 주목한 작품을 창조하기 시작했다.

우리나라의 피라미드	**집안현의 고구려 고분군** 이집트의 피라미드에 필적할 만한 거대 고분군.

예 장군총

서울 석촌동의 백제 고분군 고구려 고분과 동일한 양식.

⇒ 고구려와 백제의 지배층이 같았다는 추정이 가능하다.

경주의 신라 고분군 대릉원 작은 언덕만 한 무덤 23기가 12만 평의 대지에 펼쳐짐.

죽음을 다룬 현대미술	**20세기 미술의 소재가 된 죽음** 19세기의 누드처럼 금기로서 큰 반응을 일으킴.

⇒ 죽음을 소재로 삼았다는 점은 고대 이집트 미술과 동일하다.

카노푸스 단지	키키 스미스, '무제'
뇌와 장기를 단지에 보관	체액을 유리병에 담아 전시
죽은 자의 육신을 영원히 보존하기 위함	인간 신체의 물질성을 보여주고 인체의 유한함을 드러내기 위함
신을 조각해서 신성함을 강조	해부학 실습실처럼 냉정하게 보여줌

유한하고 파괴되기 쉬운 인체를 표현 죽음을 회피하는 현대인에게 죽음을 돌아보게 함.

예 정복수 '사람2', 키키 스미스 '누트'

⇔ 인간을 불멸의 존재라고 믿었던 이집트인과 대비된다.

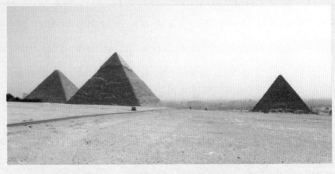

기원전 2530~2460년경
대 피라미드

기자에 위치한 세 개의 피라미드.
각각 쿠푸, 카프레, 멘카우레 파라오의 무덤이다.

기원전 3100년경
나르메르 왕의 팔레트

통일 이집트의 시작을 알리는
기념물. 나르메르 왕의 업적을
기리기 위해 제작되었다.

기원전 2600년경
라호테프와 그의 부인 네페르트

나란히 앉아 있는 부부 조각상으로
눈에 유리알을 박아 넣어
생생하게 표현했다.

기원전 3100년	기원전 2600년	기원전 2000년
나르메르 왕의 상·하 이집트 통일, 고왕국 시대의 시작	기자 대 피라미드 건설	중왕국 시대 시작

기원전 1330년경
투탕카멘의 황금 마스크
파라오의 미라에 씌웠던 황금 마스크. 각종 보석으로
치장되어 이집트의 화려함을 엿볼 수 있다.

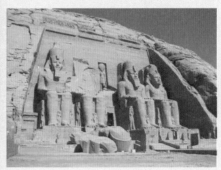

기원전 1250년경
아부심벨 신전
이집트의 정복 군주 람세스 2세가
자신과 아내를 위해 지은 초대형 신전.
대신전과 소신전으로 나뉘어 있다.

기원전 1340년경
네페르티티 흉상
최고의 미녀라는
별명을 지녔던
네페르티티 왕비를 조각한
작품이다. 한쪽 눈이
미완으로 남아 있어
호기심을 자아낸다.

고대 이집트의 전성기

기원전 1500년

신왕국 시대 시작
이집트 역사상
최대 영토

기원전 1000년

외세 침략으로
혼란기 시작

메소포타미아 미술

중동의 지배자였던 페르시아의 수도 페르세폴리스는

만국의 문을 제외하고는 모두 파괴되어 흔적만 남아 있다.

그러나 2500년 전 저 문을 거쳐 도시에 들어서면

누구나 거대한 왕궁과 곳곳에 새겨진 정교한 조각 앞에서

완전히 압도되었을 것이다.

척박한 땅에서 치열한 경쟁을 통해 도시를 세우고 문명을 일궈온

메소포타미아인들은 미술을 자신을 지키는 방패이자

통치의 정당성을 부여하는 무기로 사용하는 법을 알고 있었다.

— 페르세폴리스의 만국의 문, 이란

경작지가 생기는 곳에 다른 기술과 예술이 따라오기 마련이다.
따라서 농부야말로 바로 인간 문명의 선구자이다.

ㅡ 대니얼 웹스터

OI 수로가 열어준 문명의 강

#유프라테스강 #티그리스강 #수로 지도 점토판 #에덴동산

이집트 다음으로 메소포타미아를 소개하는 건 참 난감한 일입니다. 가장 주목받는 가수의 공연을 먼저 보여주면 이후의 공연이 전부 시시하게 느껴져 보통은 그 가수의 공연을 마지막 순간까지 미뤄놓는데, 그것과 같은 상황입니다. 고대미술의 꽃이라면 아무래도 이집트 미술을 꼽을 수밖에 없거든요. 정교함에서나 크기에서나 세계 최고라고 할 만한 작품들을 본 뒤라 이제는 어떤 미술을 봐도 그리 대단해 보이지 않는 부작용을 겪을 수 있을 겁니다.

지리적 거리만 따지면 메소포타미아와 이집트는 그리 멀지 않아요. 동으로는 이란, 서로는 이스라엘까지 포함하는 넓은 지역이 모두 메소포타미아 문명권에 포함되기 때문에 이스라엘을 기준으로 잡을 경우 이집트와의 거리는 고작 400킬로미터 정도거든요.

서울에서 부산 정도의 거리밖에 안 되네요. 그런데도 메소포타미아

의 미술은 이집트와는 다른 개성을 가졌나요?

관점에 따라서는 개성이라기보다 이집트에 비해 뒤처지는 투박함으로 볼 수도 있겠지요. 하지만 미술이란 그저 보기에 예쁘고 아름다운 것들만 의미하지는 않습니다.
중요한 건 사람들이 살아온 방식이 미술에 녹아 있고, 이를 통해 그들의 삶을 생생히 그려볼 수 있다는 거예요. 표면적으로야 거칠고 투박해 보여도 메소포타미아 미술에는 인류 문명이 성취한 가장 위대한 업적 중 하나인 '도시혁명'의 핵심이 담겨 있습니다.

| 최초의 문명은 이라크에서 시작됐다 |

워밍업부터 해보죠. 앞서 이집트 미술을 살펴보면서 "이집트 문명을 아프리카 문명으로 볼 수 없을까?"라는 질문을 했었죠. 이집트가 아프리카 북부 지역에 치우쳐 있기는 하지만 실질적으로는 아프리카를 관통하는 문명이었던 만큼 지역성을 강조해 아프리카 문명으로 볼 수 있다는 이야기였습니다. 그런데 메소포타미아는 이와 반대입니다. 나라 이름이 아니라 지역의 이름을 따서 문명의 이름을 붙인 거죠.

아프리카라는 지역이 있는 것처럼 메소포타미아라는 지역이 있다는 말이죠? 그런데 메소포타미아라는 단어는 생소하게 들리네요.

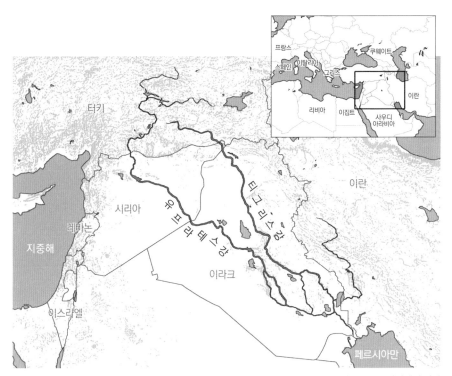

문명을 잉태한 두 강 사이의 땅 메소포타미아 문명은 유프라테스강과 티그리스강 사이에서 시작되었으며, 이는 오늘날 이란과 이라크 지역에 해당된다.

아마 그럴 겁니다. 메소포타미아라는 용어가 주로 역사를 이야기할 때나 쓰이지 오늘날 널리 사용되는 지명이 아니니까요. 메소포타미아란 그리스어로 '두 강 사이의 땅'이라는 뜻인데, 두 강은 유프라테스강과 티그리스강을 말합니다. 위의 지도를 보죠.

보시다시피 두 강이 흘러가는 이 지역에는 오늘날 이란과 이라크 등이 자리 잡고 있습니다. 재미있는 건 누구도 메소포타미아 문명을 이란·이라크 문명이라고 부르지 않는다는 거예요. 이집트라는 나라 이름을 따서 이집트 문명이라고 부른 거라면 현재의 이란과 이라크 땅에서 번성했던 과거의 문명도 이란·이라크 문명이라고

부를 수 있지 않을까요? 하지만 아무도 그렇게 부르지 않습니다. 왜 그럴까요?

이란과 이라크는 왠지 문명과는 별로 어울리지 않는 것 같아요. 이 지역이 지금 극심한 분쟁 지역이잖아요. 특히 이라크 하면 전쟁, 학살, 폭력 등의 단어를 떠올리게 돼요.

그런 면이 없지 않습니다. 오랫동안 두 국가가 국제사회의 문제아처럼 여겨졌기 때문에 이란·이라크 문명이라는 표현이 어색하게 들릴 수도 있습니다. 하지만 따지고 보면 이곳이야말로 인류 최초의 문명이 꽃핀 지역입니다.

메소포타미아 문명이 인류가 최초로 세운 문명인가요?

네. 문명의 선후를 가리는 게 중요한 일은 아닐지 모르겠습니다만 기원전 3000년을 전후한 시기에 세계 곳곳에서 고도의 문명이 출현했다는 사실만은 중요합니다. 앞서 살펴본 이집트도 그렇고 지구 반대편의 중국에서 황하를 따라 화려한 문명이 나타난 것도 이 시기지요.
그러니까 지금으로부터 약 5000년 전에 전 세계적으로 앞서거니 뒤서거니 하며 인류 문화의 대대적 발전이 이루어졌다고 할 수 있습니다. 이 최초의 문명들을 발생 순서대로 줄을 세워놓으면 메소포타미아 문명이 가장 앞에 오게 됩니다.

| 두 강 사이의 땅, 두 얼굴의 땅 |

그런데 왜 하필 두 강 사이의 땅이라는 뜻의 단어가 문명의 명칭이
되었을까요?

그야 두 강의 역할을 빼놓고는 이야기가 불가능할 만큼 메소포타미
아 문명과 두 강이 맺고 있던 관계가 깊기 때문입니다. 이집트 문명
이 나일강과 떼려야 뗄 수 없는 관계를 맺고 있었던 것과 마찬가지
입니다.

두 강에 주목하며 지도를 다시 살펴보죠. 보시다시피 두 강은 지금
의 터키에 해당하는 곳부터 시작해 시리아, 이라크, 이란을 거쳐 페
르시아만까지 흘러가고 있습니다. 두 강 사이의 땅과 지중해 동부
연안까지 초록색으로 표시된 넓은 지역이 보일 텐데, 미국의 한 역

비옥한 초승달 지역 유프라테스강과 티그리스강 유역은 비옥한 토질 덕분에 인류 역사상 농업이
제일 먼저 시작된 것으로 알려져 있다.

사학자가 이 지역에 비옥한 초승달 지대라는 별명을 붙여놓았습니다. 지도를 보면 정말 초승달처럼 생겼지요.

많은 학자들에 따르면 이곳은 수천 년 전에 가히 지상 낙원이라 부를 만큼 풍요로웠던 지역이라고 합니다. 어떤 성경 연구가들은 에덴동산이 실제로 있었다면 바로 유프라테스강과 티그리스강 유역에 있었을 거라고 이야기하지요. 성경 창세기의 한 대목을 읽어보면 그렇게 생각할 만한 근거는 충분합니다.

강 하나가 에덴으로부터 나와서 동산을 적시고 거기로부터 갈라져 네 줄기 강의 원류가 됐습니다. 첫째 강의 이름은 비손인데 이 강은 금이 있는 하윌라 온 땅을 굽이쳐 흘렀습니다. 이 땅의 금은 질이 좋고 베델리엄과 호마노도 거기 있었습니다. 두 번째 강의 이름은 기혼인데 에티오피아 온 땅을 굽이쳐 흘렀습니다. 세 번째 강의 이름은 티그리스인데 앗시리아 동쪽을 끼고 흐르고 넷째 강은 유프라테스입니다. (창세기 2:10~14)

어떻습니까? 티그리스강과 유프라테스강이 에덴동산에서 흘러나왔다고 기록되어 있죠?

잘 상상이 안 갑니다. 비옥한 초승달 지대라는 말을 들을 때마다 의아하더라고요. 지금 이란과 이라크 지역은 사막지대 아닌가요?

맞습니다. 이 지역이 정말로 비옥한 곳이었느냐는 점에는 이론의 여지가 있어요. 어떤 학자들은 기원전 1만 년경의 기후가 지금과 달

라서 농사를 짓기에 적합했다고 주장하는데, 확인된 이론은 아닙니다.

두 강의 상류 지역에만 국한해서 이야기해보자면 하늘에서 내리는 비로 소규모 농사를 지을 수 있었던 건 분명합니다. 인류가 처음으로 농사를 짓기 시작한 지역도 티그리스강과 유프라테스강 상류였고요.

하지만 이 시기의 농사는 초보적인 수준이었습니다. 두 강의 상류 지역이 어마어마한 인구를 먹여 살릴 수 있는 천혜의 농지는 아니었어요. 그래서 사람들은 점점 하류로 이동하게 됩니다. 하류가 조금 더 비옥했기 때문이죠.

봄에 강의 상류 지역인 북부 고원지대의 얼음이 녹으면 하류에서는 강물이 넘쳐 인근 지역이 모두 잠깁니다. 이때 상류에서 흘러온 영양가 높은 흙이 하류 유역에 쌓여 토양이 비옥해지고 일종의 곡창지대가 형성되었을 것으로 봅니다.

하류가 더 비옥했다면 상류가 아닌 하류에서 먼저 농사가 시작되지 않았을까요?

토질만 좋다고 농사가 잘되는 건 아닙니다. 강수량도 중요합니다. 강의 상류, 그러니까 내리는 비만 가지고도 농사를 지을 수 있었던 북부의 고원지대에 비해 두 강의 중류 지역 대부분에는 비가 거의 오지 않았거든요. 연간 강수량이 100밀리미터 이하이니 토질이 좋아도 저수지와 수로 등 관개시설이 없으면 농사를 지을 수 없었다는 뜻입니다.

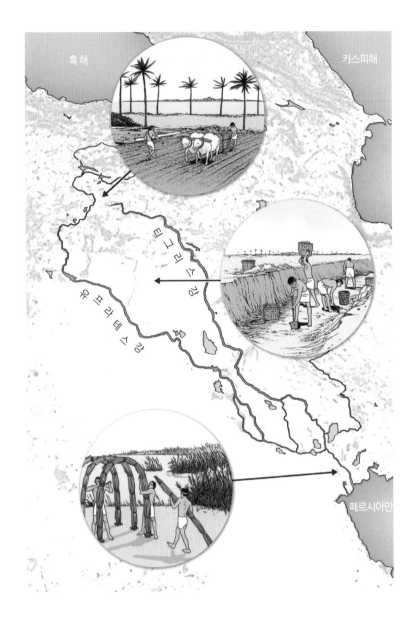

반면 하류 지역은 페르시아만과 접해 있어 지나치게 습합니다. 늪지에 가까워 농사를 지을 수 없고 갈대만 무성하지요. 이 경우에도 물을 제대로 관리하지 못하면 농사를 지을 수 없기는 마찬가지입니다.

건조하거나 습한 기후를 극복할 수 있을 만큼 관개기술이 발전한 다음에야 강 중류와 하류에서 농사를 지을 수 있었다는 말씀이군요.

그렇습니다. 메소포타미아 사람들은 주변의 자연환경과 싸우기도 하고, 거기에 적응해나가기도 했습니다. 두 강의 하류 유역에 가면 지금도 주민들이 갈대로 만든 집을 짓고 사는 걸 볼 수 있습니다. 메소포타미아 문명이 번성하던 고대에도 주거 환경은 비슷했을 겁니다.

두 강의 중류 지역은 대부분 사막이라고 하셨잖아요? 사막 한가운데에 강이 흐른다는 점에서 이집트랑 비슷한 것 같은데요. 이집트는 아주 살기 좋은 땅이라고 배웠는데, 메소포타미아는 그렇지 않았다니 잘 이해가 가지 않아요.

좋은 질문입니다. 일단은 티그리스강과 유프라테스강의 성격이 나일강과는 다르다는 점을 알아두어야 해요. 나일강은 아무리 가물어도 강이 말라붙지는 않습니다. 범람을 하더

현대 강 하류 지역의 생활상 오늘날 두 강 하류에 사는 사람들은 갈대를 이용해 집을 짓고 살고 있다.

라도 물길이 완전히 바뀌는 경우는 드물고요. 하지만 티그리스강과 유프라테스강은 다릅니다. 홍수가 나면 수로가 전부 망가지고 가물면 거의 강바닥이 보일 지경이 되죠. 물이 넘칠 때마다 강이 흐르는 길 자체가 바뀌어버립니다. 그렇다 보니 물을 관리한다는 게 메소포타미아 지역에서는 쉬운 일이 아니었어요.

지금도 중동에서는 수로 관리와 수자원 분배 문제가 중요한 이슈입니다. 현대에 들어서는 수자원을 확보하기 위해 두 강 유역의 나라들이 앞다투어 댐을 건설하고 있는데요. 최근에는 터키 정부가 유프라테스강 상류에 대규모 댐을 지어 하류의 이라크와 시리아로부터 거센 반발을 사기도 했습니다.

현대 국가들도 수자원 관리 문제로 이렇게 골머리를 썩이고 있는데 고대에는 더욱 심했겠죠. 물길을 만들어 관리하고 수자원을 분배하되, 이와 관련된 사람들끼리의 갈등을 조율해내지 못하면 농사를 짓는 것 자체가 불가능해지니까 말입니다. 한마디로 메소포타미아 문명이 꽃핀 두 강의 중·하류 지역은 품이 많이 들어가는 땅이었습니다. 토지가 비옥한 건 분명하지만 그 땅을 경작해 수확을 얻기까지 엄청나게 많은 노력이 필요했습니다.

아무런 도전도 할 필요 없는 풍요로운 땅이 아니라 인간이 스스로 운명을 개척해야만 했던 곳에서 인류 최초의 문명이 싹텄던 것이군요.

| 물을 지배하는 자가 권력을 얻는다 |

그렇습니다. 실제로 많은 문명사 학자가 사막과 습지를 다스리기 위해 물길을 개척하는 게 문명의 형성과 깊은 관계를 맺고 있다고 설명합니다.

메소포타미아 사람들은 오래전부터 물을 다스리려고 애를 써왔어요. 수천 년 전에 만든 수로가 지금까지 남아 있지는 않지만 수로가 있었다는 증거는 있습니다. 아래의 점토판이 그 증거입니다. 이 점토판은 메소포타미아 지역에 있었던 고대국가 중 하나인 바빌로니

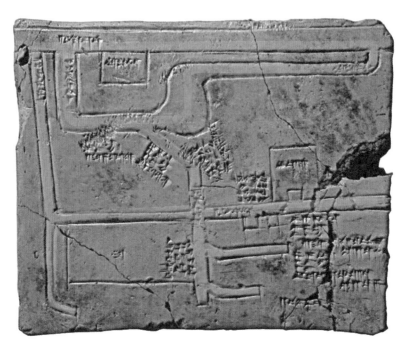

바빌로니아 수로 지도 점토판, 기원전 1680년경, 노르웨이, 개인 소장 이 점토판에는 구석구석 물이 흘러들도록 만들어진 체계적이고 조밀한 수로 시스템이 새겨져 있다. 표시된 부분이 수로로 추정된다.

아의 니푸르에서 발견됐는데 관개시설 지도가 새겨져 있습니다. 기원전 1680년경에 제작된 것으로 현재까지 발견된 점토판 중 거의 유일하게 관개시설이 새겨져 있는 겁니다. 이를 통해 아주 오랜 옛날부터 메소포타미아 지역에 대규모의 인공 수로가 있었다는 사실이 밝혀진 거죠.

수로를 건설해서 농사를 지을 수 있게 되었다는 건 이해가 가지만, 그게 문명의 발생과 구체적으로 어떤 관련이 있나요?

수로를 건설하고 관리하는 건 많은 노동력이 필요한 일입니다. 마땅한 기계도 없었던 수천 년 전에는 더 그랬을 거고요.
자연히 그 노동력을 체계적으로 통제하고 관리할 필요가 생겼겠지요. 메소포타미아에서는 어마어마한 정치권력을 가진 집단이 그 역할을 수행했던 것으로 보입니다.

어마어마한 정치권력을 가진 집단이라면 이집트의 파라오 같은 개념인가요?

그렇게 말하기는 어려울 것 같습니다. 메소포타미아와 이집트의 정치적 상황이 매우 달랐거든요.
이집트는 아주 이른 시기에 통일 국가를 수립했습니다. 상하 이집트로 나눠져 있던 이집트가 기원전 3000년경 상 이집트의 나메르 왕이 하 이집트를 정복하면서 통일됩니다.
메소포타미아는 상황이 달랐습니다. 두 강을 따라 다양한 민족이

저마다 지역의 패권을 잡으려고 경쟁했습니다. 같은 민족끼리도 왕권이 통일되어 있지 않았어요. 메소포타미아 지역에 최초로 문명을 건설한 민족으로 알려진 수메르족만 해도 강 유역에 여러 도시들을 건설했거든요. 이 도시들은 저마다 다른 수호신을 섬겼고, 같은 쐐기문자를 쓰기는 했지만 도시마다 그 체계는 조금씩 달랐습니다. 저마다 독립된 공동체로서의 성격이 강했던 거지요.

그런 식으로 조그만 세력들이 난립해 있었다면 도시들끼리 생존경쟁이 치열했을 것 같은데요. 전쟁도 잦았을 테고요.

맞습니다. 문명의 시작과 동시에 분쟁과 갈등이 생겨났다고 말할 수 있습니다. 당연한 일이지만 이들 중 하나가 메소포타미아 지역 전체를 통일해 체계적인 국가를 이루는 단계로 나아가기까지는 오랜 시간이 걸릴 수밖에 없었습니다. 실은 이렇게 특수한 정치적 배경이야말로 메소포타미아 미술의 특징을 결정한 요인 중 하나입니다.

그런 와중에 미술을 할 여유가 있었다니 의외네요. 저라면 살아남기 급급해서 미술 같은 건 할 엄두도 못 냈을 것 같아요. 그림을 그리고 조각을 할 시간에 차라리 군대를 키웠을 거예요.

그건 미술이 가진 힘과 미술의 역할을 너무 과소평가하는 이야기입니다. 메소포타미아 미술을 살펴본 뒤에는 생각이 달라지실 겁니다. 그 이야기는 차차 풀어나가도록 하고, 다시 원래 이야기로 돌아가

수로 관리와 문명이 어떤 식으로 관계되어 있는지 살펴보도록 하죠.

| 도시를 발명하다 |

많은 분들이 모르는 사실인데, 인류 역사를 돌아보면 메소포타미아에서 최초로 발명된 것이 수없이 많습니다. 달력을 처음 만든 것도, 바퀴와 쟁기, 돛단배, 화폐, 법전을 세계 최초로 만든 것도 모두 메소포타미아 사람들입니다. 심지어는 맥주까지도요. 그리고 메소포타미아 사람들은 이 모든 것보다 중요한 하나를 발명했습니다.

그게 뭔가요?

바로 도시입니다. 한 가지 여쭤보지요. 도시는 왜 생겨날까요?

사람들이 많이 몰려 사는 곳을 그냥 도시라고 부르지 않나요?

그렇다면 사람들은 왜 한곳에 몰려 살게 됐을까요?

농사를 짓기 시작하면서 사람들이 한곳에 정착했다고 역사 시간에 배웠던 것 같아요. 그러니 농사가 잘되는 곳에 모여 살지 않았을까요?

맞습니다. 농사를 짓기 시작하면서 더 이상 사냥감을 쫓아다니거

나 열매를 따러 돌아다니지 않아도 되니까 한곳에 정착하게 되었습니다. 아무 곳에나 정착하는 게 아니라 농사가 잘되는 곳을 선택한 거죠.

유프라테스강과 티그리스강의 중·하류 지역이 그런 곳이었습니다. 강을 잘 다스려야 한다는 조건이 붙기는 했지만 토양이 비옥했던 만큼 물관리만 잘하면 농사가 무척 잘됐거든요. 주로 밀과 보리를 심었는데 농사가 잘될 때는 심은 곡식의 80배를 수확할 수 있었다고 합니다. 올해 밀알을 한 알 심으면 다음 해에는 밀알 80개, 그다음 해에는 6400개를 거둘 수 있는 거죠. 10세기 중세 유럽에서는 심은 곡식의 고작 5배를 수확할 수 있었다고 하는데, 이러한 사실에 비추어 보면 정말 대단한 생산력이죠.

이처럼 효율적인 농사를 지은 덕분에 메소포타미아 사람들에게는 '먹고 남는 곡식'이 생겼습니다. 이걸 잉여생산물이라고 부르지요. 잉여생산물이 생겼다는 말은 곧 모든 사람이 식량 생산에만 매달릴 필요가 없어졌다는 뜻이에요. 누군가가 식량을 생산하면 다른 사람들은 그 식량을 먹고 살면서 다른 역할을 할 수 있게 되었던 겁니다. 그 결과 사회를 운영하는 지배층, 종교적 의식을 주관하는 사제들, 지역과 지역의 물류를 이어주는 상인들, 이들을 적으로부터 지켜줄 군인들, 이 모든 일에 쓰일 도구를 만들어내는 장인들까지 다양한 집단이 생겨났습니다.

모든 사람이 수렵과 채집을 하며 식량을 구하러 다니던 때보다 훨씬 복잡한 사회가 되었군요.

그렇습니다. 농경의 시작으로 인구가 늘어났을 뿐 아니라 사회구조 자체가 크게 변화한 겁니다. 많은 학자가 이런 변화를 농업'혁명'이 라고 표현하는데 그럴 만하다는 생각이 듭니다. 하지만 농업혁명보 다 이후에 본격적으로 진행됐던 도시혁명에 더욱 주목해볼 필요가 있다고 생각합니다.

농업혁명은 그래도 몇 번 들어본 것 같은데 도시혁명이라는 말은 생소한데요.

아마 그럴 겁니다. 앞서 제가 도시가 생겨난 이유에 대해 질문을 드 렸었죠. 도시는 사람들이 많이 모여 살게 되었다고 생기는 것은 아 닙니다. 농업혁명의 결과로 사회구조가 어느 정도 복잡해지고 공동

고대 도시들의 인구 메소포타미아의 고대 도시들은 우리에게 익숙한 그리스의 아테네나 이집트의 멤피스보다 인구가 많은 도시들이었다. 통계 출처: 이언 모리스(2010), 『왜 서양이 지배하는가』

체의 규모를 비롯해 작동과 운영 원리까지도 근본적으로 달라져야 비로소 도시라고 부를 수 있거든요.

기원전 1만 년경에 일어났던 농업혁명으로 사람들이 한 지역에 머물러 살게 됐고요. 기원전 4000~3000년에 이르자 메소포타미아에 인구 1만 명 이상을 가진 복잡한 사회구조를 갖춘 도시들이 대거 출현하게 됩니다. 저는 이런 변화를 도시혁명이라고 부를 수 있겠다는 생각이 듭니다.

이 시기 두 강 하류 지역에 세워진 도시 우루크를 예로 들어보죠. 이 도시는 인구가 5만 명이었다고 합니다.

| 문명 = 도시화 |

그 정도 인구면 우리나라의 어지간한 지방 중소도시 정도는 되는 규모네요.

그렇죠. 기껏해야 8000명이 살았을 것으로 추정되는 차탈회위크 신석기 군락과는 차원이 다릅니다. 인구가 늘어났을 뿐 아니라 복잡한 사회구조를 반영해 공간 자체도 체계적으로 조직됐거든요. 직업이나 신분에 따라 서로 다른 구역에 모여 살기 시작했죠. 차탈회위크 같은 군락에서는 볼 수 없었던 거대한 신전이 들어섰고, 체계적인 도로도 등장했습니다.

어떤 집단이 문명을 이룩했는지 아닌지 따져보기 위해서는 복잡한 사회를 형성했는지 여부를 따지게 됩니다. 문명이라는 뜻을 가진

시빌라이제이션civilization도 어원을 풀어보면 도시화라는 뜻입니다. 그런 의미에서는 문명의 제1조건은 도시의 형성이라고 할 수 있습니다. 농업생산력이 늘어나 도시가 출현했다는 이야기도 가능하지만 거꾸로 도시화가 진행됐기 때문에 농업기술의 발전에 가속도가 붙었다고 이야기할 수도 있거든요. 대규모로 농사를 짓기 위해서는 수로 관리가 필수적이고 수로 관리를 맡은 정치권력의 등장은 도시 형성과 밀접한 관계를 맺고 있으니까요.

그런 의미에서 메소포타미아인들은 누구보다도 먼저 도시혁명을 이끌었다고 할 수 있습니다. 도시의 건설자이자 도시 문명의 창시자이죠. 비록 이집트 사람들처럼 아주 이른 시기에 통일 왕국을 수립하지는 못했지만 그들은 인구 1만 명에서 10만 명에 이르는 거대 도시들을 수없이 건설했습니다.

티그리스강과 유프라테스강은 오늘날의 터키와 이란, 이라크를 거쳐 흐르는
강으로 이 두 강 유역에서 농경이 시작되었고, 인류 최초의 문명이 탄생했다.
이 문명을 메소포타미아 문명이라고 부른다.

메소포타미아의 문명의 배경	**메소포타미아** 두 강 사이의 땅이라는 뜻을 가진 그리스어 표현으로, 유프라테스강과 티그리스강 주변 지역을 가리킨다.

현재 위치 이라크와 이란을 중심으로 한 지역.

⇒ 메소포타미아 문명 = 이란·이라크 문명.

자연환경 홍수와 가뭄이 잦고 지역마다 강수량의 편차가 크다.

⇒ 농사를 짓기 위해서는 수로 건설이 필수적이었다.

도시의 출현과 문명의 시작

농업의 발달

- **비옥한 토양** 두 강의 잦은 범람으로 비옥한 토양이 형성되었다.
- **수로 건설** 대규모 수로 건설로 수자원 통제가 가능해졌다.

인구 증가와 사회 계층의 형성

- **인구 증가** 비옥한 땅에 농사를 짓기 위해 사람들이 모여들면서 대규모 수로 건설과 관리에 필요한 인력 증가.
- **사회 계층화** 농업생산력의 증가로 잉여생산물이 생겨나면서 성직자, 귀족, 상인 등으로 사회가 계층화됨. ⇒ 도시의 탄생, 문명의 시작.

예술은 사람들을 하나로 결합시키는 수단 중 하나다.

―레프 톨스토이

O2 신전을 짓고 제물을 빚어 번영을 기원하다

#와르카 병 #백색신전 #눈의 우상

메소포타미아의 미술은 도시의 미술입니다. 다른 도시와 치열한 생존경쟁을 벌이는 와중에도 메소포타미아 사람들은 수호신에게 바치는 신전을 짓고, 아름다운 공예품들을 만들었지요. 또한 도시를 지배하던 군주들은 백성들에게 깊은 인상을 남기고 주변의 다른 도시들에 위압감을 안겨줄 수 있는 수많은 조각상과 부조를 남겼습니다. 도시가 형성되고 상인이 생겨나면서 다른 지역에서 나는 재료로 미술품을 제작하기도 했지요.

이렇게 메소포타미아의 미술은 도시의 흥망성쇠와 함께했다고 볼 수 있는데, 그런 만큼 미술도 도시적인 성격을 지니고 있었습니다. 지금부터 본격적으로 인류 최초의 도시 미술을 감상해보도록 하겠습니다.

수메르의 도시들 수메르인들은 두 강의 하류 지역에 여러 도시들을 건설했다. 이 도시들을 중심으로 메소포타미아 문명이 본격적으로 시작되었다.

| 백색신전의 도시, 우루크 |

메소포타미아 지역에서 도시가 제일 처음으로 생겨난 곳은 두 강의 하류 지역입니다. 이 지역에 살던 사람들을 수메르인이라고 부르는데, 여러 개의 도시국가를 세워 서로 경쟁하며 메소포타미아 문명의 수레바퀴를 처음으로 돌리기 시작한 민족입니다. 그래서 초기 메소포타미아 문명을 수메르 문명이라고 부르기도 하지요. 메소포타미아 미술을 탐방하는 우리의 여정도 수메르 사람들이 세운 도시에서 출발합니다.

위의 지도를 보면서 이야기해보도록 하죠. 맨 아래에서부터 에리

두, 우르, 우루크, 라가시, 니푸르, 키쉬 등의 도시가 보이는데요. 이 도시들이 세워졌을 당시에는 해안선이 조금 더 안쪽으로 들어와 있었을 것으로 추정됩니다. 뒤에서 살펴보겠지만 당시의 우르는 해안 도시였습니다.

이 도시들이 수메르인들이 만든 인류 최초의 도시들입니다. 이 중에서도 제일 오래된 도시가 에리두와 우루크에요. 두 도시 중에서도 우리가 둘러볼 곳은 상대적으로 도시의 흔적이 더 많이 남아 있는 우루크입니다. 아래 사진이 현재의 우루크입니다.

아무것도 없는데요. 인류 최초의 도시라고 해서 기대했는데, 그냥 흙무더기에 불과하네요.

현재의 우루크 과거의 영광은 사라지고 흙무더기처럼 보이는 폐허만 남아 있지만 지금으로부터 약 6000년 전에는 세계 최대 규모의 대도시였을 것이다.

맞습니다. 지금으로부터 5000~6000년 전에는 화려한 번영을 누렸
겠지만 지금은 이렇게 황폐합니다. 서울이든 뉴욕이든 우리는 도시
라고 하면 활력이 넘치고 북적대는 모습을 상상하는데, 우루크도
전성기에는 도시적인 에너지를 뿜어냈을 겁니다. 지금은 상상을 통
해 그 모습을 짐작할 수밖에 없지만요.

원래는 어떤 모습이었을까요?

지금까지 진행된 연구에 따르면 우루크는 도시 전체가 성벽으로 둘
러싸여 있었다고 합니다. 그 안에 대략 5~8만 명의 인구가 거주했

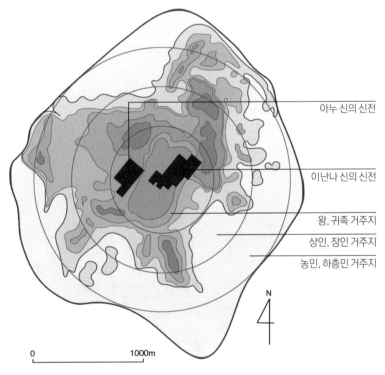

아누 신의 신전

이난나 신의 신전

왕, 귀족 거주지
상인, 장인 거주지
농민, 하층민 거주지

N

0 1000m

우루크의 구조 우루크는 직업별로 주거 지역이 나뉘어 있는 체계적인 구조를 가진 도시였다.

던 거죠. 앞서도 말씀드렸지만 차탈회위크 같은 초기의 촌락들과는 비교가 안 되는 규모입니다. 현재 남아 있는 흔적을 바탕으로 했을 때 도시는 대략 다음 도면과 같은 구조로 이루어졌으리라 추정됩니다.

중간에 보이는 커다란 건물 두 개가 신전인데요. 하나는 이난나 신의 신전이고 또 하나는 아누 신의 신전입니다. 둘 다 우루크의 중심

백색신전과 지구라트, 기원전 3000년경, 이라크 현재 우루크에 남아 있는 백색신전은 훼손되어 그 형태를 알아보기 힘들다.

백색신전과 지구라트 상상도 원래는 이렇게 높은 기단 위에 신전이 세워졌던 것으로 추정된다.

부에 세워져 도시의 위용을 자랑했을 겁니다.

이 두 신전을 중심으로 주변에는 왕궁과 귀족들의 거주지가 있고, 그보다 좀 더 멀리 떨어진 곳에는 상인과 장인들이, 가장 외곽 지역에는 농민과 하층민이 살았습니다.

체계적으로 정리된 도시였군요. 우루크의 유적이나 유물 중에 관심을 갖고 살펴봐야 하는 게 있다면 무엇일까요?

우루크에서 가장 먼저 살펴볼 곳은 아누 신의 신전입니다. 겉면을 하얗게 씻어낸 벽돌로 지었기 때문에 백색신전이라고도 부릅니다. 앞의 도면에서 도시 전체의 크기와 백색신전의 크기를 비교해보면 얼마나 거대한 건축물이었는지 감이 올 겁니다. 현재 모습은 모래더미처럼 보이지만, 원래는 높은 단 위에 신전이 올라가 있었을 겁니다.

단은 사각뿔대 모양으로 생겼고 뿔대의 네 개 꼭짓점은 각각 동서남북 네 방위를 가리킵니다. 뒤에서 살펴보겠지만 메소포타미아의 신전들은 거대한 계단형 탑의 형태로 지어졌는데, 이를 지구라트라고 합니다. 백색신전의 경우처럼 높은 기단 위에 지어진 신전이 후에 지구라트로 발전하게 됩니다.

지구라트라는 단어를 들어본 것 같은데 메소포타미아 신전을 뜻하는 말이었군요.

이집트의 피라미드와 비교하며 설명하는 건축물이기 때문에 이름

을 들어보셨을 수도 있습니다. 그러나 규모만 따지자면 피라미드와 비교할 바가 못 됩니다. 기단 높이가 12미터 정도밖에 되지 않거든요. 그 위에 자리 잡고 있던 신전도 규모가 크지는 않은데, 백색신전의 경우 폭이 18미터 정도였다고 합니다.

| 영생이 아닌 번영을 위한 종교 |

우루크의 지구라트가 이집트의 피라미드에 비해 크기가 작다고 하지만 이 지역의 척박한 자연환경을 생각하면 꼭 초라한 규모라고는 볼 수 없을 것 같아요. 메소포타미아 사람들은 왜 지구라트를 지었던 걸까요?

중요한 점을 짚어주었습니다. 지구라트는 각 도시의 상징물이나 다름없습니다. 도시마다 자신들의 수호신을 정해놓고 그 수호신을 위해 지구라트를 지은 것이거든요.

그런데 우루크에 신전이 두 개 있다고 하지 않았나요?

네, 맞습니다. 우루크는 조금 특수한 경우입니다. 아누 신에게 바치는 신전과 이난나 여신에게 바치는 신전이 하나씩 있었지요. 서로 다른 두 도시가 합쳐져 생긴 도시여서 두 개의 신전이 자리 잡게 된 겁니다.

| 아누(안) | 엔릴 | 엔키 |
| 하늘의 신 | 폭풍의 신 | 물의 신 |

| 샤마쉬(우투) | 이슈타르 | 난나 |
| 태양의 신 | 전쟁, 풍요, 사랑의 신 | 달의 신 |

도시의 수호신이라는 개념은 이집트에서는 드물었던 것 같아요. 메소포타미아의 신앙체계는 이집트와 많이 달랐나요?

많이 달랐습니다. 생각해보면 신기한 일입니다. 지리적으로는 멀리 떨어져 있지 않는데도 메소포타미아 사람들은 이집트 사람들과 확실히 다른 신앙체계를 갖고 있었거든요. 이집트 사람들이 환생이나 영원불멸을 믿었던 것에 비해, 메소포타미아 사람들은 자연현상을 기준으로 한 신앙체계를 갖고 있었습니다.

이 신앙체계를 처음으로 만들어낸 건 수메르 사람들이지만 수메르의 도시들이 몰락한 이후에도 신앙체계는 이어져 아카드인이나 아시리아인 등 메소포타미아 지역의 다른 민족들에게도 전승됩니다. 신들의 이름만 조금 바뀌었을 뿐이죠. 같은 문자를 썼다거나 서로

밀접하게 교류했다는 것 외에도 같은 신앙체계를 공유했다는 사실 역시 이 지역의 여러 민족과 도시를 메소포타미아라는 하나의 문명권으로 묶는 이유이지요.

이집트의 호루스 신만 해도 어디선가 한두 번은 들어본 것 같은데 메소포타미아 신들은 너무 생소하네요.

그럴 수 있겠네요. 그리스 로마 신화는 잘 알고 계시죠? 사실 우루크의 수호신 중 하나인 이난나 여신은 우리가 익히 알고 있는 그리스 로마 신화에 등장하는 신의 모델이 됐거든요. 수메르인은 이난나 여신을 사랑과 풍요의 여신으로 숭배했는데, 이후 메소포타미아 지역의 패권을 장악한 바빌로니아에서는 이슈타르로 이름이 바뀌고 전쟁의 신으로 알려지게 됩니다.
이 이슈타르가 바로 전쟁의 여신 아테나와 미의 여신 아프로디테의 모티프가 됩니다. 인류 역사에서 가장 뛰어난 문명으로 평가받는 그리스 로마 문명도 어느날 갑자기 하늘에서 뚝 떨어진 것은 아니었던 거지요.

그리스 로마 신화라면 서양 문명의 근간을 이룬 신화로 알려져 있는데 그 신화가 메소포타미아 문명의 영향을 받아서 형성됐다니 신기하네요.

| 그곳에 그릇이 있었다 |

수메르인들이 남긴 유적이나 유물은 우루크의 백색신전뿐인가요? 폐허밖에 안 남아 있어서 메소포타미아 문명을 이해하기 좀 어렵네요.

다른 유물도 많습니다. 먼저 그릇을 하나 보여드리겠습니다. 지금의 이란 지역에서 발견된 도기로 루브르박물관에 소장돼 있습니다. 비슷한 시기 우리나라에서 제작된 빗살무늬토기와 달리 바닥이 평평해요. 전체적으로 긴 원통 형태에 가까워 보입니다. 여기서 어떤 점이 눈에 띄시나요?

동물이 많이 그려져 있네요. 맨 위에 목이 긴 새들은 학처럼 보이고, 그 아래에 몸이 길쭉하게 늘어난 동물은 개처럼 보여요. 그 밑에 그려져 있는 동물도 아주 멋진데요. 양 같기도 하고 염소 같기도 하고요.

비슷하게 맞추셨습니다. 여기 그려진 동물은 큰 뿔을 가진 산양입니다. 앞

수사에서 발견된 도기, 기원전 5000~4000년경, 루브르박물관 곡식 저장용 그릇으로 추정되는 이 도기는 농업 활동이 존재했다는 것을 보여주는 증거물이기도 하다.

에서 본 동굴벽화에서도 이런 동물들을 많이 봤지요.

동굴에 그려져 있던 것과 같은 동물이라고 보기에는 느낌이 많이 다른데요. 벽화에 그려진 건 크기도 크고 에너지가 넘치는 모습이 었는데 지금 이 산양은 좀 얌전해서 가축으로 길들여진 것처럼 보여요. 농사가 시작되고, 정착생활을 하게 되어서 그럴까요?

가능한 해석입니다. 저에게는 산양을 표현한 방식이 참 재밌게 느껴집니다. 수염과 꼬리까지 상세하게 표현해놨고, 뿔 역시 거대하고 멋있게 그렸죠. 수메르인의 풍부한 상상력이 드러납니다.
이것 말고도 이 도기를 보면서 할 수 있는 얘기가 많습니다. 아까 했던 이야기를 좀 더 이어보자면 이 도기는 메소포타미아 지역에 농업 활동이 있었다고 추론할 수 있는 하나의 단서가 됩니다. 도기의 크기 때문인데요, 높이가 30센티미터에 달합니다.

30센티미터면 밥 먹는 그릇으로는 못 썼겠군요. 무언가 다른 용도가 있었을 것 같은데요.

학자들도 그렇게 추정합니다. 보통 큰 도기를 만든 이유는 남는 곡식을 저장하기 위해서라고 이야기합니다. 그러니까 큰 도기가 만들어졌다는 건 저장할 만한 곡식, 즉 잉여생산물이 있었다는 간접적 증거가 될 수 있습니다. 그래서 큰 도기가 발견되면 그 지역에서 농업 활동이 이루어졌을 거라고 봅니다.
방금 본 우루크 말고도 메소포타미아 문명권에 해당하는 여러 지역

텔 알 우바이드에서 발견된 도기, 기원전 4500~4000년경, 보스턴미술관 수사에서 발견된 도기와는 달리 추상적인 형태의 문양이 새겨져 있다.

에서 도기가 출토되었는데, 그중 하나는 이런 겁니다. 위의 사진을 보시죠.

이건 분위기가 좀 색다르네요. 새싹 모양 같기도 하고, W자 같기도 한 무늬가 그려져 있어요.

새와 개, 산양처럼 우리가 알아볼 수 있는 동물 형상 대신 기하학적 추상무늬가 그려져 있습니다. 메소포타미아의 여러 지역에 농업 활동이 있었고 그릇이 만들어졌던 것만은 분명하지만, 지역마다 취향 차이는 뚜렷했던 모양입니다.

| 와르카 병으로 읽는 계급사회 |

우루크의 취향을 보여주는 작품은 없나요?

아래의 작품을 보시죠. 우루크에서 출토된 화병으로 우루크의 현대식 발음인 와르카를 따서 와르카 병이라고 부릅니다. 설화석고라는 일종의 대리석을 깎아 만든 것으로, 아랫부분이 파손돼 정확한 크기는 알 수 없지만 대략 높이는 1미터 안팎이고, 폭은 36센티미터였을 것으로 추정됩니다.

용도는 아마 신전에 바쳤던 그릇이었던 것 같아요. 이 그릇은 우루크의 특별한 취향을 보여준다기보다는 메소포타미아 미술의 한 가지 전형을 보여줍니다. 이집트로 치면 나르메르 왕의 팔레트와 견줄 수 있는 메소포타미아의 대표적 유물입니다.

어떤 점에서 그렇죠?

일단 크기가 크다는 점이 중요하고 도상의 내용도 중요합니다. 잘 보시면 신

이난나
여신

제물을
나르는
사람들

양

갈대

와르카 병, 기원전 3200~3000년경, 이라크국립박물관
이라크의 국보급 화병으로, 메소포타미아 초기 미술의 특징을 전형적으로 보여준다.

에게 무언가를 바치는 그림이 그려져 있거든요. 메소포타미아에서 자주 그렸던 도상입니다. 그릇 표면의 부조가 세 단으로 나뉘어 있고, 각 단에 서로 다른 내용이 그려져 있다는 점도 초기 메소포타미아 미술의 전형적인 특징입니다.

맨 위 칸의 중앙에 서 있는 인물은 이난나 여신인 것으로 추정됩니다. 이 화병이 우루크의 이난나 지구라트에서 발견됐거든요. 이난나 여신에게 각종 제물을 바치고 있는 사람들의 모습도 새겨져 있고요. 그 아래 칸에는 신전에 바칠 곡식을 짊어진 사람들의 행렬이 이어집니다. 그 다음에는 양과 갈대가 묘사돼 있습니다.

신 또는 신과 관계된 높은 사람은 맨 위 칸에 있고, 두 번째 칸은 사람, 맨 아래 칸은 동물과 식물이네요. 아래로 내려갈수록 지위가 낮아지는군요.

맞습니다. 이 돌그릇에 새겨진 조각을 보면 메소포타미아 지역에 일찍부터 수직적인 권력관계가 엄격하게 자리 잡았음을 알 수 있습니다. 아래쪽에서부터 식물, 동물, 백성, 권력자, 신의 모습이 순차적으로 새겨져 있는 걸 보니 말입니다.

와르카 병에 새겨진 조각을 평면으로 재구성한 오른쪽 도해를 보면서 좀 더 자세히 살펴보도록 하죠. 먼저 맨 위 칸을 보세요. 이난나 여신 뒤로 다양한 제물들이 새겨져 있습니다.

이난나 여신 뒤에 있는 기둥 같은 건 뭔가요?

이난나 여신　갈대 기둥　와르카 병

와르카 병
평면 도해

갈대로 만든 기둥을 표현한 겁니다. 앞서 메소포타미아 지역 사람들이 지금까지도 갈대를 활용해 집을 짓고 산다고 말씀드렸는데, 이 작품을 통해 고대 우루크의 신전에도 갈대 기둥이 사용됐음을 알 수 있습니다. 갈대 기둥의 오른쪽을 보면 소, 양, 염소 등의 동물과 함께 한 쌍의 그릇이 보일 겁니다. 학자들은 이 그릇이 와르카 병을 나타낸 것이라고 봅니다. 그릇의 표면에 그 용도를 새겨 설명했으리라는 가설이죠. 그 가설이 맞다면 와르카 병은 원래 한 쌍으로 제작되어 신에게 봉헌되었을 겁니다.

그렇다면 나머지 하나는 어디에 있나요?

아쉽게도 남아 있지 않습니다. 더 안타까운 건 우리가 보고 있는 화병도 지금은 실물을 확인할 수 없다는 겁니다. 이 화병은 원래 이라크국립박물관에 전시돼 있었는데 불행히도 이 박물관이 2003년 이라크 전쟁 때 대대적인 약탈을 당했거든요. 당시 약탈당했던 유물 중 가장 중요한 작품 중 하나가 와르카 병입니다. 도둑들이 받침대만 남겨놓은 채 그냥 떼어가 버렸죠.

그나마 다행인 건 2003년 4월에 도난당했던 화병이 두 달만에 박물관으로 돌아왔다는 겁니다. 20대 청년 몇 명이 이불로 대충 싼 와

2003년 이라크 전쟁 당시 이라크국립박물관이 대대적 약탈을 당했을 때 도둑맞았던 와르카 병은 몇 달 만에 훼손된 채 다시 돌아왔다.

르카 병을 박물관에 던져놓고 도망갔다고 합니다. 처리하기에 너무 부담이 됐나 봐요. 이라크의 국보급 유물이니까요. 복원 계획이 발표되기는 했는데 이라크 정세가 여전히 불안해서 진행 상황이 어떤지는 알 수 없습니다.

유물이 도난을 당하면 그 과정에서 심각한 훼손을 입는 경우가 많습니다. 게다가 파손되면 처음의 모습을 복원하기가 대단히 어렵기 때문에 도난 자체를 방지하는 것이 최선이죠.

| 그들의 눈은 무엇을 보고 있었을까 |

이 지역이 정치적으로 워낙 불안정하다 보니 와르카 병 말고도 약탈당하거나 파괴된 유물이 많을 것 같은데요.

많은 정도가 아니라 대부분이 그렇다고 보시면 됩니다. 오른쪽의 조각도 와르카 병과 같이 도난당한 유물인데, 크기는 대략 20센티

미터 정도입니다. 여신 혹은 여사제의 모습을 표현한 조각으로 추정합니다. 이 작품도 와르카 병처럼 우루크의 이난나 여신 지구라트 근처에서 발견됐습니다. 갈매기 눈썹이 재밌죠. 아마 다른 재료를 채워넣어서 눈썹을 강조했던 걸로 보입니다.

정수리에 있는 줄은 뭔가요?

일종의 홈인데, 다른 재료로 머리카락이나 장식을 만들어 홈에 끼워넣었을 겁니다. 남은 부분만 보면 일종의 마스크처럼 보이지만, 원래는 전신상의 일부였을 겁니다. 나무 몸통에 머리를 끼우되 신성함을 드러내기 위해서 머리 부분만 돌로 만들었는데 세월이 흘러 결국 이것만 남게 되었으리라는 추정을 하지요.
이 두상의 다른 특징적인 부분은 눈입니다. 실제 사람과 비교했을 때 매우 크고 두드러지게 표현했다는 걸 알 수 있습니다. 눈을 강조해서 표현한 메소포타미아 미술품은 이 유물뿐만이 아닙니다. 다음 페이지의 작품을 보시죠.

여성의 두상(이난나 추정), 기원전 3200~3000년경, 이라크국립박물관 이 마스크는 이난나 여신 또는 여사제의 모습을 본뜬 것으로 추정된다.

눈의 우상, 기원전 3300~3000년경, 영국박물관 메소포타미아 지역에서는 이렇게 눈이 강조된
작은 조각상이 다수 발견되었다.

굉장히 독특한 조각상이네요. 무엇을 표현한 건지 짐작조차 안 가
는군요.

사람을 새긴 겁니다. 눈을 너무 강조해서 새기는 바람에 외계인에
가깝게 보이지만요. 미술사학자들은 이 조각상들을 눈의 우상이라
고 부릅니다. 눈이 한 쌍인 것도 있고 두 쌍의 눈이 나란히 또는 위
아래로 붙어 있는 것도 있는데, 대부분 3~5센티미터 정도 되는 조
그만 조각품들입니다. 우루크보다 조금 더 북쪽에 있는 두 강의 상
류 지역, 즉 오늘날의 시리아 지역에서 발견됐습니다.

메소포타미아 사람들은 왜 이렇게 눈을 강조했던 걸까요?

정확한 이유는 모릅니다. 흔히 눈을 영혼이 드나드는 출입구라고 하
는데 고대 메소포타미아 사람들도 그렇게 생각했을지 모르지요. 눈

의 우상 외에 전신상 가운데서도 눈이 강조된 작품들이 발견됩니다. 예를 들면 아래의 조각상들을 보세요. 우루크 근처에 위치한 텔 아스마르라는 도시에서 발견된 조각들인데요. 크기나 생김새는 다양해도 눈이 크고 또렷하게 강조되어 있는 점은 비슷합니다.

공통점이 또 있는데요? 다들 가슴 앞으로 손을 모아 잡고 있어요.

잘 보셨네요. 지금도 그렇지만 그 시대에도 사람들은 신에게 무언가를 기원할 때 가슴 앞으로 손을 모아 잡는 동작을 취했다고 합니다. 아마도 이 조각상들은 신전에 봉헌된 작품이었을 거예요. 이 조각상이 발굴된 곳이 태양신의 신전 앞이었거든요.

텔 아스마르 조각상군, 기원전 2900~2350년경, 메트로폴리탄박물관 등 눈을 크게 뜬 채로 손을 모으고 있는 모습과 신전에서 발견됐다는 사실로 미루어 보아 이 조각상들은 신에게 기도나 예배를 드리는 모습을 표현한 것으로 추정된다.

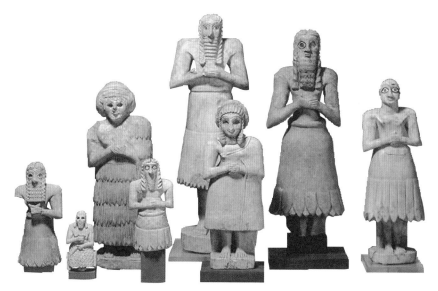

이집트 조각상에서는 보지 못했던 자세네요. 이집트 미술 작품 중에서는 신에게 경배드리는 모습을 표현한 작품은 보지 못했던 것 같아요.

이집트와 메소포타미아의 종교는 성격이 다르기 때문입니다. 이집트의 종교는 현세보다 내세를 중요하게 여깁니다. 조각상만 해도 영혼이 깃들 수 있는 영원한 집을 만들겠다는 목적으로 제작했지요. 하지만 메소포타미아의 종교는 현세의 삶에 초점을 둡니다. 메소포타미아의 신들은 농사의 풍년이나 전쟁의 승리와 같은 지극히 현실적인 문제의 해결을 도와주는 존재였습니다.

고대의 많은 사회가 그랬듯 메소포타미아에서도 신앙생활은 삶에서 대단히 중요한 위치를 차지하고 있었습니다. 이를테면 초기 수메르에서는 전쟁을 주관하는 지도자 말고도 종교의식을 주관하는 사제가 따로 있어서 왕과 같은 역할을 하며 정치권력을 행사했어요. 나중에는 둘이 하나로 합해지면서 최고 사제가 곧 왕이 되는 완전한 제정일치 사회가 되었고요.

그만큼 신을 섬기는 의식은 메소포타미아 사람들에게 중요한 것이었습니다. 텔 아스마르의 조각상들을 포함해 우루크에서 발견된 지구라트와 이난나 여신의 마스크 등 다양한 미술 작품은 신앙심의 증거인 동시에, 도시라는 새로운 터전에서 살아가게 된 사람들이 남긴 삶의 흔적이자 그들의 염원을 보여주는 증거물이라고 할 수 있습니다.

기원전 4000년 무렵 티그리스강과 유프라테스강 유역에서는 분업 체계를 갖춘
구조화된 도시들이 세워지기 시작했다. 초기 수메르인의 도시 우루크는 인구가
5만 명에 이르렀으며 이외에도 여러 도시국가들의 흔적이 발견되었다. 이 도시들에서
발견된 유물들은 기원전 4000년 전 메소포타미아 사람들의 삶을 이해할 수 있는
유일한 통로이다.

지구라트

지구라트 고대 메소포타미아의 도시들 중앙에 위치한 계단형 탑.

역할 각 도시의 수호신을 위한 신전이며 제의의 공간.

대표작품 우루크 백색신전.

- **용도** 우루크의 수호신인 아누 신과 이난나 신을 경배하기 위함.

- **특징** 기단 위에 신전을 세운 초기 형태의 지구라트.

대형 그릇

용도 생활 용기가 아닌 곡식 저장용 용기.

의의 농업 생산량의 증대로 잉여생산물이 생겨났음을 보여주는 증거.

대표작품 와르카 병.

- **용도** 정교한 장식이 새겨져 있어 제의적 용도의 그릇으로 추정됨.

- **특징** 표면 장식 조각이 3단으로 나뉘어 대상들 간의 계층적 위계 관계를 보여준다.

⇒ 메소포타미아 미술의 평면 장식이나 부조에 공통적으로 나타나는 구조.

수수께끼 같은 작품들

눈의 우상

3~5센티미터 크기의 작은 조각상으로 눈이 강조되어 있음.

텔 아스마르 조각상

손을 모으고 있는 자세의 조각상들이 신전 인근에서 발견됨.

⇒ 각각의 도시가 수호신에 대한 신앙과 제의를
중시했음을 알 수 있다.

누구나 역사를 만들 수 있지만
위대한 자만이 역사를 기록할 수 있다.

―오스카 와일드

O3 광야에서 도시혁명이 시작되다

지구라트 # 나람신 전승비 # 구데아 왕 조각상
함무라비 법비

수메르인은 두 강의 하류 지역에 우루크를 포함한 여러 도시를 건설하며 세력을 확장시켜나갔습니다. 아카드인이라는 다른 민족에게 잠시 정복당하기는 했지만 다시 세력을 키워 우르라는 도시를 중심으로 제2의 전성기를 누렸죠.

우르도 우루크처럼 폐허만 남아 있나요? 온전한 형태로 남아 있는 작품들을 볼 수 있을까요?

앞서 보셨던 우루크의 경우 유물의 훼손 정도도 심하고 도시 유적 자체도 폐허에 가깝지만 우르는 경우가 다릅니다. 기원전 3600년경에 세워진 도시이니만큼 온전한 형태로 남아 있지는 않지만 우루크에 비하면 훨씬 많은 유물이 남아 있습니다. 우르에서 발견된 여러 중요 미술품은 어느 정도 복원이 완료되기도 했지요. 이곳 우르의

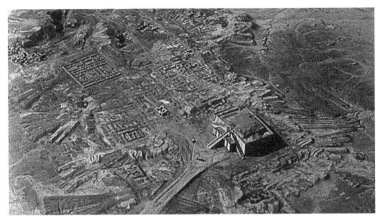

우르의 현재 과거의 영광은 사라졌지만 대규모 도시가 세워져 있었던 흔적은 확인할 수 있다.

미술을 감상해보면 수메르의 영광에 조금이나마 가까이 다가설 수 있습니다.

| 우르, 인류 최초의 메트로폴리스 |

위의 사진은 우르의 현재 모습입니다. 가운데에 자리 잡고 있는 지구라트를 비롯해, 전체 도시의 규모가 우루크보다 훨씬 큽니다. 도시 내부에 상주하던 인구만 6만5000명이고 도시 주변까지 합치면 인구가 10만 명에 달했다고 하니까요. 그야말로 인류 최초의 대도시, 곧 메트로폴리스라고 부를 만하지요. 약 100년 전부터 본격적으로 발굴을 해온 덕분에 지금은 도시의 모습을 대략적으로 추측해볼 수 있게 되었습니다. 오른쪽의 복원 추정도를 보시죠. 먼저 방어 목적의 두꺼운 성벽이 눈에 띕니다. 그것만으로는 모자랐는지 거대한 해자로 도시를 한 번 더 둘러쌌습니다. 성 안에 항구도 보이지요.

항구요? 앞서 본 사진에서는 근처에 바다가 보이지 않았는데요.

잘 보셨습니다. 말씀하신 것처럼 현대의 위치만 보면 우르에 항구가 있었다는 게 의아하게 느껴지죠. 오늘날 우르는 이라크 남부의 사막지대에 있으니까요. 그러나 기원전 3000년 무렵 우르는 페르시아만에 접해 있었습니다. 유프라테스와 티그리스 두 강이 수천 년 동안 상류로부터 흙을 실어나르는 바람에 원래는 바다였던 곳이 일종의 자연 간척지가 된 겁니다. 지금은 내륙 도시처럼 보여도 전성기의 우르는 항구도시였습니다.

지금으로부터 5000년도 더 전에 세워진 도시다 보니, 긴 시간 동안 도시 주변의 자연환경도 많이 변화한 거로군요. 그런데 저는 도시라고 하면 차들로 꽉 막힌 도로나 사람들로 가득 찬 거리가 먼저 떠오릅니다. 원시 촌락인 차탈회위크에는 도로가 따로 없어서 밖으로 나가려면 옥상으로 올라가 지붕을 밟고 돌아냈다고 하셨는데, 우르에는 사람들이 다니는 복잡한 길이 있었나요?

우르 복원도 우르는 두꺼운 성벽과 해자를 갖춘 도시였으며 바다에 접해 있었다.

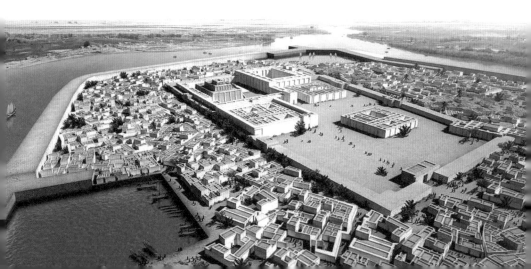

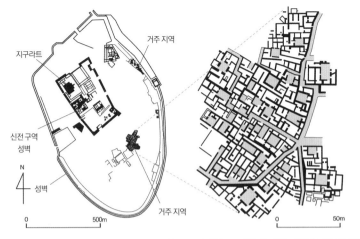

우르 도시 내부 구조(왼쪽) 거주 지역의 구조(오른쪽)

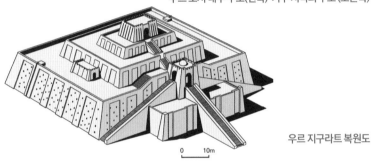

우르 지구라트 복원도

우르에는 도로가 있었어요. 위의 도면을 보면 촘촘하게 들어선 건물 사이로 난 길이 보일 겁니다. 이것도 원시 촌락과의 차이라고 할 수 있겠죠. 비록 계획적으로 만들어진 것은 아니지만 사람들이 집을 짓고 살아가는 과정에서 자연스럽게 도로가 형성된 것으로 보입니다.

도면을 보니 중심부에 큰 건물도 꽤 있었던 것 같아요.

도시의 중앙에는 우르의 수호신인 달의 신 난나를 모시는 지구라트

가 세워져 있었습니다. 난나 신은 앞서 보았던 우루크의 수호신 이난나 여신의 아버지입니다.

기원전 2000년경에 만들어졌던 원래의 지구라트는 지금 파괴되어 그 모습을 알 수 없습니다. 아래 사진 속의 건축물은 기원전 600년경 신바빌로니아 제국 시기에 재건된 지구라트의 일부입니다. 기록에 따르면 우르 최초의 지구라트는 좌, 우, 정면 세 곳에 놓인 100개의 계단을 통해 올라갈 수 있는 구조물이었다고 해요. 전체는 3단으로 이루어져 있고 꼭대기에 신전이 있었지요. 웅장하고 장엄한 모습이었을 겁니다.

이집트의 피라미드와 비슷해 보이네요.

모양만 보면 그렇죠. 특히 계단식 피라미드와 많이 닮았습니다. 하지만 지구라트는 왕의 무덤이 아니라 도시의 수호신을 모시는 신전이라는 점에서 차이가 있습니다.

우르 지구라트(신바빌로니아 시기 복원),
기원전 600년경, 이라크

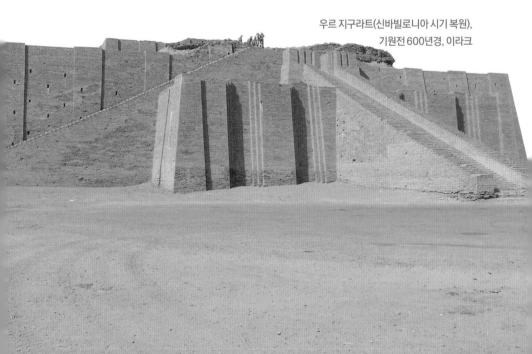

이외에도 우르 지구라트에 대해서는 이런저런 추측이 많습니다. 신과의 소통을 위해 일부러 신전 지붕을 만들지 않았을 거라는 얘기부터 지구라트 각 단의 윗부분에 나무를 심고 정원을 만들었을 거라는 얘기까지 온갖 가설이 있습니다. 정말 그랬다면 아마 인공 산 같은 모습이었을 겁니다.

당시 지구라트의 모습이 궁금하네요. 그런데 이집트의 건축물은 지금까지 많이 남아 있는데, 왜 메소포타미아는 그렇지 않은 걸까요?

가장 큰 이유 중 하나는 메소포타미아의 건물이 대부분 벽돌로 만들어졌기 때문입니다. 벽돌은 오랜 세월을 견뎌내지 못하거든요. 어마어마한 유적을 남긴 이집트도 신전이나 왕궁은 남아 있지만 개인 주택은 별로 남아 있지 않은데, 그건 개인 주택이 돌이 아닌 벽돌로 만들어졌기 때문입니다.

메소포타미아는 이집트에 비해 석재를 구하기가 어려웠습니다. 개인 주택은 물론 신전이나 왕궁까지도 햇빛에 말리거나 살짝 구운 벽돌로 만들어 소실된 부분이 많은 겁니다. 그러나 유물들 중에는 비교적 온전한 형태로 남아 있는 작품들도 있습니다. 그 작품들을 통해 우르 미술의 진수를 느껴볼 수 있을 겁니다.

| 푸아비 왕비 명품 컬렉션 |

20세기 초는 고고학 발굴의 시대였습니다. 고대 세계에 대한 왕성

한 호기심이 적극적인 발굴로 이어졌는데요. 이런 고고학 발굴의 열풍 속에서 우르의 유적들도 빛을 보게 되었습니다.

1922년 영국인 레너드 울리의 대대적인 발굴을 통해 우르 왕조의 무덤이 세상에 알려지게 됩니다. 규모가 상당히 큰 무덤이었죠.

이 중 푸아비 왕비의 무덤에서

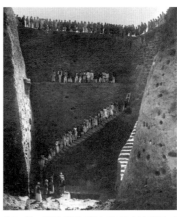

우르 왕조 무덤 발굴 장면 이 무덤이 발굴 되면서 메소포타미아 문명의 초기 모습을 확인할 수 있게 됐다.

발견된 부장품들은 메소포타미아 문명의 비밀을 푸는 중요한 열쇠가 되었습니다. 어떤 작품들이 있는지 하나씩 살펴보도록 하죠. 먼저 왕비의 장신구입니다.

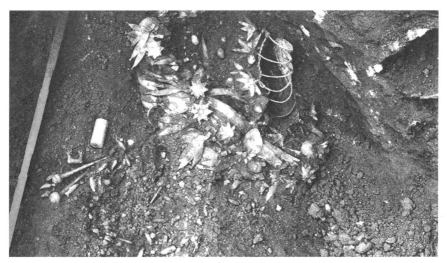

푸아비 왕비 장신구 발굴 당시의 모습으로 온전한 형태를 알아볼 수는 없지만 다양한 귀금속으로 만들어진 장신구였음을 알 수 있다.

아래의 작품은 발굴된 파편을 바탕으로 복원한 푸아비 왕비의 장신구입니다.

대단히 화려하네요. 금도 많이 쓴 것 같고…. 저 파란색 돌도 참 예쁘네요.

그렇지요? 특히 여기저기에 쓰인 파란색 돌이 중요한데, 이 돌에서 우르 문명의 도시적 성격이 드러나기 때문입니다.

돌에서 도시적 성격이 드러난다니 무슨 말씀이신지 잘 모르겠어요.

이 돌의 이름은 라피스 라줄리입니다. 앞서 말했듯 지금은 흔하지만 당시에는 굉장히 귀한 보석이었습니다. 아프가니스탄에서만 생산됐지요. 그러니까 이 장신구에 사용된 푸른색 돌은 우르가 아프가니스탄과 교역 관계를 맺었다는 증거인 셈입니다.

푸아비 왕비 장신구(복원), 기원전 2550~2450년경, 영국박물관 화려한 금과 라피스 라줄리 장식이 우르 문명의 도시적 성격을 보여준다.

우르에서 아프가니스탄까지 거리가 얼마나 되나요?

자그마치 1860킬로미터가 넘는 거리입니다. 평소에 농사를 짓는 사람들이 가끔 장돌뱅이처럼 물건을 팔러 다닌 거라고 생각하기에는 너무 먼 거리죠. 전업으로 교역에만 종사하는 전문 상인들이 있었을 거라는 추측이 가능합니다. 우르 인구 중 상당수는 상인이었다는 연구 결과도 있습니다. 장식품을 만들었을 장인과 이 장식품을 착용했던 지배층의 존재도 짐작할 수 있죠.

우르가 고도로 분업화된 복잡한 도시였다는 말씀이시군요.

그렇습니다. 이 장신구 하나만 가지고도 우르 문명의 도시적 성격을 추정해볼 수 있는 겁니다. 또 한 가지 추론할 수 있는 건 우르의 지배자들이 어마어마한 권력을 누렸을 거라는 사실입니다. 그토록 먼 곳까지 가야 구할 수 있는 귀한 보석으로 장신구를 만들었으니 말입니다.

이것 말고도 우르의 지배층이 막강한 권력을 휘둘렀다는 증거는 또 있습니다. 푸아비 왕비의 무덤에서 52구의 유골이 발견되었거든요. 왕비와 함께 순장된 사람들의 유골이었을 겁니다. 순장이란 높은 사람이 죽었을 때 그를 모시던 사람들이나 백성들을 같이 묻는 장례 풍습을 말합니다. 죽은 지배자를 위해 산 사람을 함께 묻었다는 얘기니까 그만큼 지배층의 권력이 강했다는 간접적인 증거가 되지요.

악기를 연주하는 사람

푸아비 왕비 원통 인장, 기원전 2550~2450년경, 영국박물관 라피스 라줄리를 사용해 호화롭게 장식한 인장에는 악기 연주자들의 모습이 새겨져 있다.

죽는 순간까지 권세를 누리고 싶었나 보네요. 살아생전 거느렸던 종복들까지 죽음의 세계로 데려가려고 하다니….

고대의 권력이라는 게 참 무섭다는 생각이 듭니다. 이 무서운 권력자의 이름이 밝혀진 것은 무덤 안에서 발견된 원통형 인장 덕분입니다. 이 조그마한 원통을 점토판에 굴리면 주인의 이름과 신분이 찍혀 나옵니다. 인류 최초의 신분증이라고 할 수 있죠. 주인이 워낙 고귀한 신분이었는지 원통도 라피스 라줄리로 만든 고급이었어요. 여기에 적혀 있는 쐐기문자를 통해 무덤 주인의 이름이 '푸아비'라는 걸 알 수 있었습니다.

자세히 보면 아랫줄 가장 오른쪽에 악기를 연주하는 사람이 새겨져 있는데요. 이것은 이 신분증의 주인이 여성이었다는 것을 말해줍니다. 남성들은 용맹함을 상징하는 그림이 새겨진 원통을 가지고 다

황소 머리 장식의 악기, 기원전 2550~2450년경, 영국박물관 푸아비 왕비 무덤에서 발굴된 유물로 산산조각 난 것을 복원했다.

황소 머리 장식의 악기(부분) 전체 4단으로 나뉘어 있고 각 칸에 동물, 사람, 반인반수의 모습이 자개로 장식돼 있다.

녔거든요.

악기 이야기가 나와서 말인데 푸아비 왕비묘에서 악기가 발굴되기도 했습니다. 위의 작품입니다. 산산조각 난 상태로 발견된 유물을 복원해놓고 보니 황금과 값비싼 자개, 라피스 라줄리로 장식된 귀한 물건이었던 거지요.

황소 머리 장식 아래에는 그림이 있네요. 무슨 그림인가요?

사자, 개, 늑대 같은 다양한 동물이 보입니다. 맨 아래 칸에는 하반신이 전갈처럼 생긴 인간과 동물이 함께 연회를 즐기고 있고, 맨 위

양과 황금가지, 기원전 2550~2450년경, 영국박물관 좌우대칭의 나무 위에 양이 발을 걸치고 올라가 있는 장식품이다. 황금으로 만든 나뭇가지와 선명하게 채색된 양이 인상적이다.

칸에는 한 남자가 소 두 마리를 한 손에 한 마리씩 휘어잡고 있죠. 이 괴력의 남자는 메소포타미아의 전설적인 왕이었던 길가메시나 그와 비슷한 신화적 인물로 추정됩니다. 얼굴은 정면을 향하고 몸은 측면을 향하고 있습니다.

이것도 정면성 원리의 일종이라고 할 수 있을까요?

이집트와 달리 얼굴이 정면을 보고있지만 인체를 부분 부분 나눠서 측면이나 정면을 표현했다는 점에서 비슷하다고 할 수도 있겠네요. 위와 같은 작품도 재미있습니다. 푸아비 왕비묘 부근에서 발견된 것인데요. 양이 나뭇가지에 두 발을 올려놓고 있는 형태의 황금 조각상으로 어떤 용도로 쓰였는지는 정확하게 밝혀지지 않았습니다. 하지만 황금을 사용해서 정교하게 만들어진 만큼 귀한 물건이었음

에는 틀림없습니다. 제 생각에는 종교의식에 사용되었던 의례 용품이었을 것으로 보입니다.

| 전쟁이 없으면 평화도 없다 |

아래는 이 묘역에서 발견된 가장 흥미로운 작품입니다. 우르의 군기라는 작품이죠.

군기요? 어째서 이 작품이 깃발이라는 건가요?

언뜻 봐선 전혀 깃발로는 보이지 않는데, 정확한 용도는 아직 밝혀

우르의 군기, 기원전 2550~2450년경, 영국박물관 최초 발굴자인 레너드 울리가 군기라는 이름을 붙여 계속 그렇게 부를 뿐으로, 실제로는 깃발이 아니라 어떤 장식품의 부속물이었으리라고 추정된다.

왕과 귀족들

가축을 이끄는
사람들

곡식을 나르는
사람들

우르의 군기 평화 면 삼단으로 나뉜 화면에 연회 장면이 자개 장식으로 표현되어 있다.

지지 않았습니다. 최초 발견자인 레너드 울리는 이것이 일종의 깃
발처럼 사용되었을 거라고 생각하고 이런 이름을 붙인 건데요. 제
생각에는 어떤 장식품의 한 부분으로 보는 게 더 맞을 것 같습니다.
아직 연구가 진행되고 있지만 표면에 빼곡히 그려져 있는 그림을
통해 용도와 기능을 추측할 수 있습니다. 여러분도 자세히 보면서
나름대로 추측해보시기 바랍니다.

이 작품은 양면에 각각 다른 주제의 그림이 그려져 있는데요. 한 면
에는 평화, 다른 면에는 전쟁의 메시지가 담겨 있습니다. 먼저 평화
를 주제로 한 면을 볼까요?

그림이 3단으로 구분되어 있네요. 앞서 와르카 병에서도 봤던 그 구
조지요?

맞습니다. 전쟁을 표현한 반대쪽 면도 3단으로 나뉜 화면에 그려져
있는데 평화 면부터 자세히 살펴보겠습니다. 연회 장면을 묘사한
건데요. 체계적으로 잘 정돈되어 있는 그림이죠. 맨 아래 칸에서는

권력자 앞에 선
포로

우르 군대와
포로 행렬

전차와
포로의 시신

우르의 군기 전쟁 면 그림 풍은 만화와도 비슷하지만 다루고 있는 내용은 무척 잔혹하다.

사람들이 곡식을 나르고 있고 그 위 칸에서는 동물들을 끌고 가고 있죠. 이 동물들은 연회 행렬을 위해 준비된 것으로 보입니다. 맨 위 칸에서는 높은 신분의 사람들이 연회를 즐기고 있습니다.

반면 전쟁 면은 좀 더 극적입니다. 맨 아래에는 군인들이 전차를 타고 달리고 있으며, 그 위에는 포로들이 처형당하고 있습니다. 제일 상단에는 최고 권력자 앞에서 포로들이 처분을 기다리고요.

그림 풍이 만화 같아서 발랄한 내용의 그림으로 오해하실 수도 있지만 자세히 보면 결코 그렇지 않습니다. 맨 하단의 이미지를 다시 보면 네 마리 말이 끄는 전차 아래서 적들이 처절하게 죽어가는 모습이 그려져 있습니다. 일부 적군의 시신은 몸통이 절단된 것으로 묘사되었고요.

자세히 보기 전까지는 전혀 몰랐는데 정말 그러네요. 잔인한 장면이 굉장히 적나라하게 표현되어 있습니다.

실은 이런 전쟁 장면이야말로 메소포타미아 미술의 한 축을 차지하

고 있다고 볼 수 있습니다. 확실히 이집트 미술과는 다르죠. 풍요로운 현실을 바탕으로 영원한 내세를 꿈꾼 이집트 사람들의 작품에서는 여유와 낙관주의가 드러납니다. 하지만 메소포타미아의 미술에는 냉혹하고 잔인한 모습이 자주 드러납니다. 자연과도 이웃 도시들과도 끝없이 싸워야 했던 치열한 삶의 흔적이 미술 작품에 고스란히 반영되어 있는 거죠.

이집트 사람들이 현세의 평안을 사후에도 이어가고 싶어했던 내세주의자였다면 메소포타미아 사람들은 현세주의자였습니다. 내세에 관심을 기울이기 어려울 만큼 현실이 냉엄했거든요. 메소포타미아 지역의 나라들 가운데 아시리아의 경우 한 해에도 수십 번씩 전쟁을 치렀다고 합니다. 미술의 성격도 그들의 생존 방식과 아주 밀접한 연관이 있었고요. 미술을 통해 힘과 권위를 시각화해서 경쟁자를 제압고자 했던 겁니다.

| "나는 위대하다" |

치열한 현실을 반영한 작품은 이외에도 많습니다. 수메르인을 멸망시키고 이 지역에 처음으로 통일 왕조를 세운 아카드인의 경우를 살펴봅시다.

기원전 2300년 무렵 수메르 도시국가를 평정하고 메소포타미아 지역 상당 부분을 아우르는 국가가 등장합니다. 이 위업을 이루어낸 민족이 아카드인입니다. 오른쪽 지도를 보면 아카드 제국의 영토를 확인할 수 있습니다.

아카드 제국의 영토 메소포타미아 지역을 처음으로 통일한 아카드 제국은 오늘날의 터키, 시리아, 쿠웨이트를 아우르는 영토를 가졌다.

핑장히 넓네요. 아카드인이 남긴 대표적인 작품은 무엇인가요?

다음 페이지의 작품이 가장 대표적일 겁니다. 이 청동상의 주인공은 아카드의 왕 사르곤 1세로 추정됩니다.

눈 한쪽이 훼손된 것에 대해서는 여러 가설이 있습니다. 다른 메소포타미아의 조각상들이 그렇듯 사르곤 1세의 두상도 눈 부분을 강조하려고 안에 보석을 넣어놓았는데, 그걸 도굴꾼이 꺼내려다가 두상 자체를 파손했다는 얘기도 있죠.

사르곤 1세는 어떤 왕이었나요?

사르곤 1세는 아카드 제국의 역사에서 매우 중요한 왕입니다. 아카드의 영토를 크게 넓히고 통일의 기반을 마련한 왕이었지요. 여담

이지만 재미있는 이야기가 하나 전해옵니다. 전설에 의하면 사르곤 1세는 태어날 때부터 기구한 운명에 처했다고 해요. 여사제의 사생아로 태어나자마자 갈대 바구니에 담겨 버려졌다는 거죠. 왕의 정원사가 그를 구출해 키웠고, 이후 이슈타르 여신의 총애를 받아 왕위에 오르게 됐다고 합니다.

성경에 나오는 모세 이야기와 비슷하죠? 메소포타미아의 역사를 보면 성경을 연상시키는 내용이 많아요. 유대인들이 메소포타미아 문명의 주역이었다고 말할 수는 없지만 메소포타미아 문명권에 속하는 여러 민족과 영향을 주고받은 것은 확실해 보입니다.

아카드 통치자의 두상(사르곤 추정), 기원전 2250 ~2200년경, 이라크국립박물관 메소포타미아 지역에서 권력자를 표현하는 방식의 전형을 보여준다.

눈 한쪽이 훼손된 것만 빼면 평범한 왕의 조각상처럼 보여요. 적군들을 섬멸하는 장면을 새겨놓은 우르의 군기와 비교하면 정말 점잖아 보이고요. 아카드 제국은 워낙 강력한 힘을 가지고 있어서 굳이 힘과 위엄을 과시할 필요가 없었던 걸까요?

꼭 직접적으로 사람을 죽이는 모습을 표현해야만 권위를 드높일 수 있는 건 아니니까요. 왕을 왕답게, 아무나 범접할 수 없는 위엄을 가진 존재로 표현하는 것도 사람들에게 위압감을 주는 한 가지 방

법이겠죠.

두상의 표현 방식을 보세요. 얼굴은 엄격한 좌우대칭을 유지하고 있으며 수염도 깐깐하면서 위엄 있게 보입니다. 쓰고 있는 모자도 메소포타미아 지역의 지배자를 나타내는 상징적인 물건이고요. 다시 말해 사르곤 1세의 두상에는 메소포타미아에서 지배자를 나타내는 전형적인 표현이 적용되었습니다. 이 조각상을 보는 사람이라면 누구나 왕의 위엄을 느낄 수 있도록 표현했던 거죠.

아카드에서 만들어진 작품 중에서 지배자의 권위와 위엄을 강조한 작품이 하나 더 있는데요. 다음 페이지에 나오는 나람신 전승비라는 작품입니다. 아카드 왕조가 메소포타미아 지역을 지배했던 기원전 2230년쯤 세워진 비석이죠. 높이 2미터, 폭 1미터로 현재는 루브르박물관에 있습니다.

나람신은 사르곤 왕의 손자뻘 되는 아카드의 왕인데요. 산악 지역의 이민족을 정벌하고 그 업적을 기념할 목적으로 이 비석을 남겼습니다. 산악 민족과의 싸움을 기념한 것인만큼 왕과 아카드 군대가 산을 오르는 모습으로 묘사되어 있습니다.

비석 상단에 우뚝 서 있는 사람이 나람신 왕입니다. 손에는 화살을 들고 머리에는 뿔이 달린 투구를 쓰고 있죠.

그런데 메소포타미아의 지배자들은 사르곤 1세 두상처럼 보통 둥근 모자를 쓰고 있다고 하지 않으셨나요?

맞습니다. 뿔이 달린 투구는 보통 신이 쓰는 것이었지요. 그래서 당대 사람들에게는 이 전승비의 표현이 무척 오만하게 느껴졌던 모

양입니다. 나람신이 자기가 신이라도 된 것처럼 스스로를 높이다가 신의 노여움을 사는 바람에 아카드 왕조가 일찍 멸망하고 말았다는 전설이 떠돌았을 정도니까요.

메소포타미아 지역 전체를 다스린 왕인 만큼 자신감이 대단했던 거죠. 자신감은 비석의 다른 부분에서도 드러납니다. 예를 들면 나람신 왕 아래에 묘사된 아카드 군대를 보세요. 완전하게 무장을 갖춘 채 절도 있게 움직이는 위풍당당한 모습입니다. 강한 군대로서의 면모는 상대편 군사와 비교해보면 더 두드러집니다. 상대편 군사들

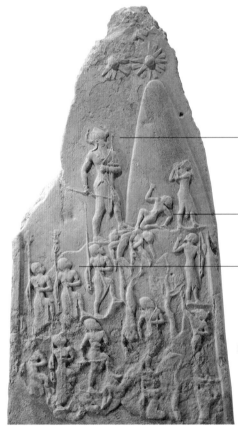

투구를 쓴
나람신 왕

처참한 모습의
적군

절도 있는 모습의
아카드 군

나람신 전승비, 기원전 2230년경, 루브르박물관 적들을 밟고 서 있는 위풍당당한 나람신 왕의 모습과 처참하게 쓰러져 있는 적군의 모습이 대비를 이룬다.

은 왕의 발에 밟혀 처참하게 널브러져 있거나 목에 창이 박힌 채 쓰러져 있습니다.

이 작품만이 아니라 전쟁 장면을 묘사한 고대 메소포타미아의 작품들은 대부분 포로들을 초라하고 미약하게 표현했습니다. 헐벗은 옷차림에 움직임 역시 어수선하고 과장되어 있지요. 이미지를 통해 "너희는 우리한테 상대도 안 돼!"라는 메시지를 전달하고 있는 겁니다.

나람신 왕의 입장에서야 자신의 위엄을 뽐내는 작품이었겠지만, 제가 보기에는 잔혹하고 잔인하게만 보여요. 권력이라는 게 무력만으로 유지되는 건 아닐 텐데 메소포타미아의 작품에는 유독 폭력적인 이미지가 많이 등장하는 것 같아요.

메소포타미아의 왕들이 폭력에만 의존했던 건 아닙니다. 대표적으로 라가시의 왕 구데아가 그렇습니다. 일종의 문화 통치의 흔적이 미술 작품에 드러나 있습니다.

| 왕의 뜻이 곧 신의 뜻 |

라가시도 메소포타미아의 도시 중 하나인가요?

네, 대부분의 사람은 들어본 적도 없는 생소한 도시일 겁니다. 아카드 제국이 기원전 2154년 멸망하자 그동안 아카드인의 눈치를 보며 숨죽이고 살던 수메르인이 작은 도시국가들을 곳곳에 세웁니다. 이

시기에 재건된 수메르의 도시 중 가장 번영했던 곳이 우르여서 이 시기를 우르 3왕조 시대라고 부릅니다. 이름은 우르 3왕조 시대지만 다른 도시국가들도 역사에 크고 작은 발자취를 남겼습니다. 라가시도 그런 도시국가 중 하나이죠.

구데아는 라가시의 왕이었습니다. 구데아 왕은 정복 군주였던 아카드 제국의 왕 나람신과 좀 다른 통치술을 활용했던 것 같습니다. 일단 구데아 왕의 조각상을 한번 보시죠.

느낌부터 사르곤 1세 두상과 나람신 전승비하고는 다르네요. 손을 앞으로 모아 쥐고 기도하는 것처럼 서 있어서 그런지 무서운 왕이라기보다는 학자나 성직자 같은 느낌이 듭니다.

그렇죠? 구데아 왕은 이런 조각상을 여러 개 만들었습니다. 간단히 구데아 상이라고 부르는데, 지금까지 총 27개가 발견돼 세계 곳곳의 박물관에 소장돼 있지요. 그중 오른쪽의 조각상은 기원전 2090년경에 제작된 것으로, 전사라기보다는 사제에 가까운 모습입니다. 나머지 26개의 조각상도 비슷한 분위기를 풍깁니다.

구데아 입상, 기원전 2090년경, 루브르박물관 우르 제3왕조 시기의 조그만 도시국가 라가시의 왕 구데아는 자신의 모습을 새긴 조각상을 여러 개 남겼다.

머리는 사라지고 몸통만 남아 있는 구데아 조각상도 있는데요. 돌이나 단단한 표면에 새긴 글을 명문이라고 부르는데 몸에 새겨진 명문을 통해 구데아 왕의 조각상이라는 걸 알 수 있습니다. 또한 구데아 왕 조각상에 새겨진 명문을 읽어보면 구데아 왕이 활용한 통치술이 어떤 것이었는지 힌트도 얻을 수가 있어요.

아래 조각상의 무릎 부분을 보면 설계도 같은 게 보이시죠? 명문에 따르면 신전의 설계도라고 합니다. 조금 단순하긴 하지만 인류 역사상 가장 오래된 건축 설계도라고 할 수 있습니다.

명문에는 이것을 새겨놓은 이유가 함께 적혀 있는데 그 사연이 재미있습니다. 어느 날 구데아 왕의 꿈에 신이 나타나서 자신을 위한 신전을 지어달라며 직접 신전 도면까지 줬다는 거예요.

구데아 좌상, 기원전 2120년경, 루브르박물관
이 조각상은 머리 부분이 소실되었지만 몸에 새겨진 글자를 통해 구데아 왕의 조각상임을 알 수 있다. 무릎에는 신전의 설계도면이 새겨져 있다.

그런 꿈 얘기를 조각상에 새긴 것과 통치술이 무슨 관련인가요?

구데아는 꿈 얘기와 그 꿈 얘기가 새겨진 조각 작품을 통해 자신을 신과 연결시켰던 겁니다. 나람신 왕처럼 무력과 폭력을 동원해 정복 전쟁을 벌이고 그 전쟁을 기록하고 과시하며 위엄을 확보하는 방식을 쓰지 않았어요. 그것보다는 신의 권위를 빌려 왕권을 세우려는 시도이지요.

이런 시도는 어느 정도 성공적이었던 것 같습니다. 구데아 왕이 아카드처럼 거대한 제국을 이루지는 못했지만 꽤나 강력한 권력을 행사했다는 것 또한 이 조각상을 통해 알 수 있거든요.

그런 내용도 명문에 적혀 있나요?

글보다는 돌을 통해 알 수 있죠. 이 조각상은 섬록암이라는 돌로 만들어졌는데요. 메소포타미아는 석재가 거의 나지 않는 지역으로, 왕궁은 물론이고 신전을 지을 때조차 돌이 아닌 벽돌을 사용해야 했습니다. 그런 곳에서 왕의 조각상을 만들기 위해 커다란 섬록암 덩어리를 먼 곳에서부터 운반해온 겁니다. 그렇게 귀한 돌로 조각상을 최소 27개나 만든 거고요. 이 정도면 구데아 왕의 권력이 결코 미약한 수준은 아니었으리라고 추측할 수 있겠습니다.

신이 허락하고 인간이 새긴 법

구데아 왕뿐만 아니라 메소포타미아의 다른 왕들도 점차 통치술을
발전시켜나갔습니다. 통치술의 정점에 있는 게 바로 체계적인 법전
입니다.

대표적인 예가 함무라비 법전이라고 할 수 있습니다. 이 법전을 세
계 최초의 법전으로 알고 있는 사람이 많을 겁니다. 그런데 최근 연
구에 따르면 그렇게 보긴 어렵다고 합니다. 함무라비 법전보다 더
앞선 시기에 수메르의 여러 왕들이 법전을 가지고 도시를 통치했다
는 증거가 많이 발견됐거든요.

구바빌로니아의 영토 바빌론이라는 작은 도시국가에서 출발한 바빌로니아는 기원전 18세기 메
소포타미아 지역의 새로운 강자로 부상했다.

하지만 체계화된 정도를 보나 다루는 영역을 보나 함무라비 법전은 여전히 중요한 위치를 차지합니다.

이 법전을 만든 사람은 바빌로니아 제국의 왕 함무라비입니다. 바빌로니아 제국은 바빌론을 근거로 삼아 기원전 18세기경 메소포타미아 지역의 새로운 패자로 등극한 나라이고요. 후대에 등장하게 될 신바빌로니아 제국과 구별하기 위해 이 시기의 바빌로니아를 구바빌로니아라고 부릅니다.

구바빌로니아 제국의 위대한 통치자 함무라비는 우르 제3왕조 시기부터 집행되던 여러 법을 집대성해 법전으로 완성한 다음 그 내용을 비석에 새겼습니다.

당시 새겨진 여러 개의 법비 중에서 루브르에 소장된 가장 대표적인 작품을 살펴보도록 하죠. 크기는 2미터가 조금 넘고요. 상부에는 함무라비 왕이 신으로부터 법, 혹은 법으로 상징되는 통치권을 위임받는 모습이 새겨져 있고 하부에는 법 조항 282개가 새겨져 있습니다. 판본이 여러 개인 만큼 함무라비 법전의 조항이 몇

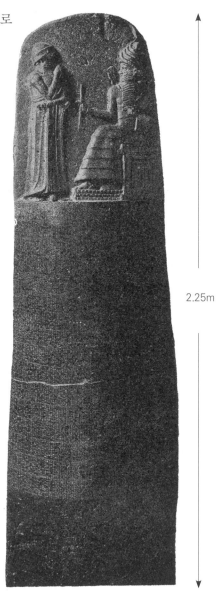

2.25m

함무라비 법비, 기원전 1750년경, 루브르박물관 아랫부분에는 법 조항이, 윗부분에는 함무라비 왕과 신의 모습이 새겨져 있다.

개나 되는지 정확히는 알려지지 않았습니다. 하지만 대략 270~300개 정도였으리라고 추정합니다.

법 내용은 어떤가요? 요즘 법하고는 많이 다른가요?

많이 다릅니다. 일단 같은 죄를 지어도 신분에 따라 다른 처벌을 받게 했다는 점이 눈에 띕니다. 노예가 주인을 죽이면 사형을 당하지만 주인이 노예를 죽이면 벌금으로 처벌을 대신할 수 있다는 식입니다. 신분이 같은 사람들끼리 분쟁이 발생하는 경우에 해결하는 방식도 요즘과는 달랐습니다. '눈에는 눈, 이에는 이'라는 말처럼 당한 일을 그대로 갚아준다는 식이었죠.

그 외에도 신명 재판이라는 신기한 제도가 있었습니다. 인간이 유죄 여부를 알아낼 수 없는 어려운 사건의 재판을 신의 뜻에 맡겨 해결하려고 한 겁니다. 예를 들어 누군가 다른 사람을 해치는 흑마술을 부렸다는 혐의를 받으면 용의자를 강물에 빠뜨리고 빠져 죽으면 유죄, 살아나오면 무죄라고 믿었다고 합니다.

정말 오늘날의 법하고는 많이 다르네요. 아무래도 신에게 많이 의존하던 시대의 법이라서 그런가 봐요.

그렇습니다. 법과 종교가 밀접한 관계를 가지고 있었다는 것은 상부의 조각을 자세히 뜯어보면 더 분명하게 드러납니다. 먼저 다음 페이지의 사진을 보시죠.

두 인물이 묘사되어 있는데요. 오른쪽에 있는 인물이 샤마쉬라고

불리는 태양신입니다. 그 앞에서 법을
건네받고 있는 이가 함무라비 왕입니
다. 함무라비 왕은 사르곤 1세가 쓰고
있던 둥근 모자를 쓰고 있습니다. 반면
신은 소라 껍질을 말아놓은 것 같은 독
특한 모자를 쓰고 있지요.

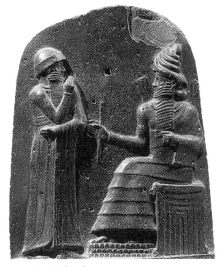

신이 넘겨주고 있는 물건을 자세히 보
십시오. 하나는 지휘봉, 하나는 반지
인데, 둘 다 왕권을 상징하는 물건입
니다. 원 모양의 물건이 반지가 아니라

함무라비 법비(부분)

줄자라는 주장도 있는데, 줄자라고 하
더라도 상징적 의미는 크게 다르지 않을 겁니다.

재미있는 건 함무라비 왕과 샤마쉬 신의 크기예요. 얼핏 보기에는
둘의 키가 비슷해 보이지만 눈높이를 비교해보면 오히려 함무라비
가 약간 큽니다. 하지만 신은 앉아 있으니 실제로는 신이 훨씬 더
큰 겁니다. 신의 권위를 드러내면서도 그 앞에 선 왕이 너무 작아
보이지 않도록 배려했던 조각가의 의도가 엿보입니다.

신과 왕의 권위를 동시에 작품 안에 담으려고 했던 노력이 느껴집
니다. 샤마쉬 신의 등 뒤로 아지랑이처럼 생긴 건 뭔가요?

그건 광채를 나타낸 겁니다. 샤마쉬는 태양신이거든요.

법비에 왜 하필이면 태양신을 새겼을까요?

고대미술에서는 법이나 정의가 태양신과 관계있는 것으로 표현된 경우가 많습니다. 태양은 언제나 아침에 떠서 저녁에 지고, 고정된 경로를 따라 이동하는 규칙적인 천체입니다. 고대인들은 이 규칙성을 법으로 받아들였던 겁니다.

또 태양은 밝은 빛으로 어둠을 물리치기 때문에 정의의 신으로 여겨집니다. 정의로운 태양신이 함무라비에게 지휘봉과 반지를 주고 있는 거죠. 함무라비 법전은 함무라비가 제멋대로 정한 게 아니라 신으로부터 받아 세운 체계라는 걸 백성들에게 널리 알리고자 했던 겁니다.

신의 권위를 빌려 통치권의 정당성을 주장했다는 점에서 구데아 왕과 비슷한 면이 있네요.

충분히 그렇게 볼 수 있습니다. 잔혹한 전쟁 장면을 생생하게 묘사하거나 왕과 신이 함께 등장하는 조각을 새기거나 방법은 다르지만 지배자의 권력을 정당화시키고자 했던 목적은 동일했던 겁니다.

메소포타미아의 미술품에는 고대 메소포타미아 지역의 복잡한 정치 수난사와, 위기를 타파하고 권력을 확립하려 한 통치자들의 고민이 고스란히 드러납니다.

신을 형상화하는 방식도 왕권을 뒷받침하는 방향으로 변화하게 되지요. 와르카 병에 새겨졌던 이난나 여신처럼 이전까지는 예배의 대상으로만 여겨지던 신이 이 시기에는 왕의 권위를 승인하는 존재로 변합니다.

이렇게 메소포타미아 미술은 시간이 흐를수록 권력의 선전물로서

성격이 더욱 강화됩니다. 이 지역 전체를 뒤덮고 있던 혼란과, 그 혼란을 타개하거나 때로는 가중시켰던 군주들의 모습이 돌벽에 사진처럼 새겨졌지요. 지금부터는 그 기록을 살펴보며 메소포타미아의 치열하고 처절한 삶을 만나보도록 합시다.

수메르인의 도시 문명은 우르라는 거대 도시를 정점으로 점점 쇠퇴하고, 결국
메소포타미아 지역의 주도권을 아카드인에게 빼앗기게 된다. 그러나 메소포타미아
지역을 최초로 통일했던 아카드의 영화는 오래가지는 못했으며, 혼란한 틈을 타
바빌로니아, 라가시 등 도시국가들이 영역을 확장시켜나간다. 이들 각각의
도시국가에서 만들어진 미술 작품에는 다양한 통치 방식이 고스란히 반영되어 있다.

우르	**주요 작품** 푸아비 왕비 무덤 및 우르 왕족 묘역 부장품.
	(장신구, 악기, 인장, 우르의 군기 등)
	특징 라피스 라줄리 ⇒ 교역의 증거, 우르 미술의 도시적 특징.

아카드

사르곤 1세 두상 둥근 모자, 수염을 기른 왕의 두상.

⇒ 메소포타미아 미술에 공통적으로 나타나는 권력자의 이미지.

나람신 왕 전승비

- **아카드 군대** 당당한 자세, 규격화된 표현.
- **상대편 군사** 흐트러진 자세, 무질서한 표현.

⇒ 전쟁 장면을 묘사하는 메소포타미아 미술의 전형적인 방식.

라가시

구데아 왕 조각상 강 상류 지역에서 구해 온 섬록암으로 제작됨.

⇒ 강력한 왕권의 증거.

구데아 왕의 꿈에 신이 보여준 신전 설계도를 새긴 좌상이 대표적임.

**고대
바빌로니아의
미술**

함무라비 법비 270~300개 법 조항과 함께, 태양신 샤마쉬가 함무라비 왕에게

통치권의 상징인 지휘봉과 반지(또는 줄자)를 주는 모습이 새겨져 있음.

⇒ 신으로부터 통치권을 부여받았다는 메시지.

모든 예술은 프로파간다다.

— 조지 오웰

04 권력의 목소리, 권력의 얼굴

히타이트 # 아시리아 # 라마수 # 라기스 전투 부조

메소포타미아 지역에 통일 왕국이 세워지면서 미술은 더 적극적으로 권력을 선전하고 강화하는 역할을 하게 됩니다. 구바빌로니아에 이어 메소포타미아 지역을 지배한 히타이트와 아시리아의 미술을 통해 이를 자세히 살펴보도록 하겠습니다.

먼저 히타이트로 가시죠. 히타이트는 지금의 터키 지역에 근거를 둔 민족으로, 기원전 1700년경 구바빌로니아 제국을 정복한 것으로 알려져 있습니다. 이들은 구바빌로니아 제국을 멸망시킨 다음 그 영토를 통치하는 대신 자기들 고향으로 돌아가 버렸는데 그 이유는 알려져 있지 않습니다. 이후 히타이트 왕조는 150년가량 내분으로 혼란을 겪다가 기원전 1400년경에 히타이트 신왕국으로 거듭납니다.

| 하투샤의 사자들 |

히타이트 제국의 수도는 하투샤
라는 도시인데요. 터키의 수도 앙
카라에서 동쪽으로 150킬로미터
떨어진 보아즈칼레라는 마을에
는 하투샤의 흔적이 지금도 남아
있습니다. 아래를 보시죠. 도시의
형태가 남아 있지는 않지만 건물
터는 확인할 수 있습니다. 남아

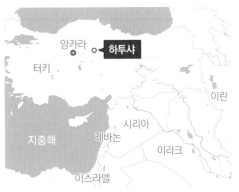

하투샤 위치 하투샤는 오늘날 터키 서부 지역에 위치한다.

있는 흔적을 바탕으로 완성한 오른쪽의 복원도를 통해 하투샤를 살
펴보도록 하지요.

우선 도시를 둘러싼 두 겹의 성벽이 보입니다. 앞서 살펴본 우르에
도 성벽과 해자 같은 방어 시설이 갖추어져 있었는데, 하투샤도 마
찬가지로 방위에 신경을 썼던 것 같습니다. 언제든 전투가 벌어질

현재의 하투샤 히타이트 제국은 한때 메소포타미아 지역을 호령했지만, 지금은 폐허가 되어버린
수도 하투샤를 제외하고는 번영을 증명해줄 유적이 거의 남아 있지 않다.

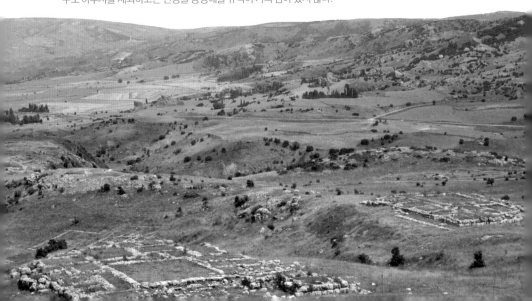

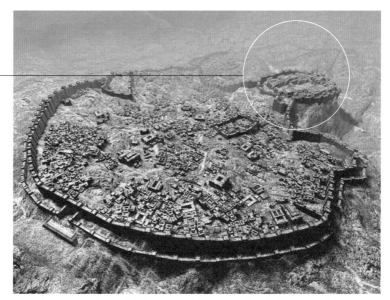

비윅칼레
(상 도시)

하투샤 복원도 하투샤는 두 겹의 성벽으로 둘러싸여 있었고, 상 도시와 하 도시로 나뉘어 있었다.

수 있다는 경각심을 가지고 있었죠.

복원도를 자세히 보면 오른쪽에 언덕이 솟아 있습니다. 이곳을 비윅칼레 또는 상 도시라고 해요. 하투샤는 이 상 도시와 그 아래 평야 부분인 하 도시로 나뉩니다. 하 도시에서는 커다란 창고 터와 신전 터도 발견되었죠.

남아 있는 유적은 하나도 없나요?

아무것도 없지는 않습니다. 왕의 문, 사자의 문, 스핑크스의 문 등 하투샤로 들어가는 여러 문 가운데 몇 개가 남아 있습니다. 그중에서 사자의 문을 살펴보도록 합시다.

사자의 문은 상 도시인 비윅칼레로 들어가는 남서쪽 출입구입니다.

사자의 문, 기원전 1300년경 하투샤의 성문들 가운데 하나로 메소포타미아 지역에서 용맹함의 상징으로 여겨졌던 사자 조각상이 문에 새겨져 있다.

기원전 1300년경에 세워진 것으로 추정되는데, 사자상 원본은 앙카라에 있는 아나돌루박물관에 전시되어 있고 여기에 있는 조각상은 복제품입니다. 지금은 성문 윗부분이 모두 파손되어 사라졌지만 원래는 커다란 돌로 만들어진 아치형의 문이 위압적인 느낌을 주었을 겁니다.

사자상은 히타이트인을 이해하는 중요한 힌트가 됩니다. 이들이 건설한 다른 고대 도시에서도 사자 조각상이 발견되었거든요. 아마도 히타이트인에게 사자는 도시를 보호해주고 자신들의 용맹함을 드러내는 중요한 상징이었나 봅니다.

사자의 문 디지털 복원도

| 최초의 평화조약비 |

유물이나 유적이 좀 더 많이 남아 있었으면 좋았을 텐데 아쉽네요.

아무래도 그렇지요. 히타이트에 대해서는 오히려 이집트 기록을 통해 많은 걸 알 수 있습니다. 이집트와 히타이트는 오랫동안 경쟁관계였다 보니 이집트에 히타이트에 대한 기록이 많이 남아 있거든요. 두 국가는 이집트의 람세스 2세가 잃어버린 옛 영토인 팔레스타인 지역을 수복하는 과정에서 본격적으로 충돌합니다. 이 전투를 카데시 전투라고 하는데, 이집트의 아부심벨 신전 내부에 이 전투가 부조로 기록되어 있습니다.

아래 부조를 보면 람세스 2세가 전차 위에서 활을 쏘는 용맹한 모습으로 묘사되어 있죠. 사진만으로 전체적인 형태를 정확하게 알아보

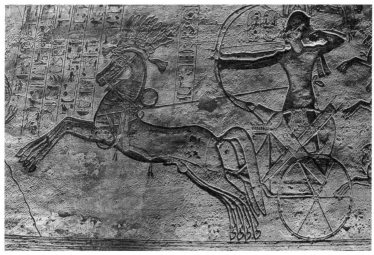

카데시 전투, 기원전 1250년경, 이집트, 아부심벨 신전 람세스 2세의 아부심벨 신전 내부에 있는 부조로 이집트 군대가 히타이트 군대를 무찌르는 장면이 묘사되어 있다.

카데시 전투 도해

기엔 무리가 있으니 위의 도해를 보기 바랍니다. 왼쪽에 치열한 공
성전 장면이 묘사되어 있으며, 사다리를 타고 성벽을 오르는 군사
들의 모습도 보입니다.

람세스 2세가 히타이트 성채보다 더 크게 표현되어 있네요.

기세만 보면 전차를 타고 혼자서 1초에 화살을 천 발쯤 쏜 것 같습
니다. 이 조각만 보면 이집트가 히타이트를 단번에 무찌른 것 같지
만 실제 전쟁의 결과는 그렇지 않습니다. 전쟁이 끝나고 맺은 이집
트와 히타이트 간의 평화조약 내용을 살펴보면 도리어 히타이트에
게 조금 유리하거든요.

오른쪽의 비석이 바로 그 평화조약비인데 기원전 1258년에 제작됐
습니다. 한쪽 면에는 쐐기문자가, 반대쪽 면에는 이집트의 신성문

자가 새겨져 있습니다. 같은 내용을 두 판에 새겨 이집트와 히타이트가 각자 나누어 가졌지요. 이 비석은 세계 최초의 평화조약이라고 할 수 있겠습니다. 그 때문인지 복제품이 국제연합 본부에 전시되었던 적이 있습니다.

서로 라이벌 관계였던 두 나라가 왜 갑자기 평화조약을 체결한 건가요?

그건 새로이 떠오르던 강자 아시리아의 무서운 기세를 저지해야겠다는 공감대가 생겼기 때문입니다.

히타이트-이집트 평화비문, 기원전 1258년, 이스탄불고고학박물관 이 비문은 세계 최초의 강대국 간 평화조약이다.

| 전설로 남은 도시들, 님루드와 니네베 |

기원전 10세기 무렵 아시리아가 메소포타미아의 새로운 강자로 부상합니다. 북으로는 시리아, 남으로는 이집트까지 드넓은 영토를 차지했죠. 아시리아 사람들은 이 거대 제국을 건설하는 데 채 200년도 걸리지 않았습니다.

어마어마하네요. 아시리아인은 도대체 어떤 사람들이었나요?

민족의 이름부터 보자면 아시리아는 아슈르 신을 섬기는 사람들이라는 뜻입니다. 그래서 이들은 근거지로 삼았던 자신들의 도시도 아슈르라고 불렀습니다.

이들이 거대 제국을 건설할 수 있었던 원동력을 찾으려면 아무래도 군사력을 꼽아야 할 겁니다. 그들은 강력한 무기와 잘 조직된 군

아시리아 제국의 영토 기원전 8세기 무렵 전성기를 맞이한 아시리아 제국은 이스라엘과 이집트 지역까지 영토를 확장했다.

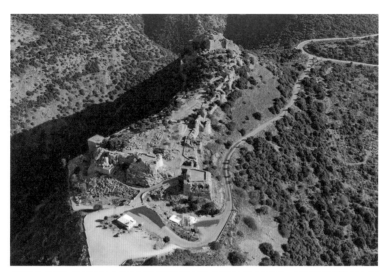

현재의 님루드 아시리아의 주요 도시였던 님루드의 흔적을 오늘날 이라크 북부에 위치한 모술 인근에서 확인할 수 있다.

대를 앞세워 전쟁을 벌였는데, 불리한 상황에도 조금도 머뭇거리지 않았고, 적에게 자비를 베풀지 않았다고 전해집니다. 다른 도시국가에서 반란이라도 일어나면 그 도시 안에 사람이 한 명도 남지 않을 때까지 철저하게 응징했다는 얘기도 있지요.

하지만 그게 전부는 아닙니다. 아무리 군사 대국이라 해도 아시리아 사람들 역시 도시 건설자의 면모를 가지고 있었습니다. 제국의 영토가 점차 넓어지면서 아슈르 외에도 여러 곳에 새로운 수도를 건설했는데, 님루드나 니네베 같은 도시가 대표적입니다.

이 중에서 님루드부터 살펴보도록 하겠습니다. 다른 말로는 니므롯 또는 갈라라고도 불렀는데, 들어보신 분도 계실 거예요.

성경에 나오는 도시 아닌가요?

맞습니다. 성경에는 유대인들이 메소포타미아 지역에 살던 다른 민족들에게 핍박받은 이야기가 자주 등장하는데, 아시리아도 그런 민족 중 하나였습니다. 그래서 성경에는 아시리아인들의 여러 도시가 적들의 도시로 기록되어 있습니다. 지금 살펴볼 님루드는 성경에 갈라라는 이름으로, 다음에 살펴볼 니네베는 니느웨라는 이름으로 등장하죠.

님루드가 처음으로 세워진 것은 기원전 1200년경이고, 전성기를 맞이한 건 기원전 880년경입니다. 아시리아의 유능한 정복 군주이자 가장 잔혹한 군주로 알려져 있는 아슈르나시르팔 2세가 님루드의 번영을 이끌었습니다. 오른쪽의 조각상이 바로 아슈르나시르팔 2세입니다.

앞에서 봤던 아카드의 사르곤 1세 등 메소포타미아의 다른 군주들과 마찬가지로 긴 수염을 기르고 머리를 단정하게 정리했는데, 조각상만 보아도 그 위엄이 느껴집니다.

아슈르나시르팔 2세 입상,
기원전 850년경, 영국박물관

님루드 왕궁 상상도, 1853년 님루드를 발굴한 고고학자 오스틴 레이어드의 책에 실린 그림으로 님루드는 평화롭고 풍요로운 도시로 묘사되어 있다.

이 도시를 발굴한 사람은 영국의 외교관이자 고고학자였던 오스틴 헨리 레이어드입니다. 그는 성경에 나오는 니네베를 발굴하려다가 1845년 우연히 님루드 유적을 발굴하게 됩니다.

위의 그림은 레이어드의 책에 실린 님루드 상상도입니다. 고고학 열풍이 불던 19세기 유럽의 분위기가 반영되어 지나치게 낭만적으로 그려지긴 했지만 님루드가 화려한 도시였던 것만은 분명해 보입니다. 아슈르나시르팔 2세가 이 도시를 증축한 뒤 무려 7만 명을 초대해 일주일 동안 연회를 베풀었다는 기록이 전해질 정도이니까요.

| 라마수, 아시리아를 지키는 수호상 |

영토도 넓고 화려한 궁성도 지었다니 아시리아 사람들이 남긴 미술 작품도 규모가 크고 화려할 것 같다는 생각이 듭니다. 아시리아의 미술 작품에는 어떤 것들이 있나요?

다행히도 아시리아가 남긴 흔적은 꽤 보존돼 있습니다. 일단 이 거대한 조각상을 보시죠.

문의 양옆에 서 있는 석상은 전설상의 동물 라마수를 새긴 겁니다. 라마수는 아시리아의 왕궁을 사악한 기운이나 외적으로부터 지켜주는 성스러운 동물로 알려져 있습니다. 그만큼 여기저기에 많이 새겨졌는데, 많은 서양 고고학자와 탐험가들이 이 신상을 뜯어 자

라마수, 기원전 883~859년경, 영국박물관 무게 10톤 이상의 거대한 돌을 통째로 깎아 만든 수호 신상으로, 성문이나 왕궁 입구에 세워져 있었다.

기 나라로 가져갔습니다. 그래서 라마수 조각상은 전 세계 미술관
과 박물관에 전시되어 있지요.

왼쪽의 라마수는 님루드의 궁전에 있던 것으로 지금은 영국박물관
에 소장되어 있습니다. 무게가 10톤 이상 되는 거대한 돌을 통째로
깎아 만든 엄청난 조각상입니다.

그 정도 무게면 옮기기도 힘들었을 텐데 굳이 뜯어가다니….

저로서도 이런 행위를 뭐라 평가해야 할지 참 난감합니다. 아시리
아 유적이 주로 발굴된 19세기는 워낙 험한 시대였어요. 발굴과 약
탈이 동시에 벌어지던 시대 말입니다. 하기야 요즘도 라마수 신상
들이 험한 꼴을 당하고 있기는 마찬가지입니다.

아래는 이라크국립박물관 앞에 서 있는 라마수를 찍은 사진입니다.
노략질을 당하지 않도록 미군 탱크가 지키고 서 있는데, 어떻게 생
각하면 참 초라한 모습이죠. 이 신상의 원래 역할은 탱크 따위의 도
움을 받지 않고도 나쁜 기운과 적으로부터 아시리아 왕실을 보호하
는 것이니까요. 라마수만으로는 더 이상 왕궁도 나라도 지킬 수 없
다는 사실이 이 사진에서
적나라하게 드러납니다.
하지만 고대에는 라마수
가 풍기는 느낌이 사뭇 달
랐을 거예요.

유물의 도난을 막기 위해 미군 탱크가 국립이라크박물
관 앞을 지키고 있다.

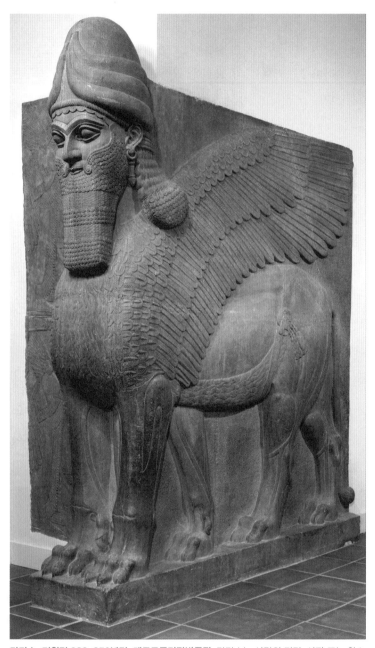

라마수, 기원전 883~859년경, 메트로폴리탄박물관 라마수는 사람의 머리, 사자 또는 황소의 몸통, 날개를 가진 상상의 동물로 용맹함의 상징이었다.

이제 라마수를 찬찬히 살펴보도록 하죠. 몸통이 아주 다부져 보입니다. 라마수의 몸통은 사자나 황소를 본떠 만들었고요. 날개도 달려 있고 머리는 사람의 모습을 본떠 만들었습니다. 용맹과 힘의 상징인 황소 또는 사자의 몸통에 민첩한 날개와 사람의 지혜를 합쳐 놓은 존재가 라마수입니다.

복합적인 상징이 담겨 있군요. 그런데 라마수의 다리가 다섯 개나 되는데요?

관찰력이 좋으시군요. 말씀하신 것처럼 대부분의 라마수는 다리가 다섯 개 달렸습니다. 하지만 다리 다섯인 동물을 새긴 건 아니에요. 조각가는 정면으로 봤을 때 두 개, 측면에서 봤을 때는 네 개가 보이도록 이렇게 표현한 겁니다. 덕분에 보는 각도에 따라서 다른 느낌을 주지요.

아시리아의 왕이 되어 라마수가 지키고 있는 왕궁으로 걸어 들어온다고 상상해보십시오. 멀리서 라마수를 보면 경비병이 차렷 자세로 성을 지키고 있는 듯 보입니다. 문을 통과하면서 바라보면 라마수는 앞으로 걸어나오고 있는 것처럼 보이고요.

앞서 메소포타미아 지역에서는 돌이 별로 없다고 했는데, 어떻게 이런 거대한 조각을 만들 수 있었던 건가요? 구데아 왕처럼 이렇게 큰 돌을 멀리서 수입했던 건가요?

좋은 질문이신데 구데아 왕 조각상과는 경우가 다릅니다. 아시리아

의 근거지 중에는 모술이라는 지역이 있습니다. 이라크 전쟁 당시 우리나라가 파병을 했던 곳이기도 하지요. 바로 그 모술로부터 반경 30킬로미터 안에 아시리아의 주요 도시들이 위치해 있습니다.

모술 근교에서는 앨러배스터 또는 설화석고라고 불리는 특수한 돌이 발견됩니다. 모술 마블, 모술의 대리석이라고 부르기도 하죠. 말씀하신 것처럼 메소포타미아 지역, 특히 두 강의 하류 지역에는 쓸 만한 석재가 별로 없는데요. 아시리아는 예외적으로 모술 마블을 활용해 다양한 석상과 부조들을 남길 수 있었습니다.

그러나 라마수에게는 지금 모술 지역에 있다는 게 불행한 일이 되고 말았습니다. 이슬람국가Islamic State, IS라는 단체가 이 지역을 점령하기 위해 일진일퇴를 거듭하며 문화재를 마구 파괴하고 있거든요.

제국주의 시대에는 서양 강대국들에게 빼앗기고 현대에는 정치적 분쟁 때문에 훼손당하고 있으니 메소포타미아 유물들의 수난은 끝이 없군요. 이런 분쟁만 아니었다면 유럽에 가서 성당이나 궁전을 관광하듯 메소포타미아의 여러 유적들을 직접 눈으로 볼 수 있을 텐데요.

정말 그렇습니다. 이런 상황을 지켜보고 있으면 복잡한 생각이 듭니다. 서구 강대국이 이 지역의 문화재를 마음대로 가져간 것은 분명 잘못된 일이지만 역설적이게도 다른 나라로 옮겨진 유물과 미술품은 안전하게 보존되고 있으니까요. 아시리아 왕궁의 조각이 바로 그런 경우입니다.

님루드 궁전 왕좌의 방 상상도, 1854년 왕궁 내부의 왕의 접견실은 화려하게 채색된 부조로 장식되어 있었다.

위의 상상도는 아시리아 왕궁 내부의 접견실을 묘사한 것으로, 오스틴 레이어드 저서에 소개되었습니다. 벽에 수많은 그림이 그려져 있는 것처럼 묘사되어 있지만 실제로는 그림이 아닌 부조입니다. 당시에는 모든 부조가 화려하게 채색되어 있었다고 합니다. 안타깝게도 지금은 채색이 모두 벗겨졌지만 감상할 가치가 충분한 작품들입니다. 이 부조들은 영국박물관과 루브르박물관 두 곳에 주로 전시되어 있는데 먼저 영국박물관 소장품을 살펴보도록 합시다.

| 영국박물관의 숨겨진 명소 |

여러 아시리아 전시관 중에서도 영국박물관 전시관은 제가 아주 좋

영국박물관 아시리아 전시실 영국박물관 아시리아 전시실에는 아시리아 왕궁 유적에서 뜯어온 대규모 부조 작품들이 전시되어 있다.

아하는 곳입니다. 소장품의 규모나 수준도 뛰어나지만 이곳만큼 미술 작품을 여유 있게 볼 수 있는 전시관이 없기 때문입니다.

영국박물관은 기본적으로 1년 내내 사람이 많습니다. 소장품이 워낙 훌륭하기도 하지만 특별전을 제외한 모든 전시가 일반인에게 무료로 개방되기 때문이죠. 제가 공부했던 학교와 얼마 떨어져 있지 않아서 자주 드나들었는데, 제대로 작품을 감상하려면 아침 일찍 가야만 했습니다. 그때 들어가면 박물관이 북적거리지 않아서 비교적 자유롭게 제가 보고 싶은 작품을 마음껏 볼 수 있었거든요.

하지만 아시리아 전시실만은 언제 가든지 저만의 공간이었죠. 일반

관광객들은 이 전시실에 잘 들르지 않거든요. 이집트관과 그리스관이라는 어마어마한 전시실 사이에 끼어 있는 데다가 '영국박물관에서 꼭 봐야 할 10가지' 리스트에도 잘 오르지 않아서 단체 관광객도 없습니다. 그래서 아시리아관에 가면 항상 전시실을 독차지할 기회가 있었습니다.

항상 사람들로 북적거린다는 영국박물관에서 여유롭게 전시를 즐길 수 있다니 저도 꼭 가보고 싶어요.

한 번쯤 가보길 추천해드리고 싶습니다. 다만 아시리아관의 부조를 제대로 감상하기 위해서는 이 작품들이 만들어진 맥락에 대해 한번 생각해볼 필요가 있습니다.

이 전시실의 부조에 묘사되어 있는 장면이 아무것도 모르는 사람의 눈에는 그저 잔인하게만 보일 수도 있거든요. 아시리아의 무시무시한 군사력을 형상화하는 걸 주된 목적으로 삼고 있다 보니 자세히 들여다볼수록 이 부조들이 보여주는 잔혹한 이미지에 섬뜩한 기분이 들 정도입니다.

잔인한 조각들을 본격적으로 살펴보기 전에 이미지가 덜 강한 작품으로 워밍업을 해봅시다. 지금부터 살펴볼 작품은 왕좌 바로 뒤편 벽에 새겨져 있던 부조입니다. 다음 페이지의 작품을 보시죠. 가운데에 나무를 두고 네 사람이 서 있는 구도인데, 이 중 누가 아슈르나시르팔 2세일까요?

보통은 주인공이 가운데에 서니까 나무에 가까이 서 있는 사람이

생명의 나무, 기원전 865~860년경, 영국박물관 아슈르나시르팔 2세의 궁전에서 발견된 이 부조는 원래는 왕좌 뒤에 새겨져 있었을 것으로 추정된다.

주인공일 텐데, 그렇게 따져도 주인공이 될 만한 사람이 두 명이네요. 잘 모르겠어요. 둘이 똑같이 생긴 것 같아요.

헷갈리시는 게 당연합니다. 사실 두 사람 모두 아슈르나시르팔 2세 거든요. 한 명의 왕을 양편에 똑같이 새겨놓은 거죠. 둘 다 왼손에는 지휘봉을 오른손에는 반지를 들고 있습니다. 왜 똑같은 왕의 모습을 두 개나 새겨놓았는지 정확한 이유는 알 수 없습니다. 하지만 이집트의 아부심벨 신전에도 람세스 2세 조각상이 네 개나 세워져 있던 걸 생각하면 고대 세계에서 왕의 권위를 강조하기 위해 왕의 조각상을 한 곳에 여러 개 만들었을 것으로 추측해볼 수 있습니다. 함무라비 법비에 새겨진 함무라비 왕이 한 손에 지휘봉과 반지를

수호신 아슈르나시르팔 2세 지휘봉 수호신

지휘봉 반지 반지

생명의 나무 도해

다 쥐고 있었다면 이 조각에서는 한 손에 하나씩 들고 있지요. 이
외에도 메소포타미아에서 왕을 표현할 때 쓰는 전형적인 상징물이
모두 들어가 있습니다. 아슈르나시르팔 2세는 아카드의 사르곤 왕
처럼 수염을 길렀고 머리에는 왕을 상징하는 모자를 썼습니다. 어
떤 의식을 엄숙하게 수행하는 중임을 알 수 있습니다.

뒤에 서 있는 나머지 두 명은 누구인가요?

왕을 지키는 수호신입니다. 물을 뿌리며 아슈르나시르팔을 축복하
고 있습니다. 가운데 새겨져 있는 것은 나무로, 메소포타미아에서
는 나무가 번영을 의미했습니다. 세계 각지의 신화와 전설에서 나

아슈르나시르팔 왕의 사자 사냥, 기원전 865~860년경, 영국박물관 전차에 오른 채로 사자를 사냥하는 아슈르나시르팔 2세의 모습이 묘사된 이 조각은 님루드의 궁전에서 발견되었다.

무는 중요한 상징으로 등장하는데, '생명의 나무'라고 불리는 이 상징이 메소포타미아 지역에서 시작됐다는 주장도 있습니다. 나무 위의 문양은 아시리아 사람들이 섬기던 아슈르 신의 상징입니다.

아슈르나시르팔 왕의 모습이 새겨진 조각을 하나 더 보죠. 아시리아 부조 중에는 사자 사냥 장면을 새긴 작품들이 많습니다. 아시리아 사람들은 새로운 땅을 정복하면 그 땅에서 가장 강한 동물을 죽이는 의식을 치렀습니다. 조각에 새겨진 장면들도 그런 상징적인 의식의 일부였을 것으로 보입니다. 위의 조각을 보면 아슈르나시르팔 왕은 전차를 향해 돌격해오는 수사자에 용감하게 맞서는 모습으로 묘사되어 있습니다.

왕이 직접 사자 사냥에 나서다니 그러다가 다치기라도 하면 어쩌려고 그랬을까요?

그런 걱정은 하지 않으셔도 됩니다. 진짜 사냥이라기보다는 왕의 위엄과 힘을 보여주기 위한 일종의 의식이었다고 봐야 하거든요. 군인들이 사자를 포획해오면 우리에 가두어놓고 왕이 활을 쏜다든지, 이미 전투력을 상실한 사자를 죽이는 식으로 왕의 힘을 과시했을 겁니다.

이런 장면을 새긴 부조에도 왕의 위엄을 널리 선전하겠다는 목적이 반영되어 있었어요. 아슈르나시르팔 왕의 모습도 실제 그대로를 새긴 게 아니라 더 멋지고 무섭게 표현하기 위해 윤색한 결과물이라고 보셔야 합니다.

설명을 듣고 보니 아슈르나시르팔 왕 부분만 그림자가 더 짙어서 왕의 모습이 더 두드러지게 보이는 것 같아요.

잘 보셨습니다. 이 조각을 만든 사람들이 의도한 결과였습니다. 부조란 표현하려고 하는 중요한 대상의 형태를 남기고 배경을 깎아내는 조각 방법을 말하는데, 이 작품은 배경의 깊이를 똑같이 맞춘 게 아니라 강조하려는 대상의 윤곽선 부분을 더욱 깊게 파냈습니다. 바깥쪽을 1센티미터 깊이로 팠다면 중간 부분은 2센티미터, 가장 안쪽의 말이나 사람 형상 주변 부분은 3센티미터 이런 식으로 말입니다. 그 결과 말과 사람의 형상이 더욱 볼록 튀어나온 것처럼 보이는 효과가 납니다. 조각들이 평면에서 살아서 튀어나오는 것 같은 느낌이 들지요. 사진으로 볼 때보다 실제로 가서 볼 때 더욱 생생하게 감상할 수 있습니다.

적에게 화살을 쏘는 아시리아 궁수들, 기원전 883~859년경, 영국박물관 아슈르나시르팔 2세의 궁전에서 발견된 이 부조에는 강물로 뛰어든 적들을 향해 활을 쏘고 있는 아시리아 군대의 용맹한 모습이 표현되어 있다.

| 전쟁을 고증하다 |

이제 본격적으로 전투 장면을 보도록 하지요. 위의 부조에는 전투 중 강물로 뛰어들어 도망치는 적과 왼편에서 화살을 쏘는 아시리아 군인들이 등장합니다. 아무리 기를 쓰고 도망치려고 해도 아시리아 군인들을 당해낼 순 없었나 봅니다. 적들 중 한 명은 이미 화살에 맞았군요.

이 조각에서 흥미로운 점은 아시리아 군인과 적을 표현하는 방식의 차이입니다. 왼쪽 위에 자리한 아시리아 궁수들은 질서정연하기 이를 데 없습니다. 두 명의 궁수가 동일한 자세로 활시위를 당기고 있지요. 탄탄하게 강조된 종아리 근육도 아시리아 군대의 강인함을 보여줍니다.

반면 적들은 압축적으로 생략해 표현했습니다. 아무리 수영을 하는 중이라고 해도 전혀 위엄 있거나 절도 있어 보이지 않습니다.

도망치는 사람들은 짐 꾸러미 같은 걸 안고 있네요. 조각에까지 새긴 걸 보면 중요한 물건인 것일 텐데 정체가 뭘까요?

아, 저것은 당시에 쓰던 일종의 튜브입니다. 동물 가죽을 이용해 튜브를 만들어 그걸 껴안고 헤엄쳐 물을 건너갔다고 합니다.

튜브일 거라고 생각도 못 했어요. 이런 부조는 역사적 자료의 가치도 충분하겠네요.

그렇다고 봐야겠지요. 물론 이 부조에 등장하는 장면 자체가 역사적 사실이라고는 볼 수 없습니다. 람세스 2세와 히타이트의 전쟁 장면을 새긴 부조에 이집트의 용맹함이 과장되어 있듯이 이 작품에서도 아시리아 군대의 용맹함을 부풀려서 표현했을 가능성이 있지요. 어느 정도 과장은 있었을지 모르지만 그럼에도 아시리아의 군사력을 충분히 짐작해볼 수 있습니다.

| 왕궁 벽에 새긴 스펙터클 전쟁 드라마 |

이번에 보여드릴 작품은 성경을 아시는 분들께 특히 재미있을 겁니다. 이 작품에 묘사돼 있는 전투가 구약성경의 열왕기하권에 실려

있거든요. 이 작품의 이름은 라기스 전투입니다.

영국박물관에는 라기스 전투 부조만 따로 모아놓은 전시실이 있는데, 그럴 만한 가치가 있는 대단한 작품입니다. 아시리아 미술의 성격을 가장 잘 보여주는 대표작이라고 할 만한 데다가 총 길이가 12미터에 달하는 만큼 규모도 어마어마합니다. 이 넓은 화면에 라기스 전투 장면을 빼곡히 묘사했습니다.

저는 성경을 잘 몰라서 라기스 전투라고 말해주셔도 감이 잘 오지 않는데요.

라기스는 예루살렘 남쪽에 위치한 유대 민족의 요새입니다. 이곳에서 기원전 701년을 전후해 엄청난 전투가 벌어졌지요. 그 흔적이 지금까지 남아 있을 정도입니다. 1932년 발굴에서는 이 도시가 거대

라기스 전투, 기원전 700~692년경, 영국박물관 유대의 중요 도시였던 라기스를 아시리아 군대가 공격한 사건을 표현한 부조 작품으로 총 길이가 12미터에 이른다.

한 화재로 몰락한 자취가 확인됐고, 커다란 동굴에서 시신 1500구가 한꺼번에 발견되기도 했습니다. 집단 학살이 벌어졌다고 추정할 수 있겠지요. 발굴 결과 라기스성은 성벽도 두껍고 성문도 삼중으로 구축된 단단한 요새였다는 게 밝혀졌지만, 아시리아의 군사력을 버텨내지 못하고 철저히 파괴되었습니다.

성경에는 전투의 결과가 어떻게 묘사되어 있나요?

성경에는 유대인들이 이 전쟁에서 이겼다고 되어 있어요. 성경은 유대인들의 기록이니까 그들이 기록하고 싶은 것만 기록했나 봅니다. 아시리아의 왕 산헤립이 남긴 기록은 반대거든요. 이에 따르면 아시리아 사람들이 이 전쟁에서 20만 명의 포로를 잡았을 뿐만 아니라 라기스를 포함한 유대의 46개 도시를 공략했고, 예루살렘도 함락하고 왕마저 체포했다고 합니다.

그럼 어떤 게 사실인가요? 성경은 종교 경전이니까 아시리아 산헤립 왕의 기록이 조금 더 정확하다고 봐야 할까요?

그렇지는 않습니다. 어느 쪽이든 자신들의 입장에서 기록한 내용이니까요. 예컨대 아시리아의 기록에서 예루살렘을 공격했다는 이야기는 사실과 다릅니다. 아시리아인들은 라기스를 친 다음 갑자기 후퇴하거든요. 아마 다른 지역의 반란을 제압하기 위해서였던 것 같은데 성경에는 신의 계시를 받은 유대 군대가 아시리아를 무찔렀다고 기록돼 있습니다.

라기스 전투 도해

이 전쟁은 성경에 기록돼 있다는 것 말고도 재미있는 점이 많은데
요. 그중 하나는 이집트 군대가 유대인들을 돕기 위해 이 전쟁에 참
여했다는 점입니다. 이집트가 유대인들과 힘을 합쳐 아시리아를 견
제하려고 했던 거죠. 실제 이 전쟁에 참여했던 장군 중 한 사람은
나중에 이집트 파라오가 되기도 합니다.

많은 이야기가 함축된 한 편의 영화 같은 조각이네요. 작품이 더욱
궁금해지는데요.

그러면 작품을 보면서 이야기하도록 합시다. 전쟁 잔혹사를 기록한
작품 중에서는 단연 최고라고 할 수 있습니다. 전체 12미터 길이에
이르는 거대한 화면에 우르의 군기에서 봤던 것과는 차원이 다른
사실적인 전쟁의 기록이 실려 있습니다.
부조는 아무래도 입체 작품이라 사진으로 보면 잘 보이지 않으니
대신 위 도해를 보도록 하겠습니다. 이 도해도 조각의 전체가 아닌
일부를 묘사한 겁니다.

무척 복잡해 보이는데요. 어떤 장면이죠?

왼쪽에는 아시리아 군대가 이중으로 된 성을 공격하고 있고 오른쪽에는 승리한 아시리아 군대가 왕에게 전리품과 포로를 바치고 있습니다. 아래 사진을 보시죠. 생생한 공성전의 한 장면입니다. 성채를 사이에 두고 위에서 화살을 쏘며 완강하게 저항하는 유대인들과 사다리를 놓고 한 발 한 발 전진하는 아시리아 군대가 묘사돼 있습니다.

라기스 전투(부분1) 유대 군사들이 성탑에서 화살을 쏘며 저항하고 아시리아 군사들은 사다리를 놓고 성채를 오르고 있는 모습을 사실적으로 묘사했다.

성채는 이미 곳곳이 무너졌고 유대인들은 패퇴하는 중입니다. 아시리아인들의 일방적인 입장만이 담겨 있는 작품인 만큼 객관적인 사실이라고 보기 어렵지만 지금으로부터 무려 2700년 전에 벌어졌던 전쟁이라고는 믿을 수 없을 만큼 생생하게

묘사되어 있습니다.

그뿐만이 아닙니다. 아시리아 사람들은 유대인들을 굴복시키기 위해 온갖 수단을 다 썼습니다.

오른쪽에 보시는 것처럼 포로들을 처형하는 잔인한 장면이 그대로 새겨져 있습니다. 살가죽이 벗겨지고 있는 사람은 머

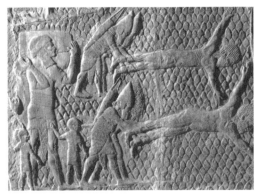

라기스 전투(부분2) 산 채로 포로의 살가죽을 벗기는 모습을 표현한 부조.

리 모양 등으로 미루어 보아 흑인이었을 가능성이 있습니다. 이집트인들이 유대인들을 도와주려고 구원병을 보냈을 때 흑인 병사들이 섞여 있었거든요.

아무리 전쟁 중이라지만 너무 잔인하네요. 아시리아인들은 메소포타미아의 여러 민족들 중에서도 유독 더 잔인한 민족이었나요?

글쎄요. 아시리아인들의 천성이 잔인해서 이런 짓을 벌였다고 보기는 어려울 겁니다. 잔인한 행위이기는 하지만 전쟁에서 승리를 거두기 위한 하나의 전략으로 볼 수도 있거든요. 포로의 시신을 장대에 꽂아 보여주거나 포로의 살가죽을 산 채로 벗겨내는 등의 행위로 적의 사기를 꺾으려고 했던 겁니다. 이런 전술은 문자 기록으로도 남아 있고 부조로도 새겨졌습니다.

이 모든 전술이 효과가 있었는지는 알 수 없지만 이 부조만 보면 아시리아 군대는 라기스에서 크나큰 승리를 거두었던 모양입니다.

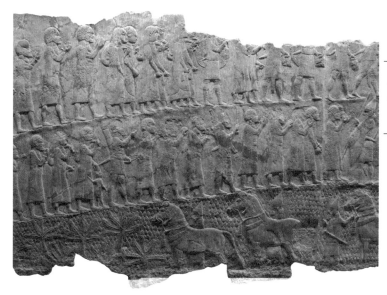

적의 머리를
들고 행진하는
아시리아 군대

손이 묶인 채
끌려가는
유대 포로

라기스 전투(부분3) 손이 묶인 채 끌려가는 유대 포로들의 모습과 적군의 머리를 들고 행진하는
아시리아 군인의 모습이 생생하게 묘사되어 있다.

방금 본 도해에는 포함되어 있지 않지만 위 부조도 라기스 전투의
한 장면으로 세 단으로 나뉜 화면에 전투 이후의 모습이 묘사되어
있습니다. 가장 위 칸에 묘사된 아시리아 병사들을 보십시오. 행진
하는 그들의 손에는 적의 머리가 하나씩 들려 있습니다. 두 번째 칸
에는 간신히 목숨만을 부지한 채 끌려가는 포로들의 모습이 새겨져
있는데, 아시리아 병사의 지시에 따라 양손이 묶인 채 무기력하게
걷고 있습니다.

다음 페이지의 사진은 라기스 부조 중에서도 전투의 결과가 가장
분명하게 묘사된 부분입니다. 도해에서 가장 오른쪽 부분에 해당하
는 장면인데요. 두 손이 묶인 포로들이 엎드려서 아시리아의 왕에
게 목숨을 구걸하고 있습니다. 반면 아시리아의 군인들은 당당하게
서서 왕에게 전투의 승리를 고하고 있지요.

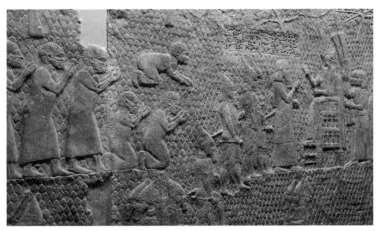

라기스 전투(부분4) 포로로 잡혀온 유대인들이 아시리아 왕 앞에서 무릎을 꿇고 생명을 구걸하는 장면이다.

이런 작품을 보면 미술은 예쁘고 아름답거나 보기 좋은 것만이 아니라는 생각을 더욱 굳히게 됩니다. 메소포타미아에서는 삶과 역사의 순간을 기록하고 자신들의 권위와 위엄을 과시하는 것, 이미지로 적의 기선을 제압하는 것 등 여러 목적을 달성하기 위해 미술을 적극적으로 활용했습니다.

전쟁 자체가 치열하기도 했지만 조각 작품에 굳이 그런 잔혹한 장면을 포함시킨 것은 그런 의도가 반영되어 있다는 거군요.

그렇습니다. 영국박물관에 가면 꼭 아시리아 전시실을 둘러보시기 바랍니다. 아시리아 미술만이 아니라 미술 자체에 대한 이해의 폭이 더 넓어지실 겁니다.

| 루브르박물관 아시리아 전시실 |

루브르박물관에도 아시리아의 미술 작품이 많이 전시돼 있다고 하셨잖아요. 루브르박물관 소장품도 영국박물관 소장품과 비슷한가요?

루브르박물관의 소장품도 꼭 한 번 감상해볼 만하지요. 영국박물관 소장품이 오스틴 레이어드에 의해 발견된 것들이라면 루브르 소장품은 폴 에밀 보타라는 프랑스 고고학자의 발굴 작업을 통해 프랑스로 건너오게 된 것들입니다. 아래는 루브르박물관의 아시리아 전시실 모습입니다.

루브르박물관 아시리아 전시실 루브르의 아시리아 전시실에는 사르곤 2세의 코르사바드 왕궁에서 가져온 유물들이 전시되어 있다.

저는 루브르 전시 방식이 더 좋은 것 같아요. 구체적인 작품의 내용은 아직 모르지만 전시실 분위기는 영국박물관에 비해 밝아 보여요.

그렇지요. 제 생각에도 루브르 쪽 전시 방식이 명랑하게 느껴집니다. 자연 채광이 되는 장소에 널찍하게 배치해놔서 그런지 분위기도 밝아 보이는군요. 물론 조각의 내용은 결코 밝다고 할 수 없지만요.

루브르박물관의 소장품 중 대표작을 꼽는다면 어떤 작품일까요?

루브르박물관의 소장품들은 사르곤 2세 당시 조각된 작품들이 중심을 이루고 있습니다.

사르곤 왕이라면 아카드의 왕 아니었나요? 두상을 보여주셨던 기억이 나는데….

동명이인입니다. 사르곤 1세는 아카드의 왕이고, 사르곤 2세는 아시리아의 왕입니다. 사르곤은 진정한 왕, 정당한 왕이라는 뜻으로 사르곤 2세는 왕이 된 후에 직접 자신의 이름을 정했다고 알려져 있습니다. 사르곤 1세에게 감정이입을 한 것 같기도 해요. 사르곤 1세가 여사제의 사생아로서 원래는 왕이 될 수 없는 신분이었던 것과 마찬가지로, 사르곤 2세 역시 적통에 따라 왕위를 계승한 사람이 아니라 왕위를 찬탈한 인물이었거든요. 학자들은 사르곤 2세가 자신의 정당성을 강화하기 위해 사르곤 1세의 전설을 그럴싸하게 포장해

자기 이미지와 연결시키는 작업을 했다고 주장합니다. 사르곤 2세 시기에 만들어진 아래의 조각상을 보도록 하죠.

이 커다란 인물 조각상은 사르곤 2세를 새긴 건가요?

그건 아닙니다. 정확히는 알 수 없지만 보통 길가메시로 추정하지요. 길가메시는 메소포타미아의 전설적인 왕으로 우르의 푸아비 왕비 무덤에서 출토된 황소 머리 악기에도 등장합니다. 양팔에 황소를 한 마리씩 끼고 있는 모습으로 말입니다.

사르곤 2세 시기의 길가메시 조각상은 황소가 아니라

길가메시 조각상, 기원전 722~705년 경, 루브르박물관 이 조각상의 모델은 고대 메소포타미아의 영웅 길가메시로 추정된다. 푸아비 왕비 무덤에서 발견된 악기(아래)에도 유사한 방식으로 길가메시의 모습이 그려져 있다.

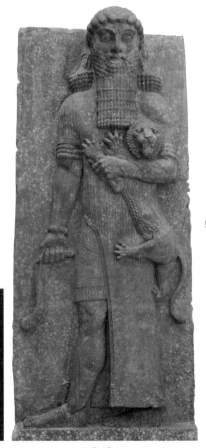

5.52m

2.18m

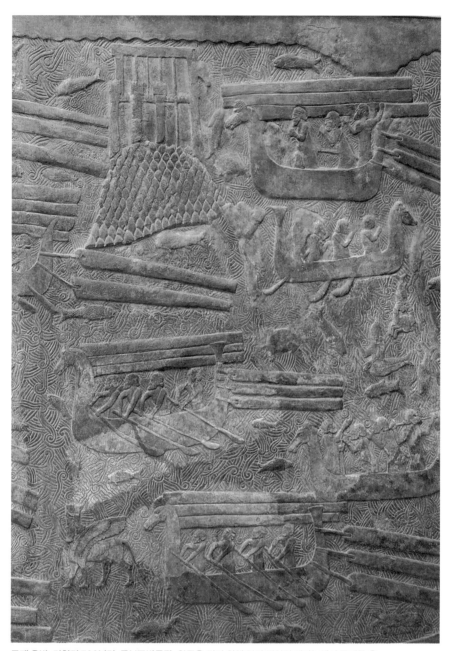

목재 운반, 기원전 700년경, 루브르박물관 왕궁을 짓기 위해 멀리 떨어진 레바논에서 목재를 운반해오는 과정을 부조로 새겼다.

사자를 안고 있네요. 사자가 아니라 꼭 고양이처럼 보여요. 아무리 권위를 과시할 목적이었다고는 해도 너무 과장된 것 같아요.

| 미술, 권력을 찬양하다 |

지배자의 이미지를 과장되게 표현하는 것과는 좀 다른 방식으로 아시리아 왕들의 능력을 과시한 작품도 있습니다. 제가 특히 좋아하는 부조를 하나 보여드리지요. 왼쪽 작품을 보세요. 이걸 보면 아시리아인들은 정말 못하는 게 없었다는 생각이 듭니다.

레바논에서 삼나무를 운반해오는 장면입니다. 아시리아 지역에는 목재가 아주 부족했습니다. 그래서 새로운 왕궁을 지으려면 레바논으로부터 목재를 수입해와야 했죠. 지금의 이라크 모술 지역에 해당하는 니네베에서 레바논까지 직선거리만 720킬로미터인데, 실제 운반 거리는 훨씬 더 길었겠죠.

다음 페이지의 지도를 보시면 얼마나 힘든 작업이었을지 실감이 나실 겁니다. 레바논의 산에서 삼나무를 자르고 바닷가로 옮긴 다음 바다를 거쳐 강 하류에서부터 상류로 물길을 거슬러서 나무를 나르는 거예요.

엄청난 사업이었겠군요. 오늘날에도 저런 규모의 공사는 쉽지 않을 것 같은데….

그렇지요. '그런 사업을 가능하게 하는 제국이 바로 아시리아'라는

삼림 운반 경로 지도 아시리아인들은 레바논에서 아시리아까지 수백 킬로미터의 거리임에도 불구하고 왕궁을 짓기 위해 목재를 운반해왔다.

자부심이 있었기에 아시리아 사람들은 이 장면을 부조로 남겨 기념한 겁니다. 그 제국의 주인인 왕의 권위는 간접적으로나마 분명히 드러났을 테고요.

전쟁 장면이 아닌 다른 소재를 다룬 부조는 처음 보는 것 같아요. 자세히 살펴볼 수 있을까요?

그럼요. 구석구석 뜯어보면 더욱 재미있는 작품입니다. 오른쪽을 보세요. 통나무를 배에 싣거나 끈으로 묶어서 바다에 띄워 사르곤 2세의 궁전까지 옮기고 있는데요. 더욱 흥미로운 것은 물결 속에 숨어 있는 동물들입니다.

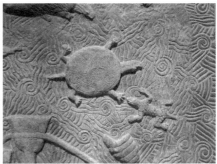

목재 운반(부분) 목재를 나르는 배와 사람들 사이에 거북이, 도마뱀, 물고기 등을 앙증맞게 묘사해놓았다.

저건 도마뱀인가요? 거북이도 보이네요. 다양한 생물들이 표현되어 있어 재밌습니다.

그렇죠? 물결만 새겨넣어서는 지루하다고 생각했던 건지 이 부조의 제작자는 거북이, 도마뱀, 각종 물고기를 화면 곳곳에 새겨넣었습니다. 별로 중요해 보이지 않는 표현이지만 조각가가 창의력을 발휘한 부분이 바로 여기라고 생각됩니다.

아시리아 미술은 왕과 그 주변의 엘리트들을 아주 고정된 양식으로 표현합니다. 정해진 법칙에 따라 근엄한 모습만을 묘사해야 했으니 이 시대의 장인들로서는 상상력을 발휘하기가 어려웠을 겁니다. 하지만 권력의 손길이 미치지 않는 주변의 보조적인 부분을 묘사할 때는 작가의 자유분방한 솜씨를 발휘했습니다.

이런 걸 보면 아시리아인들도 마냥 잔인하기만 한 건 아니었을 것 같아요.

전쟁이 잦은 사회였던 만큼 어쩔 수 없이 잔혹해질 수밖에 없었던 상황이 있었던 거겠죠. 그러나 그들에게도 다양한 모습의 삶이 있었을 겁니다.

| 장인이 새긴 왕, 예술가가 새긴 사자 |

적을 제압할 때는 인정사정없던 아시리아 사람들도 자기들 세계는 번영과 풍요, 평화가 넘치기를 바랐던 것 같습니다. 아시리아 최고의 번영기를 구가했던 아슈르바니팔 왕이 등장하는 부조 몇 편을 예로 들어보죠. 아래 작품을 보십시오.

적군의 머리

연회를 즐기는
왕과 왕비

아슈르바니팔 왕의 연회, 기원전 645년경, 영국박물관 평화로운 연회 장면을 묘사한 이 작품에도 정치적 선전 의도가 반영되어 있다.

평화로워 보이네요. 앞서 봤던 작품들하고는 확실히 다르군요. 연회를 즐기고 있는 장면 같아 보이는데요.

아시리아의 왕답게 전쟁터에서는 잔혹했던 아슈르바니팔 왕이지만 궁궐에서는 부인과 함께 나무 그늘 아래서 즐거운 시간을 보냈던 모양입니다. 하지만 거기까지만 감상하면 중요한 포인트를 놓치게 됩니다. 이 부조에는 숨겨진 부분이 있거든요. 왼쪽의 야자수를 보세요.

저게 뭐죠? 뭐가 매달려 있는 것 같은데요.

사람의 잘린 머리입니다. 아시리아와 전쟁을 치른 엘람 군주의 목이지요.

이 부조 작품은 실제 장면을 새긴 걸까요? 그렇다면 너무 악취미라는 생각이 드네요.

글쎄요. 정확히는 알 수 없습니다만 아슈르바니팔 왕의 엽기적인 취향이라고 보기보다는 왕의 권위를 드러내기 위해 부조 속에 위협적인 장면을 연출해놓았다고 보아야 할 것 같습니다.
아슈르바니팔 왕이 주로 거처했던 니네베에서는 이것 말고도 강력한 군주의 모습을 표현한 부조가 많이 발견되거든요. 다음 페이지의 작품을 보세요. 사자를 사냥하는 모습을 보면 아슈르바니팔 왕은 아슈르나시르팔 2세보다도 더욱 강해 보입니다. 전차 위가 아닌 바로 정면에서 칼 한 자루와 맨손으로 사자를 제압하고 있습니다.

아슈르바니팔 왕의 사자 사냥, 기원전 645년경, 영국박물관 아시리아의 마지막 왕 아슈르바니팔 왕이 맨손으로 사자를 제압하고 있는 장면을 새긴 부조이다.

아슈르바니팔 왕과 사자를 표현한 방식의 차이를 눈여겨보시기 바랍니다. 아슈르바니팔 왕은 살아 있는 사람이 아닌 로봇처럼 딱딱한 모습이지요. 하지만 죽어가는 사자를 표현한 방식은 다릅니다. 표정이나 세세한 근육의 묘사를 보세요. 작가가 상상력을 최대한 발휘해 사자의 동적인 움직임을 생생하게 표현해냈습니다.

사자 사냥 부조 중에서 가장 유명한 건 죽어가는 암사자를 새긴 오른쪽의 부조입니다. 화살을 맞아 하체가 마비된 사자가 고통 속에서 울부짖고 있는 모습을 표현한 겁니다.

정말 사자의 고통을 실감 나게 표현해놓았네요.

죽어가는 암사자, 기원전 645년경, 영국박물관 화살을 맞아 다리가 마비되어가고 있는 암사자의 모습이 사실적으로 묘사되어 있다.

화살을 맞고 죽어가는 사자, 기원전 645년경, 영국박물관 일부러 거칠게 표현한 배경은 화살을 맞고 몸부림치는 사자의 역동성을 효과적으로 표현하기 위한 하나의 장치였다.

근육을 묘사한 디테일도 훌륭해서 마치 죽어가는 사자를 그대로 찍어놓은 스냅숏 같은 느낌마저 줍니다.

심지어는 운동감을 표현하기 위해 조각가가 색다른 기법을 시도한 흔적도 발견됩니다. 앞 페이지의 아래 작품을 보면 일부러 배경을 굉장히 거칠게 깎아냈어요. 덕분에 화면에서 운동감과 힘이 느껴집니다. 여기에서도 아시리아 조각의 특징이 드러납니다. 왕이나 왕 주변의 군인들을 표현할 때는 정형화된 방법을 쓰고 있지만 사자는 마치 눈앞에서 살아 움직이는 것처럼 생생하게 표현했습니다.

| 위대한 제국은 칼로만 세워지지 않는다 |

지금까지 아슈르바니팔의 잔혹한 모습을 주로 소개해드리긴 했지만 그가 그렇게 끔찍한 인물이기만 한 건 아니었습니다. 오른쪽 동상은 미국 샌프란시스코에 있는 아슈르바니팔의 청동상입니다. 1988년 조각가 프레드 파라드가 제작한 것으로 아시리아 미술 재단 설립을 기념해서 세워진 것입니다.

프레드 파라드, 아슈르바니팔 청동 조각, 1988년, 샌프란시스코 한 손으로는 사자를 제압하고, 다른 손에는 점토판을 들고 있는 모습의 이 조각상은 정복 군주이자 문화 군주였던 아슈르바니팔 왕의 복합적인 면모를 잘 보여준다.

홍수 신화 점토판, 기원전 600년경, 영국박물관 아슈르바니팔 왕의 점토판 도서관에서 발견된 이 점토판에는 길가메시 서사시의 일부인 홍수 설화가 기록되어 있다.

이 동상에서 아슈르바니팔은 강인한 정복 군주뿐만 아니라 문화 군주로도 묘사되어 있는데요. 이미지를 왜곡한 거라고는 할 수 없습니다. 아슈르바니팔 왕은 점토판 도서관을 만드는 등 문화적으로도 큰 기여를 했거든요. 아슈르바니팔 왕의 점토판 도서관에서 발견된 3만여 점의 점토판은 메소포타미아 역사 연구의 필수적인 자료가 되었습니다.

메소포타미아 신화 중 가장 유명한 길가메시 서사시도 바로 이 도서관의 점토판을 통해 우리에게 알려진 겁니다.

전쟁에만 능했던 왕이 아니라 학식까지 겸비한 왕이었군요. 이런 훌륭한 왕이 있었으니 앞서 등장했던 다른 나라들과 달리 오래 유지될 수 있었을 것 같네요.

꼭 그렇지만은 않습니다. 영토는 점점 넓어졌지만 아슈르바니팔 왕을 포함한 아시리아의 어떤 왕도 그 영토를 모두 관리할 수 있는 효율적인 행정 체계를 만들지는 못했거든요. 그래서 중앙정부가 신경을 쓰지 않는다 싶으면 곳곳에서 반란이 일어났습니다. 이 반란을 진압하느라 어마어마한 국력이 소모됐죠. 결국 아시리아 제국은 함무라비 이후 맥을 못 추고 있던 바빌로니아가 힘을 회복하

들라크루아, 사르다나팔루스의 죽음, 1827년, 루브르박물관 아시리아 제국의 마지막 순간이라는 비극적이면서도 낭만적인 소재는 19세기 유럽 예술가들의 동경을 불러일으켰다.

여 신바빌로니아 제국으로 거듭난 후 그 손에 멸망하고 맙니다. 강력한 힘을 지닌 거대 제국 아시리아의 몰락은 이후로도 많은 사람들의 관심과 호기심의 대상이 되었습니다. 서양의 여러 시인과 화가들 역시 아시리아 제국의 몰락을 소재로 한 작품을 남겼습니다. 19세기 프랑스의 화가 들라크루아가 상상력을 동원해 그린 '사르다나팔루스의 죽음'이 대표적인 경우입니다. 여기서 사르다나팔루스는 실존 인물이 아닙니다. 아시리아의 마지막 왕은 아슈르우발리트 2세였거든요. 아시리아 군대가 패배하고 말았다는 이야기를 전해 듣고 왕궁을 스스로 파괴해버렸다고 전해집니다.

이 이야기가 유럽인들에게는 매력적으로 느껴졌던 모양이에요. '오리엔트'에 대해 품고 있던 자기 나름의 이미지로 아슈르우발리트

2세의 이미지를 윤색해 사르다나팔루스라는 가상의 인물을 만들어 낸 거지요. 같은 모티프로 영국의 시인 바이런이 쓴 시를 바탕으로, 들라크루아는 후궁들을 죽이고 자기 왕궁에 불을 지르는 사르다나팔루스의 모습을 묘사했습니다.

나체의 후궁들이 살해당하는 장면이 다소 선정적으로 느껴지는데요. 한 나라가 몰락하는 순간을 너무 화가 자신의 환상에 의존해 표현한 것 같아요.

아마 들라크루아를 비롯한 유럽 사람들에게는 자기가 아시리아의 역사를 멋대로 왜곡하고 있다는 의식이 전혀 없었을 겁니다. '사르다나팔루스의 죽음'은 1827년 작품으로, 아시리아의 모든 도시가 발굴되고 쐐기문자가 해독된 때는 이 그림이 그려지고 나서 한 세대 뒤의 일이거든요. 고고학 발굴을 통해 아시리아의 실제 모습이 밝혀지기 전이니 서유럽 사람들에게 아시리아는 상상을 자극하는 신비로운 전설 속의 국가였을 겁니다.

어쩌면 서양인들에게 수천 년 전 메소포타미아 지역에 거대한 도시를 짓고 놀라운 풍요를 누린 국가가 있었다는 것 자체가 믿기 힘든 일이었겠지요. 저 역시 영국박물관 아시리아 전시실의 부조를 처음 봤을 때 충격을 받았으니까요. 미술사를 공부하는 의미와 즐거움이 여기에 있지 않을까 생각합니다. 우리의 단편적인 지식과 편견으로 무지하거나, 오해하고 있던 역사를 재발견할 수 있는 기회를 주니까요.

미술 작품을 통해 엿본 아시리아는 거대한 도시를 건설하고, 왕궁

벽에 수십 미터에 달하는 부조를 새길 만큼 부유한 나라였습니다. 그리고 그 거대한 부조에 왕국의 유지와 번영에 필요한 정치적인 메시지를 새겨놓았지요. 그 메시지는 혹시라도 있을지 모를 반역과 전쟁에 대비한 경고일 수도 있고, 전장에서 죽어간 군인들을 기리고 영광스러운 승리를 기념하는 것일 수도 있습니다.

우리는 미술을 통해 아시리아 사람들의 생각과 삶을 보다 풍성하게 이해할 수 있었습니다. 다음으로 살펴볼 신바빌로니아와 페르시아 미술 역시 우리가 알지 못했거나 오해하고 있던 사람들의 삶과 역사에 대한 이해를 제공해줄 겁니다.

기원전 15세기 무렵, 메소포타미아 전역을 지배한 아시리아의 여러 왕궁에서는
처절한 전쟁 장면과 화살을 맞아 고통스럽게 죽어가는 사자의 모습이 새겨진 부조가
발견되었다. 이 작품들을 통해 우리는 고대 메소포타미아의 미술은 단순한 장식이
아니라 이미지를 통해 적을 제압하는 하나의 생존 방식이었음을 알 수 있다.

| 히타이트족의 미술 | **히타이트족** 지금의 터키 지역에 근거를 두고 메소포타미아 전체를 지배한 민족. |

히타이트족 지금의 터키 지역에 근거를 두고 메소포타미아 전체를 지배한 민족.

하투샤 히타이트 제국의 수도로 상 도시와 하 도시로 이루어짐.

- **사자의 문** 용맹함의 상징인 사자 조각을 새겨놓은 하투샤의 성문.
- ⇒ 히타이트인의 힘과 도시의 위엄을 드러내기 위한 건축물.

아시리아의 미술

왕궁 부조

- **라기스 부조** 유대의 라기스성을 함락시킨 과정을 자세히 새긴 12미터 길이의 작품.
- **목재 운반 부조** 레바논에서부터 바다를 통해 목재를 운반하는 장면을 새겨놓았음.
- ⇒ 아시리아의 국력을 보여주는 조각.

라마수 조각상

- **라마수** 사자, 소, 사람의 모습을 합쳐놓은 왕궁의 수호 신상.
- **특징** 앞에서 보면 두개, 옆에서 보면 네개가 되도록 총 다섯개의 다리를 새겨넣음.
- ⇒ 앞에서 봤을 때는 수문장, 옆에서 보면 맹수.

사자 사냥 조각

- **주요 작품** 아슈르나시르팔 왕의 사자 사냥, 아슈르바니팔 왕의 사자 사냥.
- ⇒ 통치자의 용맹함을 강조하기 위한 조각.
- **특징** 규격화되어 있는 왕의 모습.
- ↔ 생동감 있는 사자의 모습.

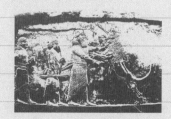

평화는 예술의 보모이다.

─셰익스피어

05 페르시아, 메소포타미아 문명의 결정판

#이슈타르 문 #키루스 원통 #페르세폴리스
#베히스툰 비문

함무라비 왕이 다스린 바빌로니아는 아시리아에게 패한 후 도시국가의 명맥을 겨우 이어오고 있었습니다. 그러나 아시리아의 국력이 약해질 때마다 반란을 일으키며 재기의 기회를 엿보았습니다.

기원전 627년 무렵 아슈르바니팔 왕이 죽은 후 아시리아가 혼란에 빠지자 그들은 이 기회를 놓치지 않고 아시리아를 물리치고 바빌로니아를 다시 건설합니다. 신바빌로니아는 짧지만 찬란한 번영기를 구가하며 온갖 화려한 건축물들을 지었습니다. 성경에도 등장하는 타락의 도시 바빌론이 바로 신바빌로니아의 수도입니다.

| 바빌로니아의 숭례문 |

몇몇 유물과 유적을 통해 바빌로니아 제국이 이룩한 문명이 얼마나

화려했는지 추측해볼 수 있는데요. 아래의 이슈타르 문을 예로 들 수 있을 겁니다.

이슈타르는 여신의 이름 아닌가요?

맞습니다. 수메르의 이난나 여신을 계승한 바빌로니아의 신이라고 말씀드렸지요. 그 신의 이름을 딴 문이 바빌로니아의 수도로 들어오는 입구에 자리하고 있었던 겁니다.

수도로 들어오는 정문이라면 우리나라로 치면 숭례문쯤 되겠군요.

이슈타르 문(복원), 기원전 575년, 베를린페르가몬박물관 메소포타미아의 여신 이슈타르의 이름을 붙인 이 문은 바빌로니아의 수도 바빌론으로 들어가기 위한 입구였다.

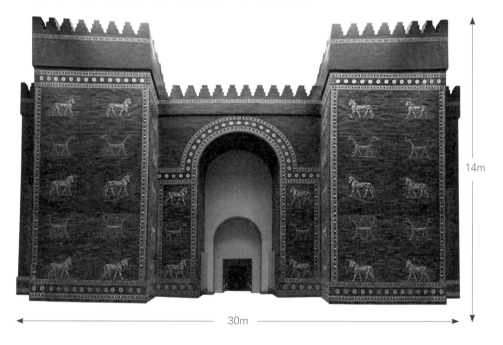

14m

30m

그렇게 볼 수 있을 것 같
네요. 하지만 지금은 바
빌론에 가도 이슈타르 문
을 볼 수 없습니다. 부서
진 이슈타르 문의 조각들
을 발굴한 독일인들이 이
문을 베를린으로 가져갔
거든요. 높이 약 14미터의
문이 두 개 발견되었는데,

이슈타르 문 조각을 발굴한 독일인들은 조각을 하나하나 분류하고 맞춰서, 문의 형태를 복원했다.

그중 상대적으로 좀 더 작은 것을 복원을 했습니다. 거의 산산조각
나다시피 한 조각들을 하나하나 모아 복원했으니 대단한 일이죠.

수많은 조각을 다 조립해서 거대한 성문을 복원했단 말인가요?

그렇습니다. 덕분에 우리는 온전한 형태로 복원된 이슈타르 문을
볼 수 있게 되었습니다. 보시다시피 문 곳곳에 다양한 동물 장식이
들어가 있습니다.

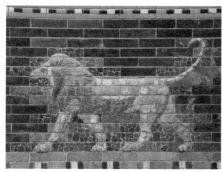
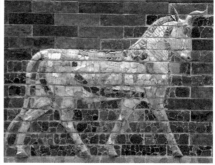

이슈타르 문에 새겨진 색색의 동물 부조는 정복 지역의 대표적 동물을 새긴 것이다.

예쁘기는 한데 왜 하필 동물 무늬를 집어넣었을까요?

앞서 메소포타미아 지역의 나라들은 새로운 땅을 정복한 뒤 그곳에서 가장 강한 동물을 사냥하는 의식을 치렀다고 설명했는데, 그 전통과 관련이 있습니다. 신바빌로니아에서는 진짜 동물을 잡아 죽이는 대신 동물의 모습을 이슈타르 문 안에 새겨넣는 것으로 그 전통을 대신했던 것 같아요.

그런 의미가 있군요. 색깔이 참 예쁘네요.

그렇죠? 이슈타르 문은 파란색으로 화려하게 색을 입힌 벽돌로 만들어졌는데 색채가 굉장히 아름답습니다. 기원전 575년에 이런 작품을 만들었다니 대단하지요.

정문이 이 정도였다니 바빌론 도시 전체는 어떤 모습이었을지 궁금해요.

도시 전체가 남아 있는 건 아니지만 복원도를 통해 원래의 모습을 짐작해볼 수 있습니다. 오른쪽의 복원도를 보시죠. 한눈에 보기에도 복잡하고 거대한 도시였네요. 이 중에서 이슈타르 문의 위치를 찾아 앞서 보았던 이슈타르 문의 규모와 비교해보면 전체 도시가 얼마나 컸는지 짐작해보실 수 있을 겁니다. 바빌론 유수 당시 유대인들이 얼마나 주눅이 들었을까요.

바빌론 유수라니요?

바빌론 유수는 성경에 등장하는 사건입니다. 성경에 느부갓네살이라는 이름으로 등장하는 바빌로니아의 왕 네부카드네자르 2세는 유대 민족을 정벌한 뒤 살아남은 유대인들을 모두 바빌론으로 끌고와 노예로 삼았는데요. 잡아 가둔다는 뜻의 한자어 유수幽囚를 붙여 이 사건을 바빌론 유수라고 부릅니다. 또는 디아스포라라는 단어도 쓰고요. 디아스포라는 그리스어로 '흩어지다'라는 의미인데, 바빌론 유수로 인한 유대인들의 강제 이주를 일컫는 말로 사용되다가 오늘날에는 어떤 민족이 원래 살던 곳을 떠나 이동하는 현상을 뜻하는 단어로 사용되고 있습니다.

유대인들의 입장에서야 안타까운 일이지만 신바빌로니아가 이슈타

바벨탑

이슈타르
문

바빌론 복원도 바빌론은 벽돌로 지은 거대한 성채로 둘러싸여 있으며, 중앙에는 지구라트가 있었다고 전해진다.

이슈타르 문 복원도 이 문을 지나는 각지로부터 온 사신 또는 포로들은 거대한 바빌로니아 제국의 위엄에 주눅이 들었을 것이다.

르 문을 포함한 다양한 유물과 유적들을 만들어낼 수 있었던 것은 많은 노예를 확보한 덕분이었을 수도 있겠네요.

문명의 어두운 측면이죠. 네부카드네자르 2세는 포로들의 노동력으로 길도 닦고, 성도 쌓고, 거대한 지구라트도 지었다고 합니다. 과감하게 도시를 짓고 운영하는 메소포타미아의 전통이 수메르에서부터 아카드, 아시리아, 히타이트와 바빌로니아까지 면면히 이어진 것이죠.

기록에 따르면 네부카드네자르 2세는 "거대한 성을 지어서 모든 사람들이 이 웅장함과 번영에 눈뜨게 하리라"라는 말을 남겼다고 합니다. 거대한 도시를 짓고 운영함으로써 자신의 권위를 과시하고

지배력을 굳건하게 만드는 게 메소포타미아 군주들의 특징이었던 것 같습니다. 도시마다 높은 빌딩을 짓고 웅장한 기념물을 만들려고 하는 현대인의 마음과 크게 다르지 않다는 생각이 듭니다.

| 바벨탑을 찾아서 |

앞서 봤던 도시들 대부분은 중앙에 지구라트와 신전이 있었잖아요. 바빌론의 도시 규모를 보면 지구라트 규모도 엄청났을 것 같은데, 바빌론에도 지구라트가 있었나요?

바빌론의 지구라트가 바로 그 유명한 바벨탑입니다. 기원전 440년 그리스의 역사가 헤로도토스가 바빌론에 대한 기록을 남겼는데, 그중에서도 지구라트에 대한 기록은 주목할 만합니다. 헤로도토스에 의하면 바빌론의 지구라트는 네모반듯한 여덟 개의 단으로 이루어져 있고 그 규모가 가로와 세로 각각 90미터, 높이 98미터에 달했다고 합니다. 이게 사실이라면 거의 30층짜리 빌딩을 지은 셈이죠. 지금도 30층짜리 빌딩이 주는 위압감이 상당한데 당시 사람들은 어땠을까요? 포로 신세로 잔뜩 주눅 들어 있던 유대인들이 보기에는 한층 놀라웠을 겁니다. 기원전 6세기경 바빌론 유수 때 1만 명 이상의 유대인이 바빌론에 잡혀왔는데, 그때 이 지구라트를 보고 바벨탑 이야기를 지었으리라는 게 통설입니다. 성경의 해당 대목을 읽어보죠.

바벨탑 복원도 헤로도토스의
기록에 따르면 바벨탑의 높이는 90미터에 달했다고 한다.

사람들이 동쪽에서 와서 시날 땅에서 평원을 발견하고는 그곳에 정
착했습니다. 그들이 서로 말했습니다. "자, 우리가 벽돌을 만들어
단단하게 굽자." 그들은 돌 대신 벽돌을, 진흙 대신 역청을 사용했
습니다. 그리고 그들이 말했습니다. "자, 우리가 우리를 위해 성을
쌓고 하늘까지 닿는 탑을 쌓자. 우리를 위해 이름을 내고 온 지면
에 흩어지지 않게 하자." (…) 그래서 그곳 이름이 바벨이라 불리는
것입니다. 그곳에서 여호와께서 온 세상의 언어를 혼란하게 하셨
기 때문입니다. 그곳에서 여호와께서 그들을 온 땅에 흩으셨습니다.
(창세기 11: 2~4, 9)

이 중에서도 특히 눈에 띄는 대목은 바빌론 사람들이 바벨탑, 그러
니까 지구라트를 지을 때 돌 대신 벽돌을 사용했고 흙 대신 역청을
썼다는 기록입니다. 대단히 사실적인 내용이거든요. 돌 대신 벽돌

을 썼다는 건 메소포타미아의 건축 방법과 일치하는데 역청을 사용했다는 기록도 흥미롭습니다.

역청이 뭔가요? 흙 대신 사용해서 벽돌을 만들 수 있는 거라면 시멘트 같은 건가요?

비슷합니다. 역청은 일종의 천연 아스팔트인데 메소포타미아 지역에서는 일찍부터 썼습니다. 방수 효과가 있거든요. 앞서도 말씀드렸다시피 유프라테스강과 티그리스강은 나일강보다 훨씬 다스리기 어렵고 예측이 어려웠어요. 그러다 보니 항상 홍수의 위험이 있었고 그로부터 벗어나기 위해 지구라트는 물론이고 일반적인 주거지를 지을 때도 하단에는 역청을 이용해 방수 처리를 해놓았던 겁니다.

저는 지금까지 바벨탑을 상상의 건축물로 알고 있었어요.

바벨탑이 실제로 존재했느냐에 대한 논란이 많았는데, 최근 설계도가 새겨진 석비가 발견되면서 존재했다는 쪽으로 정리가 된 상황입니다.
석비에는 바벨탑 설계도와 이 탑을 건설한 네부카드네자르 2세가 새겨져 있습니다. 구데아 왕처럼 네부카드네자르 2세도 꿈속에서 신으로부터 신전을 지으라는 명령을 받고 이 지구라트를 건설했다고 전해집니다.
이게 참 재미있는 부분이에요. 우리나라 헌법 1조에 따르면 우리나

라는 민주공화국이고 모든 권력은 국민으로부터 나옵니다. 하지만 메소포타미아의 국가들은 사정이 달랐어요. 국민이 아닌 신으로부터 권력을 위임받았다는 이미지를 계속해서 만들어냈습니다. 신앙을 중시했던 당시에는 신의 뜻에 따라 권력을 부여받은 지배자에게 저항하기란 무척 어려운 일이었을 겁니다.

어떻게 보면 메소포타미아의 권력자들은 권력의 정당성을 확보하기 위해 스스로 신의 대리인을 자처했다고 볼 수 있습니다. 왕들이 하나같이 도시 한가운데 거대한 신전을 짓고 신전 건축에 직접 관여했던 것도 모두 이런 맥락에서 이해할 수 있습니다.

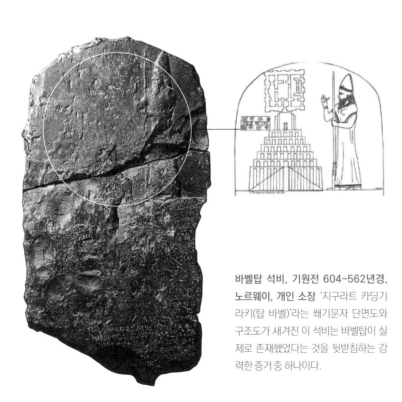

바벨탑 석비, 기원전 604~562년경, 노르웨이, 개인 소장 '지구라트 카딩기라키(탑 바벨)'라는 쐐기문자 단면도와 구조도가 새겨진 이 석비는 바벨탑이 실제로 존재했었다는 것을 뒷받침하는 강력한 증거 중 하나이다.

| "나는 관대하다" |

지금까지 수메르인이 세웠던 최초의 도시국가들로부터 아카드와 우르 제3왕조, 구바빌로니아와 히타이트, 아시리아, 다시 신바빌로니아에 이르기까지 메소포타미아 지역을 제패했던 다양한 민족의 역사를 숨 가쁘게 따라왔습니다. 여러 정치집단이 경합을 벌이던 혼란스러운 시대였지요.

그런데 재미있는 사실은 고대 메소포타미아의 혼란을 일단락시킨 진정한 승자는 아시리아도 바빌로니아도 아닌 제삼자였다는 겁니다. 그게 바로 페르시아였습니다. 지금의 이란 지역에서 발흥한 조그만 나라가 이 치열한 전쟁터를 제패하고 오랫동안 평화와 안정을 유지했죠.

평화와 안정이라니 지금까지 메소포타미아 미술에 대해 공부하면서 거의 처음으로 듣는 말인 것 같아요. 페르시아는 어떻게 메소포타미아 지역에 평화와 안정을 가져올 수 있었나요? 메소포타미아 지역에 살던 여러 민족을 화해시킨다는 게 결코 쉽지 않았을 것 같은데요.

놀라운 정치력의 결과라고 봐야겠지요. 페르시아는 수십 개의 민족과 국가를 상당히 안정적으로 통치했습니다. 앞서 이 지역의 패권을 장악했던 어떤 제국과도 구분되는 특징이지요. 예전의 제국들은 모두 무력으로 다른 민족을 억압하며 힘겹게 국가를 유지하는 데 그쳤기에 힘이 약해지는 순간 와르르 무너지기를 반복했습니다. 하

지만 페르시아는 달랐습니다. 다양한 민족이 평화롭게 공존할 수 있는 문화적 기틀을 세워 제국 내부의 갈등을 최소화했고 그 결과 오랫동안 초강대국의 지위를 유지할 수 있었습니다.

페르시아라는 이름으로 묶인 여러 왕조들 중에서도 첫 번째 왕조인 아케메네스 왕조를 주목해볼 만합니다. 기원전 550년에서 기원전 330년까지 이어졌던 이 왕국의 가장 유명한 왕은 키루스 2세인데요, 신바빌로니아를 정복하고 두 강 사이의 땅을 완전히 제패했습니다. 키루스 2세의 진면목은 그저 다른 나라들을 정복하고 큰 제국을 세웠다는 데 있지 않습니다. 그보다는 아시리아나 바빌로니아의 여러 제왕과 전혀 다른 리더십을 보여주었다는 게 특징적이지요. 간단히 말해 키루스 2세는 무력이 아닌 덕으로 제국을 통치했어요.

구데아 왕 조각상이나 함무라비 법비처럼 키루스 2세의 통치 철학을 보여주는 유물은 없나요?

있습니다. 키루스의 원통이라는 유물인데요. 인류 최초의 인권선언문이라고도 알려져 있습니다. 키루스 2세가 기원전 539년 신바빌로니아를 정복한 다음 만든 물건입니다.

재미있게도 이 원통에는 키루스 2세가 바빌로니아의 신 마르두크의 명령을 받아 바빌로니아를 쳤다는 내용이 나옵니다. 키루스 2세가 백성들을 폭압적으로 다스리던 왕을 무찌르고 바빌로니아 백성들에게 평화를 주려 했다는 겁니다. 이 원통의 내용에 따르면 바빌로니아 사람들도 키루스 2세를 환영했고 그의 통치로 더 잘 살게 됐다고 합니다.

키루스 원통, 기원전 539년경, 영국박물관 페르시아의 키루스 2세가 신바빌로니아 정복 후 만든 것으로 피정복민의 자유를 보장한다는 내용이 새겨져 있다.

이 말을 온전히 믿을 수는 없겠지만 키루스 2세가 다른 민족들도 만족시킬 수 있을 만큼 유화적인 정책을 폈던 것만은 분명해 보입니다. 심지어 종교의 자유도 허용했는데 앞서 바빌로니아의 탄압을 받았던 유대인들에게도 유대교를 허락해줬습니다. 이 유대교에서 오늘날의 기독교가 갈라져 나왔죠.

반란과 전쟁이 많았던 지역이라 다른 사람들에게 자유를 허락한다는 게 쉽지 않았을 텐데요. 키루스 2세는 정말 인품이 훌륭한 왕이었나 봐요.

글쎄요. 키루스 2세가 인권 의식이 뛰어나서 이런 통치 방식을 채택했는지는 알 수 없습니다. 분명한 건 다양한 민족으로 이루어진 대제국을 통치할 때 이처럼 유화적인 태도가 매우 유용했다는 겁니다. 어떻게 생각하면 단순한 원리이지요. 반항할 거리를 주지 않으니 저항이 일어나지 않았고 그만큼 제국을 다스리는 일도 수월했던 겁니다.

다른 나라들이 반란을 평정하는 데 국력을 소진했다면 페르시아는 그 힘을 아껴놓았다가 제국을 성장시키는 데 사용했습니다. 그 덕분에 남쪽으로는 이집트, 동쪽으로는 인도 북부까지 점령할 수 있었죠. 중국을 제외한 그 당시 문명 세계의 대부분을 수중에 넣은 겁니다.

기원전 520년경 페르시아의 왕이 된 다리우스 1세는 여기에 만족하지 않고 서쪽으로 영토를 더 넓히려 합니다. 터키 지역은 완전히 제패한 상태였고, 한 발 더 내디뎌 그리스 본토의 도시국가들과도 경쟁하게 됩니다. 이 과정에서 페르시아와 그리스의 충돌, 그러니까 페르시아 전쟁이 일어납니다. 흐지부지 끝나고 만 제1차 페르시아 전쟁은 다리우스 왕의 아들 크세르크세스 왕 시대에 다시 벌어지는데, 그걸 제2차 페르시아 전쟁이라고 부릅니다. 영화 「300」이 바로 이 전쟁을 다룬 겁니다.

유명한 영화였죠. 300명의 스파르타 군인이 페르시아 백만 대군에 맞서 싸우는 내용이었잖아요. 그런데 페르시아 같은 엄청난 대제국이 왜 조그만 도시국가인 스파르타에게 고전을 면치 못했던 걸까요? 영화에 역사적 사실이 그대로 반영된 것이 맞나요?

어느 정도는 서양의 관점이 반영되었다고 봐야 합니다. 이 영화뿐 아니라 그간 서양 사람들이 페르시아를 인식해온 방식이 대체로 그런 식이었습니다. 페르시아는 시작은 창대했지만 끝이 미미했던 나라라는 겁니다. 하지만 꼭 그렇게만 볼 수 없어요. 여러 차례의 전투 끝에 페르시아가 그리스에서 철수한 건 사실입니다만 양측에서

본 전쟁의 무게 자체가 다르거든요. 페르시아 입장에서는 영토를 늘리기 위한 싸움 중 하나였지만 그리스 입장에서는 국가의 존폐가 달린 절박한 전쟁이었습니다.

게다가 전쟁이 끝나고 나서 페르시아가 곧장 멸망한 것도 아니에요. 그 뒤로도 150년 동안 페르시아 제국은 꾸준히 번영을 누립니다. 이 기간에도 계속해서 그리스와 경쟁을 벌였고요.

영화만 보고 말았다면 큰 오해를 할 뻔했어요. 강의를 들으면서 메소포타미아 문명에 대해서 오해하고 있었던 것이 많다는 걸 알게 되네요.

그렇습니다. 페르시아는 엄청난 대제국이었음에도 불구하고 서구 문명 밖의 역사이기 때문에 종종 그 실체가 왜곡되거나 오해를 사는 경우가 있습니다.

페르시아 전쟁으로 실질적으로 북부 그리스까지 지배하게 된 페르시아는 영토 전체에 '왕의 길'이라고 불리는 길을 놓습니다. 다음 페이지의 지도를 보면 왕의 길의 경로를 알 수 있습니다. 지금의 이란 지역에 위치한 수사에서부터 터키 서부 지역의 도시 사르디스까지 2700킬로미터에 이르는 길이었습니다. 걸으면 석 달 이상 걸리는 거리였는데, 길을 닦고 군데군데 말을 갈아타거나 휴식을 취할 수 있는 역참을 설치해 말을 타고 밤낮없이 달리면 7일 만에 주파할 수 있었다고 합니다. 고대의 고속도로라 할 만하죠.

덕분에 황제의 명령을 지배하는 영토 곳곳에 전달할 수 있었고, 혹시라도 반란이 일어나면 빠르게 상비군을 파견해 진압할 수 있었습

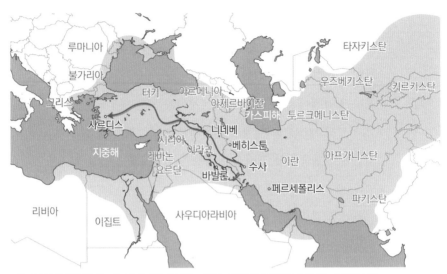

페르시아 영토와 왕의 길 페르시아 제국의 영토는 서로는 이집트와 리비아, 동으로는 중앙아시아 까지였다. 이 넓은 영토를 통치하기 위해서 페르시아의 권력자들은 총 길이 2700킬로미터에 달하는 '왕의 길'을 만들었다.

니다. 페르시아 제국 어디로든 빠르게 갈 수 있는 이 길은 왕권을 수호하기 위한 중요한 시스템이었습니다.

페르시아의 전성기를 이끈 다리우스 왕의 또 다른 업적은 페르시아 제국의 국교를 수립한 것입니다. 지금까지도 전해오는 이 종교는 배화교라고도 불리는 조로아스터교 인데요. 초기 아케메네스 왕조의 왕들이 믿었던 종교로 사진 속 문양을 상징으로 삼았습니다. 신으로 추정되는 인물이 큰 날개 위에 앉아서 반지를 들고 있는 모습으로, 이 문양을 파라바하르라고 부르기도 합니다.

파라바하르 문양, 기원전486~465년경 페르세폴리스의 벽면에 새겨진 파라바하르 문양은, 페르시아 문명의 상징물이자 조로아스터교의 상징이기도 하다.

| 도시 전체가 왕궁인 페르세폴리스 |

제국의 영토를 크게 넓힌 다리우스 1세는 페르세폴리스라는 도시를 건설해 새로운 수도로 삼았는데, 수사의 동남쪽에 위치했습니다. 수사는 페르시아의 원래 수도로, 왼쪽의 지도를 보시면 수사의 위치를 확인할 수 있습니다.

페르세폴리스는 기원전 518년 무렵부터 터를 닦기 시작해 페르시아 제국의 전성기인 다리우스 1세 때 어느 정도 도시의 형태가 완성된 것으로 알려져 있습니다. 면적은 대략 4만 평 정도로 서울시청 앞 광장의 10배에 해당합니다. 면적은 넓지 않았지만 위용이 대단했을 겁니다. 행정적 요지였던 수사와 달리 페르세폴리스는 도시 전체가 왕궁인 왕궁 도시였으니까요.

페르시아는 두 강 유역과는 좀 떨어진 이란 지역에서 생겨난 나라지만 건축 기술만큼은 메소포타미아의 전통을 계승했다고 할 수 있

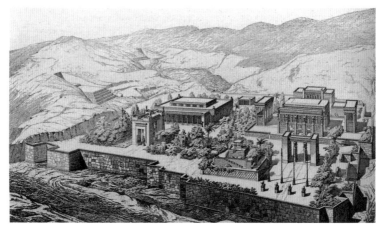

샤를 시피에, 페르세폴리스 상상도, 1892년 프랑스의 고고학자 시피에가 남긴 페르세폴리스의 상상도로, 높은 기단 위에 세워진 도시 페르세폴리스의 특징이 잘 드러나 있다.

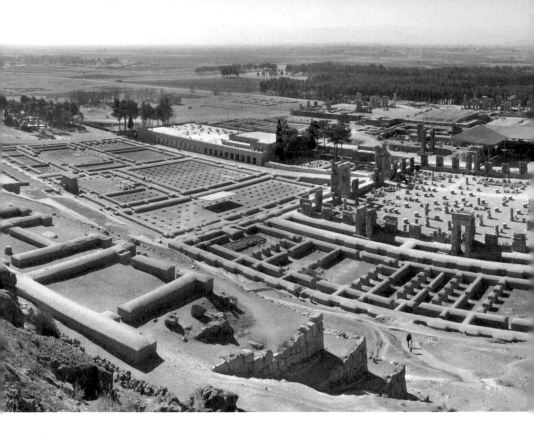

습니다. 지구라트처럼 높은 단을 쌓고 그 위에 도시를 건설했기 때
문에 더욱 장엄하게 보였다고 하지요.

현재의 모습만 봐서는 잘 상상이 안 가요. 단 위에 도시가 어떻게
세워져 있다는 건지 잘 모르겠고요.

앞 페이지의 상상도를 보시죠. 이 상상도는 프랑스의 건축학자이자
이란학 연구자인 샤를 시피에가 그린 것인데, 높은 단을 쌓고 그 위
에 도시를 세운 모습입니다. 단의 높이는 평균적으로 11미터 정도
로, 도시 자체가 3층 건물 높이의 기단 위에 세워진 셈입니다.

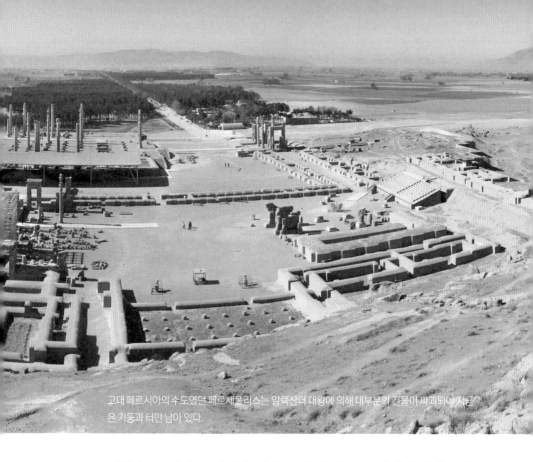

고대 페르시아의 수도였던 페르세폴리스는 알렉산더 대왕에 의해 대부분의 건물이 파괴되어 지금은 기둥과 터만 남아 있다.

기원전 500년경, 그러니까 지금으로부터 약 2500년 전에 이런 도시를 세운 거죠. 앞으로 자세히 살펴보면 더 실감이 나시겠지만 페르세폴리스는 지금까지 본 메소포타미아 도시 건축의 결정판이라고 할 수 있습니다.

| 만국의 문에서 다리우스 왕 궁전까지 |

페르세폴리스를 본격적으로 둘러보기 전에 페르세폴리스의 구조를 살펴보도록 하죠.

주 출입구는 서쪽에 있고, 이 출입구로 들어가면 만국의 문을 거쳐 페르세폴리스 내부로 들어가게 됩니다. 먼저 만국의 문을 지나 오른쪽에 있는 건물을 보게 될 텐데요. 페르시아의 왕들이 각지의 사신들을 접견하던 대 접견실입니다. 그 다음에는 그 맞은편에 있는 100개의 기둥이 있는 왕궁을 살펴볼 겁니다. 그리고 마지막으로 페르세폴리스 안쪽에 위치한 다리우스 1세의 궁전을 살펴보도록 하죠.

지금부터 페르세폴리스로 잠시 여행을 떠난다고 생각하며 먼저 서쪽 주 출입구로 들어가 봅시다. 지금은 폐허만 남아 있는데도 기단

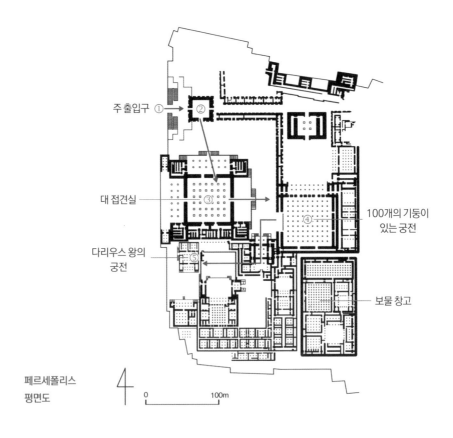

페르세폴리스
평면도

0 100m

이 워낙 높아 위압감을 줍니다. 이 기단 위로 올라갈 수 있도록 양 옆에 계단이 지그재그로 설치되어 있습니다. 111개씩 2단으로 이루어져 있어서 111개짜리 계단을 두 번 올라야 페르세폴리스로 들어갈 수 있습니다.

정말 도시 전체가 높은 건물 위에 세워진 셈이로군요. 222개의 계단을 올라가려면 엄청 힘들겠네요.

생각보다는 어렵지 않습니다. 계단의 경사가 완만해 산책하듯 어렵지 않게 올라갈 수 있거든요. 말을 타고도 오를 수 있도록 계단의 높이가 낮게 설계되었다는 설도 있습니다.
계단을 올라 페르세폴리스 안으로 들어오면 만국의 문을 통과하게 됩니다. 크세르크세스 왕의 문이라고도 불리는데 라마수가 이 문을 지키고 있습니다.

페르세폴리스 입구 페르세폴리스 안으로 들어가기 위해서는 111개씩 2단으로 이루어진 계단을 올라가야 한다.

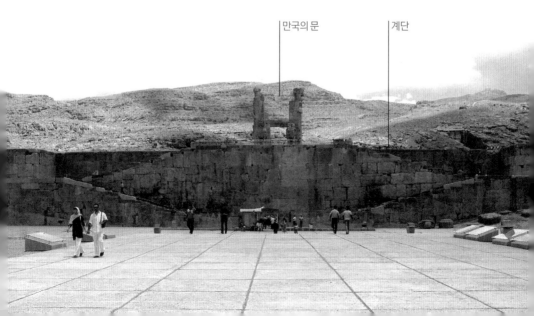

만국의 문　　계단

이제 라마수는 확실히 알아볼 수 있어요. 페르시아에도 라마수가 세워져 있군요. 라마수는 메소포타미아 문명의 상징과도 같은 조각상이네요.

맞습니다. 아시리아의 왕궁 입구를 지키고 있던 반인반수의 라마수는 메소포타미아 미술에 사용되는 공통적인 모티프입니다. 라마수가 지키고 있는 이 문을 통과하면 오른편에 대 접견실이 보이실 겁니다. 접견실을 고대 페르시아어로 아파다나라고 부르기도 하는데요. 아파다나란 원래 거대한 기둥들이 늘어선 건물을 일컫는 용어입니다.

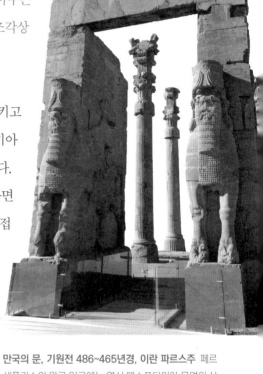

만국의 문, 기원전 486~465년경, 이란 파르스주 페르세폴리스의 왕궁 입구에는 역시 메소포타미아 문명의 상징이라고 할 수 있는 라마수 조각이 세워져 있다.

오른쪽 페이지를 보시면 남아 있는 흔적만으로도 원래의 모습이 얼마나 거대했는지 짐작할 수 있습니다. 한 면의 길이가 60미터인 사각형 모양의 건축물인데 기둥 높이가 21미터에 이릅니다. 현재는 13개의 기둥이 남아 있습니다만 원래는 36개가 있었다고 합니다. 21미터면 건물 7층 높이에 달하니 파괴되기 전의 모습이 어땠을지 짐작이 되죠?

7층 건물 높이의 기둥 36개가 버티고 있는 건물 앞에 서면 외교 사절단이든 백성들이든 기가 팍 꺾였겠어요.

대 접견실(아파다나), 기원전 486~465년경, 이란 파르스주 흔적만으로도 거대한 규모를 짐작할 수 있는 이곳은 페르시아 제국의 왕이 피지배민들을 접견하던 곳이었다.

그랬겠지요. 건물의 규모뿐만 아니라 곳곳에 새겨진 조각들 역시 페르시아 제국의 위엄을 드러냅니다.

뒤 페이지를 보시면 대 접견실 기단에는 각국의 사신들이 새겨져 있습니다. 페르시아가 정복했다는 36개의 민족들이 각각의 특성이 드러나는 복식을 한 채 손에는 진귀한 진상품을 들고 있습니다. 민족마다 머리 모양과 신발, 옷의 표현이 다르다는 걸 알 수 있어요. 첫 번째 사진은 오늘날 아프가니스탄 북쪽에 살았던 박트리아인, 두 번째 사진은 중앙아시아의 소그드인, 세 번째는 소아시아 지역의 리디아인의 모습을 묘사한 겁니다.

이름도 생소한 민족들이네요. 페르시아 제국이 넓은 영역을 차지하

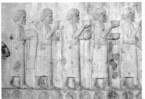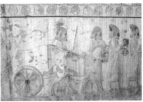

대 접견실 기단 부조 대 접견실의 기단에는 각지의 사신들이 새겨져 있다. 왼쪽부터 순서대로 박트리아인, 소그드인, 리디아인의 모습을 새긴 부조이다.

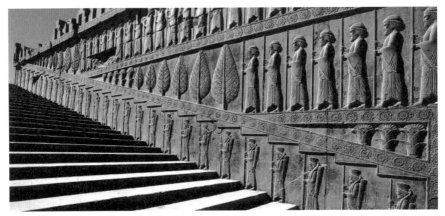

대 접견실 계단 부조 대 접견실로 향하는 계단 옆 벽에는 페르시아 근위병들의 모습이 부조로 새겨져 있다.

고 여러 민족을 다스렸다는 게 실감 나네요.

그렇습니다. 페르시아 제국의 눈부신 영광을 사진 찍듯 기록해놓았다는 생각이 듭니다. 이들 사신의 행렬 양쪽에는 아마도 왕궁을 지키는 호위병들이 서 있었을 텐데, 그 역시 부조로 새겨놓았습니다. 궁궐 벽에 부조를 새긴 아시리아의 전통이 페르시아에서도 이어지고 있는 겁니다. 앞서 아시리아의 사자 사냥 부조에 등장하는 군인들처럼 정형화된 방식으로 표현되어 있죠. 영화 「300」에서는 야만적인 노예들로 묘사되어 있던 바로 그 병사들입니다. 서양인들이

100개의 기둥이 있는 궁전, 기원전 486~465년경, 이란 파르스주 100개의 기둥이 있던 이 거대한 건축물은 페르시아 제국의 회의실로 쓰이는 공간이었다.

페르시아를 묘사하는 방식과 페르시아인들이 자신들을 묘사하는 방식에 큰 차이가 있지요.

이제는 접견실을 나와 맞은편으로 가봅시다. 맞은편에 있는 건물은 100개의 기둥이 있는 궁전입니다. 크세르크세스 1세 때 지어진 건물이며, 가로세로 70미터 규모에 100개의 기둥이 있었던 흔적을 확인할 수 있습니다. 이 건물은 초기에 각 지역의 대표자들이나 사령관들이 모여 제국의 통치에 대해 의논하는 일종의 회의실 또는 연회실이었지만 나중에는 각지의 진귀한 물건들을 전시하는 박물관처럼 사용되었습니다.

그런데 100개의 기둥이 있는 궁전도 그렇고 방금 봤던 접견실도 그렇고 어디선가 비슷한 건축물을 본 적이 있지 않으신가요?

잘은 모르겠지만 기둥들이 늘어서 있다는 점에서는 이집트의 카르나크 대신전이 생각났어요.

맞습니다. 사실 페르세폴리스는 이집트의 신전 건축에서 모티프를 얻어 지은 건물이라고 할 수 있습니다. 정복지의 문화를 흡수해 자기 식으로 소화해내는 페르시아 문화의 특징이 잘 드러나는 대목입니다.

대 접견실은 외국 사신이나 신하들을 만나는 곳이었고 100개의 기둥이 있는 궁전이 회의실 또는 연회실이었다면 왕의 일상을 보내는 공간은 어디인가요?

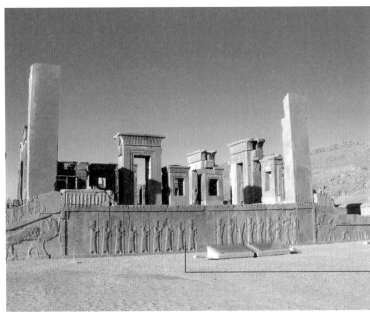

염소를
사냥하는 사자

정형화된
모습의 군인들

다리우스 왕 궁전 기단 부조, 기원전 486~465년경, 이란 파르스주 궁전의 기단 부분에도 앞선 왕국이 세운 왕궁들과 마찬가지로 부조가 새겨져 있다.

좋은 질문입니다. 왕의 개인 공간은 조금 더 안쪽, 그러니까 접견실 뒤쪽에 위치해 있었습니다. 다리우스 왕의 궁전, 크세르크세스 1세의 궁전, 왕비들의 궁전인 하렘이 있는데요. 대표로 다리우스 1세의 궁전을 보도록 하죠. 왼쪽 사진을 보세요.

궁전 건물은 많이 훼손됐지만 받침 부분의 조각은 비교적 온전하게 보존되어 있습니다. 중앙에는 궁전을 지키는 군인들이, 양쪽에는 동물들의 모습이 새겨져 있습니다. 자세히 보면 군인들은 질서정연한 자세를 하고 있죠. 딱딱하고 정형화된 모습입니다. 그 옆에 그려져 있는 염소를 사냥하는 사자 조각도 딱딱한 느낌을 주기는 마찬가지입니다.

이 도상을 아시리아의 부조와 비교해보면 재미있습니다. 아시리아의 부조에서는 인물을 정형화된 규칙에 맞춰 표현하는 경우에도 동물을 표현할 때만큼은 사실적인 표현력을 자랑했습니다. 하지만 페르시아에서는 사자를 표현할 때조차 단순하고 양식화된 묘사를 고집했던 겁니다. 사자라는 모티프는 가져오되 구체적인 표현 방법에는 조금 변형을 주었죠.

| 페르시아 기둥에 담긴 문화 융합 |

정복지인 이집트 신전의 기둥 양식을 빌려와 페르세폴리스의 대 접견실과 100개의 기둥이 있는 방을 건축할 때 활용했던 것처럼 사자의 이미지도 정복지인 아시리아 지역에서 빌려온 게 아니었을까요?

다리우스 왕 궁전 기단 부조 부분(왼쪽)과 아슈르바니팔 왕의 사자 사냥(오른쪽) 다리우스왕의
궁전 기단에 새겨진 사자 조각은 아시리아의 사자 조각에 비해 정형화된 모습으로 표현되어 있다.

그렇게 볼 수 있습니다. 페르시아인들은 광활한 제국의 영토 곳곳
에서 다양한 전통을 수집해 자기 나름의 방식으로 뒤섞어 새로운
문화를 창출해냈습니다. 오늘날로 치면 일종의 융합이라고 할 수
있는데, 페르시아가 다양한 민족으로 이루어진 대제국이었기 때문
에 가능했던 일입니다.

페르시아 미술의 장점은 연출력이었습니다. 뭔가 새로운 걸 창조해
내기보다는 이미 있는 좋은 것들을 가져와 한데 어우러지도록 연
출하는 능력이 있었습니다. 작품에 활용된 모티프를 하나하나 뜯어
보면 그 기원은 메소포타미아와 이집트, 심지어 그리스 등으로 다
양합니다. 어찌 보면 페르시아인들만의 독창적인 작품이 없다고 할
수도 있겠지만 이 모든 것을 종합해내는 연출력만큼은 단연 최고라
고 할 수 있지요. 이런 특징을 가장 잘 보여주는 유물은 다름 아닌
페르세폴리스의 기둥입니다.

오른쪽 페이지의 도해를 살펴보면 아래 부분에는 받침대가 있고 그
위에는 파피루스 같은 식물 문양 장식을 볼 수 있습니다. 받침대를

만국의 문의 기둥머리

그리스 에렉테이온 신전 기둥

이집트 카르나크 신전 기둥

페르세폴리스 기둥 구조

두고 기둥 몸체를 식물 문양으로 장식하는 방식은 이집트 기둥에 활용되었던 양식이지요.

재미있는 건 기둥의 머리 부분입니다. 양 뿔처럼 생긴 장식이 들어가 있는데요. 이 부분은 이오니아 양식이라고 불리는 그리스의 유명한 기둥머리 양식과 대단히 흡사합니다.

기원전 500년쯤 이미 그리스의 많은 장인이 건너와 페르세폴리스에서 작업했다고 합니다. 바로 이런 원 모양의 기둥 장식이 뒤에서 살펴볼 그리스의 이오니아식 기둥의 모티프가 됐을 거라고 추정합니다.

이집트, 그리스와 관련된 것 말고, 메소포타미아 지역의 고유한 전통을 계승한 요소도 있습니다. 앞 페이지의 기둥 맨 윗부분의 동물 장식은 앞서 봤던 만국의 문 기둥의 일부분입니다. 이오니아식 기둥머리에 황소 장식이 얹혀져 있지요. 동물 장식은 라마수나 앞에서 봤던 메소포타미아 도시국가들의 부조에 등장했던 것이었지요. 이러한 동물 장식이 들어감으로써 이집트적인 요소와 그리스적인 요소, 메소포타미아적인 요소가 융합된 페르시아 건축 양식이 완성되는 겁니다.

이집트, 그리스, 메소포타미아의 미감이 조화를 이루고 있다니 흥미롭습니다. 요즘 우리나라도 그렇고 전 세계적으로 다양한 문화가 융합되는 추세인데, 페르시아 미술의 다문화주의가 하나의 본보기가 될 수 있겠네요.

그렇게 생각할 수 있겠지요. 오른쪽은 페르시아 제국의 행정수도였던 수사의 궁전 기둥 일부로 지금 루브르에 전시되어 있습니다. 사진 속의 관광객의 키와 기둥의 높이를 비교해보세요.

어마어마하게 크네요.

그렇지요? 더욱 놀라운 건 이게 기둥의 전체가 아니라 머리 부분만 따놓은 거라는 점입니다. 머리 부분만 이 정도니 기둥 전체의 규모는 얼마나 컸을지 상상이 될 겁니다.
기왕 수사 이야기가 나왔으니 수사에서 발견된 유물을 하나 더 보

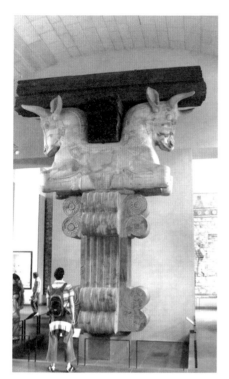

수사의 다리우스 왕궁 기둥머리, 기원전 510년경, 루브르박물관 사람 키를 훌쩍 넘는 이것은 기둥 전체가 아닌 머리 부분이다.

고 넘어가도록 하겠습니다. 행정수도인 수사에도 다리우스 1세가 머물던 궁전이 있는데, 그 건물은 페르세폴리스와 비슷한 점이 많습니다.

궁전으로 들어가는 계단 앞에 군인들이 새겨져 있다는 것부터가 비슷합니다. 먼저 다음 페이지의 작품을 보죠. 푸른색으로 채색된 바탕에 페르시아 군대의 모습이 새겨져 있습니다. 신바빌로니아 제국의 이슈타르 문을 자연스레 떠올리게 되는데, 페르시아가 정복지의 문화를 흡수한 결과라고 할 수 있습니다.

저는 지금까지 살펴봤던 메소포타미아의 여러 나라 중에서 페르시아가 제일 마음에 들어요. 아시리아 같은 나라의 미술 작품은 폭력적이고 잔인한 면이 많은데 페르시아는 그렇지 않은 것 같아서요. 페르세폴리스도 그렇고 수사의 유적도 직접 가서 보고 싶네요.

참 안타까운 일인데 페르시아가 남긴 거대 도시의 흔적들은 지금 거의 파괴된 상태입니다. 실제로 가보시면 폐허만 있어서 대제국의 영광은 그저 상상하는 수밖에 없습니다.

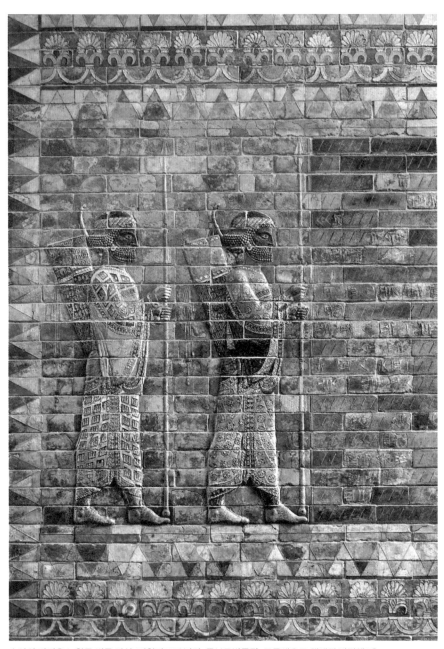

수사의 다리우스 왕궁 벽돌 장식, 기원전 510년경, 루브르박물관 푸른색으로 채색된 바탕에 페르시아 군대의 모습이 새겨져 있다.

페르시아의 문화유산도 전쟁이나 테러로 훼손된 건가요?

아니요. 수사나 페르세폴리스 등 페르시아의 대도시들이 파괴된 건 지금으로부터 수천 년 전의 일입니다. 페르시아의 도시들을 파괴한 범인은 알렉산더 대왕입니다.

알렉산더 대왕이라고요?

많은 사람들은 알렉산더 대왕을 거대 제국을 건설했던 위대한 정복 군주로 기억합니다. 맞는 말이기는 하지만 조금 과장된 부분도 있습니다. 사실 알렉산더가 꺾은 제국은 페르시아 하나뿐이거든요. 페르시아가 먼저 거대 제국을 건설했고 알렉산더 대왕이 그 제국을 삼켰다고 보는 것이 더 정확할 겁니다.

기록에는 알렉산더 대왕이 실수로 화재를 일으키는 바람에 페르세폴리스가 불탔다고 전해지지만 사실이 아닐 가능성이 높습니다. 의도적으로 페르세폴리스를 파괴했다고 봐야지요. 페르시아라는 위대한 왕국을 입증하는 거대한 도시를 불태우지 않으면 새로운 질서를 확립할 수 없었던 겁니다.

| 금화에 왕의 얼굴을 새긴 이유 |

페르세폴리스를 파괴했다고 페르시아가 남긴 찬란한 문화를 모두 없애버릴 수 있는 건 아니었습니다. 오히려 페르시아 문화의 특정

부분은 알렉산더의 제국에 스며들게 되죠.

이를테면 아래의 금화가 그렇습니다. 알렉산더 대왕은 페르시아를 정복한 다음 자신의 얼굴이 새겨진 금화를 만들었는데요. 금으로 화폐를 만든 뒤 표면에 지배자의 모습을 새겨넣는 것은 페르시아 사람들이 처음 고안해낸 방식이었습니다.

키루스 2세가 페르시아를 다스리던 기원전 550~530년경 인류 최초의 금화가 만들어졌습니다. 그 뒤를 이어 페르시아를 통치했던 다리우스 1세는 8.4그램짜리 금화를 제작해 제국 전체에 통용되는 표준 화폐로 만들었지요.

오른쪽의 금화가 바로 다리우스 1세 시기에 제작된 것으로, 표면에 지휘봉을 들고 있는 왕의 모습이 새겨져 있습니다. 순도 95.83퍼센트라고 하니 순금에 가깝습니다. 제작 방식은 아주 간단한데, 왕의 모습이 새겨져 있는 틀에 금덩이를 집어넣고 망치로 두들겨서 만들었습니다.

만드는 방식이 초보적이고 문양도 단순하지만 경제사적으로는 중요한 의의를 갖는 유물입니다. 물론 페르시아 금화가 만들어지기

알렉산더 대왕 금화, 기원전 336~323년 경, 메트로폴리탄박물관 알렉산더 대왕은 페르시아의 금화를 모두 녹여 자신의 얼굴을 새긴 금화를 만들었다.

페르시아 금화, 기원전 400년경, 애슈몰린박물관
페르시아 제국 초기 아케메네스 왕조 시기에 제작된 금화로, 순금을 재료로 왕의 이미지를 새겨 제작했다.

전에도 화폐가 있었습니다. 예컨대 이집트에서는 철을 일정한 크기로 잘라 화폐로 썼고 중국에서는 청동을 화폐로 사용했지요. 하지만 이 화폐들은 해당 지역 내에서만 통용되는 제한적인 화폐였습니다.

하지만 금화는 달랐어요. 지역과 시대를 불문하고 어디에서나 귀하게 여겨지는 금속이 바로 금이었기 때문에 널리 통용될 수 있었습니다. 금화가 만들어졌다는 건 국가 간의 거래가 가능하게 되었다는 뜻이지요. 페르시아 제국의 지배를 받았던 유대인들 역시 이 금화를 사용했다는 기록이 성경에 남아 있고, 그리스의 기록에도 이 금화가 등장합니다.

광활한 땅을 정복하고 여러 민족을 다스리면서도 그들과 공존을 꾀했던 페르시아의 대제국다운 면모가 화폐에서도 드러난 셈이군요.

맞습니다. 그렇게 보면 국제적으로 통용되는 통화에 페르시아 왕의 얼굴을 새긴 것은 기발하고 중요한 아이디어였습니다. 굳이 많은 돈을 들여 비석을 세우거나 만천하에 자기 업적을 광고하지 않고서도 모든 영광의 주인이 바로 자신임을 널리 알릴 수 있었던 겁니다. 일례로 그리스 사람들은 이 금화를 '다레이코스'라고 불렀는데 이 단어는 그리스어로 다리우스 대왕을 뜻합니다. 금화와 금화에 새겨진 왕의 이미지가 하나로 결합된 거죠.

이처럼 자신의 권위를 만방에 선언할 수 있는 수단을 다른 사람과 공유할 수 없었기 때문에 금화에 다른 사람의 얼굴을 새기는 행위는 반역죄로 엄격히 다스렸습니다. 기원전 5세기 후반 다리우스 1세는 자신이 다스리는 지역의 화폐를 자체적으로 만든 터키의 총독을 반역죄로 처형하기도 했습니다.

그럼 알렉산더 대왕이 금화에 자기 얼굴을 새겨넣은 것은 새로운 지배자가 탄생했다는 선언이었군요.

그렇습니다. 금화에 왕의 얼굴을 새겨넣는 페르시아의 전통 자체를 없애버리기보다는 그 안에 실려 있는 의미를 '훔쳐'옴으로써 자신의 권력을 강화했던 겁니다. 이후로 서양의 여러 통치자들은 화폐에 자기 얼굴을 새겨넣는 전통을 계속해서 이어나갑니다. 로마의 황제들이 그랬고, 로마가 멸망한 후 유럽의 여러 왕조도 비슷한 행보를 이어갔습니다.

정말 신기하네요. 요즘도 화폐에 정치인이나 저명인사의 이미지를 넣잖아요?

그렇죠. 요즘에도 그 화폐를 사용하는 나라의 문화적 정체성을 대표하는 인물의 이미지를 사용하기는 하지만 그 전통의 뿌리만큼은 2500년 전 페르시아까지 뻗어 올라간다고 할 수 있겠습니다.

| 메소포타미아의 로제타석 |

메소포타미아 문명은 인류 역사에 지울래야 지울 수 없는 거대한 발자취를 남겼습니다. 하지만 오랜 세월이 지나면서 유물과 유적들이 훼손되거나 파괴되고 메소포타미아 문명이 번성했던 지역이 현재 국제적 분쟁의 장이 되어 그 문명의 실체를 파악하기가 쉽지 않습니다. 그렇다 보니 메소포타미아 문명에 대한 연구는 많은 부분 상상과 추정에 의존하고 있는 실정이죠.

지금 연구자들이 희망을 걸고 있는 자료는 메소포타미아 사람들이 남긴 문자 기록입니다. 楔[쐐기 설]자를 써 '설형문자'라고도 부르는 이 문자는, 메소포타미아 사람들이 사용한 글자이자 인류 최초의 문자인데요. 쐐기문자를 해독함으로써 메소포타미아 문명의 수많은 비밀들을 풀어낼 수 있으리라고 봅니다.

수천 년 전에 사용하던 문자인데 해독이 가능한가요?

가능합니다. 이집트의 경우 로제타석이 신성문자를 해독하는 열쇠가 되어주었는데, 메소포타미아에도 메소포타미아판 로제타석이 있었습니다. 쐐기문자와 다른 문자들이 함께 새겨져 있는 이 비문을 보려면 오늘날 이란과 이라크의 접경지대에 있는 베히스툰산으로 가야 합니다.

오늘날에는 외딴 지역이지만 고대에는 수사에서 사르디스까지 이어진 왕의 길 위에 위치해 있어 교통의 요지였습니다. 게다가 산이 풍기는 기운도 예사롭지 않아서 고대 페르시아에서 거룩한 산으로

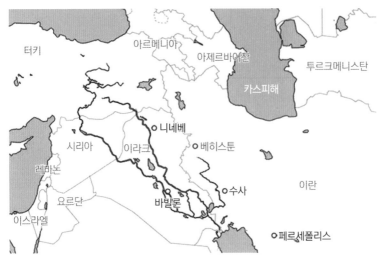

베히스툰 비문 위치 이란과 이라크의 접경지대에 위치한 베히스툰산은 고대 페르시아 때 지리적으로 중요한 지역이었으며 신성한 산으로 여겨졌다.

여겼다고 합니다. 평원 지역 한가운데 우뚝 솟아 있는 산이 위압적이고 신성한 느낌을 줬던 것 같습니다. 이 산의 100미터 높이에 있는 바위에 비문이 하나 새겨져 있습니다.

그렇게 높은 곳에 비문이 새겨져 있다고요?

네. 이 비문을 제작한 사람은 다리우스 1세입니다. 자신이 반란자를 처단하고 페르시아 제국의 황제로 등극하게 된 과정을 사람들이 쉽게 접근할 수 없는 아주 높은 위치의 바위에 새겼습니다.
비문의 크기는 가로 25미터 세로 15미터입니다. 다리우스 1세의 등극 과정을 기록한 쐐기문자와 다리우스 1세 자신의 모습, 그리고 자신이 정복한 10개 지역 왕들의 모습이 새겨져 있습니다. 맨 위에는 조로아스터교의 상징 파라바하르가 새겨져 있고요.

베히스툰 비문을 본격적으로 연구하기 시작한 사람은 이 지역으로 파견을 나왔던 영국 동인도회사의 군인 겸 주재원 헨리 롤린슨입니다. 1835년 그는 이 비문을 발견하고는 밧줄에 매달린 채 내용을 옮겨 적었다고 합니다. 그리고 오랜 연구 끝에 쐐기문자를 해독하게 된 겁니다.

로제타석은 같은 내용을 이집트 신성문자와 고대 그리스문자로 기록해놓은 덕분에 내용을 맞춰보면서 해독할 수 있었다고 하셨는데, 베히스툰 비문은 어떻게 해석되었나요?

샹폴리옹과 비슷한 방법을 썼습니다. 로제타석과 마찬가지로 베히스툰 비문 역시 다양한 문자로 기록되어 있었거든요. 페르시아는 다민족 국가였으므로 그 제국을 지배했던 다리우스 1세도 자기 업

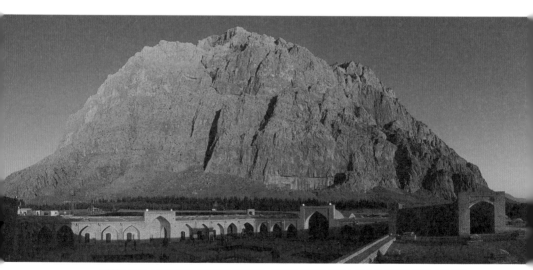

베히스툰산 실크로드의 중심지에 해당하는 지역에 위치한 베히스툰산은 평지에 우뚝 솟아올라 있어 웅장한 기운을 느낄 수 있다.

적을 자랑할 때 여러 언어를 사용했던 겁니다. 같은 내용을 고대 페르시아어, 엘람어, 바빌로니아어 등 세 가지 쐐기문자로 기록해놓았습니다.

샹폴리옹이 이집트 여왕의 이름인 클레오파트라를 가지고 처음 신성문자를 해석해낸 것처럼 롤린슨이 쐐기문자를 해독할 때 결정적인 단서가 되어주었던 것도 페르시아 왕의 이름인 다리우스였습니다.

이집트의 로제타석은 서양 사람들이 그리스어를 이미 알고 있어 신성문자와 대조해 읽어낼 수 있었다고 하지만 베히스툰 비문에 새겨진 세 가지 언어가 모두 쐐기문자로 적혀 있었다면 어떻게 읽어낼 수 있었던 거죠? 뜻을 모르는 글자 세 가지를 대조해봐야 아무 소용이 없지 않나요?

좋은 지적입니다. 베히스툰 비문의 세 가지 언어 중 고대 페르시아의 언어는 1802년 이미 해독이 됐습니다. 그러니까 정확히 말해 롤린슨의 업적은 고대 페르시아어를 제외한 메소포타미아의 다른 쐐기문자들을 해독해낸 것이었죠.

롤린슨의 쐐기문자 해독을 계기로 유럽에서는 이 문자를 해독하려는 경쟁이 벌어졌습니다. 1857년에는 네 사람이 각기 자기가 쐐기문자를 읽어냈다고 주장합니다. 영국왕립아시아학회는 이 사람들을 데려다가 같은 점토판의 복사본을 하나씩 나눠주고 그 내용을 해석하게 했는데, 결과물을 맞춰보니 소소한 차이는 있어도 대략의 내용이 일치했다고 합니다. 이로써 쐐기문자를 해독할 수 있다는

사실이 확인되었지요.

앞서 아시리아 아슈르바니팔 왕의 도서관에 보관되어 있던 점토판들이 그냥 벽돌이 아니라 '문서'임을 알 수 있었던 것도 쐐기문자가 해독되었기 때문이었겠네요. 쐐기문자가 해독되지 않았더라면 장식용 벽돌이라고 생각했었을지도 몰랐을 텐데요.

그러게 말입니다. 쐐기문자 해독이 공식적으로 이루어진 1857년을 원년으로 새로운 학문이 하나 출범했습니다. 이집트만을 연구하는 이집트학이 있는 것처럼 메소포타미아 지역의 역사와 문화를 연구하는 아시리아학이 생겨난 거죠.

이름은 아시리아학이지만 쐐기문자를 사용한 모든 나라와 민족들을 연구 대상으로 삼습니다. 지금까지 발견된 점토판들 중 상당수는 개인의 상거래를 기록한 것이거나 일종의 공문서라고 합니다.

베히스툰 비문, 기원전 486년, 이란 지상 100미터 높이의 암벽에 가로 25미터 높이 15미터 규모의 거대한 비문이 새겨져 있다.

지금도 여러 학자가 이 점토판들을 연구하고 있으니 밝혀진 것보다 앞으로 밝혀질 것들이 더 많다고 할 수 있습니다.

문자 기록에 대한 연구가 더 진전되면 메소포타미아의 여러 미술 작품의 의미도 달라질 수 있겠군요.

아마도 그렇겠지요. 하지만 그렇다고 해서 미술 작품을 통해 역사를 살펴보려는 노력이 가치 없는 일이 되는 건 아닙니다. 미술만이 전달할 수 있는 이야기가 분명 있거든요.

라피스 라줄리의 무역 기록 수천 장도 중요하지만 그 보석이 발하는 영롱한 푸른빛이 왕족의 부장품에 쓰인 걸 보았을 때 우리는 우르라는 도시 문명의 찬란함을 실감하게 됩니다. 아시리아 사람들이 수만 명의 적을 죽였다는 기록을 읽고서는 기록의 사실 여부를 따져보겠지만 그들의 궁전을 장식하고 있던 부조를 본 뒤에는 무력에 근간을 둔 권력, 폭력을 과시해야 하는 권력에 대해 사유해보게 되죠. 마찬가지입니다. 페르시아가 정복했던 민족들의 이름을 수없이 나열해봤자 다문화 제국 페르시아의 품이 얼마나 넓었는지를 페르세폴리스 기둥을 볼 때처럼 마음 깊이 이해할 수는 없습니다.

그러나 미술 작품이 전해주는 이야기를 읽어내려면 훈련이 필요합니다. 외국어를 이해하려면 그 언어의 문법과 어휘, 발음을 익혀야 하듯 미술이라는 시각적 언어를 이해하기 위해서도 배우고 익히는 과정이 필요한 거죠. 쉬운 과정이라고 말씀드릴 수는 없습니다. 하지만 한 가지는 약속할 수 있습니다. 외국어를 배우면 새로운 세상 하나를 더 읽어낼 수 있게 되듯 미술 언어에 익숙해지고 나면 문자

언어 이상의 풍성하고 생생한 소통을 경험할 수 있습니다.

무슨 말씀인지 알 것 같아요. 메소포타미아 미술만 해도 처음 봤을 때는 다 비슷비슷해 보였는데 자세히 살펴보니까 하나하나 모두 다른 이야기를 담고 있더라고요.

그렇다면 다행이네요. 미술이라는 외국어의 한 용례를 배우신 셈입니다.

왠지 뿌듯하네요. 미술도 하나의 언어라는 이야기가 신선하게 들립니다. 안내를 따라 재밌게 미술사를 공부하고 있지만 사실 미술사를 공부하는 것이 저에게 어떤 도움이 될까 궁금했거든요.

많은 분들이 비슷한 생각을 하실 것 같습니다. 사람마다 미술사를 공부하는 이유는 다양하겠지만 저는 여러분이 미술사 공부를 미술이라는 언어를 익히는 과정이라고 이해해주시면 좋겠어요. 이 언어를 익히고 나면 그동안 몰랐거나 오해하고 있던 세계를 조금 더 자세하게, 정확하게 이해할 수 있으니까요.

그러게요. 메소포타미아 미술만 해도 그래요. 중동 뉴스를 매일 들으면서도 정작 그 지역 사람들이 어떤 배경과 역사를 가지고 있었는지 전혀 몰랐는데 이제는 조금이나마 중동 지역의 역사적, 정신적 뿌리를 이해할 수 있게 되었어요.

다행입니다. 지금 중동은 하루가 멀다 하고 뉴스에 언급되는 분쟁 지역이지요. 각종 테러와 전쟁 때문에 중동 전체를 부정적인 시선으로 바라보는 경우도 많습니다. 강의를 하는 입장에서도 이 점을 의식하지 않을 수 없었습니다. 가령 아시리아의 부조를 소개해드릴 때는 '중동 사람들은 옛날부터 태생이 폭력적이었구나' 하는 편견을 심어주지 않을까 조심스러웠거든요.

그렇지만 이런 생각이 들더라고요. 이미지의 이면에 담긴 의미와 의도를 보다 풍부하게 읽어내는 연습을 할 수 있다면 똑같이 메소포타미아 문명의 폭력성에 주목한다 할지라도 '저 사람들은 원래 그런 사람들이야?' 하는 식의 피상적인 이해에 그치지 않고 폭력 너머에서 작동하고 있는 인간 사회의 다양한 모습들을 깊이 있게 성찰하실 수 있으리라는 생각이 들었습니다.

저는 19세기의 유럽인들이 쐐기문자를 해독함으로써 하나의 문명을 발굴해냈듯 미술이라는 언어를 배움으로써 깊이 있는 하나의 세계가 열리면 좋겠다는 바람이 있습니다. 저의 고민과 노력이 여러분에게 전달이 되었다고 하니 뿌듯한 마음으로 강의를 마무리할 수 있을 것 같습니다.

도시국가의 명맥을 유지해오던 바빌로니아는 기원전 7세기 무렵 메소포타미아의
새로운 패자로 등극한다. 이들은 수도 바빌론에 거대한 성문과 지구라트를 건설하는 등
제국의 위엄을 뽐내는 미술 작품을 남겼다. 그 뒤를 이어 등장한 페르시아는 무력을
앞세운 통치가 아닌 문화적 통합을 이루었다. 페르시아의 수도 페르세폴리스에는
이집트와 그리스는 물론 중앙아시아 지역을 포괄하던 대제국의 흔적이 고스란히
남아 있다.

**신바빌로니아
제국의
미술**

이슈타르 문 수도 바빌론의 성문, 높이 14미터의 거대한 문.

● **특징** 파란색 벽돌 위에 각지에서 진상한 동물들이 새겨져 있음.

바벨탑 바빌론의 지구라트, 높이 90미터의 규모의 거대한 탑.

● **특징** 천연 방수제 역할을 하는 역청을 사용해 지었다고 전해짐.

바벨탑 설계도가 새겨진 석비가 최근 발견됨.

**페르시아의
미술**

키루스 원통 페르시아 제국 건설을 이끈 키루스 대왕의 통치 이념이 새겨진 원통.

⇒ 피정복민의 권리를 인정해주는 인도적인 통치를 통해 거대 제국의 운영이

가능했음을 알 수 있음.

페르세폴리스 유적 대 접견실, 100개의 기둥이 있는 궁전.

● **특징** 이집트, 그리스, 메소포타미아의 전통이 합쳐진 기둥머리 양식.

⇒ 대제국의 문화 융합 정신이 드러남.

베히스툰 비문 높이 70미터의 베히스툰산 바위에 다리우스 왕의 등극 과정을 새긴 비문.

⇒ 메소포타미아 쐐기문자 해독의 열쇠.

메소포타미아 미술 다시 보기

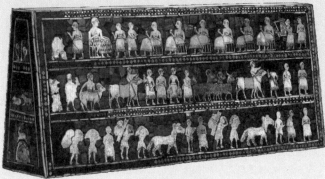

**기원전 2550~2450년경
우르의 군기**

우르 왕족의 무덤에서
발견된 이 작품은
양면에 전쟁과 평화시의
생활상이 새겨져 있다.

**기원전 3200~3000년경
와르카 병**

우루크 유적지에서 발견된
화병으로 도시의 수호신
이난나 여신에게 바친
제물로 추정된다.

**기원전 2230년경
나람신 전승비**

아카드 제국의 나람신
왕의 전쟁 승리를
기념하기 위해 새겨진
비석으로 용맹한 왕의
모습이 특징적이다.

도시의 탄생

기원전 4000년	기원전 3500년	기원전 2300년	기원전 1300년
수메르 문명의 출현	우루크, 우르 등 수메르 도시국가 건설	아카드족의 메소포타미아 통일	히타이트 제국의 성장, 이집트-히타이트 전쟁

기원전 883~859년경
라마수 조각상
라마수는 아시리아 왕궁의
수호신상으로
사람, 소, 사자의 모습을
본떠 만들어졌다.

기원전 486~465년경
만국의 문
페르시아 제국의 수도
페르세폴리스의 건축과
조각은 메소포타미아
미술의 종합판이라고
할 수 있다.

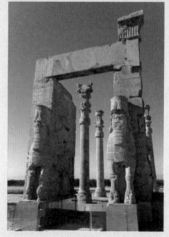

기원전 1750년경
함무라비 법비
법전의 내용과 함께
신으로부터 통치권을
위임받은 왕의 모습이
새겨져 있다.

기원전 800년	기원전 600년	기원전 500년	기원전 300년
아시리아 제국 전성기	바빌로니아 제국의 부흥, 바벨탑 건설	페르시아 제국의 메소포타미아 정복	알렉산더 대왕의 페르시아 정복

작품 목록

I 원시미술
—미술을 아는 인간이 살아남는다

01 섹시한 돌멩이의 시대
· 빗살무늬토기, 서울 암사동 집터에서 출토,
 6000년 전, 서울, 국립중앙박물관
· 주먹도끼, 연천 전곡리 유적에서 출토,
 구석기시대, 서울, 국립중앙박물관
· 존 프레레, 「서퍽 지역 혹슨에서 발견된 부싯돌
 무기에 대한 기술」, 1800년 John Frere,
 "Account of Flint Weapons Discovered at
 Hoxne in Suffolk", Archeologia, vol. 13,
 1800, pp. 204-205.

02 그들은 동굴에서 무엇을 했을까
· 황소의 방(왼쪽 벽), 프랑스, 라스코 동굴,
 1만7000년 전
· 황소의 방 파노라마, 프랑스, 라스코 동굴,
 1만7000년 전
· 찰스 나이트, 퐁드곰에서 그림을 그리는
 크로마뇽인 예술가들, 1920년, 미국 뉴욕,
 미국자연사박물관
· 기름 램프, 프랑스, 라스코 동굴에서 출토,
 1만7000년 전, 프랑스 도르도뉴, 선사박물관
· 엑시알 갤러리의 입구, 프랑스, 라스코 동굴,
 1만7000년 전

· 아일랜드 엘크, 프랑스, 라스코 동굴의 엑시알
 갤러리, 1만7000년 전
· 앱스에서 샤프트로 내려가는 사다리, 프랑스,
 라스코 동굴, 1만7000년 전
· 내장이 튀어나온 들소와 다친 남자, 프랑스,
 라스코 동굴의 샤프트, 1만7000년 전
· 네이브, 프랑스, 라스코 동굴, 1만7000년 전
· 사슴 떼, 프랑스, 라스코 동굴의 네이브,
 1만7000년 전
· 검은 암소, 프랑스, 라스코 동굴의 네이브,
 1만7000년 전
· 두 마리의 유럽 들소, 프랑스, 라스코 동굴의
 네이브, 1만7000년 전
· 파블로 피카소, 황소(state I), 1945년, 미국 뉴욕,
 현대미술관
· 황소, 스페인, 알타미라 동굴, 1만4000년 전
· 폴 다르데, 네안데르탈인 석상, 1930, 프랑스
 레제지, 레제지국립선사박물관
· 들소들, 스페인, 알타미라 동굴, 1만4000년 전
· 점박이 말과 손자국, 프랑스, 페슈 메를 동굴,
 2만2000년 전
· 매머드 형상의 손바닥 자국, 프랑스, 쇼베 동굴,
 3만2000년 전
· 동굴곰, 프랑스, 쇼베 동굴, 3만2000년 전
· 동굴곰의 머리뼈가 놓인 제단, 프랑스, 쇼베 동굴,
 3만2000년 전
· 세 머리의 사자, 프랑스, 쇼베 동굴, 3만2000년 전
· 마지막 방, 프랑스, 쇼베 동굴, 3만2000년 전
· 종유석에 그려진 반인반수, 프랑스, 쇼베 동굴,
 3만2000년 전

03 동굴벽화에 숨겨진 미스터리 코드
· 사냥당한 소, 프랑스, 니오 동굴, 1만1000년 전
· 기우제를 묘사한 산족 벽화, 밤부 할로우
 벽화 유적지, 남아프리카공화국 드라켄즈버그
 국립공원, 연대 미상
· 안드레아 만테냐, 세바스티아노 성인, 1480년,

534

카이로, 이집트박물관

영국박물관
- 아카드 통치자의 두상(사르곤 추정),
기원전 2250~2200년경, 이라크 바그다드,
이라크국립박물관
- 나람신 전승비, 기원전 2230년경, 프랑스 파리,
루브르박물관
- 구데아 입상, 기원전 2090년경, 프랑스 파리,
루브르박물관
- 구데아 좌상, 기원전 2120년경, 프랑스 파리,
루브르박물관
- 함무라비 법비, 기원전 1750년경, 프랑스 파리,
루브르박물관

04 권력의 목소리, 권력의 얼굴
- 사자의 문, 기원전 1300년경, 터키 보아즈칼레
- 카데시 전투, 기원전 1250년경, 이집트 아스완,
아부심벨 신전
- 카데시 전투 도해, 출처:『북유럽 가족의
책Nordisk familjebok』, vol.6,「이집트 미술
Till art. Egypten. VI」(1907)
- 히타이트-이집트 평화비문, 기원전 1258년, 터키
이스탄불, 이스탄불고고학박물관
- 아슈르나시르팔 2세 입상, 기원전 850년경, 영국
런던, 영국박물관
- 님루드 왕궁 상상도, 오스틴 헨리 레이어드,
『니네베의 기념물The Monuments of
Nineveh』(1853) 시리즈 2판
- 라마수, 기원전 883~859년경, 영국 런던,
영국박물관
- 라마수, 기원전 883~859년경, 미국 뉴욕,
메트로폴리탄박물관
- 님루드 궁전 왕좌의 방 상상도, 오스틴 헨리
레이어드,『수정궁의 니네베 왕궁The Nineveh
Court in the Crystal Palace. London: John
Murray』(1854)
- 생명의 나무, 기원전 865~860년경, 영국 런던,
영국박물관

- 아슈르나시르팔 왕의 사자 사냥, 기원전
865~860년경, 영국 런던, 영국박물관
- 적에게 화살을 쏘는 아시리아 궁수들, 기원전
883~859년경, 영국 런던, 영국박물관
- 라기스 전투, 기원전 700~692년경, 영국 런던,
영국박물관
- 길가메시 조각상, 기원전 722~705년경, 프랑스
파리, 루브르박물관
- 목재 운반, 기원전 700년경, 프랑스 파리,
루브르박물관,
- 아슈르바니팔 왕의 연회, 기원전 645년경, 영국
런던, 영국박물관
- 아슈르바니팔 왕의 사자 사냥, 기원전 645년경,
영국 런던, 영국박물관
- 죽어가는 암사자, 기원전 645년경, 영국 런던,
영국박물관
- 화살을 맞고 죽어가는 사자, 기원전 645년경, 영국
런던, 영국박물관
- 프레드 파라드, 아슈르바니팔 청동 조각, 1988년,
미국 샌프란시스코, 샌프란시스코시민회관
- 홍수 신화 점토판, 기원전 600년경, 영국 런던,
영국박물관
- 들라크루아, 사르다나팔루스의 죽음, 1827년,
프랑스 파리, 루브르박물관

05 페르시아, 메소포타미아 문명의 결정판
- 이슈타르 문(복원), 기원전 575년, 독일 베를린,
페르가몬박물관
- 바벨탑 석비, 기원전 604~562년경, 노르웨이
오슬로의 개인 소장
- 키루스 원통, 기원전 539년경, 영국 런던,
영국박물관
- 파라바하르 문양, 기원전 486~465년경, 이란
파르스주, 페르세폴리스
- 샤를 시피에, 페르세폴리스 상상도, 1892년, 출처:
조르주 페로, 샤를 시피에,『페르시아 미술의
역사』(1892)

·만국의 문, 기원전 486~465년경, 이란 파르스주,
 페르세폴리스
·대 접견실(아파나다), 기원전 486~465년경, 이란
 파르스주, 페르세폴리스
·대 접견실 기단 부조, 기원전 486~465년경, 이란
 파르스주, 페르세폴리스
·대 접견실 계단 부조, 기원전 486~465년경, 이란
 파르스주, 페르세폴리스
·100개의 기둥이 있는 궁전, 기원전 486~465년경,
 이란 파르스주, 페르세폴리스
·다리우스 왕 궁전 기단 부조(부분), 기원전
 486~465년경, 이란 파르스주, 페르세폴리스
·수사의 다리우스 왕궁 기둥머리, 기원전 510년경,
 프랑스 파리, 루브르박물관
·수사의 다리우스 왕궁 벽돌 장식, 기원전 510년경,
 프랑스 파리, 루브르박물관
·알렉산더 대왕 금화, 기원전 336~323년경, 미국
 뉴욕, 메트로폴리탄박물관
·페르시아 금화, 기원전 400년경, 영국 옥스퍼드,
 애슈몰린박물관
·베히스툰 비문, 기원전 486년, 이란 케르만샤주,
 베히스툰산

사진 제공

수록된 사진 중 일부는
노력에도 불구하고
저작권자를 확인하지 못하고
출간했습니다.
확인되는 대로 최선을 다해
협의하겠습니다.
퍼블릭 도메인은 따로
표기하지 않았습니다.

1부
프랑스 퐁다르크와 관광객들
ⓒAlamy - 이도

01
빗살무늬토기 ⓒ국립중앙박물관
주먹도끼 ⓒ국립중앙박물관
라스코 동굴의 현재 입구 ⓒEthan Doyle
White
황소의 방(왼쪽 벽) ⓒGettyimages -
이매진스

02
황소의 방 파노라마 ⓒGettyimages -
이매진스
베제레 계곡의 석회암 절벽 ⓒSémhur
기름 램프 ⓒSémhur
엑시알 갤러리의 입구 ⓒGettyimages -
이매진스
실제 물을 건너는 사슴 ⓒ셔터스톡
검은 암소 ⓒGettyimages - 이매진스
두 마리의 유럽 들소 ⓒGettyimages -
이매진스
라스코 동굴 II를 보수하는 화가들
ⓒScience Photo Library - 이도
베제레 계곡의 절벽 ⓒ셔터스톡
베제레 계곡의 절벽을 활용해 지은 집
ⓒ셔터스톡
오스트랄로피테쿠스의 두개골 ⓒJosé
Braga; Didier Descouens
오스트랄로피테쿠스 복원도
ⓒJ.M Salas
네안데르탈인 복원 밀랍 인형 ⓒTim

Evanson
네안데르탈인 석상 ⓒ양정무
황소(State 1) ⓒ2016-Succession Pablo
Picasso-SACK(Korea)-RMN-Grand
Palais(musée Picasso de Paris)-René-
Gabriel Ojéda-GNCmedia,Seoul,2016
황소 ⓒjacinta lluch valero
들소 ⓒMuseo de Altamira y D.
Rodríguez
실제 말의 머리(사진) ⓒ셔터스톡
퐁다르크 ⓒ셔터스톡
매머드 형상의 손바닥 자국 ⓒSipa Press
동굴곰 ⓒSipa Press
동굴곰의 머리뼈가 놓인 제단
ⓒSipa Press
세 머리의 사자 ⓒSipa Press
마지막 방 ⓒSipa Press

03
사냥당한 소 ⓒGettyimages -
이매진스
사자 인간 ⓒThilo Parg
빌렌도르프의 비너스 ⓒJorge Royan
흙으로 빚은 여인상 ⓒ국립중앙박물관
홀레펠스의 비너스 ⓒThilo Parg
차탈회위크 유적지 ⓒDan Lewandowski
두 개의 사자 장식을 한 의자에 앉은 어머니
신 ⓒNevit Dilmen
복원한 차탈회위크의 예배소
ⓒElelicht
황소 벽화 ⓒOmar Hoftun
황소 벽화의 복원도 ⓒOmar Hoftun

04
나미비아 칼라하리 사막 부근에 살고 있는
산족들 ⓒLUCARELLI TEMISTOCLE-
셔터스톡
호주 카카두국립공원의 노우랜지 락
ⓒ셔터스톡
엑스레이 기법으로 그려진 벽화 ⓒ셔터스톡
호주 원주민의 창세 신화 ⓒ셔터스톡
미미 신 ⓒ셔터스톡
호주 한복판에 자리 잡고 있는 울룰루-
카타추타국립공원 ⓒ셔터스톡
소용돌이 모양의 추상 벽화 ⓒRobert
Young
손과 사냥 도구가 그려진 벽화 ⓒhttp:--
marionvermazen.blogs.com

넘버1 ⓒBridgeman Images - 이매진스
호주 원주민 화가 글렌 나문자(Glen
Namundja)의 작업 모습 ⓒMark Roy
하늘에서 본 시드니 ⓒKarel Kupka
National Museum of Australia
아비뇽의 처녀들 ⓒ2016-Succession
Pablo Picasso-SACK(Korea)
1889년 파리 박람회의 인류학 섹션
ⓒUSMC Archives
아프리카 가면 ⓒDaderot
벨베데레의 아폴로 ⓒMarie-Lan Nguyen

05
울산 반구대 암각화 ⓒ울산암각화박물관
울산 반구대 암각화 도해
ⓒ국립문화재연구소
장생포 고래박물관 ⓒkimhs5400

2부
01
기자의 대 피라미드 ⓒ셔터스톡
잔잔하게 흐르는 나일강 ⓒ셔터스톡
하늘에서 내려다본 이집트 ⓒAlamy - 이도
비행기에서 내려다본 이집트
ⓒAndrew®
아스완 하이 댐 ⓒ셔터스톡
트라야누스 황제가 세운 신전 ⓒ셔터스톡
칼립샤 신전 부조 ⓒhuUserLassi

02
아부심벨 신전 ⓒ셔터스톡
구슬과 신성문자로 장식한 고대 이집트
목걸이 ⓒSven_steffen Arndt
아멘호텝 3세의 신하 라모세의 가족 무덤에
새겨진 부조 ⓒ셔터스톡
이집트 항공기의 날개에 그려진 호루스
ⓒEduard Marmet
헤시라의 초상 ⓒBridgeman Images-
이매진스
파쉐리 미라 ⓒ셔터스톡
영국박물관에 전시된 미라를 둘러싼 관람객
ⓒJononmac46
라호테프와 그의 부인 네페르트 ⓒPhoto
Scala, Florence-GNC media, Seoul,
2016
서기 좌상 ⓒ셔터스톡

540

더 읽어보기

나의 미술 이야기는 내 지식의 깊이라기보다는 관심의 폭에 기댄 결과물이다. 미술에 던질 수 있는 질문의 최대치를 용감하게 던졌다. 그러나 논의된 시기와 지역이 방대해지면서 일정한 오류도 피할 수 없게 되었다. 앞으로 드러나는 문제들은 성실한 수정으로 보완하겠다는 말로 독자들의 이해를 구하고자 한다. 이 책은 많은 국내의 선행 연구자들의 노고에 빚지고 있다. 하지만 전문서의 무게감을 독자들에게 지우지 않기 위해 각주를 달지 않았다. 책에 빛나는 뭔가가 있다면 그것은 우리 미술사학계의 업적에 기댄 결과다. 마지막 교정 작업에는 한국예술종합학교 미술이론과 제자 김율희, 이예림, 손송이, 박정선의 도움이 컸다. 집필에 참고했으며 앞으로 관련 주제에 대해 더 알아볼 수 있는 정보를 다음과 같이 정리했다.

원시미술
· 원시미술과 고대미술을 문명사적으로 조망한 책
–나이즐 스파이비,『맞서는 엄지』, 학고재, 2015.
· 인류의 진화에 대한 상상력 넘치는 글과 한국 고고학의 현주소에 대한 냉정한 평가가 담긴 책
–이선복,『이선복 교수의 고고학 이야기』, 뿌리와 이파리, 2005.
· 호주의 원주민 미술에 대한 종합적 연구
–Howard Morphy, *Aboriginal Art*, Phaidon, 1998.
· 선사시대의 세계 수도임을 자처하는 프랑스 레제지에는 구석기 동굴벽화를 일반인에게 공개한 곳도 있다.
　단, 하루 당 허용된 방문객 수가 제한되는 경우도 있으니 사전에 확인해야 한다. 퐁드곰 동굴벽화(Font-de-Gaume) 등
　레제지시에 속해 있는 유적의 경우 레제지 관광 안내 홈페이지를 통해 미리 확인해야 한다.
–레제지 관광 안내 홈페이지 http://leseyzies-tourist.info
–루피냑 동굴벽화(Rouffignac) http://www.grottederouffignac.fr
· 쇼베 동굴을 영화화한「잊힌 꿈의 동굴」은 유튜브에서 동영상으로 볼 수 있다.
–「Documentary-Cave Of Forgotten Dreams by Werner Herzog」

이집트 미술과 문명
· 두 소설은 오래된 이집트 문명을 상상적으로 재구성하는 데 많은 도움을 준다.
　단 역사적 근거를 가지고 있지만 기본적으로 소설이라는 점을 잊어서는 안 된다.
–크리스티앙 자크,『람세스』(5권), 문학동네, 1997. –미카 왈타리,『시누헤』(2권), 동녘, 2007.
· 이집트 미술에 대한 통사
–야로미르 말레크,『이집트 미술』, 한길아트, 2003.
· 이집트 문화재청 홈페이지
–Supreme Council of Antiquities-Egypt: http://www.sca-egypt.org

메소포타미아 미술과 문명
· 니네베를 발굴한 오스틴 레이어드의 일대기를 그린 책. 오스틴 레이어드의 일생을
　인디아나 존스와 007첩보원과 같이 과대평가했으나 아시리아 제국에 대한 이야기도 잘 정리되어 있다.
–아놀드 C. 브랙만,『니네베 발굴기』, 대원사, 1990.
· 메소포타미아 연구를 통해 신석기 혁명과 도시혁명을 주장한 고고학자가 쓴 문명사.
–고든 차일드,『인류사의 사건들』, 한길사, 2011.
· 아시리아 제국의 부조는 영국박물관과 루브르박물관, 메트로폴리탄박물관에서 찾아볼 수 있다.